谨 以 此 书

纪念中国近代音乐家李叔同（1880—1942）
诞辰 135周年

LISHUTONGYINYUEJI

秦启明 编著

李叔同音乐集

修订本

苏州大学出版社
Soochow University Press

图书在版编目（CIP）数据

李叔同音乐集/ 秦启明编著. ––修订本––苏州：苏州大学出版社，2017.9

ISBN 978-7-5672-2135-2

Ⅰ. ①李… Ⅱ. ①秦… Ⅲ. ①歌曲—作品集—中国—现代 ②音乐—文集 Ⅳ. ① J642 ② J6-53

中国版本图书馆CIP数据核字(2017)第188109号

书　　　名：	李叔同音乐集·修订本
编 著 者：	秦启明
责任编辑：	洪少华
装帧设计：	吴　钰
出 版 人：	张建初
出版发行：	苏州大学出版社（Soochow University Press）
社　　址：	苏州市十梓街1号　邮编：215006
网　　址：	www.sudapress.com
E – mail：	sdcbs@suda.edu.cn
印　　刷：	苏州市深广印刷有限公司
邮购热线：	0512-67480030　　销售热线：0512-65225020
网店地址：	https://szdxcbs.tmall.com/（天猫旗舰店）
开　　本：	787mm×1092mm　1/16　印张：16.5　字数：330千
版　　次：	2017年9月第1版
印　　次：	2017年9月第1次印刷
书　　号：	ISBN 978-7-5672-2135-2
定　　价：	49.00元

凡购本社图书发现印装错误，请与本社联系调换。
服务热线：0512-65225020

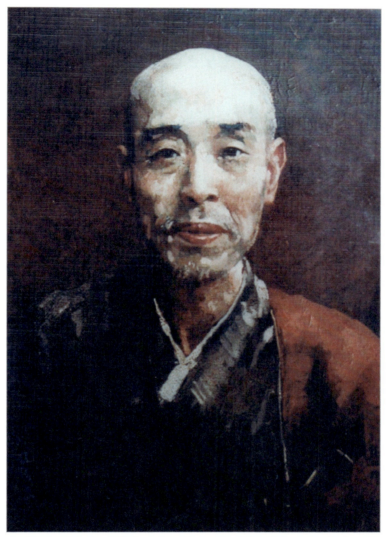

1939年夏,徐悲鸿在新加坡绘《弘一大师油画像》

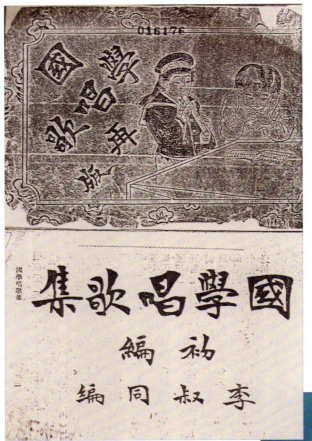

1905年5月,李叔同在上海中新书局出版
《国学唱歌集》

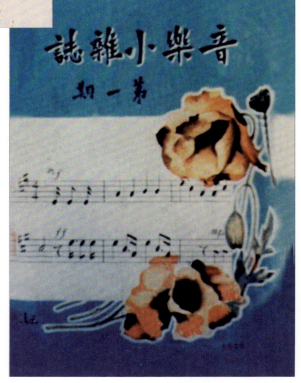

1906年2月,李叔同在东京主编《音乐小杂志》

1906年9月，李叔同考入东京美校留学时留影

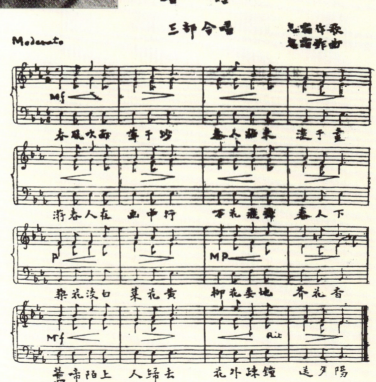

1913年6月，李叔同在浙一师校友会《白阳》杂志上发表三部合唱曲《春游》手迹

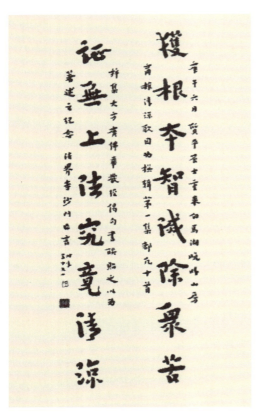

1930年6月,李叔同书赠刘质平《华严集联》,以为著述《清凉歌集》之纪念

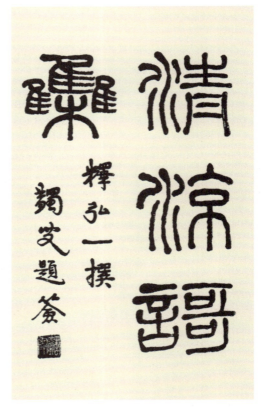

1936年10月,上海开明书店出版的《清凉歌集》(马一浮题签)

本书编者秦启明在海峡两岸已出版之部分李叔同著作书影

目　录

序　言···钱君匋
前　言···秦启明

一、音乐论述

国学唱歌集·序 ··· 2
音乐小杂志·序 ··· 3
乐圣比独芬传 ··· 4
征求沈叔逵氏肖像 ··· 5
文坛公鉴 ·· 6
昨非录 ··· 7
呜呼！词章 ·· 8
日本音乐老大家上真行先生 ·· 9
唱歌法大意 ·· 10
西洋乐器种类概说 ··· 12

二、歌　曲

祖国歌···李叔同选曲配词 16
婚姻祝辞···李叔同选曲填词 17
男　儿···［美］洛厄尔·梅森曲　李叔同选曲填词 18
出军歌···黄遵宪原词　李叔同选曲配词 19
武陵花···《长生殿·闻铃》原词　李叔同选曲配词 20
化　身···［美］洛厄尔·梅森曲　李叔同选曲填词 21
爱···［美］威廉·勃拉比里曲　李叔同选曲填词 22
哀祖国···法国民歌　李叔同选曲填词 23
山　鬼···［战国］屈　原原词　李叔同选曲配词 24
离骚经···［战国］屈　原原词　李叔同选曲配词 25

曲目	词作者	曲作者	页码
喝火令（半阕）		李叔同选曲填词	26
蝶恋花		李叔同选曲配词	27
菩萨蛮	[南宋]辛弃疾原词	李叔同选曲配词	28
秋　感		李叔同选曲配词	29
扬　鞭		李叔同选曲配词	30
隋　宫	[唐]李商隐原词	李叔同选曲配词	31
行路难	[唐]李　白诗	李叔同选曲配词	32
柳叶儿	《长生殿·酒楼》原词	李叔同选曲配词	33
无衣篇	《诗·秦风》原词　[美]萨拉·哈特曲	李叔同选曲配词	34
黄鸟篇	《诗经·小雅》原词	李叔同选曲配词	35
繁霜篇	《诗经·小雅》原词	李叔同选曲配词	36
葛藟篇	《诗经·王风》原词	李叔同选曲配词	37
上海义务小学追悼李节母歌	上海义务小学学生词	李叔同选曲配词	38
追悼李节母之哀辞		李叔同选曲填词	39
春郊赛跑	[德]哈尔林曲	李叔同选曲填词	40
我的国		李叔同选曲填词	41
隋堤柳	[美]哈里·达克雷曲	李叔同选曲填词	42
忆儿时	[美]哈　斯曲	李叔同选曲填词	43
春　游（三部合唱）		李叔同词曲	44
春　景	[北宋]欧阳修原词	李叔同选曲配词	45
杭州浙江省立第一师范学校校歌	夏丏尊词	李叔同曲	46
南京高等师范学校校歌	江易园词	李叔同曲	47
诚	[美]史密斯曲	李叔同选曲填词	48
春　夜（齐唱、二部合唱）	[法]布瓦第亚曲	李叔同选曲填词	49
朝　阳（四部合唱）		李叔同选曲填词	51
大中华（二部合唱）	[意]贝利尼曲	李叔同选曲填词	53
送　别	[美]约翰·奥特威曲	李叔同选曲填词	55
早　秋		李叔同词曲	56
月　夜	西方传统歌曲	李叔同选曲填词	57
秋　夕	[唐]杜　牧诗	李叔同选曲配词	58
秋　夜（《眉月一弯夜三更》）		李叔同选曲填词	59

冬	李叔同选曲填词	60
莺	李叔同选曲填词	61
利州南渡	[唐]温庭筠诗 李叔同选曲配词	62
涉江	英国民歌 李叔同选曲 吴梦非配词	63
清平调	[唐]李白诗 李叔同选曲配词	64
幽居	[德]柯根曲 李叔同选曲填词	65
送出师西征	[唐]岑参诗 李叔同选曲配词	66
幽人(四部合唱)	李叔同选曲填词	68
梦	[美]福斯特曲 李叔同选曲填词	70
废墟	吴梦非原词 [日]近藤逸五郎曲 李叔同选曲配词	71
悲秋	西方传统歌曲 李叔同选曲填词	72
夜归鹿门歌(二部轮唱)	[唐]孟浩然诗 李叔同选曲配词	73
天风(二部合唱)	李叔同选曲填词	74
丰年(二部合唱)	[德]韦伯曲 李叔同选曲填词	76
留别(二部合唱)	[北宋]叶清臣词 李叔同曲	77
采莲(三部合唱)	李叔同选曲填词	78
人与自然界(三部合唱)	[英]塞萨尔·马莱曲 李叔同选曲填词	79
归燕(四部合唱)	[英]约翰·霍拉曲 李叔同选曲填词	80
西湖(三部合唱)	[英]亚历山大·马堪齐曲 李叔同选曲填词	82
长逝	李叔同选曲填词	84
落花	李叔同选曲填词	85
月	[法]Lindllod曲 李叔同选曲填词	86
晚钟(三部合唱)	李叔同选曲填词	87
三宝歌	太虚法师词 李叔同曲	89
清凉	李叔同词 俞绂棠曲	90
山色	李叔同词 潘伯英曲	91
花香	李叔同词 徐希一曲	92
世梦	李叔同词 唐学咏曲	93
观心	李叔同词 刘质平曲	95
观心(四部合唱)	李叔同词 刘质平曲 唐学咏配合唱	97
厦门市运动大会会歌	倪杆尘词 李叔同曲	100

三、附 录

中文名歌五十曲·序 ································· 丰子恺 102

清凉歌集·序 ····································· 夏丏尊 103

李叔同歌曲集·序言 ································ 丰子恺 104

李叔同先生与《祖国歌》
　　——回忆儿时的唱歌 ························· 丰子恺 105

《三宝歌》语体译述 ································ 佚　名 107

清凉歌达旨 ······································· 释芝峰 109

名士　艺术家　高僧
　　——李叔同传奇(修订稿) ····················· 秦启明 125

李叔同生平活动系年(修订稿) ······················ 秦启明 165

李叔同著述系年(修订稿) ·························· 秦启明 207

后　记 ··· 秦启明 255

序　言

　　李叔同是刘质平、丰子恺的老师，刘质平、丰子恺又是我的老师。丰子恺老师和我最亲近。刘质平老师工作不常在上海，较少见面，所以就比较疏远。两位老师说来还是我的同乡。李叔同太老师原籍平湖，隶属浙江省，当然也是"大同乡"。20世纪30年代，我曾有幸见过太老师三次，但那时他已是"弘一法师"。几次见面，都是他来上海看望至契夏丏尊、丰子恺等。因为我是丰子恺老师的学生、夏丏尊先生的同事，也是弘一大师虔诚的敬仰者，又从事音乐、美术工作，所以曾三次被邀出席宴会，得与大师相识，交谈过多次，从中了解到大师"绚烂之极"的过去，印象至深！

　　李叔同博学多才，对诗词、文学、音乐、绘画、书法、篆刻、戏剧和艺术教育等，无所不能，而且都有精到而深湛的造诣，成为一代宗师。他早年留学日本，专攻西洋音乐、西洋绘画，并致力于戏剧研究。斯时，中国西洋艺术尚是一片空白，李叔同学成归国，就把西洋艺术传进祖国。毫无疑义，他是传播西洋艺术的始祖。比如，绘画中的人体写生，有所谓某某大师创始之说，其实也已在李叔同之后。李叔同中年礼佛，著述等身，成就卓著，被谥为律宗第十一代祖师。

　　遗憾的是，由于新中国成立以来"左"的思想影响，造成对大师业绩宣传不力，学术界也未能展开深入研究，以致到了改革开放的今天，仍然有人对李叔同公开持否定态度，不信请看北京《中央音乐学院学报》1990年第2期所载《李叔同的实心眼及其他》中的一段话：

　　"艺术上李叔同不愧为多面手，诗词、音乐、绘画、书法、篆刻，无一不能，而且都有相当的造诣。孙过庭云：'虽专工小劣，而博涉多优。'本是为书法立论的。李叔同则更从书法发展到艺术的各个方面。然而一个人的精力毕竟有限，所'涉'太'博'，便难免顾此失彼，所以他虽然'博涉多优'，结果是各个方面都达不到'大家'的水准。即以书法而论，他出家之后，音乐、绘画等等都放下了，写字还是一直不断的，而且是广结善缘，有求必应。但是与并世书家比较起来，恐怕还是得承认'稍逊一筹'的吧！"

　　这段话批评李叔同因为"所'涉'太'博'"，终致"各个方面都达不到'大家'的水准"，即便是坚持一生的书法，也比同时代书家要"稍逊一筹"，云云。作者的本意显然是全盘否定李叔同的艺术功绩，颇不公允。须知在草创时期，中国能有李叔同那样的人才，已是举国独一无二；须知任何事物都是从无到有，从初生到成熟，不可能一蹴而就。李叔同勇于第一个引入西洋艺术，是中国开天辟地的创举！

　　此举也提醒我们，在弘扬中国传统文化的今天，如何整理出版李叔同的遗作，正确

评价李叔同的艺术功绩，必须尽快提到日程上来。值此大师110周年诞辰来临之际，秦启明先生编成《李叔同音乐集》一书，在这方面有了良好的开端。

记得新中国成立前，上海开明书店曾出版过《中文名歌五十曲》，风行全国，连续出了11版。所收歌曲大半是李叔同所作所配，但诸如人所共知的《送别》《忆儿时》几首外，大半未署明词曲作者。还记得20世纪50年代，北京的音乐出版社曾出版过《李叔同歌曲集》，收有歌曲32首，可惜编者也未进行查考，未能一一证明创作时间地点，也未附任何研究资料。凡此种种，无疑使大师遗作的重新传播受到一定影响。

今天看到秦启明先生所编的《李叔同音乐集》原稿，非常高兴。阅罢原稿，发现该书有几个特点：

（一）内容充实。编者在各方人士的支持下，通过多年积累，集得大师音乐论述10篇。其中有写于20世纪初的中国第一篇贝多芬传《乐圣比独芬传》，有写于1906年的中国第一本音乐杂志序文《音乐小杂志·序》，有写于1913年的中国第一篇介绍西洋乐器的专文《西洋乐器种类概说》。又集得大师歌曲70余首。其中有作于20世纪初的中国第一批学堂乐歌，有作于20世纪20年代的教育歌曲（其中包括中国音乐家的第一批创作歌曲和中国第一首合唱曲），还有作于出家后的佛教歌曲、运动会会歌，等等。阅后耳目一新，大开眼界，为了解大师的音乐成就、开展学术研究，提供了丰富的第一手资料，弥足珍贵！

（二）重视考查。书中所收论述和歌曲，编者均不厌其烦地考查了写作时间、地点，再经排比逐一纂辑，并在篇末一一注明。这给读者带来很大方便：一是因为前后连贯，大师一生的音乐道路脉络分明；二是因为写明背景，为传播和研究大师的遗作创造了条件。

（三）附录完备。所收《中文名歌五十曲·序》《李叔同歌曲集·序言》《李叔同先生与〈祖国歌〉》有助于读者了解大师歌曲的历史背景；所收《清凉歌集·序》《〈三宝歌〉语体译述》《清凉歌达旨》，有助于读者了解大师的佛教歌曲与佛学思想；所收《名士　艺术家　高僧——李叔同传奇》《李叔同生平活动系年》《李叔同著述系年》，是编者多年来潜心钻研的成果。本书公布了大量系统的李叔同生平资料，有助于读者了解和研究李叔同。

编者秦启明先生是一位研究李叔同的有心人。当此有人公开著文全盘否定李叔同艺术功绩之际，他甘愿不谋名利，埋头钻研整理出大师的音乐遗作，当是一件值得称颂的大好事。故此我写下这些话，把这本书推荐给读者。

<div style="text-align:right">

钱君匋
时年八十又五
1990年8月20日于上海

</div>

前　言

　　20世纪初,西洋音乐在中国还是一片空白。当李叔同发现音乐的潜在功能——"盖琢磨道德,促社会之健全,陶冶性情,感精神之粹美,效用之力,宁有极欤!"(《音乐小杂志·序》)后,便以非凡的勇气立志改变中国的这一落后现状。

　　为了学习西洋音乐,李叔同于1905年8月东渡日本。迨至1906年9月考入东京美校专业学习西洋绘画,他又在校外师从日本音乐家上真行先生"兼习音乐"。(吴梦非《弘一法师和浙江的艺术教育》)回国后,他即在杭州浙一师首开音乐课,连续任教六年,亲自培养了以吴梦非、刘质平、周玲荪为代表的中国新一代音乐教育家。其音乐教育业绩蔚为大观:"全国为音乐教师者十九皆其薪传;所制一歌一曲,风行海内,推为名作。"为把西洋音乐引入中国,李叔同可谓竭尽心力。曾云:"平生于音乐用力最苦,盖乐律与演奏皆非长期练修无由适度。不若他种艺事之可凭藉天才也。"(夏丏尊《清凉歌集·序》)

　　李叔同毕生的音乐业绩可概括为:倡导乐歌;最早用五线谱作曲;最先把西洋音乐引入师范音乐课。李叔同敢为人先的业绩,诚如中国台湾音乐家许常惠先生在《近代中国音乐史话》中所作评价:乃是中国"开天辟地"的创举。正是由于李叔同的开拓,"中国音乐界才有了刘质平、唐学咏,才有了黄自等人的出现,才有了今天新音乐的局面"。何况他又是引入西洋美术、西洋戏剧的先驱者,因而李叔同当为中国西洋艺术的'先驱者、开拓者、播种者"——"中国近代艺术之父"。

　　李叔同的音乐作品主要配合音乐教学,可惜所作器乐曲(如钢琴奏鸣曲等)未能留下曲谱。目前所见主要是教学歌曲(乐歌),包括选曲填词、选曲配词与作词作曲三类。由于歌曲仅保留于浙一师音乐课讲义,未能及时汇集出版,因此历经战乱,留下的也多为选曲填词、选曲配词的歌曲。这是一个无法弥补的缺憾! 可这决不能抹去李叔同歌曲的影响和地位。例如,1905年他任教沪学会补习科乐歌课,试用中国民间曲调[老六板]配词之《祖国歌》,由于"曲调合乎中国人的胃口,具有中国的民族性",由于歌词唱出了中华民族腾飞世界的壮志——"我将骑狮越昆仑,驾鹤飞渡太平洋",当年曾传遍沪上,并被"搬上全国各地儿童和成人的口头"。(丰子恺《李叔同先生与〈祖国歌〉》)李叔同也由此成为与沈心工齐名的中国乐歌音乐家。再如《送别》一歌,由于词曲贴切,水乳交融,故在海峡两岸历唱不衰:在大陆,它曾先后被电影《早春二月》和《城南旧事》两次选作插曲;在台湾,它已被改编为二部合唱、女声三部合唱、混声四部合唱,在音乐会上经常演唱。有人更嫌原词一段"意犹未尽",有意"画蛇添足"补写了第二段词。李叔同歌曲之艺术魅力也由此可见一斑!

李叔同的歌曲集中于《国学唱歌集》(1905年上海中新书局)、《音乐小杂志》(1906年东京三光堂)、《中文名歌五十首》(1928年上海开明书店)、《清凉歌集》(1936年上海开明书店)、《李叔同歌曲集》(1958年北京音乐出版社)。上述歌集反映了李叔同一生的音乐道路，记录了李叔同在中国音乐启蒙运动中所做的贡献，奠定了李叔同在中国近代音乐史上的地位，令人肃然起敬！不足的是，限于历史条件，上述歌集均系汇编。所收歌曲既未一一注明词曲作(配)者，更未一一注明著作(配制)时地，这给读者了解歌曲的内涵与历史背景带来困难，也使歌曲的传播受到影响。本书即在上述基础上起步，加上笔者历年收集到的音乐论述，取名"音乐集"重行纂辑。并针对上述不足，确定本书编辑体例：

一、本书所收李叔同遗作分为"音乐论述"与"歌曲"两部分，均以时间先后为序，即系年系月系日逐次编纂。凡同一时间发表或出版者，则以原出版物排列之先后辑入。

二、本书所收作品，遵循李叔同生前嘱咐："传布著作，宁缺勿滥。"(弘一《致尤玄父信》)所收歌曲，均经编者考证认定李叔同本人当年曾亲自参与其作，并有出版物佐证者，本书方予收辑；凡李叔同本人未曾直接参与其作，或由后人根据其词作另行选曲配制者(如填词《满江红·民国肇造志感》《护生画》白话诗，以及临终遗偈等)，或仅有个人回忆但无出版物佐证者，本书均不予收辑。

三、本书所收论述、歌曲，凡可考查出何年何月何日著作(配制)者，一律写明具体时间，并标明著作地点；凡无法考查出具体著作日期者，则依次归于相关的时限，篇末用按语标明著作时地和所据出版物。凡选词选曲来历有据可查者，尽量注明词曲原作者。

四、为了便于读者了解李叔同的生平和作品的历史背景，便于学术界开展研究，本书特辑附录，力求与李叔同遗作一起，组成一部李叔同音乐专题文献。

本书在纂辑过程中，承蒙李叔同再传弟子——金石书画音乐家钱君匋先生、上海音乐学院教授王乙先生(二胡演奏家闵慧芬业师)等社会各方人士热情鼓励、悉力相助，钱先生还为本书题签、写序，借此深致谢忱。愿《李叔同音乐集》能为传播李叔同音乐、推动李叔同研究发挥点滴铺路作用。

<div style="text-align:right">

秦启明
于苏州梅巷新村"二一庐"
1990年3月25日

</div>

音乐论述

国学唱歌集·序[①]

乐经云亡,诗教式微,道德沦丧,精力爨摧。三稔以还,沈子心工[②]、曾子志忞[③],绍介西乐于我乐界,识者称道毋稍衰。

顾歌集甄录,佥出近人撰著,古义微言,匪所加意。余心恫焉,商量旧学,缀集兹册:上溯古毛诗,下逮昆山曲,靡不鲤理而会粹之。或谱以新声,或仍其古调,颜曰《国学唱歌集》。区类为五:

毛诗三百,老唱歌集,数典忘祖,可为于邑。"扬葩"第一。

风雅不作,齐竽竞喧,高矩遗我,厥唯楚骚。"翼骚"第二。

五言七言,滥觞汉魏,瑰伟卓绝,正声罔愧。"修诗"第三。

词托此兴,权舆古诗,楚雨含情,大道在兹。"摛词"第四。

余生也晚,古乐靡闻,夫唯大雅,卓彼西昆。"登昆"第五。

按:1905年春作于上海南市沪学会。辑同年5月由李叔同初编、上海中新书局出版的《国学唱歌集》。

① 《国学唱歌集》,系李叔同为倡导"国学唱歌"而编的歌曲集。共收乐歌21首。原为李叔同任教沪学会补习科乐歌课教材。大多为选曲配词,少数为选曲填词。1905年5月由上海中新书局初版。翌年2月,李叔同发现此歌集存在不足,即在东京致函上海友人尤惜阴(1873—1957,江苏无锡人),要求书局"毋再发售,毁版以谢吾过"。(李叔同《昨非录》)

② 沈心工(1870—1947),上海人,中国近代乐歌音乐家。为李叔同早期学习西洋音乐启蒙老师。1896年考入南洋公学师范院。1901年毕业,任教母校附小。1902年4月,赴东京弘文书院进修。11月,在东京留学生会馆举办音乐讲习会,请日本音乐教育家铃木米次郎(1868—1940)讲授乐歌。写下乐歌处女作《男儿第一志气高》(又名《兵操》)。1903年,回到南洋公学附小任教。开设"唱歌"课,开创了中国学堂教唱乐歌的新风气。1907年,出版《学校唱歌集》三册,成为各地学堂唱歌教本。

③ 曾志忞(1879—1929),上海人,中国近代乐歌音乐家、西洋音乐理论家。1901年抵达东京,入早稻田大学主修法律。1903年转入东京音乐学校专修音乐。遂在东京留学生创编的《江苏杂志》等发表《唱歌教授法》《乐理大意》《音乐教育论》《和声略意》等音乐论述,在东京出版《学校唱歌集》、译著《乐典教科书》等。1908年学成归来。创办上海贫儿院,内设音乐部,成立少儿管弦乐队,自任指挥。1914年停办。

音乐小杂志·序①

闲庭春浅,疏梅半开。朝曦上衣,软风入眠。流莺三五,隔树乱啼;乳燕一双,依人学语。上下宛转,有若互答,其音清脆,悦魂荡心。若夫萧辰告悴,百草不芳,寒蛩泣霜,杜鹃啼血,疏砧落叶,夜雨鸣鸡。闻者为之不欢,离人于焉陨涕。又若登高山、临巨流,海鸟长啼,天风振袖,奔涛怒吼,更相逐搏,砰磅訇磕,谷震山鸣。懦夫丧魂而不前,壮士奋袂以兴起。呜呼! 声音之道,感人深矣。唯彼声音,佥出自然;若夫人为,厥有音乐。天人异趣,效用靡殊!

繄夫音乐,肇自古初,史家所闻,实祖印度,埃及传之,稍事制作;逮及希腊,乃有定名(希腊人谓音乐为上古女神 Muses 之遗,故定名曰 Musical),道以著矣! 自是而降,代有作者,流派灼彰,新理泉达,瑰伟卓绝,突轶前贤。迄于今兹,发达益烈,云瀹水涌,一泻千里。欧美风靡,亚东景从。盖琢磨道德,促社会之健全,陶冶性情,感精神之粹美,效用之力,宁有极欤!

乙巳十月,同人议创《美术杂志》,音乐隶焉。乃规模初具,风潮突起,同人星散,瓦解势成②。不佞留滞东京,索居寡侣,重食前说,负疚何如? 爰以个人绵力,先刊《音乐小杂志》,饷我乐界,期年二册,春秋刊行。蠡测莛撞,矢口惭讷。大雅宏达,不弃窳陋,有以启之,所深幸也。

呜呼! 沈沈乐界,眷予情其信芳。寂寂家山,独抑郁而谁语? 矧夫湘灵瑟渺,凄凉帝子之魂;故国天寒,呜咽山阳之笛。春灯燕子,可怜几树斜阳;玉树后庭,愁对一钩新月。望凉风于天末,吹参差其谁思! 瞑想前尘,辄为怅惘。旅楼一角,长夜如年,援笔未终,灯昏欲泣。时丙午正月三日。

按:此文1906年1月27日作于东京,刊次月李叔同在日本主编的《音乐小杂志》。

① 在《音乐小杂志》首刊时,列首篇"社说"栏。署名"息霜"。
② 同人星散,瓦解势成:意指1905年11月,日本文部省发布《清国留学生取缔规则》,数千名中国留学生群起抗议,罢课回国,致使李叔同与留日友人筹编中的《美术杂志》胎死腹中。

乐圣比独芬传[①]

比独芬,德人,千七百七十年十二月六日生于莱茵河上游巴府。幼颖悟,年十三,任巴府乐职。旋去职,专事著述。千七百九十二年,距毛萨脱(Mozart,毛,亦西洋乐圣莫扎特)死仅逾稔,比来多恼,自是终身不他往。

氏性深沉,寡言笑。居恒郁郁,不喜与俗人接。视毛氏滑稽之趣(毛萨脱性活泼,喜诙谐),殊不相桴。然天性诚笃,思想精邃,每有著作,辄审订数回,兢兢以遗误。是懔旧著之书,时加厘纂,脱有错误,必力诋之。其不掩己短,有如此!终身不娶,中年病聋,迄千八百年,声益剧,耳不能审音律。晚岁养女侄于家,有丑行。以是抑郁愈甚,劳以致疾,忧能伤人。千八百二十七年殁于多恼,春秋五十有六。

氏生时,性不喜创作。刊行之稿,泰半规模前哲,稍事损益。然心力真挚,结构完美,人以是多之。氏之著述,与时代比例之如左:

第一期　迄千八百年,著述自一至二十。

第二期　迄千八百十五年,著述自二十一至百。

第三期　所谓"末叶之比独芬",著述自百一至百三十五。

著述中,首推洋琴曲[②]、《朔拿大》及换手曲,殊称绝技。又"西麻福尼曲",凡九阕[③],为世传诵。其他合奏曲、司伴乐及室内乐尤伙,不缕举。

按:此文1906年1月作于东京,刊次月李叔同主编的《音乐小杂志》。

[①] 比独芬,即贝多芬(1770—1827),德国近代音乐家。出生于波恩一音乐世家。4岁学琴。22岁定居维也纳。为集欧洲古典派大成、开浪漫派先河的一代作曲家。一生共创作9部交响曲、2部钢琴协奏曲、11首序曲、1部小提琴协奏曲、2部弥撒曲、若干管弦乐曲、70多首声乐作品、1部歌剧,还改编了大量民歌。本文发表时署名"息霜"。文前并附言注明:"是篇据日本石原小三郎《西洋音乐史》所载,删窜成之。"

[②] 洋琴曲,旧称钢琴曲。

[③] "西麻福尼曲",即交响曲(Symphony)音译。九阕,指贝多芬创作的九部交响曲。

征求沈叔逵①氏肖像②

沈氏为我国乐界开幕第一人,久为海内外所钦仰。今拟将沈氏肖像登入本杂志,如诸君有收藏此肖像者,请付邮寄下。

他日登出者赠水彩画一张、第二册杂志一册、日本唱歌一册;其他未登出者,亦各赠第二期杂志一册、日本唱歌一册。其肖像无论用否,他日必一律归还(期限至五月底为止)。

按:此文1906年1月作于东京,刊次月李叔同主编的《音乐小杂志》。

① 沈叔逵,即中国乐歌音乐家沈心工(1870—1947),上海人。
② 本文发表时末署"编辑部谨白"。《音乐小杂志》由李叔同独力编辑,故可认定此文出自李叔同之手。

文坛公鉴[①]

本社创办伊始,资本微弱,撰述乏人。故第一期材料简单,趣味阙乏,至为负疚!

自第二期起,当竭力扩充,并广征文艺,匡我不逮。凡论说、杂著与新撰唱歌、诗词、谣曲等,倘蒙赐教,至为欣幸(惟已登入报章或刊入书籍者,毋再寄来)!

他日登出后,当以李叔同氏水彩画、油画或美术、音乐书籍等奉酬。寄稿限五月底为止。

按:此文1906年1月作于东京,刊次月李叔同主编的《音乐小杂志》。

① 本文发表时下署"编辑部谨白"。

昨 非 录[①]

此余忏悔作也。我国乐界方黑暗,与余同病者当犹有人,拉杂录入,愿商榷焉!

宁可生,不可滑生。所以练滑最难医。

初学唱歌者,以琴和之,殆发音既准,则琴可用可不用也。

唱歌发音宜平,忌倾斜。

我国近出唱歌集,皆不注强弱缓急等记号。而教员复因陋就简,信口开河,致使原曲所有之精神趣味皆失。

风琴踏板与增音器,皆与强弱有关系,最宜注意。

十年前日本之唱歌集,或有用"1 2 3 4"之简谱者。今则自幼稚园唱歌起,皆用五线音谱;我国近出之唱歌集与各学校音乐教授,大半用简谱,似未合宜。

学唱歌者,音阶未通,即高唱《男儿第一志气高》[②]之歌。学风琴者,手法未谙、即手弹 5 5 6 6 | 5 5 3 |[③]之曲。此为我乐界最恶劣之事,余昔年初学音乐即受此病。且余所见同人中,不受此病者殆鲜。按唱歌者,当先练习音阶与音程;学风琴者,当先学练习之教则本(初学风琴者,大半用风琴教则本 Organ Method),此乐界之通例,必不可少者也(今日本音乐学校唱歌科,以唱曲为主。一年之中,所唱之歌不过数首)。

弹琴手式亦最要。风琴教则本有图,甚明了。愿留意焉!

我国学琴者,大半皆娱乐的思想。此固无可讳言者也,故每日练习无定时,或偶一为之,聊以解闷,如是者实居多数;吾闻美国人学琴者,每周仅到学校授课一时间,其余皆在家练习,每日至十时间之久。我国人闻之,当有若何之感触?

去年,余从友人之请编《国学唱歌集》。迄今思之,实为第一疚心之事!前已函嘱友人,毋再发售,并毁版以谢吾过!

以下次号续刊。

按:此文 1906 年 1 月作于东京,刊次月李叔同主编的《音乐小杂志》。

① 本文发表时列"杂纂"栏。署名"息霜"。
② 《男儿第一志气高》,又名《兵操》。为沈心工 1902 年 11 月在东京中国留学生会馆聆听日本音乐教育家铃木米次郎(1868—1940)讲授乐歌课时所作乐歌处女作。后风行全国,成为沈心工乐歌代表作。
③ "5 5 6 6 | 5 5 3 |",为乐歌《男儿第一志气高》首句曲调。所谓"学风琴者,手法未谙,即手弹'5 5 6 6 | 5 5 3 |'之曲",意在检讨国人初学西洋音乐流于皮毛,包括作者本人。故云:"余昔年初学音乐即受此病。"

呜呼！词章[①]

余到东京后，稍涉猎日本唱歌。其词意袭用我古诗者，约十之九五（日本作歌大家，大半善唐诗）。

我国近世以来，士习帖括词章之学，佥蔑视之。挽近西学输入，风靡一时。词章之名辞，几有消灭之势。不学之徒，习为蔽旨，诋諆故典，废弃雅言。迨见日本唱歌，反啧啧称其理想之奇妙。凡我古诗之唾余，皆认为岛夷所固有，既齿冷于大雅，亦贻笑于外人矣（日本学者皆通《史记》《汉书》，昔有日本人举"史""汉"事迹，置诸我国留学生，而留学生茫然不解所谓。且不知《史记》《汉书》为何物，致使日本人传为笑柄）！

按：此文1906年1月作于东京，刊次月李叔同主编的《音乐小杂志》。

[①] 本文发表时列入"杂纂"栏，署名"息霜"。

日本音乐老大家上真行[①]先生

日本音乐老大家上真行先生,二十年前,任东京音乐学校教师,后任宫内省雅乐部员,于和洋音乐皆能窥其堂奥。通汉学,工诗。昨获由日本寄来四月《太阳》,载有先生《芳溪看梅,用东坡聚星堂韵》三首。有句云:"桧杨风翻只多叶,石鼎春茶烹碧雪。人间酒肉嫌荤腥,佛前盂钵爱清绝。"闲情逸致,有潇洒出尘之慨,诵此可想见先生风采矣。先生自谓不工书,然书法古拙,极似吾国费屺怀先辈,他日当搜求影入铜版,以供大雅鉴赏。

按:此文刊1912年4月13日上海《太平洋报》副刊《太平洋文艺》。

[①] 上真行(生卒年不详),中文名"梦香"。为李叔同东京美校留学时校外兼修钢琴、音乐理论课导师。擅长日本音乐、西洋音乐。初任东京音乐学校教师,后任宫内省雅乐部员,喜好中国诗书。当知中国学生李叔同长于诗书,常在讲授西洋音乐之余,与李切磋汉诗书法,书赠诗作。故李叔同1918年夏入山学佛时,特意将上真行先生历年书赠汉诗装订成《梦香先生墨迹》一册,赠浙一师图工专修科学生吴梦非。

唱歌法大意[1]

第一章　气息用法（Gesuivation）

增加音量，使声音永久持续，为气息吸入呼出之练习——名曰气息用法。今说明其主要者如左：

（甲）缓吸缓呼法

1. 先取直立之姿势，头须正直。胸部开张，两肩稍向后方。口微开，徐徐吸入空气，充满肺中。

2. 肺中既充满空气，须注意防其漏出，暂时持续前状。

3. 徐徐将肺中空气呼出，但不可变更最初之姿势，以安静沉着为主。

（乙）缓吸急呼法

依前述（甲）之方法，经过第一、第二之顺序后，迅速将肺中空气呼出。

（丙）急吸缓呼法

依前述（甲）之方法，定正姿势，急速将空气吸入，后依第二、第三之顺序，徐徐呼出。

（丁）急吸急呼法

依前述（丙）之方法，吸入空气，暂时持续，然后急速呼出。

乐曲上呼吸之用法：

于唱歌之初，及有休止符处，须充分吸气。若乐曲进行中无休止符处而应吸气者，当于乐句断处之音符，假俄顷之时间，迅速吸入；但此时须注意拍子，不可因吸气致使拍子延误。

注意，唱歌教室须清洁，否则污秽之尘芥吸入肺中，或致疴疾。

练习气息用法时，可由教员用指挥鞭，依适当之后缓速，上下其势，为呼吸之指挥。

第二章　声　区（Compass of Voices）

人之音质，因其发声法之不同，而分为地声区、上声区、里声区三种。

[1] "唱歌法"，今称"西洋发声法"；德语元音"ＡＥＩＯＵ"练习为西洋发声法元音基本功练习。

凡唱歌时，或发高声，或发低声，不能用始终同一之发声法。即发低音时，用地声；发高音时，用上声；又发最高音时，用里声（但男子无里声）。此名曰"声区适用法"。

男子地声区：由 G 至 B。男子上声区：由 C 至 G。

女子地声区：由 A 至 E。女子上声区：由 F 至 D。女子里声区：由 E 至 G。

今说明各声区之大要如左：

（甲）地声：即胸声（Chest voice）

发声时，喉头气管扩张充大，发音机全体摆动，胸部及咽喉全体鸣响，发出刚强广阔之音。男子最要之声区，属于此种。

（乙）上声：即中声（Medium voice）

上声较地声之音质稍细，呼气之压力及分量亦较少，仅由喉与口腔发响。女子最要之声区，属于此种。

（丙）里声（即头声）

里声比上声之音质更细，呼气之压力及分量更少，仅由喉头之内部发响。

第三章　发音法（Articulation）

取德国字母之元音 A E I O U，练习基本音，为最简便适当之方法。其发声之差别，由于开口之度、舌之位置及唇之形状，而其结果各不相似。

今说明其大要如左：

A 音　口形大开，齿间约能插入二指。舌宜平，放置于口腔之下部。

E 音　口形扁平，齿间约能插入拇指。舌之中部，放置于口腔之中。

I 音　口形较 E 音稍狭，齿间约能插入小指。舌之前部（非舌端）放置于口腔之上段。

O 音　口形微狭圆，齿间约能插入拇指，更有余隙。舌之后部，放置于口腔之中段。

U 音　口形较 O 音稍狭，齿间约能插入小指。两唇突出舌之后部，放置于口腔上段。

按：此文第一章，刊浙江教育会 1913 年 4 月 1 日所编《教育周报》第一期；第二、第三章，刊浙江教育会 1913 年 4 月 8 日所编《教育周报》第二期。

西洋乐器种类概说[1]

西洋乐器之分类,有种种之方法。兹按最普通之分类法,分为弦乐器、管乐器、击乐器及金属乐器四种。

第一章 弦乐器

弦乐器分为二种:一为用弓之弦乐器,一为弹拨之弦乐器。兹分述之于下:

第一节 用弓弦乐器

小四弦提琴(Violin) 于弦乐器中属于最高音部。其音色幽艳明畅,富于表情,强弱自由,能现音度之微细,为合奏之乐器,又可独奏,常占乐器之王位。其起源言人人殊,然而由亚东传来,殆无疑义。但古时之制粗略不适用,至十七世纪之末叶,制法始完备如今日之形状。

附插图:一、小四弦提琴正面及侧面。二、小四弦提琴用弓。三、小四弦提琴调弦谱(第一、二、三、四弦附 A E D G 符号)。四、小四弦提琴演奏之姿势。五、小四弦提琴之全音域。

小四弦提琴调弦之法如图式。四弦合之,其音域可达于三个八音半。其奏法以马尾张弓,摩擦弦上。

中四弦提琴(Viola Alto) 较小四弦提琴之形稍大,其制法无稍异,但其音各低五度。调弦之法如上图。合奏时常属于中音部,音色稍有幽郁沉痛之感。独奏时有一种男性的热情。

大四弦提琴(Cello) 其形与前同,但甚大,奏时当正坐,以两腿夹其下体。调弦之法如上图,于合奏时属于低音部。独奏时亦有特别之趣味。

最大四弦提琴(Double Bass) 其形较前犹大,高过人顶。合奏时属于最低音部,奏时宜直立。调弦如图式。形状太大,故其技巧不如前三者,不能独奏。

附图:大四弦提琴调弦谱、最大四弦提琴调弦谱、中四弦提琴侧面、中四弦提琴调

[1] 本文发表时署名"息霜"。原文所附乐器示意图从略。

弦谱。

以上四种乐器,为弦乐中之主要,其音域至广,如图。

第二节 弹拨弦乐器

竖琴(Harp) 普通者有四十六弦,由踏板可以变易调子。管弦合奏时,用圆底提琴(Mandelin)。腹面为扁平之半球形,有四弦。调弦法与小四弦提琴同。

六弦提琴(Guitar) 形较小四弦提琴稍肥,有六弦。调弦法如图式。

长提琴(Banjo) 腹圆颈长,形较前者稍大,有四弦。

以上三种乐器,管弦合奏时不加入。

附图:四种用弓弦乐器合计之音域,六弦提琴调弦谱,圆底提琴、六弦提琴、长提琴。

第二章 管乐器

管乐器分木制管乐器及金制管乐器两种。木制者,其音色有柔婉温雅之特色;金制者,有豪宕流畅之表情。用时虽不如弦乐能传达乐曲之精微,然其音色丰富洪大,为其特色。兹分述之如下。

第一节 木制管乐器

横笛(Flute) 于管弦合奏时,常与小四弦提琴共占最高音部之位置。又横笛中,又有小横笛(Piccolo)一种,其音更高。横笛之音量不大,然清澄明快,于管乐中罕见其匹。

竖笛(Oboe) 与横笛同属于最高音部。又在同种类之中,竖笛(English Horn)属于中音部。次中竖笛(Basson)属于次中音部。大竖笛(Fagotto)属于低音部。是种皆有口簧,依其振动发音。其音色皆带忧郁之气,有引人之魔力。

单簧竖笛(Clarinet) 与竖笛相似,但口簧仅有一个。又口形之构造亦稍异。此种乐器,可依调之如何而更变。其乐器共有 A 调、B 调、C 调三种,表情丰富,强弱自由。又有低音单簧竖笛(Bass Clarinet),其音较低。

附图:横笛、小横笛、单簧竖笛。

第二节　金制管乐器

高音部喇叭（Trumpet）　其音勇壮活泼,但易流于粗野。

小高音部喇叭（Cornet）　与前者相似,其音色稍柔。

细管喇叭（Trombone）　有中音、次中音、低音三种,音色壮大豪宕。能奏强音,为管乐中第一。

猎角式喇叭（Horn）　又名 French Horn。为管乐器中最富于表情者,音色有优美可怜之致。

新式喇叭为近世改良者,有最高音、高音、中音、次中音、低音、最低音六种。然管弦合奏时,用者甚稀。至近时,用者仅有低音一种。

按：此文1913年春作于杭州浙一师,刊同年6月李叔同编、浙一师校友会印行的《白阳》诞生号。

歌曲

LISHUTONGYINYUEJI

祖 国 歌[①]

李叔同选曲配词[②]

1=F 4/4

```
3 3 6 2 | 1 - 5̣ 6̣ | 1 - 6̣ 1 | 1 3 2 - | 3 3 6 2 | 1 - 5̣ 6̣ |
上 下 数 千 年，  一 脉  延，  文 明 莫 与 肩。  纵 横 数 万 里， 膏 腴

1 - 3 2 | 1 6̣ 5̣ - | 5 5 3 2 | 5 5 2 - | 3 2 1 1 | 6̣ 1 2 - |
地， 独 享 天 然 利。  国 是 世 界 最 古 国，  民 是 亚 洲 大 国 民。

3 2 2 3 | 5 - 5 6 | 1 - 6 1 | 1 6 5 - | 5 6 5 3 | 2 - 2 3 |
呜 呼, 大 国 民！ 呜  呼， 唯 我 大 国 民！ 幸 生 珍 世 界， 琳

5 - 5 6 | 5 3 2 - | 2 5 5 2 | 3 2 1 - | 6̣ 1 5̣ 6̣ | 1 3 2 - |
琅  十 倍 增 声 价。  我 将 骑 狮 越 昆 仑， 驾 鹤 飞 渡 太 平 洋。

2 5 5 2 | 3 2 1 - | 3 3 6̣ 2 | 3 - 5̣ 6̣ | 1 - 3 2 | 1 6̣ 5̣ - ‖
谁 与 我 仗 剑 挥 刀？ 呜 呼, 大 国 民！ 谁 与 我  鼓 吹 庆 升 平？
```

按：此歌1905年3月（乙巳二月）选配于沪学会补习科，作为乐歌课自编教材，并由李叔同本人于沪学会补习科乐歌课教唱而传遍上海、传遍全国。

① 原为五线谱，现由编者译为简谱。原曲为中国民间乐曲《老六板》。

② 1958年，丰子恺根据黄炎培（1978—1965，上海川沙人）《我也来谈谈李叔同先生》：《祖国歌》是李叔同"早年作品"，将李叔同1905年3月（乙巳二月）所书《祖国歌》编入《李叔同歌曲集》。注明"李叔同作词"。近年有学者著文称：1904年7月17日，在东京中国留学生为本届卒业生送别会上，全体高唱《大国民》歌，歌词与《祖国歌》"大体相同"，故对丰子恺将此歌归于"李叔同名下"表示异议。笔者对此不能认同：

一是现经比对，发现第四句歌词二者有异：《大国民》词云："于乎大国民，唯我幸生珍世界。"《祖国歌》词云："呜乎，唯我大国民，幸生珍世界。"可见《老六板》曲调无法配唱《大国民》歌词，《大国民》歌究竟采用的是什么曲调？尚是一个未知数。可见《祖国歌》与《大国民》歌，不能替代画等号。

二是李叔同于《祖国歌》谱止写"乙巳二月"与"沪学会补习科用歌"，没有写明"李叔同作词""李叔同选曲填词""李叔同选曲配词"等字样，表明李叔同做事严肃认真，何况当时乐歌著作权还未规范细化。不容争辩的事实是：《祖国歌》日后之能传遍沪上、传遍全国各地学堂，直至载入《中国近现代音乐史》（人民音乐出版社1984年版），恰与李叔同"乙巳二月"手书《祖国歌》谱密不可分。故把《祖国歌》定为"李叔同选曲配词"。

婚姻祝辞[①]

1=G 2/4

李叔同选曲填词

| 5. 5 | 1 — | 3 2 1 2 | 3 5 5. 5 | 2. 0 |

诗 三 百， 关 雎 第 一， 伦 理 重 婚 姻。

| 3. 3 | 5. 6 | 5 5 3 3 | 1 3 2 2 | 5. 0 |

夫 妇 制 定 家 族 成， 进 化 首 人 群。

| 5. 5 | 1 — | 6 6 5 5 | 1 1 3. 3 | 2. 0 |

天 演 界， 雌 雄 淘 汰， 权 力 要 平 分。

| 3. 3 | 5. 6 | 5 5 3 1 | 2 2 3. 2 | 1. 0 ‖

遮 莫 说 男 尊 女 卑， 同 是 一 般 国 民。

二、歌曲

按：此歌1905年春配于上海沪学会。收入同年5月李叔同初编、上海中新书局出版的《国学唱歌集》。

① 这是李叔同任教沪学会补习科乐歌课的自编教材。旨在提倡移风易俗，改良风气，男女平等，文明婚姻。原歌集均为简谱，下同。

男 儿①

[美]洛厄尔·梅森曲
李叔同选曲填词

1=G 6/4

| 3 - - 2 - 1 | 1 - 6̣ 6̣ - - | 5̣ - - 1 - 3 | 2 - - 2 - 0 |

男　儿　自　有　千　古，莫　等　闲　觑。

| 3 - - 2 - 1 | 1 - 6̣ 6̣ - - | 5̣ - 1 7̣ - 2 | 1 - - 1 - 0 |

孔　佛　耶　回　精　谊，道　毋　陂　岐。

| 5 - - 6 - 5 | 5 - 3 5 - - | 5 - - 6 - 5 | 5 - 3 2 - - |

发　大　愿　作　教　皇，我　当　炉　冶　群　贤。

| 3 - - 2 - 1 | 1 - 6̣ 6̣ - - | 5̣ - 1 7̣ - 2 | 1 - - 1 - 0 ||

功　被　星　球　十　方，赞　无　数　年。

按：此歌1905年春配于上海沪学会。收入同年5月李叔同初编、上海中新书局出版的《国学唱歌集》。

① 此歌原曲为美国近代作曲家洛厄尔·梅森（Lowell Mason, 1792—1872）所作赞美诗《与主接近歌》（*Nearer My God To Thee*）。

出 军 歌

黄遵宪原词
李叔同选曲配词

1=C 4/4

```
1.  1  1.  2 | 1.  2  3  -  | 3.  3  2.  5 | 5  -  -  0 |
```

1. 四　千余　年　古　国古，　　是　我完　全　土。
2. 一　轮红　日　东　方涌，　　约　我黄　人　捧。
3. 绵　绵翼　翼　万　里城，　　中　有五　岳　撑。
4. 南　蛮北　狄　复　西戎，　　决　决大　国　风。
5. 剖　我心　肝　挖　我眼，　　勒　我供　贡　献。

```
5.  5  3.  2 | 3.  5  6  -  | 1.  6  5.  6 | 5  -  -  0 |
```

二　十世　纪　谁　为主，　　是　我神　明　胄。
感　生帝　降　天　神种，　　今　有亿　万　众。
黄　河浩　浩　流　水声，　　能　令海　若　惊。
婉　蜒海　水　环　其东，　　拱　护中　央　中。
计　口缗　钱　四　万万，　　民　实何　仇　怨。

```
2.  2  3.  3 | 5.  5  6  -  | 1  -  7  -  | 1  -  -  0 ||
```

君　看黄　龙　万　旗舞，　　鼓！　　鼓！　　鼓！
地　球蹴　踏　六　种动，　　勇！　　勇！　　勇！
东　西禹　步　横　庚庚，　　行！　　行！　　行！
称　天可　汗　万　国雄，　　同！　　同！　　同！
国　势衰　颓　人　种贱，　　战！　　战！　　战！

二、歌曲

按：此歌1905年春配于上海沪学会，收入同年5月李叔同初编、上海中新书局出版的《国学唱歌集》。

① 《出军歌》为李叔同所编《国学唱歌集》中传唱较广的歌曲，后被多种唱歌集收编。李叔同选用中国传统曲调，配以一字一音，运用附点，将长短句歌词融为一体，唱出了中国男儿出军时的豪情壮志。故曾作为学堂乐歌与军歌而盛传于各地。

② 黄遵宪(1848—1905)，广东梅州人，清末外交官、诗人。曾任清政府驻日本参赞、驻美旧金山总领事等职。公余赋诗抒怀。《出军歌》为诗人1902年所作《军歌二十四章》中之首章。每章各八句。每章末字为三字叠句。

武陵花①

1=G 4/4

《长生殿·闻铃》原词
李叔同选曲配词

2 5 4 6 2 | 1 2 0 0 | 2. 2 4 2 | 5 4 6 1 2 4 2 |
万 里 巡 行，　　多　　少　　凄

1 2 4. 2 | 1 6 5 4 - | 5 6 6 2 | 1 6 5 4 - |
凉　　　　途　　路　　　情。

5. 6 4 5 6 | 5 - 4 - | 4 5 6. 5 | 4 5 6 5 4 |
看 云　山 重 叠　　　　　　处，

6 2 1 6 5 | 4 5 6 2 1 6 | 5 6 1 6 - | 5 6 5 4. 2 1 2 |
似　我 乱 愁　　交　　并。

1. 1 2 4 | 2 - 1 2 | 6. 5 4. 5 | 4. 2 1 2 4 |
无　边 落　木　　响

5 - 6 - | 5 - 4 - | 4 - 5 6 | 5 - 2 - |
秋　　　声，长　空　　孤

2 4. 2 5 4. 2 | 1 6 5. 6 | 5 - 6 - | 5. 4 2 4 ‖
雁　　添 悲　　　　　哽!

按：此歌1905年春配于上海沪学会。收入同年5月李叔同初编、上海中新书局出版的《国学唱歌集》。

① 曲调配用中国传统曲调。

化 身[①]

1=G 6/4

[美]洛厄尔·梅森曲[②]
李叔同选曲填词

```
3 - - 2 - 1 | 1 - 6̣ 6̣ - - | 5̣ - - 1 - 3 | 2 - - 2 - 0 |
化     身  恒 河 沙 数,        发       大 音  声。

3 - - 2 - 1 | 1 - 6̣ 6̣ - - | 5̣ - 1 - 7̣ - 2 | 1 - - 1 - 0 |
尔     时  千 佛 出 世,    瑞    霭    氤   氲。

5 - - 6 - 5 | 5 - 3 5 - - | 5 - - 6 - 5 | 5 - 3 2 - - |
欢     喜  欢 喜 人 天,    梦    醒  兮  不  知 年。

3 - - 2 - 1 | 1 - 6̣ 6̣ - - | 5̣ - 1 - 7̣ - 2 | 1 - - 1 - 0 ||
翻     倒  四 大 海 水,    众    生   皆   仙。
```

二、歌曲

按：此歌1905年春配于上海沪学会，收入同年5月李叔同初编、上海中新书局出版的《国学唱歌集》。

[①] 歌词巧妙地融入佛家词汇——"恒河沙数""大音声"等。表明李叔同于1905年任教沪学会补习科时，已涉足佛家经典，试图用乐歌《化身》，比作"千佛出世"，去救渡"众生"。

[②] 曲调采用美国近代作曲家洛厄尔·梅森（1792—1872）所作赞美诗《与主接近歌》。

爱①

[美]威廉·勃拉比里曲
李叔同选曲填词

1=♭E 2/4

5 33 2 | 3 5 5 | 6 6 i 6 | 6 5 5 |
爱河万年终不涸，来无源头去无谷。

5 33 2 | 3 5 5 | 6 6 5 1 | 3 2 1 |
滔滔圣贤与英雄，天地毁时无终穷。

5 3 5 | 6 i. | 5 3 1 | 3 2. |
愿我爱国家， 愿国家爱我，

5 3 5 | 6 i 6 | 5 1 3.2 | 1 — ‖
愿国家爱我， 灵魂不死者我。

　　按：此歌1905年春配于上海沪学会，收入同年5月李叔同初编、上海中新书局出版的《国学唱歌集》。

① 原曲为美国近代作曲家威廉·勃拉比里（William B. Bradbury）所作赞美诗《耶稣爱我》（*Jesus Love Me*）。

哀 祖 国[①]

法 国 民 歌
李 叔 同 选曲填词

1=G 2/4

| 1 1 1 2 | 3 — 2 | 1 3 2 2 | 1. 0 |

小 雅 尽 废 兮, 出 车 采 薇 矣。

| 1 1 1 2 | 3 — 2 | 1 3 2 1 | 1. 0 |

豺 狼 当 途 兮, 人 类 其 非 矣。

| 2 2 2 | 6 6 6 | 2 1 7 6 | 5. 0 |

凤 鸟 兮, 河 图 兮, 梦 想 为 劳 矣。

| 1 1 1 2 | 3 2 | 1 3 2 2 | 1. 0 |

冉 冉 老 将 至 矣, 甚 矣 吾 衰 矣。

二、歌曲

按：此歌1905年春配于上海沪学会，收入同年5月李叔同初编、上海中新书局出版的《国学唱歌集》。

① 参考《诗经》《离骚》等书典故成词，慨叹"豺狼当途，人类其非"！原曲为法国民歌《月光》（*Au Clair De la lune*）。

山　鬼[①]

1=G 4/4

[战国]屈　　原原词
李叔同选曲配词

| 3. 2 1 2 | 3. 2̂ 3 5. | 6. 5 5 6 | 5. 3 2 0 |
若　有人兮　山　之　阿，被　薜荔兮　带　女萝。

| 3. 2 1 2 | 3. 2̂ 3 5. | 6. 6 5 1 | 2. 3 1 — |
既　含睇兮　又　宜　笑，子　善余兮　善　窈窕。

| 4. 4 4 5 | 6. 5̂ 4 6 | 5. 6 5 3 | 3 2̂ 1 2 0 |
乘　赤豹兮　从　文　狸，辛　夷车兮　结　桂旗。

| 3. 2 1 2 | 3. 2̂ 3 5. | 6. 6 5 3 | 2. 3 1 — ‖
被　石兰兮　带　杜　衡，折　芳馨兮　遗　所思。

按：此歌1905年春配于上海沪学会，收入同年5月李叔同初编、上海中新书局出版的《国学唱歌集》。

① 歌词系中国古代诗人屈原《楚辞·离骚》中之《山鬼》。

离 骚 经[1]

[战国]屈　　原原词
李叔同选曲配词

1=F 2/2

```
1  -  | 3  5  5  6 | 5  -  3  1 | 7  1  4  3 | 3  -  2  1 |
```
1.帝　　高　阳　之　苗　裔　　　　兮，　朕　皇　考　曰　伯　　　庸。
2.纷　　吾　既有　此　内　美　　　　兮，　又　重　之　以　修　　　能。
3.日　　月　忽　其　不　淹　　　　兮，　春　与　秋　其　代　　　序。

```
3  5  5  6 | 5  -  3  2 | 3  6  5  4 | 5  -  5  - |
```
摄　堤　贞　于　孟　　　陬　兮，　惟　庚　寅　吾　以　　　降。
汩　江　离　于　辟　　　芷　兮，　纫　秋　兰　以　为　　　佩。
惟　草　木　之　零　　　落　兮，　恐　美　人　之　迟　　　暮。

```
1  5  4  3 | 6  6  5  7 | 1  5  4  3 | 3  -  2  1 |
              (6  -)
```
皇　览　揆　余　于　初　度　兮，　肇　锡　余　以　嘉　　　名。
汩　余　若　将　不　及　　兮，　恐　年　岁之　不　吾　　　与。
不　抚　壮　而　弃　秽　　兮，　何　不　改其　此　度　　　也。

```
3  5  5  6 | 5  -  3  1 | 2  4  3  2 | 1  -  ‖
```
名　余　曰　正　则　　　兮，　宇　余　曰　灵　　均。
朝　搴阰　之　木　兰　　　兮，　夕　揽　洲之　宿　　莽。
乘　骐骥　以　驰　骋　　　兮，　来　吾　导夫　先　　路！

按：此歌1905年春配于上海沪学会，收入同年5月李叔同初编、上海中新书局出版的《国学唱歌集》。

[1] 歌词系中国古代诗人屈原的《楚辞·离骚》。

喝 火 令①

（半阕）

1=♭E 2/4

李叔同选曲填词

1 3̂2̂ | 5 3̂1̂ | 6̂5̂3̂6̂ | 5 0 | 1 3̂2̂ |
故 国　 今　 谁　　 主？　 胡 天

2̂3̂2̂3̂ | 5̂6̂5̂3̂ | 2 0 | 1 3̂2̂ | 5 3̂1̂ |
月　　 已　　 西，　 朝 朝　 暮 暮

6̂5̂3̂6̂ | 5 0 | 1 7̣̂6̣̂ | 5̣̂6̣̂5̣̂6̣̂ | 1̂2̂1̂2̂ |
笑　 迷　 迷。　 记 否　 天 津 桥 上 杜 鹃

3 0 | 1 7̣̂6̣̂ | 5̣̂6̣̂5̣̂6̣̂ | 1̂2̂1̂7̂ | 6 0 ‖
啼？　 记 否　 杜 鹃 声 里 几 色 顺 民 旗？

　　按：此歌1905年春作于上海沪学会，收入同年5月李叔同初编、上海中新书局出版的《国学唱歌集》。

　　①《喝火令》为宋代盛行的词牌曲。李叔同对此词牌情有独钟。故于1905年春、1906年9月，两次填写《喝火令》：一为半阕37字，一为上下阕62字；前者咏唱"故国今谁主？胡天月已西"。后者咏唱"故国鸣鹈鸪，垂阳有暮鸦"。二者主题异曲同工，均为感慨江山非旧，国事日非。选用学堂乐歌曲调。

蝶 恋 花[①]

李叔同选曲配词

1=C 4/4

| 2 2 5 6 | $\dot{1}$ 6 $\dot{2}$ - | 1. 1 5. 5 6 5 | 4 1 2 - |

1. 一 缕 柔 情 何 处 寄， 尽 日 昏 昏，强 被 花 扶 起。
2. 辛 苦 最 怜 天 上 月， 一 昔 如 环，昔 昔 都 成 缺。
3. 酒 压 春 愁 春 捲 絮， 燕 子 归 来，苦 说 年 华 误。

| 4 3 5 5 | 7 2 3 - | 2 1 2 3 | 6 5 6 - |

往 事 思 寻 都 不 是， 销 磨 未 尽 悲 歌 气。
若 使 月 轮 终 皎 洁， 不 辞 冰 雪 为 卿 热。
半 晌 怀 人 搔 首 伫， 落 梅 风 急 闲 庭 暮。

| 2 2 5 6 | $\dot{1}$ 6 $\dot{2}$ - | 1. 1 5. 5 6 5 | 4 1 2 - |

满 眼 繁 华 随 逝 水， 故 国 春 深，啼 � 催 将 暮。
无 那 尘 缘 容 易 绝， 燕 子 依 然，苦 恼 簾 钩 说。
辛 苦 痴 怀 何 处 诉， 曲 曲 香 痕，曲 到 无 凭 据。

| 4 3 5 5 | 7 2 3 - | 2 1 2 3 | 6 5 6 - ‖

夜 夜 月 明 珠 海 泪， 人 间 那 觅 埋 愁 地。
唱 罢 秋 坟 愁 未 歇， 春 从 认 取 双 飞 蝶。
安 顿 惜 花 心 事 处， 谢 他 昨 夜 风 和 雨。

按：此歌1905年春配于上海沪学会，收入同年5月李叔同初编、上海中新书局出版的《国学唱歌集》。

二、歌曲

27

[①] 选用清代词人纳兰性德(1655—1685)的词作。

菩萨蛮[①]

1=C 2/4

[南宋]辛弃疾原词
李叔同选曲配词

| 1 1 | 5 5 | 6 5 4 | 2 2 4 3 | 2 4 3 |
郁 姑 山 下 清 江 水， 中 间 多 少 行 人 泪，

| 1 6 5 3 | 2 3 5 | 6 1 5 3 | 2 3 1 |
西 北 是 长 安， 可 怜 无 数 山。

| 1 3 | 2 1 3 | 3 2 | 1 3 2 |
青 山 遮 不 住， 毕 竟 东 流 去。

| 3 2 | 1 3 5 | 1 3 | 2 1 3 |
江 晚 正 愁 予， 深 山 闻 鹧 鸪。

按：此歌1905年春配于上海沪学会，收入同年5月李叔同初编、上海中新书局出版的《国学唱歌集》。

① 原曲为西方民间曲调。

秋　感[1]

$1=\flat B$ $\frac{4}{4}$

李叔同选曲配词

| 5 5 6 5 | i 3̇ 2̇ i 7 | 5 6 7 4 | 3̇ 2̇ i - |

黄　沙　烈　烈　吹　南　风，　燕　啄　王　孙　将　毋　同。
新　亭　名　士　泪　沾　衣，　风　景　不　殊　江　河　非[2]。

| 5 5 6 5 | i 3̇ 2̇ i 7 | i 7 6 5 i | 3̇ 2̇ i - ‖

洛　阳　门　前　铜　驼　泣，　会　见　汝　在　荆　棘　中。
金　狄　已　去　冬　青　死，　犹　有　寒　蝶　东　园　飞。

按：此歌1905年春配于上海沪学会，收入同年5月李叔同初编、上海中新书局出版的《国学唱歌集》。

[1] 原曲为西方民间曲调。
[2] 歌词"风景不殊江河非"句，意在感慨江山非旧。

扬 鞭

1=F 2/4

李叔同选曲配词①

3 | 3̂2̂ | 1 2 | 3 5 | 2 — | 3 | 3̂2̂ |
扬 鞭 慷 慨 莅 中 原， 不 为

1 2 | 3 2 | 1 — | 3 | 3̂2̂ | 1 2 |
仇 雠 不 为 恩。 只 觉 苍 天

3 5 | 2 — | 3 | 3̂2̂ | 1 2 | 3 4 |
方 愦 愦， 莫 凭 赤 手 拯 元

5 — | 5 | 5̂6̂ | 7 5 | 3 | 3̂4̂ | 5 — |
元。 三 年 揽 辔 悲 羸 马，

5 | 5̂6̂ | 7 5 | 1̇ | 7̂6̂ | 5 — | 3 | 3̂2̂ | 1 2 |
万 众 梯 山 似 病 猿。 我 志 未 酬

3 5 | 2 — | 3 | 3̂2̂ | 1 2 | 3 2 | 1 — ‖
人 亦 苦， 东 南 到 处 有 啼 痕！

按：此歌1905年春配于上海沪学会，收入同年5月李叔同初编、上海中新书局出版的《国学唱歌集》。

① 原词为太平天国翼王石达开(1831—1863，广西贵县人)所作律诗。旋律采用学堂乐歌曲调。

隋　宫[①]

1=D 2/4

[唐]李　商　隐原词
李叔同选曲配词

| 5. 5 1. 1 | 3. 3 3 0 | 5. 5 1. 1 | 3. 2 2 0 |

紫　泉　宫　殿　锁　烟　霞，　欲　取　芜　城　作　帝　家。

| 5. 5 1. 1 | 3. 3 3 0 | 5. 6 5. 4 | 3. 2 1 |

玉　玺　不　缘　归　日　角，　锦　帆　应　是　到　天　涯。

| 5. 5 1. 1 | 7. 6 5 0 | 5. 5 1. 1 | 7. 6 5 |

于　今　腐　草　无　萤　火，　终　古　垂　杨　有　暮　鸦。

| 3. 2 1. 7 | 6. 7 1. 6 | 5. 6 5. 4 | 3. 2 1 ‖

地　下　若　逢　陈　后　主，　岂　宜　重　问　后　庭　花。

按：此歌1905年春配于上海沪学会，收入同年5月李叔同初编、上海中新书局出版的《国学唱歌集》。

[①] 歌曲旋律采用西方传统曲调。

行 路 难[①]

1=C 4/4

[唐]李　　　白诗
李叔同选曲配词

1.	3̲ 5 5	6 6 5 —	6 5 3 1	3 2 2 —
	金 樽 清 酒	斗 十 千，	玉 盘 珍 羞	直 万 钱。

| 1. | 3̲ 5 5 | 6 6 5 — | 6 5 3 1 | 3 2 1 — |
| 停 杯 投 箸 | 不 能 食， | 拔 剑 四 顾 | 心 茫 然。 |

| 1̇ 7 6 5 | 6 5 3 — | 6 5 3 1 | 3 2 1 — |
| 欲 渡 黄 河 | 冰 塞 川， | 将 登 太 行 | 雪 满 山。 |

| 1̇ 7 6 5 | 6 5 3 — | 6 5 3 1 | 3 2 2 — |
| 闲 来 垂 钓 | 坐 溪 上， | 忽 复 乘 舟 | 梦 日 边。 |

| 1. | 3̲ 5 — | 6 6 5 — | 6 5 3⌢1 | 3 2 2 — |
| 行 路 难！ | 行 路 难！ | 多 歧 路， | 今 安 在？ |

| 1. | 3̲ 5 5 | 6 5 1̇ — | 1̇. 6̲ 5 1 | 3. 2̲ 1 — |
| 长 风 破 浪 | 会 有 时， | 直 挂 云 帆 | 济 沧 海。 |

按：此歌1905年春配于上海沪学会，收入同年5月李叔同初编、上海中新书局出版的《国学唱歌集》。

[①] 原诗为唐代诗人李白（701—762）天宝三年（744）所作名篇。李白祖籍陇西成纪（今甘肃天水秦安县），时李白遭受谗毁而被排挤出长安，因而全诗抒发了诗人在政治道路上处境艰难的愤激心情；但诗人并未因此放弃自己的理想，仍盼望着会有一天施展自己的抱负，表现了诗人对人生前途乐观豪迈的气概，通篇洋溢着浪漫主义情怀。曲调选用日本学校歌曲《织锦》。

柳 叶 儿

《长生殿·酒楼》原词
李叔同选曲配词

1=B 2/4

0 6 | 2̇ 1 6 2 | 1̇ 2̇ 2̇ | 6 2̇ 1̇ 7 | 6 — | 6 5 5 |
不由人冷飕飕冲冠发竖，　　　热烘烘

6 5 6 5 | 4 — | 4. 6 | 2̇ 2̇ 1̇ 2̇ | 2̇ 1̇ 6 |
气夯胸　脯。　　　咭当当把腰间宝

1̇ 2̇ | 2̇ 1̇ 7 | 6 0 6 | 6 5 6 5 | 6 2 |
剑频频觑，　　便教俺倾千盏，饮

4 2 1 | 7̣ 6̣ 1 ⌄ 6 | 5 6 1̇ 6 | 6 5 4 2 5 | 4 5 1̇ | 7 6 0 ‖
尽了百　壶，怎把这重沉沉一个愁担儿消　除?!

按：此歌1905年春配于上海沪学会，收入同年5月李叔同初编、上海中新书局出版的《国学唱歌集》。

① 歌曲旋律采用中国传统曲调。

无 衣 篇[①]

1=C 6/8

《诗·秦风》原词
[美]萨拉·哈特曲
李叔同选曲配词

```
 5.   5.  | 5.   i  0  3 | 3 5 4 3 | 2  2 0 | 5.   5.  |
1.岂   曰    无    衣?    与  子     同 袍。    王    于
2.岂   曰    无    衣?    与  子     同 泽。    王    于
3.岂   曰    无    衣?    与  子     同 裳。    王    于

 3.   i  0  2 | 2 5 6 7 | i   i. | 5  5. | 5 6 7 | i.   i  0 ‖
  兴  师,  修 我    戈 矛,   与   子    同   仇。
  兴  师,  修 我    矛 戟,   与   子    偕   作。
  兴  师,  修 我    甲 兵,   与   子    偕   行。
```

按：此歌1905年春配于上海沪学会，收入同年5月李叔同初编、上海中新书局出版的《国学唱歌集》。

[①] 歌词选自《诗·秦风》，咏唱古代出征战士的豪情壮志。曲调选用美国作曲家萨拉·哈特（Sarah Hart）所作赞美诗《小小滴水歌》。

黄 鸟 篇[①]

1=♭E 2/4

《诗经·小雅》原词
李叔同选曲配词

| 1 | 2 | 3 | 3 2 | 1 2 3 5 | 2 0 | 1 | 7 6 |

1. 黄　鸟　黄　鸟，无　集于穀，　　无　啄我
2. 黄　鸟　黄　鸟，无　集于桑，　　无　啄我
3. 黄　鸟　黄　鸟，无　集于栩，　　无　啄我

| 5 0 | 1 2 | 3 | 3 2 | 1 2 3 5 | 2 0 |

粟。　　此　邦　之　人，不　我肯穀。
粱。　　此　邦　之　人，不　可与明。
黍。　　此　邦　之　人，不　可与处。

| 1 2 3 5 | 2 0 | 1 2 3 5 | 2 0 ‖

言　旋　言　归，　复　我　邦　族。
言　旋　言　归，　复　我　诸　兄。
言　旋　言　归，　复　我　诸　父。

二、歌曲

按：此歌1905年春配于上海沪学会，收入同年5月李叔同初编、上海中新书局出版的《国学唱歌集》。

[①] 歌词选自《诗经·小雅》，为古代流浪者寄语黄鸟的怀乡民歌。歌曲旋律采用西方传统曲调。

繁霜篇[①]

<p align="right">《诗经·小雅》原词
李叔同选曲配词</p>

1=C 4/4

| 1 | 3̆4 5 5 4 | 3̆4 5 5 5 | 6 4 i 6 | 6 5 5 5 |

1. 正　月　繁　霜，我　心　忧　伤。民　之　讹　言，亦　孔　之　将。念
2. 忧　心　茕　茕，念　我　无　禄。民　之　无　辜，并　其　臣　仆。哀
3. 瞻　彼　中　林，侯　薪　侯　蒸。民　今　方　殆，视　天　梦　梦。既

| 6̆5 6̆7 i 5 | 6̆5 6̆7 i 5 | ĭ7 ĭ5 6 4 | 2 5 1 ||

我　独　兮，忧　心　京　京。哀　我　小　心，瘨　忧　以　痒。
我　人　斯，于　何　从　禄。瞻　乌　爰　止，于　谁　之　屋。
克　有　定，靡　人　弗　胜。有　皇　上　帝，伊　谁　云　憎。

按：此歌1905年春配于上海沪学会，收入同年5月李叔同初编、上海中新书局出版的《国学唱歌集》。

[①] 歌词选自《诗经·小雅》。

葛藟篇[①]

《诗经·王风》原词
李叔同选曲配词

1=C 4/4

```
3  3  5  -  | 6  7  6  5 | 3  1  5  -  | 1  1  2  1 |
```
1. 绵 绵 葛　　藟，　在 河 之 浒。　终 远 兄
2. 绵 绵 葛　　藟，　在 河 之 涘。　终 远 兄
3. 绵 绵 葛　　藟，　在 河 之 漘。　终 远 兄

```
3̇ - 6  5  | 1  2  3  - | 6  5  6  1 | 2̇ - 2  6 | 3  5  3  - ‖
```
弟，　谓 他 人 父。　谓 他 人 父，　亦 莫 我 顾。
弟，　谓 他 人 母。　谓 他 人 母，　亦 莫 我 有。
弟，　谓 他 人 昆。　谓 他 人 昆，　亦 莫 我 闻。

按：此歌 1905 年春配于上海沪学会，收入同年 5 月李叔同初编、上海中新书局出版的《国学唱歌集》。

① 歌词选自《诗经·王风》。

上海义务小学追悼李节母歌[①]

上海义务小学学生词
李 叔 同选曲配词[②]

1=C 4/4

```
5 - 6 - | 1 - 3 - | 5 - 6 - | 3̂ 2 1 - | 5 - 6 - |
贤   哉     节  母，   柏   操     流  芳。    贤   哉

1 - 3 - | 5 - 6 - | 3̂ 2 1 - | 5 - 6 - | 1 - 3 - |
节   母，   国   史     褒  扬。    贤   哉     节  母，

3 1 2 3̲ 5̲ | 3̂ 2 1 - | 1 1 3 2 | 1 1 3 - | 3 1 6 5 |
遗 命 以 吾 学    堂。     痛 节 母 之  长 逝 兮，  荷 钦 旌 之

3̂ 2 1 - | 1 1 3 2 | 1 1 3 - | 3 1 6 5 | 3̂ 2 1 - |
荣    光。   痛 节 母 之  长 逝 兮，  增 学 界 之  感  伤。

1 1 3 2 | 1 1 3 - | 3 1 6 5 | 3̂ 2 1 - ‖
痛 节 母 之  长 逝 兮，  祝 子 孙 其  永   昌。
```

按：此歌1905年3月选配于上海沪学会，刊于1905年7月24日天津《大公报》。

① 上海义务小学，为沪学会下属社会教育机构，入学对象为失学儿童、贫民子弟。位于上海南市董家桥。由李叔同主持教务。1905年3月10日（农历二月初五），李母于城南草堂李庐病故（享年46岁）。临终前口述《遗嘱》：去世后不做佛事，省下"樽节之资"200元，捐助沪学会，充作义务小学经费。沪学会为此刊登《特别告白》："会友李漱筒先生，热心教育，侪辈同钦。"

② 因李叔同任教于上海义务小学，又是该校乐歌课教员；且悼歌主人"李节母"，又是李叔同生母，故可认定此歌选曲配词，当出自李叔同之手。

追悼李节母①之哀辞

1=F 2/4

李叔同选曲填词

| 1 1 1 2 | 3 — 2 | 1 3 2 2 | 1 0 |
| 松 柏 兮 翠 蕤， | | 凉 风 生 德 闱。 | |

1 1 1 2 | 3 — 2 | 1 3 2 2 | 1 0
母 胡 弃 儿 辈， 长 逝 竟 不 归。

2 2 | 6 6 6 | 2 1 7 6 | 5 0
儿 寒 复 谁 恤？ 儿 饥 复 谁 思？

1 1 1 2 | 3 — 2 | 1 3 2 2 | 1 0
哀 哀 复 哀 哀， 魂 兮 归 乎 来。

二、歌曲

按：此歌1905年7月作于天津粮店后街家中，刊于1905年7月24日天津《大公报》。7月29日，李叔同于天津粮店后街家中举办的王太夫人追悼会上，弹钢琴带领家人合唱。

① 李节母，敬称李叔同生母王凤玲（1861—1905）。因王氏为夫李筱楼守节二十一载病逝，故名。

春 郊 赛 跑[①]

[德]哈　尔　林曲
李叔同选曲填词

1=G 2/4

轻快地

| 1 | 3 | 5 | 0 | 5 4 3 2 | 1 0 |

跑！　跑！　跑！　　看是谁先到。

mp

2 2 7 5 | 5 5 3 1 | 2 2 7 5 | 5 5 3 1 |

杨柳青青，桃花带笑。万物皆春，男儿年少。

1 2 3 4 | 5 0 | 5 4 3 2 | 1 0 ‖

跑跑跑跑跑！　　锦标夺得了。

按：此歌1906年1月作于东京，刊于次月李叔同旅日时主编的《音乐小杂志》。

① 原为五线谱，现由编者译为简谱。题前有"乐歌"栏"教育唱歌"字样。原曲为德国近代作曲家哈尔林(Karl Gottleb Hering，1765—1853)所作儿童歌曲《木马》。

我 的 国①

1=G 4/4　　　　　　　　　　　　　　　　　李叔同选曲填词②

mf

3 - 2 - | 1 - - 0 5 5 6 5 | 3 - 0 0 | 4 4 3 3 |
东　海　东，　　　波涛万丈红。　　　朝日丽天，
昆　仑　峰，　　　缥缈千寻耸。　　　明月天心，

2 2 1 1 | 6 6 5 5 | 4. 5 3 - | 3 2 3 2 | 1. 2 7 5 |
云霞齐捧，五洲唯我中　央中。　二十世纪谁　称雄？
众星环拱，五洲唯我中　央中。　二十世纪谁　称雄？

5. 6 7 1 7 | 6 7 6 5 - | 5. 4 3 - | 4. 3 2 - |
请看赫赫　神明种！我　的国，　我　的国，
请看赫赫　神明种！我　的国，　我　的国，

3 3 4 6 5 | 5 - - 0 | 1. 2 3 2 | 1 - - 0 ‖
我的国万　岁！　　万　岁万万　岁！
我的国万　岁！　　万　岁万万　岁！

按：此歌1906年1月作于东京，刊于次月李叔同旅日时主编的《音乐小杂志》。

① 原为五线谱，现由编者译为简谱。题前有"乐歌"栏"教育唱歌"字样。
② 1904年5月在东京清国留学生会馆举办"亚雄音乐会"时，日本音乐教育家铃木米次郎（1868—1940）赴会讲授乐歌教材。经李叔同填词："二十世纪谁称雄？请看赫赫神明种！"《我的国》成为清末民初广为流传的爱国歌曲，曾被收入多种唱歌集。

隋堤柳

[美]哈里·达克雷曲
李叔同选曲填词

1=G 3/4
哀怨

mf
5 #4 5 | 3 2 1 | 2 - 7̣ | 5 - 0 | 2 - - | 5̣ - - | 5̣ - - | 3 - - |
甚西风 吹醒隋 堤衰 柳， 江 山 非 旧，

5 #4 5 | 3 2 1 | 2 - 7̣ | 5 - 0 | 1 5 1 | 7̣ 5 2 | 1 - - | 1 0 0 |
只风景 依稀凄 凉时 候。 零星旧 梦半沉 浮，

3 4 3 | 2 1 7̣ | 1 - 1 | 6̣ - 0 | 5 4 3 | 2 - #2 | 3 - - | 3 0 0 |
说阅尽 兴亡，遮 难 回 首。 昔日珠 帘 锦 幕，

rit.
3 4 3 | 2 1 7̣ | 3 - 1 | 6̣ 3 2 | 6̣ 5 5 | 2 - 2 | 5 - - | 5 - - |
有淡烟 一抹，纤 月 盈 钩，剩水 残 山 故 国 秋。

5 - - | 3 - - | 1 - | 5 - - | 6̣ 7̣ 1 | 6̣ - 1 | 5̣ - - | 5̣ - 0 |
知 否?! 知 否?! 眼底离 离 发 秀。

p
2 - - | 5 - - | 3 - - | 1 - - | 6̣ 7̣ 1 | 2 - 3 | 2 - - 3 0 3 |
说 甚 无 情， 情丝踠 到 心 头。 杜

4 3 2 | 5 5 3 | 2 3 2 | 1 - 2 | 3 - 2 | 6̣ 6̣ 1 | 6̣ 5̣ - | 5̣ 0 5̣ |
鹃啼血 哭神 州， 海棠 有泪 伤秋 瘦。 深

1 1 3 | 2 0 0 | 2 - 4 | 3 4 5 | 5 3 1 | 2 - 5̣ | 1 - - | 1 0 0 ||
愁 浅愁 难 消 受,谁家 庭 院 笙 歌 又?!

按：此歌1906年1月作于东京，刊于次月李叔同旅日时主编的《音乐小杂志》。

① 原为五线谱，现由编者译为简谱。《音乐小杂志》曾分别发表《隋堤柳》歌词、歌谱。歌词前作者按语云："此歌仿词体，实非正轨。作者别有怅触，走笔成之，吭声发响，其音苍凉，如闻山阳之笛。《乐记》云：'其哀心感者，声噍以杀！'殆其类欤？"表明此歌主旨、歌词的由来。

② 原曲为美国19世纪女作曲家哈里·达克雷（Harry Dacre）所作的圆舞曲歌曲《双座脚踏车》(*Daisy Bell*)。

忆 儿 时[①]

[美]哈斯曲[②]
李叔同选曲填词

1=C 4/4

行板

(5 | 5. 6̲5̲ 3 | 1̇. 2̲̇1̲̇ 6 | 5 3 1̇ 3 | 2 - 0 5 | 5. 6̲5̲ 3 |

1̇. 2̲̇1̲̇ 6 | 5 4̲3̲3. 2̲ | 1 - 0̲5̲1̲5̲) | 5. 6̲5̲ 3 | 1̇. 2̲̇1̲̇ 6 |
　　　　　　　　　　　　　　　　　　　　春 去 秋 来, 岁 月 如 流,

5 3 1̇ 3 | 2 - - 0 | 5. 6̲5̲ 3 | 1̇. 2̲̇1̲̇ 6 | 1̇ 3̲3̲ 2 |
游 子 伤 漂 泊。　　　　回 忆 儿 时, 家 居 嬉 戏, 光 景 宛 如

1 - - 0 | 2. #1̲2̲ 4 | 3. #2̲3̲ 5 | 6 5̲4̲ 3 | 2 - - 0 |
昨。　　　茅 屋 三 椽, 老 梅 一 树, 树 底 迷 藏 捉。

5. 6̲5̲ 3 | 1̇. 2̲̇1̲̇ 6 | 5 3̲3̲ 2. | 1 - - 0 | 5. #2̲3̲ 5 |
高 枝 啼 鸟, 小 川 游 鱼, 曾 把 闲 情 托。　　　儿 时 欢 乐,

(5̇. 2̲̇3̲̇ 5̇) | 5 2 7. 6̲ | 5 - - 0 | 5. #2̲3̲ 5 | (5̇. 2̲̇3̲̇ 5̇) |
　　　　　　　斯 乐 不 可 作。　　　　　儿 时 欢 乐,

1̇ 3̲3̲ 2. | 1̇ ⌢ - - 0 | (5 3 1̲̇7̲ 2̲̇1̲̇ | 1̇ 6̲4̲ 2 | 1 6̲5̲5. 2̲ | 1 3 1) ‖
斯 乐 不 可 作。

按：此歌作于杭州浙江一师任教前期（1912—1915），收入1928年8月丰子恺编、上海开明书店出版的《中文名歌五十曲》。

① 原为五线谱，现由编者译为简谱。为李叔同乐歌代表作之一。曾与《祖国歌》《我的国》《送别》《春游》一起，作为20世纪二三十年代中小学校音乐课教材，在各地学校教唱。

② 原曲为美国近代作曲家哈斯(William Shakespeare Hays, 1837—1907)所作歌曲《我亲爱的老家》(*My Dear Old Sunn Home*)。

春 游[①]

(三部合唱)

李叔同词曲[②]

1=♭E 6/8

中速

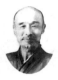

按：此歌1913年春作于杭州浙江一师，刊于同年6月（农历癸丑年五月）李叔同编、浙一师校友会刊《白阳》诞生号。

[①] 原为五线谱，现由编者译为简谱。主部采用三和弦分解音为骨架，和声采用主三和弦与属七和弦交替。全曲一字一音，手法简洁，曲式严谨，带有欧洲古典乐派曲风。

[②] 在《白阳》会刊发表时署名"息霜作歌、息霜作曲"。

春　　景①

[北宋]欧　阳　修②原词
李叔同选曲配词

1=C 2/4

```
i 7 6 5 5 | 6 i 5 | 6 5 3 2 5 | 3. 0 |
南 园 春 来 踏 青 时，   风 和 闻 马 嘶。

i 7 6 5 5 | 6 i 5 | 6 5 3 2 5 | 1. 0 |
青 梅 如 豆 柳 如 眉，   日 长 蝴 蝶 飞。

2 3 2 5 0 | 5 6 5 i 0 | 2 i 7 6 2 | 5. 0 |
花 露 重，   草 烟 低，   人 家 帘 幕 垂。

6 i 5 6 | 3 5 6 5 3 | 2 3 4 3 2 | 1. 0 ‖
秋 千 慵 困 解 罗 衣，   画 堂 双 燕 归。
```

二、歌曲

按：此歌配于杭州浙江一师任教前期（1912—1915），作为音乐课自编教材，收入 1928 年 8 月丰子恺编、上海开明书店出版的《中文名歌五十曲》。

① 原为五线谱，现由编者译为简谱。
② 欧阳修（1007—1072），江西永丰县人，北宋文学家，为"唐宋八大家"之一。

杭州浙江省立第一师范学校校歌[1]

夏丏尊[2]词
李叔同曲

1=C 4/4

```
3 -  1 -  | 3. 3 2 5 | 6. 5 3 5 | 2 - - 0 |
人    人    代 谢 靡 尽,  先 后 觉 新 民。
(3.   3)
 人    人

3 -  2 1 2 | 3. 3 2 5 | 6. 5 2 3 | 1 - - 0 |
可    能  陶 冶 精 神,[3] 道 德 润 心 身。

1. 1 6 1 | 5. 6 3 5 | 6. 5 6 1 | 5 - - 0 |
吾 侪 同 学,   负 斯 重 任,  相 勉 又 相 亲。

3. 2 1 2 | 3. 3 2 5 | 6. 5 2 3 | 1 - - 0 |
五 载 光 阴,  学 与 俱 进,  磐 固 吾 根 本。

2. 2 2 - | 5. 5 5 - | 5. 2 7 6 | 5 - - 0 |
叶 蓁 蓁,    木 欣 欣,    碧 梧 万 枝 新。

2. 2 2 - | 5. 5 5 - | 1. 5 3. 2 | 1 - - 0 ||
之 江 西,    西 湖 滨,    桃 李 一 堂 春。
```

按:此歌1913年春作于杭州浙江一师,刊于1983年杭州第一中学(前身为浙江第一师范)编印的《杭州第一中学校庆七十五周年纪念册》。

[1] 1913年2月,浙江两级师范学堂奉命改名为浙江省立第一师范学校(简称浙江一师)。原有高师部专修科,除图画手工科保留外,其余诸科皆停办。原有预科转入北京高等师范对口专业。从此浙江一师专办初师部,招收高小毕业生入学,学制为五年(预科三年,师范二年)。故歌词云:"五载光阴,学与俱进……"

[2] 夏丏尊(1885—1946),浙江上虞人。曾赴东京宏文书院深造。归国后,历任杭州浙江一师、宁波四中、长沙一师国文教员,暨南大学中文系主任。1927年任上海开明书店编译所主任。著译有《爱的教育》《平屋杂文》等。

[3] 首句唱词一说为"人人人代谢靡尽",下句歌词也对应为"可能可能陶冶精神"。笔者认为,此举仅为强调"一字一音",致使首句歌词"人人人代谢靡尽",与下句歌词"可能可能陶冶精神",文理不通;歌词原有的节奏感也荡然无存。故以《纪念册》刊本为准。

南京高等师范学校校歌[①]

江易园[②]词
李叔同曲

1=G 4/4
中速

| 3 - 1 - | 5̣ - 3 - | 5 - 4 - | 3 - - 0 | 2 - 2 - |
| 大 哉 | 一 诚 | 天 下 | 动, | 如 鼎 |

| 1 7̣ 1 - | 3 2 2 1 | 2 - 5̣ - | 3 - 1 - | 5̣ 1 3 - |
| 三足兮, | 曰知曰仁曰 | 勇。 | 千 圣 | 会归兮, |

| 5 - 4 - | 3 - 2 - | 2 2 3 2 | 1 7̣ 1 3 | 3 - 2 1 |
| 集 成 | 于 孔。 | 下开万代 | 傍万方兮, | 一 趋兮 |

| 2 - 1 - | 5 5 6 6 | 6 - 5 - | 5 - 5 - | 5 5 5 - |
| 同 踵。 | 海西上兮 | 江 东, | 巍 巍 | 北极兮, |

| 6 - 2 - | #4 - 5 - | 3 - 1 - | 5̣ 1 3 - | 5 - 4 - |
| 金 城 | 之 中, | 天 开 | 教泽兮, | 吾 道 |

| 3 - 2 - | 2 - 2 - | 1 7̣ 1 - | 3 - 2 - | 2 - 1⌒ - ‖
| 无 穷; | 吾 愿 | 无穷兮, | 如 日 | 方 暾。 |

按：此歌1915年秋作于南京高等师范，刊于1935年9月南京钟山书局出版的《国风·南京高等师范学校二十周年纪念刊》。

[①] 南京高等师范学校，为民国政府在宁所设高等师范学校。原址为清末两江师范学堂。位于南京北极阁。1914年建校。1915年9月，李叔同应校长江易园之聘任教图画两年。歌曲原为五线谱，现由编者译为简谱。

[②] 江易园(1875—1942)，江西婺源人，早年受业张謇门下。曾就读于南洋公学师范院。后任南通师范校长、江苏省教育司司长。1914年任南京高师校长。1919年辞职返回家乡婺源学佛。

诚①

[美]史 密 斯曲
李叔同选曲填词

1=♭E 3/4

中速

```
3 - 2 | 1 - 3 | 5 6. 5 | 3 - | 3 - 2 |
大   哉 一   诚, 圣 人  之 举。    弥   纶

1 - 1 2 | 3 - 2 | 1 - ∨ | 5 - 2 | 3 6 5 |
六   合 炳 日   星,       唯 诚 可   以

5 - 2 | 3 - ∨ | i - 6 | 5 - 6 5 | 5 2 #2 |
参   天 地。    唯 诚  可 以   通 神

3 - ∨ | i - 6 | 5 - 6 5 | 5 2 3 | 1 - ∨ 3 |
明;   大 哉  一 诚,   执 厥 中。 大

1 - 3 | 1 - 3 | 5. 6 5 | 5 - ∨ 3 | 5 - 3 |
哉 一 诚,  圣 人  之  本。  大 哉,  大

5. 6 5 | 1 - - | i - - | i - - | i 0 0 ‖
哉  一 诚!
```

按：此歌1915年冬作于杭州浙江一师，作为音乐课自编教材，收入1933年2月周玲荪编、上海商务书印馆印行的《新时代高中歌曲集》。

① 原为五线谱，现由编者译为简谱。为美国作曲家史密斯（Smith W.C.）原曲。
② 此歌编配，显然受到江易园作词《南京高等师范学校校歌》的影响。故选用四三拍，赞颂"大哉一诚，圣人之举"。

春夜

（齐唱、二部合唱）

[法]布瓦第亚曲
李叔同选曲填词

1=C 4/4

小行板

(5 5 3.5 | 1. 535 132 | 1. 1 3 2 1 7 | 6. 4 3 2 1 7 |

1 0) 5 5 3.5 | 1 2171 2 54 | 3 0 5 5 3.5 | 1 2171 2 5.4 |
金谷园 中,黄 昏 人 静, 一轮明月,恰 上 花

3 0 3 32 3 5 7 | 1 5 3 32 3 5 7 | 1 0 1 5. #5 | 6 7 1 2 1 7 7 |
梢。月圆 花 好, 如此 良 宵, 莫把 这似水光阴空过

1 0 5 6 7 1 2 | 3. 3 2 1 7 2 | 5. 5 6 7 1 2 | 3. 3 2 1 7 2 |
了! 金谷 园 中 黄昏 人 静, 一轮 明 月, 恰上 花

5 0 5 3 5 1 3 2 | 1. 5 3 5 1 3 2 | 1. 1 3 2 1 7 | 6. 4 3 2 2 |
梢。月圆 花 好, 如此 良 宵, 莫把 这似 水 光阴 空过

0 0 5 5 3.5 | 1 2171 2 54 | 3 0 5 5 3.5 | 1 2171 2 5.4 |
金谷园 中,黄 昏 人 静, 一轮明月,恰 上 花

1 0 5 6 7 1 2 | 3. 3 2 1 7 2 | 5 0 5 6 7 1 2 | 3. 3 2 1 7 2 |
了! 金谷 园 中, 黄昏 人 静, 一轮 明 月, 恰上 花

① 原曲作者系法国近代作曲家布瓦尔迪厄（Francois Adrien Boieldieu,1775—1834）。

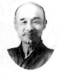

按：此歌作于李叔同在杭州浙江一师任教前期（1912—1915），作为音乐课自编教材，收入1928年9月钱君匋编、上海开明书店出版的《中国名歌选》。

朝 阳①

(四部合唱)

李叔同选曲填词

1=G 4/4

```
| 1 | 3. 3 3 2 3 4 | 5 - - 3 | 5. 5 5 6 5 3 | 2 - - 4 |
| 1 | 1. 1 1 7 1 2 | 3 - - 1 | 3. 3 3 4 3 1 | 7 - - 2 |
```
1. 观 朝 阳耀灵东方兮， 灿 庄 严伟大之荣光。 彼
2. 观 朝 阳耀灵东方兮， 灿 庄 严伟大之荣光。 彼

```
| 1 | 5. 5 5 5 5 5 | 1 - - 5 | 1. 1 1 1 1 5 | 5 - - 7 |
| 1 | 1. 1 1 1 1 1 | 1 - - 1 | 1. 1 1 1 1 5 | 5 - - 5 |
```

```
| 3. 3 3 2 3 4 | 5 - - 3 | 5. 4 3 2 | 3 - - 3 |
| 1. 1 1 7 1 2 | 3 - - 1 | 3. 2 1 7 | 1 - - 0 |
```
长 眠之空暗暗兮， 流 绛 彩以辉 煌。 } 1.2.惟
瞑 想之海沉沉兮， 荡 金 波以飞 扬。

```
| 1. 5 5 5 5 5 | 1 - - 5 | 1. 7 1 5 | 5 - - 0 |
| 1. 1 1 5 1 1 | 1 - - 1 | 5. 5 5 5 | 1 - - 0 |
```

```
| 5 - - 3 | 6 - - 6 | 5 - - 3 | 2 - - 5 |
```
神， 惟 神， 惟 神！ 赐 予

```
| 0 3 3 3 0 | 0 4 4 4 0 | 0 3 3 1 1 | 7 5 7 2 5 4 |
```
创造世界， 创造万物， 赐予光明，赐 予幸福无疆。观

```
| 0 1 1 1 0 | 0 1 1 1 0 | 0 1 1 1 5 | 5 7 2 7 7 2 |
| 0 1 1 1 0 | 0 4 4 4 0 | 0 1 1 3 1 | 5 - - 5 |
```
创造世界， 创造万物， 赐予光明，赐 予 观
创造世界， 创造万物， 赐予光明，赐 予 观

① 原为五线谱，现由编者译为简谱。选用西方赞美诗曲调。

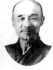

```
⎧ 5.  4 3 3 4 6 | 5 - - 3 | 5.  4 3 2 | 1 - - ‖
⎪ 3.  2 1 1 1 4 | 3 - - 1 | 3.  2 1 7 | 1 - - ‖
⎨   朝 阳 耀 灵 东 方 兮,    感 神 恩 之 久 长。
⎪   朝 阳 耀 灵 东 方 兮,    感 神 恩 之 久 长。
⎪ 1.  5 5 5 5 1 | 1 - - 5 | 1.  7 1 5 | 5 - - ‖
⎩ 1.  1 1 1 1 1 | 1 - - 1 | 5.  5 5 5 | 1 - - ‖
```

按：此歌作于李叔同在杭州浙江一师任教前期(1912—1915)，作为音乐课自编教材，收入1928年8月丰子恺编、上海开明书店出版的《中文名歌五十曲》。

大 中 华①

(二部合唱)

1=C 4/4

[意]贝 利 尼曲
李叔同选曲填词

庄严地

| 1.3 5 3.5 1 5.1 | 3 - 0 2.3 | 4.3 2.1 2.1 7.6 | 5. 3 3 0 6.5 |
万　岁 万　岁 万　岁! 赤　县 膏　腴 神　明 裔, 地

| 1.1 | 3 3 3 3 | 5 - 0 5 | 4 4 4 4 | 3. 1 1 0 3 |

| 5. 4 2 0 6.5 | 5. 3 1 0 1.7 | 6 6.7 1.7 1.2 | 5 - 0 5 |
大 物 博, 相　生 相　养, 建　国 五　千 余　岁。 振

| 2. 2 2 0 2 | 3. 1 1 0 3 | #4 4 4 4 | 5 - 0 2 |

| 6 6 6.#5 6.7 | 1 - ♭5 0 6.5 | 4.3 4.5 6.7 1.2 | 3 - 1 0 5 |
衣　昆　仑 之　巅，　　濯　足 扶　桑 之　漪。　　山

| 4 4 3 4 | 3 - 3 0 3 | 2 2 2 2 | 3 - 3 0 1 |

| 6 6 6.#5 6.7 | 1 - ♭5 0 6.5 | 4.3 4.5 6.7 1.2 | 3 - 0 1.1 |
川　灵　秀 所　钟，　　人　物 光　荣 永　垂。　　猗欤

| 4 4 4 4 | 3 - 3 0 3 | 2 2 2 2 | 3 - 0 3.3 |

① 原曲为五线谱，现由编者译为简谱。原曲为意大利近代作曲家贝利尼(Vincenzo Bellini, 1801—1835)所作歌剧《诺尔玛》(*Norma*)第一幕中之乐队进行曲。

$$\begin{Vmatrix} \dot{1} & - & 0 & \underline{\dot{1}.\dot{1}} & | & \dot{2} & - & 0 & \underline{\dot{2}.\dot{2}} & | & \overset{\frown}{3\ \dot{1}} & \dot{2}\ 7 & | & \dot{1} & - & 0 & \underline{\dot{1}.\dot{1}} & | \\ 4 & - & 0 & \underline{4.4} & | & 4 & - & 0 & \underline{4.4} & | & \overset{\frown}{5\ 5} & 5\ 4 & | & 3 & - & 0 & \underline{4.4} & | \end{Vmatrix}$$

哉， 伟欤哉， 仁风翔九畿； 猗欤

$$\begin{Vmatrix} \dot{1} & - & 0 & \underline{\dot{1}.\dot{1}} & | & \dot{2} & - & 0 & \underline{\dot{2}.\dot{2}} & | & \overset{\frown}{3\ \dot{1}} & \dot{2}\ 7 & | & \overset{>}{\dot{1}} & 0 & \dot{1} & 0 & | \\ 4 & - & 0 & \underline{4.4} & | & 4 & - & 0 & \underline{4.4} & | & \overset{\frown}{5\ 5} & 5\ 4 & | & 3 & 0 & 3 & 0 & | \end{Vmatrix}$$

哉， 伟欤哉， 威灵振四夷！ 万

$$\begin{Vmatrix} \overset{>}{\dot{1}} & 0 & 7 & 0 & | & \overset{>}{\dot{1}} & 0 & \overset{>}{\dot{1}} & 0 & | & \overset{ff}{4} & - & \dot{2} & - & | & \dot{1} & - & 0 & | \\ 3 & 0 & 4 & 0 & | & 3 & 0 & 3 & 0 & | & 4 & - & 2 & - & | & 1 & - & 0 & | \end{Vmatrix}$$

岁！ 万 万 岁！ 万 万 岁！

按：此歌作于李叔同在杭州浙江一师任教前期（1912—1915），作为音乐课自编教材，收入1958年1月丰子恺编、北京音乐出版社出版的《李叔同歌曲集》。

送　　别[①]

[美]约翰·奥特威曲[②]
李叔同选曲填词

1=♭E 4/4
行板[③]

(5 3 5 1̇ - | 6 1̇ 5 - | 5 1 2 3 2 1 | 2 - 0 0 | 5 3 5 1̇. 7 |
6 1̇ 5 - | 5 2 3 4. 7 | 1 - - -) | 5 3 5 1̇ - | 6 1̇ 5 - |
　　　　　　　　　　　　　　　　　　　　　　　　　长 亭 外，　古 道 边，

5 1 2 3 2 1 | 2 - 0 0 | 5 3 5 1̇. 7 | 6 1̇ 5 - | 5 2 3 4. 7 |
芳 草 碧 连 　天。　　　　晚 风 拂 柳 笛 声 残，　夕 阳 山 外

1 - 0 0 | 6 1̇ 1̇ - | 7 6 7 1̇ - | 6 7 1̇6 6 5 3 1 | 2 - 0 0 |
山。　　　天 之 涯，　地 之 角，　知 交 半 零 落。

5 3 5 1̇. 7 | 6 1̇ 5 - | 5 2 3 4. 7 | 1 - 0 0 | 5 3 5 1̇ - |
一 瓢 浊 酒 尽 余 欢，　今 宵 别 梦 寒。　　　长 亭 外，

6 1̇ 5 - | 5 1 2 3 2 1 | 2 - 0 0 | 5 3 5 1̇. 7 | 6 1̇ 5 - |
古 道 边，　芳 草 碧 连 　天。　　　晚 风 拂 柳 笛 声 残，

5 2 3 4. 7 | 1 - 0 0 | (5 3 5 1̇ - | 6 1̇ 5 - | 5 1 2 3 2 1 |
夕 阳 山 外 山。

2 - 0 0 | 5 3 5 1̇. 7 | 6 1̇ 5 - | 5 2 3 4. 7 | 1 - 0 0) ‖

二、歌曲

55

按：此歌作于李叔同在杭州浙江一师任教前期(1912—1915)，作为音乐课自编教材，收入1958年1月丰子恺编、北京音乐出版社出版的《李叔同歌曲集》。

《送别》是李叔同乐歌代表作，数十年来盛传于海内外。在中国台湾，它曾先后被改编为二、三、四部合唱，在音乐会上经常演唱，备受欢迎。有人还嫌原词一段"意犹未尽"，特意补写了第二段词。云："韶光逝，留无计，今日却分诀。骊歌一曲送别离，相顾却依依。聚短好，别离悲，世事堪玩味。来日后会桔子期，去去莫迟疑。"在大陆，除被各地学校选作音乐课教材，还在20世纪60年代、80年代，被上海电影制片厂选作故事片《早春二月》《城南旧事》插曲，而重新风靡全国。

① 原为五线谱，现由编者译为简谱。
② 原曲为美国近代作曲家约翰·奥特威(John P Ordway, 1824—1880)所作歌曲《梦见家和母亲》(*Dreaming of Home and Mother*)。
③ 此歌在《李叔同歌曲集》中速度符号标记为快板(Allegro)，每分钟约152拍，与歌曲情绪不符，疑是丰子恺先生当年书写时笔误。故现改为行板(Andante)，每分钟约70拍。

早 秋[①]

1=C 4/4

李叔同词曲[②]

行板

| 1 1̲ 3̲ 5. 5̲ | 1̇ 7̲ 6̲ 5 — | 3 2̲ 3̲ 6. 5̲ | 3 1 2 — |

十　里　明　湖　一　叶　舟，　　城　南　烟　月　水　西　楼。

| 1 1̲ 3̲ 5. 5̲ | 1̇ 7̲ 6̲ 5 — | 3 2̲ 3̲ 4 6 | 5 — — 0 |

几　许　秋　容　娇　欲　流，　　隔　着　垂　杨　柳。

| 5. 5̲ #4̲ 5 | 2̇. 1̲̇ 7 — | 6. 5̲ 6̲ 1̇ | 7 6 5 — |

远　山　明　净　眉　尖　瘦，　　闲　云　飘　忽　罗　纹　皱。

| 6. 6̲ 6̲ 5 | 1̇. 2̲̇ 3̇ — | 2̇. 3̲̇ 2̲̇ 5̲ 6̲ 7̲ | 1̇ — — 0 ‖

天　末　凉　风　送　早　秋，　　秋　花　点　点　头。

按：此歌作于李叔同在杭州浙江一师任教前期（1912—1915），作为音乐课自编教材，收入1958年1月丰子恺编、北京音乐出版社出版的《李叔同歌曲集》。

① 原为五线谱，现由编者译为简谱。
② 丰子恺先生订为"李叔同作曲、作词"。

月 夜

西方传统歌曲
李叔同选曲填词[①]

1=♭A 6/8

中速

纤云四卷银河净,梧叶萧疏摇月影。剪径凉风阵阵紧,暮鸦栖止未定,万里空明人意静。呀!是何处,敲彻玉磬,一声声清越渡幽岭。呀!是何处,声相酬应,是孤雁寒砧并。想此时此际幽人应独醒,倚栏风冷。

按:此歌作于李叔同在杭州浙江一师任教前期(1912—1915),作为音乐课自编教材,收入1928年9月钱君匋编、上海开明书店出版的《中国名歌选》。

[①] 刊本标明"李叔同作歌"。曲调选用西方传统歌曲。

秋　夕[①]

[唐]杜　牧[②]诗
李叔同选曲配词

1=C 4/4

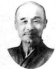

5 5 6 5 | 1̇ 7 6 5 3 | 2 5 7 5 | 6 5 #4 5 - |
银 烛 秋 光 冷 画 屏,　轻 罗 小 扇 扑 流 萤。

5 1̇ 3̇ 2̇ | 1̇ 7 6 5 3 | 2 3 4 5 1̇ 6 2 | 1̇ 7 1̇ - ‖
天 阶 夜 色 凉 如 水,　卧 看 牵 牛 织 女 星。

按：此歌作于李叔同在杭州浙江一师任教前期(1912—1915),作为音乐课自编教材,收入1958年1月丰子恺编、北京音乐出版社出版的《李叔同歌曲集》。

[①] 原为五线谱,现由编者译为简谱。歌曲旋律采用西方传统曲调。
[②] 杜牧(803—约852),陕西西安人,唐代杰出的诗人、散文家。

秋 夜[1]

(《眉月一弯夜三更》)

李叔同选曲填词

1=F 2/4

中速

```
1. 2  3  | 2. 3  5 | 6. 5  3  1 | 2.  0 |
眉  月  一  弯  夜  三  更,

5. 3  2  | 3. 1  6 | 1. 6  5  1 | 3. 2 1 |
画  屏  深  处  宝  鸭  篆  烟  青。

1 5 6 5 | 2 3 2 1 | 5. 6  5  3 1 | 2.  0 |
唧唧唧唧, 唧唧唧唧,  秋  虫  绕  砌  鸣。

5. 6  5  3 | 1   3 | 2. 1  6  5 | 1.  0 ‖
小  簟  凉  多  睡  味  清。
```

按:此歌作于李叔同在杭州浙江一师任教前期(1912—1915),作为音乐课自编教材,收入1958年1月丰子恺编、北京音乐出版社出版的《李叔同歌曲集》。

[1] 原为五线谱,现由编者译为简谱。

冬①

1=F 4/4

李叔同选曲填词

中速

5 6 5 5 3 | 3 2 1 2 0 | 1 2 1 6̣ 5̣ | 5̣ 1 3 1 2 0 |
一 帘 竹 影 黄 昏 后， 疏 林 掩 映 梅 花 瘦。

5 6 5 5 3 | 3 2 1 2 0 | 5̣ 1 2 3 2 | 1 - - 0 |
墙 角 嫣 红 点 点 肥， 山 茶 开 几 枝。

5 3 4 5 3 4 | 3 4 3 0 | 5 6 5 5 3 | 3 2 1 2 0 |
小 阁 明 窗 好 伴 侣， 水 仙 凌 波 淡 无 语。

1 2 1 6̣ 5̣ | 1 3 1 2 0 | 5 1 2 3 2 | 1 - - 0 ‖
岭 头 不 改 青 葱 葱， 犹 有 后 凋 松。

按：此歌作于李叔同在杭州浙江一师任教前期（1912—1915），作为音乐课自编教材，收入1958年1月丰子恺编、北京音乐出版社出版的《李叔同歌曲集》。

① 原为五线谱，现由编者译为简谱。选用西方传统曲调。

莺①

1=F 2/4

李叔同选曲填词

```
5  55 | 33 11 | 222 3 11 | 22 2 0 | 3 66 |
喜! 春来 日暖 风和, 园林 花放 新莺 啼。    喜! 春来

55 33 | 222 321 | 6· 5 0 | 6·6 61 | 22 12 |
日暖 风和, 园林 花放 新莺 啼;  听!  花间 清音 百啭

5  31 | 2·  0 | 33 35 | 66 56 | 55 23 |
呖  呖呖呖,    听! 花间 清音 百转 呖  呖呖

1·  0 | 3· 02 | 3· 2 3· 2 | 5  2·3 | 1·  0 ||
呖,   呖  呖呖 呖呖呖呖 呖  呖呖 呖。
```

按:此歌作于李叔同在杭州浙江一师任教前期(1912—1915),作为音乐课自编教材,收入1958年1月丰子恺编、北京音乐出版社出版的《李叔同歌曲集》。

① 原为五线谱,现由编者译为简谱。

利州南渡[1]

[唐]温庭筠[2]诗
李叔同选曲配词

1=G 2/4

中速

3 2̂1 6̇ 6̇ | 1 6̂5̇ 3 0 | 6̇ 5̂6̇ 1 2 | 3 2̂1 5 0 |
澹 然 空 水 对 斜 晖， 曲 岛 苍 茫 接 翠 微。

6 5̂3 2 2 | 5 3̂2 1 0 | 3 6̂̇1 2 3̂2 | 1 2 1 0 |
波 上 马 嘶 看 棹 去， 柳 边 人 歇 待 船 归。

2̂3̇2̇1 6̂̇1 6̂5 | 3̇ 5̇ 6 0 | 5̇6̇5̇3 2 6̇ | 5 #4 5 0 |
数 丛 沙 草 群 鸥 散， 万 顷 江 田 一 鹭 飞。

6 5̂3 2 2 | 5 3̂2 1 0 | 3 6̂̇1 2 3̂2 | 1 2 1 0 ‖
谁 解 乘 舟 寻 范 蠡， 五 湖 烟 水 独 忘 机?!

按：此歌选配于李叔同在杭州浙江一师任教前期(1912—1915)，作为音乐课自编教材，收入1958年1月丰子恺编、北京音乐出版社出版的《李叔同歌曲集》。

① 原为五线谱，现由编者译为简谱。
② 温庭筠(812—870)，山西祁县人，晚唐著名诗人、词家。

涉 江[①]
古诗十九首之一

李叔同选曲[②]
吴梦非[③]配词

1=G 4/4

```
6 | 3. 6 6 7 | 1 - - ∨2 | 1 7 6 5 #4 | 5 - 0 6 |
涉    江   采 芙  蓉,         兰  泽 多 芳    草。     采

3. 6 6 7 | 1 - - ∨2 | 3. 2 1 2 | 3 - 0 5 |
之   欲 遗  谁?           所  思 在 远     道。   远

3. 2 1 3 | 5 - 4 ∨3 | 2. 1 7 | 2 - 0 1 2 |
顾   望 旧 乡,     长   路 漫 ∨3 浩    浩。   同

3 1 2 7 | 1. 6 3 ∨6 | 3. 6 1 7 6 #5 | 6 - 0 ‖
心  而 离 居,   忧  伤    以   终       老。
```

按：此歌选配于李叔同在杭州浙江一师任教前期（1912—1915），作为音乐课自编教材，收入1928年8月丰子恺编、上海开明书店出版的《中文名歌五十曲》。

① 原为五线谱，现由编者译为简谱。歌谱标明"古诗十九首之一"。又名《涉江采芙蓉》。
② 原曲为英国民歌《安德森，我的爱人》(Anderson, My Jo)。
③ 吴梦非（1893—1979），浙江东阳人，1912年考入浙江两级师范高师图画手工专修科。为李叔同浙一师图工科高足。兼有音乐、美术才能。毕业后，初任上海城东女学油画、钢琴教员。后与刘质平、丰子恺共同创办上海专科师范，并任校长，培养了大批艺术教育人才，为中国近代艺术教育家。

清平调[1]

1=C 4/4

[唐]李 白[2] 诗
李叔同选曲配词

行板

1 1̂3 5 5 | 6 6 5 0 | 6 5 3 1 | 3 2 2 0 |
云 想 衣 裳 花 想 容， 春 风 拂 槛 露 华 浓。

1. 3 5 5 | 6 6 5 0 | 6 5 3 1 | 3 2 1 0 |
若 非 群 玉 山 头 见， 会 向 瑶 台 月 下 逢。

i 7 6 5 | 6 5 3 0 | 6 5 4̂3 2̂1 | 2 1 6̇ 0 |
一 枝 浓 艳 露 凝 香， 云 雨 巫 山 枉 断 肠。

i 7 6 5 | 6 5 3 0 | 6 5 3 1 | 3 2 2 0 |
借 问 汉 宫 谁 得 似， 可 怜 飞 燕 倚 新 妆。

1. 3 5 5 | 6 6 5 0 | 6 5 3 1 | 3 2 2 0 |
名 花 倾 国 两 相 欢， 常 得 君 王 带 笑 看。

1. 3 5 5 | 6 5 i 0 | 1̇. 6 5 1 | 3 2 1 0 ‖
解 识 春 风 无 限 恨， 沉 香 亭 北 倚 栏 杆。

按：此歌选配于李叔同在杭州浙江一师任教前期（1912—1915），作为音乐课自编教材，收入1958年1月丰子恺编、北京音乐出版社出版的《李叔同歌曲集》。

① 原为五线谱，现由编者译为简谱。此歌曲调与《行路难》相同。
② 李白（701—762），祖籍陇西成纪（今甘肃天水秦安县），唐代著名诗人。

幽　居①

[德]柯　　根曲②
李叔同选曲填词

1=♭B 2/4

中速

(3　1̇ 6̇ | 5 6 7 1̇ | 2̇ 3̇2̇ 1̇ 2̇ | 3̇ 1̇ 6 5 | 3 #2̇ 3̇ 4̇ 3̇ | 6̇ 3̇ 2̇ | 7 1̇ 2̇ 3̇ 4̇ 5̇ 6̇ 7̇ |

1̇ -) | 3̇ 1̇ 6 5 1̇ 1̇ | 2̇ 1̇ 2̇ 3̇ 6 5 | 5 4̇ 5̇ 6̇ 4̇ 3̇ | rit.

惟　空谷寂　寂，有　幽人抱贞独。时　逍遥以徜徉，
惟　清溪沉　沉，有　幽人怀灵芬。时　逍遥以徜徉，

2̇　3̇ 2̇ | 5 0 | 2̇　3̇ 2̇ | 1̇ 6 5 | 3̇　4̇ 3̇ | 6 3̇ 2̇ |

在　山之麓。　抚　磐石以为床，翳　长林以为屋。
在　水之滨。　扬　素波以濯足，临　清流以低吟。

5　6 5 | 5 4̇ 3̇ | rit. 3̇ 2̇ 6 7 | 1̇ 0 | (2̇ 3̇2̇ 1̇ 2̇ | 3̇ 1̇ 6 5 |

眄　万物而达观，　可　以养　足。
睇　天宇之寥廓，　可　以养　真。

ff

3 #2̇ 3̇ 4̇ 3̇ | 6̇ 3̇ 2̇ | 7 1̇ 2̇ 3̇ 4̇ 5̇ 6̇ 7̇ | 2̇ 1̇ 5̇ 3̇ 7̇ 6̇ 4̇ 2̇ | 5̇ 4̇ 2̇ 7̇ 1̇ | 1̇ -) ‖

按：此歌作于李叔同在杭州浙江一师任教前期（1912—1915），作为音乐课自编教材，收入 1928 年 8 月丰子恺编、上海开明书店出版的《中文名歌五十曲》。

① 原为五线谱，现由编者译为简谱。
② 原曲为德国近代作曲家柯根（Friederich Wilhelm Kucken，1810—1882）所作民谣风歌曲《真挚的爱》（*Treue Liebe*）。后被作为德国民歌流传各国。英文歌名译为《我怎能离开你》（*How Can I Leave Thee*）。

送出师西征[1]

[唐]岑参[2] 诗
李叔同选曲配词

1=G 4/4

小快板

| 1 - - 3 | 5 - - - | 5 3 2 1 | 2 3 5 2 - |

君　　不　　　见　　　　　走马川行　雪海边，

| 3 2 1 6 1 2 | 5 6 1 5 - | 5 5 3 3 | 2 1 3 2 1 |

平沙莽莽　黄入天。　　轮台九月　风夜吼，

| 5 3 2 1 6 5 | 6 5 6 1 - | 3 3 2 1 2 3 | 5 6 5 - |

一川碎石　大似斗，　　随风满地　石乱走。

| 3 3 2 1 2 3 | 6 1 5 - | 1 6 5 6 1 3 | 2 1 3 2 1 |

匈奴草黄　马正肥，　　金山西见　烟尘飞，

dim. -------------------------------- 转1=D

| 5 3 2 1 6 5 | 6 5 6 1 - ‖ 2/4 5. 3 | 1. 3 | 5. 6 | 5 |

汉家大将　西出师。　　　　将　军　金　甲
　　　　　　　　　　　　　五　花　莲　钱

① 该诗原名《走马川行奉送出师西征》，岑参作。"走马川行"，目前一般唐诗刊本均无此"行"字，即原句为"君不见走马川"。故有人怀疑此字乃"误入诗题"。

② 岑参（715—770），河南南阳人，唐代诗人。曾居西域多年，写下了大量边塞诗，故有"边塞诗人"之誉。

| 3.2 1.3 | 2. 0 | 3.2 1.6 | 1.1 6.6 | 5.3 2.3 |

夜 不 脱, 半 夜 军 行 戈 相
旋 作 冰, 幕 中 草 檄 砚 水

| 1. 0 | 6.6 5.1 | 6.6 5.5 | 6.6 5.1 | 6. 0 |

拨。 风 头 如 刀 面 如 割,
凝。 虏 骑 闻 之 应 胆 慑,

ff
| 3.3 3.6 | 2.2 1.1 | 3.3 2.2 | 1. 0 :||

马 毛 带 雪 汗 气 蒸。
料 知 短 兵 不 敢 接。

转 1 = G
| 5.5 3.5 | 6.6 5.3 | 2.2 5.5 | 1. 0 ||

车 师 西 门 誓 献 捷。

按：此歌作于李叔同在杭州浙江一师任教前期（1912—1915），作为音乐课自编教材，收入1958年1月丰子恺编、北京音乐出版社出版的《李叔同歌曲集》。

幽 人①

(四部合唱)

李叔同选曲填词

1=C 4/4

```
| 1  1 1 1 11 | 2  2  2  02 | 3  3.3 4  #41 | 5 - - 05 |
| 5̣  5̣ 5̣ 5̣ 5̣5̣ | 7  7  7  07̣ | 1  1.1 2  2̇1 | 7̣ - - 03̣ |
  深 山 之 麓, 三 椽 老 茅 屋,  中 有 幽 人 抱 贞 独。       当
| 3  3 3 3 33 | 5  5  5  05 | 5  5.5 6  5   | 5 - - 01 |
| 1  1 1 1 11 | 5̣  5̣  5̣  05̣ | 1  1.1 2  2   | 5̣ - - 01 |

| 6  6.6 6  7.6 | 5  5  5  05 | 4  4  5  4 | 3 - - 0 |
| 4  4.4 4  5.4 | 3  3  3  03 | 2  2  7̣  7̣ | 1 - - 0 |
  风 且 振 衣, 临 流 可 濯 足。 放 高 歌 震 空 谷,
| 1  1.1 1  1.1 | 1  1  1  01 | 5̣  5̣  5̣  5̣ | 5̣ - - 0 |
| 4  4.4 4  4.4 | 1  1  1  01 | 5̣  5̣  5̣  5̣ | 1 - - 0 |

| 5  0  6  0 | 5 - - 0 | 5  0  6  0 | 5 - - 0 |
| 3  0  4  0 | 3 - - 0 | 3  0  4  0 | 3 - - 0 |
  呜,   呜,    呜,        呜,   呜,    呜。
| 1  0  1  0 | 1 - - 0 | 1  0  1  0 | 1 - - 0 |
| 1  0  1  0 | 1 - - 0 | 1  0  4  0 | 1 - - 0 |
```

① 原为五线谱,现由编者译为简谱。刊本标明"李叔同作歌"。采用西方赞美诗曲调。

$$
\begin{array}{l}
\| 5\ 5\ 6\ 6\ |\ 5\ -\ -\ 0\ |\ 5\ 5\ 6\ 6\ |\ 5\ -\ -\ 0\ |\ \underline{5}\ \dot{1}.\ \underline{5}\ \dot{1}.\ | \\
\ \ 3\ 3\ 4\ 4\ |\ 3\ -\ -\ 0\ |\ 3\ 3\ 4\ 4\ |\ 3\ -\ -\ 0\ |\ \underline{3}\ 3.\ \underline{3}\ 3.\ | \\
\ \ 1\ 1\ 1\ 1\ |\ 1\ -\ -\ 0\ |\ 1\ 1\ 1\ 1\ |\ 1\ -\ -\ 0\ |\ \underline{1}\ \underline{5}.\ \underline{1}\ \underline{5}.\ | \\
\ \ 1\ 1\ 4\ 4\ |\ 1\ -\ -\ 0\ |\ 1\ 1\ 4\ 4\ |\ 1\ -\ -\ 0\ |\ \underline{1}\ 1.\ \underline{1}\ 1.\ |
\end{array}
$$

浊世泥涂污，　　　　浊世泥涂污。　　道孤，道孤

$$
\begin{array}{l}
\| \underline{5}\ \dot{1}.\ \underline{5}\ \dot{1}.\ |\ \underline{5}\ \dot{1}.\ \underline{3\ 2}\ |\ 3\ -\ -\ 0\ |\ \underline{5}\ \dot{1}.\ \underline{3\ 2}\ |\ 3\ -\ -\ \| \\
\ \ \underline{4}\ 4.\ \underline{4}\ 4.\ |\ \underline{3}\ 3.\ \underline{1\ 7}\ |\ 1\ -\ -\ 0\ |\ \underline{3}\ 3.\ \underline{1\ 7}\ |\ 1\ -\ -\ \| \\
\ \ \underline{5}\ 1.\ \underline{5}\ 1.\ |\ \underline{1}\ \underline{5}.\ \underline{5}\ \underline{5}.\ |\ \underline{5}\ -\ -\ 0\ |\ \underline{1}\ \underline{5}.\ \underline{5}\ \underline{5}.\ |\ \underline{5}\ -\ -\ \| \\
\ \ \underline{5}\ 5.\ \underline{5}\ 5.\ |\ \underline{1}\ 1.\ \underline{1}\ \underline{5}.\ |\ 1\ -\ -\ 0\ |\ \underline{1}\ 1.\ \underline{1}\ \underline{5}.\ |\ 1\ -\ -\ \|
\end{array}
$$

行殊，行殊，吾与天为徒，　　　　吾与天为徒。

按：此歌作于李叔同在杭州浙江一师任教前期(1912—1915)，作为音乐课自编教材，刊于1928年9月钱君匋编、上海开明书店出版的《中国名歌选》。

梦①

[美]福 斯 特曲②
李叔同选曲填词

1=D 4/4
中速

(3 - 2132 | 1 i 6 i | 5 - 3 1 | 2 - - 0 | 3 - 2132 | 1 i 6 i |

5123 6567 | i - - 0) | 3 - 2132 | 1 i 6 i. | 5 - 3. 1 | 2 - - 0 |
　　　　　　　　　　　　哀　游子茕茕 其无依兮，在　天 之 涯。
　　　　　　　　　　　　哀　游子怆怆 而自怜兮，吊　形 影 悲。

3 - 213.2 | 1 i 6 i. | 5 3.1 2 2 | 1 - - 0 | 3 - 2132 |
惟　长夜漫漫 而独寐兮，时恍惚以魂 驰。　　　　梦 偃卧摇篮
惟　长夜漫漫 而独寐兮，时恍惚以魂 驰。　　　　梦 挥泪出门

1 i 6 i. | 5 - 3. 1 | 2 - - 0 | 3 - 2132 | 1 i 6 i. |
以 啼 笑兮， 似 婴 儿时。　　母 食我甘酪 与粉饵兮，
辞 父 母兮， 叹 生 别离。　　父 语我眠食 宜珍重兮，

5 3.1 2 2.2 | 1 - - 0 | 7. i 2 5 | 5. 6 5 i | i 6 4 6 |
父 衣我以彩　 衣。}　　 月 落乌啼， 梦 影依稀， 往事知不
母 语我以早　 归。}

5 - - 0 | 3 - 2132 | 1 i 6 i. | 5 3.1 2 2.2 | 1 - - 0 ‖
知? 　　 泅 半生哀乐 之 长 逝兮，　感亲之恩其永 垂。

按：此歌作于李叔同在杭州浙江一师任教前期（1912—1915），作为音乐课自编教材，收入1958年1月丰子恺编、北京音乐出版社出版的《李叔同歌曲集》。

① 原为五线谱，现由编者译为简谱。
② 原曲为美国近代作曲家福斯特（Stephen Collins Foster, 1826—1864）所作歌曲《故乡的亲人》（Old Folks at Home）。

废 墟[①]

吴梦非原词
[日]近藤逸五郎曲
李叔同选曲配词

1=F 4/4

深情地

3 - 2 1 | 2 1 7 1 2 5 | 3. 3 2 1 | 2 - - 0 |
看 一 片 平 芜 冢 冢，衰 草 迷 残 砾。
且 莫 道 铜 驼 荆 棘，旧 梦 胡 堪 忆。

5 4 3 2 2 | 3 3 4 2 - | 2 1 7 1 2 3 | 1 - - 0 |
玉 砌 雕 栏 溯 往 昔， 影 事 难 寻 觅。
数 尽 颓 垣 更 断 碣， 翠 华 何 处 也。

1 7 1 2 2 | 3. 3 2. 2 | 1 1 2 7 7 | 1 - - 0 |
千 古 繁 华，歌 休 舞 歇，剩 有 寒 螀 泣。
禾 黍 秋 风，荒 烟 落 日，[②]画 出 兴 亡 迹。

(5 - 3 5 | 5 - 3 1 | 1765 4321 7123 4342 | 1 - 1 -) ‖
 rit.

按：此歌选配于李叔同在杭州浙江一师任教前期(1912—1915)，作为音乐课自编教材，收入1958年1月丰子恺编、北京音乐出版社出版的《李叔同歌曲集》。

① 原为五线谱，现由编者译为简谱。
② 歌词"千古繁华,歌休舞歇""禾黍秋风,荒烟落日"意在表达"江山非旧"的感慨之情。

悲 秋

西方传统歌曲
李叔同选曲填词

1=F 6/8

中速稍慢

(5 | 5 4 2 1 | 2 4 2 4 | 5 6 i | 6 5. 5) | 5 |
　　　　　　　　　　　　　　　　　　　　　　　　　　西

5 4 2 | 1 2 4 1 | 5 5 6 2 | 1 2. 2 | 5 |
风 乍起 黄叶 飘，日夕 疏林 杪。　花

5 4 2 | 1 2 1 6 | 5 1 4 2 | 1 1. 1 | 5 |
事 匆匆，梦影 迢迢，零落 凭谁 吊？　镜

6 6 6 | i 4 3 2 | 1 2 4 5 | 6 2. 2 | 1 |
里 朱颜，愁边 白发，光阴 暗催 人 老，　纵

6 0 1 2 0 1 | 6 1 5 5 | 5 4 2 1 | 1. 1 ‖
有 千金， 纵有 千金，千金 难买 年 少。

按：此歌作于李叔同在杭州浙江一师任教后期(1916—1918)，作为音乐课自编教材，刊于1928年8月丰子恺编、上海开明书店出版的《中文名歌五十曲》。

① 原为五线谱，现由编者译为简谱。曲调为西方传统歌曲。

夜归鹿门歌①

(二部轮唱)

[唐]孟浩然②诗
李叔同选曲配词

$1=\flat E$ $\frac{4}{4}$

| 5 6 7 i 7 | 6 6 5 - | 4 5 6 6 | 5 6 5 4 3 - |

山 寺 鸣 钟 昼 已 昏， 渔 梁 渡 头 争 渡 喧。
鹿 门 月 照 开 烟 树， 忽 到 庞 公 栖 隐 处。

| 3 2 3 5 | 4 6 5 4 3 - | 2 3 4 3 2 1 | 7 2 1 - ‖

人 随 沙 岸 向 江 村， 余 亦 乘 舟 归 鹿 门。
岩 扉 松 径 长 寂 寥， 唯 有 幽 人 独 来 去。

按：此歌作于李叔同在杭州浙江一师任教前期(1912—1915)，作为音乐课自编教材，收入1958年1月丰子恺编、北京音乐出版社出版的《李叔同歌曲集》。

① 原曲为五线谱，现由编者译为简谱。曲调选用西方轮唱歌曲。
② 孟浩然(689—740)，湖北襄阳人，唐代著名诗人。曾长期隐居故乡襄阳鹿门山。诗作多写山水景物和隐居生活。

天　风[①]

（二部合唱）

1=C　2/4　　　　　　　　　　　　　　　　　　　李叔同选曲填词

小快板

(1 33 1 55 | 1 3 1 0 | 2 44 2 55 | 2 4 2 0 | 1 33 1 55 |

1 3 1 7 1 | 2 1 7 6 5 4 3 2 | 1　　　 | 1 0) | 1 33 1 55 |

云　瀚瀚，云　瀚瀚，
溁　洋洋，溁　洋洋，

1 3 1 0 | 2 44 2 55 | 2 4 2 0 | 1 33 1 55 |
拥　高　峰。　气　葱葱，气　葱葱，极　岿　岌。　苍　耸耸，苍　耸耸，
浮　巨　溟。　纷　矇矇，纷　矇矇，接　苍　穹。　浪　汹汹，浪　汹汹，

1 3 1 0 | 7 7 1 2 1 7 6 | 5 7 6 5 0 | 5 1 2 | 3 3 4 |
凌　绝　顶。　侧　足　缥　缈　乘　天　风。　咳　唾　生　明　珠，
攒　铓　锋。　扬　泄　汗　漫　乘　天　风。　散　发　粲　云　霞，

　　　　　　　　　　　　　p　cresc.
3 2 1 7 | 1 | 0 5 | 5 5 5 5 | 2 | 5 ˅5 | 5 5 5 5 |
吐　气　嘘　长　虹。　俯　视　培　塿　之　垒　垒，烟　斑　黛　影　半
长　啸　惊　蛟　龙。　俯　视　积　流　之　茫　茫，百　川　回　渎　齐

　　　　　　　　　　　　rit.
3 | 5 ˅5 | 5 5 5 5 | 4·3 2 1 7 6 | 5 ˅5 | 3 | 2· 2 | 1· 0 |
昏　蒙，仰　观　寥　廊　之　明　　明，天　风　回　碧　空。
朝　宗，仰　观　寥　廊　之　明　　明，天　风　回　碧　空。

① 原为五线谱，现由编者译为简谱。选用西方传统曲调。

```
1. 1 3. 2 | 1 1 3. 3 | 2 23 4 2 7 | 1 3 5 0 |
```
天 风 荡 吾 心 魄 兮， 绝 于 尘 埃 之 外， 游 神 太 虚。
天 风 荡 吾 心 魄 兮， 绝 于 尘 埃 之 外， 游 神 太 虚。

```
3. 3 5. 4 | 3 3 5. 1 | 7 7 1 2 4 4 | 3 3 4 0 |
```

```
1. 1 3. 2 | 1 1 3. 3 | 2 23 4 4 4 | 3 3217 | 1 0 ||
```
天 风 振 吾 衣 袂 兮， 超 乎 万 物 之 表， 与 世 长 遗。
天 风 振 吾 衣 袂 兮， 超 乎 万 物 之 表， 与 世 长 遗。

```
3. 3 5. 4 | 3 3 5. 1 | 1 11 6 6 6 | 5 5432 | 3 0 ||
```

按：此歌作于李叔同在杭州浙江一师任教前期（1912—1915），作为音乐课自编教材，刊于1928年8月丰子恺编、上海开明书店出版的《中文名歌五十曲》。

丰 年

(二部合唱)

[德]韦伯 曲
李叔同 选曲填词

1=♭B 2/4

小快板

(1 3 1 3 | 1 3 1 5 | 1̇7̇1̇2̇ 3 0 5 | 1̇7̇1̇2̇ 3 0 3 | 2. 3 2̇1̇7̇6̇ |

5.4 3 5 | 1̇7̇1̇2̇ 3 0 5 | 1̇7̇1̇2̇ 3 2̇3̇4̇ | 6̇5̇4̇3̇ 5̇4̇3̇2̇ | 1̇) 5 |

　　　　　　　　　　　　　　　　　　　　　　　　　　　　　　　　　　五
　　　　　　　　　　　　　　　　　　　　　　　　　　　　　　　　　　我

1̇7̇1̇2̇ 3̇ ⌵ 5 | 1̇7̇1̇2̇ 3 0 3 | 2̇. 3 2̇1̇7̇6̇ | 5.4 3 ⌵ 5 |
日 一 风, 十 日 一 雨, 太 平 乐 利 赓 多 黍。 谷
仓 既 盈, 我 庾 惟 亿, 颂 声 载 路 庆 丰 给。 万

1̇7̇1̇2̇ 3̇ ⌵ 5 | 1̇7̇1̇2̇ 3 0 3 | 2̇. 3 2̇1̇7̇6̇ | 5. 7̇6̇ 5 0 |
我 妇 子, 娱 我 黄 耈, 欢 腾 熙 洽 歌 大 有。
宝 告 成, 万 物 生 茂, 跻 堂 称 觥 介 眉 寿。

1̇ 3̇ | 5̇ 3̇ | 2̇.1̇7̇.1̇ 2̇ 3̇ | 1̇ — |
年 丰 国 昌, 惟 天 降 德 垂 嘉 祥。
年 丰 国 昌, 惟 天 降 德 垂 嘉 祥。

3 1̇ | 3 1̇ 5 | 4.3 2.3 4 5 | 3 — |

2̇ 5 5 | 2̇ 5 5 | 1̇ 2̇ 3̇. | 5. 4̇3̇ 2̇1̇7̇6̇ | 5.4 3. |
穰 穰, 穰 穰, 穰 穰! 岁 复 岁 兮 富 康。
穰 穰, 穰 穰, 穰 穰! 岁 复 岁 兮 富 康。

4 4 4 4 | 3 5 1̇. | 3̇. 2̇1̇ 7̇6̇5̇4̇ | 3̇.2̇ 1̇. |

按：此歌作于李叔同在杭州浙江一师任教前期(1912—1915)，作为音乐课自编教材，收入1958年1月丰子恺编、北京音乐出版社出版的《李叔同歌曲集》。

① 原为五线谱，现由编者译为简谱。原曲为德国近代作曲家韦伯(Carl Maria Ernst Von Weber, 1780—1826)歌剧《自由射手》第三幕中之《婚礼合唱》。

留 别①

(二部合唱)

1=♭E 4/4

行板

[北宋]叶清臣② 词
李叔同 曲

| 3. 4 5 3 | 4 6 5 — | 3 — 2 3 | 4 — 3 0 |
满 斟 绿 醑 留 君 住， 莫 匆 匆 离 去！
| 1. 2 3 1 | 2 4 3 — | 1 — 7̣ 1 | 2 — 1 0 |

| 3. 4 5 3 | 4 6 5 — | 3 — 2 1 | 2 — 1 0 |
三 分 春 色 二 分 愁， 更 一 分 风 雨。
| 1. 2 3 1 | 2 4 3 — | 1 — 7̣ 6̣ | 7̣ — 1 0 |

| 2. 2 2 4 | 3. 3 3 5 | 1̇ — 7 6 | 6 — 5 0 |
花 开 花 落 都 来 几 许， 且 高 歌 休 诉！
| 7̣. 7̣ 7̣ 2 | 1. 1 1 3 | 3 — 2 1 | 1 — 7̣ 0 |

| 3. 4 5 3 | 4 6 5 — | 3 — 2 1 | 2 — 1 0 ‖
不 知 来 岁 牡 丹 时， 再 相 逢 何 处？
| 1. 2 3 1 | 2 4 3 — | 1 — 7̣ 6̣ | 7̣ — 1 0 ‖

按：此歌作于李叔同在杭州浙江一师任教前期(1912—1915)，作为音乐课自编教材，收入1928年8月丰子恺编、上海开明书店出版的《中文名歌五十曲》。

① 原为五线谱，现由编者译为简谱。歌曲采用西方传统曲调。
② 叶清臣(1000—1049)，江苏苏州人，北宋词人。

采 莲[①]

(三部合唱)

李叔同选曲填词

1=C 2/4

```
| 1    5   | 6 6 5   | 6 5 4 3 | 2. 4 3 0 |
  采   莲    复 采 莲,  莲 花 莲 叶 何 蹁 跹!
| 3    3   | 4 4 3   | 4 3 2 1 | 7. 2 1 0 |
| 1    1   | 4 4 1   | 1 1 1 1 | 5. 5 1 0 |

| 2 5 5 5  | 3. 2 1  | 5 7 7 7 | 2. 1 7   |
  露 华 如 珠  月  如 水, 十 五 十 六  清  光 圆。
| 0   0    | 0   0   | 2 5 5 5 | 7. 6 5   |
| 0   0    | 0   0   | 0   0   | 0   0    |

| 1    5   | 6 6 5   | 5 1 1 3 | 2 2 1 0  |
  采   莲    复 采 莲,  莲 花 莲 叶 何 蹁 跹。
| 3    3   | 4 4 3   | 3 3 3 5 | 4 4 3 0  |
| 1    1   | 4 4 1   | 1 1 1 1 | 5 5 1 0  |
```

按：此歌作于李叔同在杭州浙江一师任教前期(1912—1915)，作为音乐课自编教材，收入1928年8月丰子恺编、上海开明书店出版的《中文名歌五十曲》。

[①] 原为五线谱，现由编者译为简谱。歌词仿江南民谣《采莲歌》，曲调选用西方民间舞曲。

人与自然界[1]

(三部合唱)

1=G 4/4

[英]塞萨尔·马莱曲[2]
李叔同选曲填词

严冬风雪撼贞干，逢春依旧郁苍苍。吾人心志宜坚强，历尽艰辛不磨灭，惟天降福俾尔昌。

浮云掩星星无光，云开光彩逾芒芒。吾人心志宜坚强，历尽艰辛不磨灭，惟天降福俾尔昌。

按：此歌作于李叔同在杭州浙江一师任教前期(1912—1915)，作为音乐课自编教材，收入1928年8月丰子恺编、上海开明书店出版的《中文名歌五十曲》。

① 原为五线谱，现由编者译为简谱。
② 原曲为塞萨尔·马莱(H.A.Cesar Malan)1927年作曲的基督教赞美诗《天使，把岩石挪开》(*Angels Roll the Rock Away*)。

```
┌ 3. 4 5 0  | 1̇. 2̇ 1̇ 7 | 6 1̇ 5 0 | 4 2 3 1 | 7̣ 2 2 - |
│ 1. 1 1 0  | 3. 3 3 5  | 4 4 5 0 | 2 5̣ 1 5̣ | 5̣ 7̣ 7̣ - |
│ 捐  秋扇，    树 杪 斜 阳 淡 欲 眠。    天 涯 芳 草 离 亭 晚，
│ 5. 5 5 0  | 5. 5 5 5 1̇ | 1̇ 6 1 0 | 5 5 5 5 | 5 5 5 4 |
└ 1. 2 3 0  | 1. 1 1 3  | 4 4 3 0 | 7̣ 7̣ 1 3 | 5̣ 5̣ 5̣ - |

┌ 1. 2 3 1  | 4 6 5 0 | 1̇. 6 5. 3 | 2̇ 1̇ 2̇ 3̇ 1̇ - |
│ 1. 1 1 1  | 1 1 1 0 | 1. 1 7̣ 1 | 7̣ 6̣ 7̣ 1 - |
│ 不 如 归 去 归 故 山。    故 山 隐 约 苍 漫 漫，
│ 3. 4 5 3  | 6 4 3 0 | 6. 4 3. 5 | 5 4 3 - |
└ 1. 1 1 1  | 1 1 1 0 | 4̣. 6̣ 1 3 | 5 5̣ 1 - |

┌ 1̇ 5 0  1̇ 5 0 | 1̇ 5 0  1̇ 5 0 | 1̇. 6 5. 3 | 2̇ 1̇ 2̇ 3̇ 1̇ - ‖
│ 呢 喃！ 呢 喃！  呢 喃！ 呢 喃！
│ 3 - 3 - | 3 - 3 - | 1. 1 1. 1 | 7̣ 6̣ 7̣ 1 - ‖
│ 呢 喃！   呢 喃！      不 如 归 去 归 故 山。
│ 0 1̇ 5 0  1̇ 5 0 | 1̇ 5 0  1̇ 5 | 6. 4 3. 5 | 5 2 3 - ‖
│ 呢 喃！ 呢 喃！  呢 喃！ 呢 喃！
└ 1 - 1 - | 1 - 1 - | 4̣. 6̣ 1 3 | 5 5̣ 1 - ‖
  呢 喃！   呢 喃！
```

二、歌曲

按：此歌作于李叔同在杭州浙江一师任教前期（1912—1915），作为音乐课自编教材，收入1928年8月丰子恺编、上海开明书店出版的《中文名歌五十曲》。

西 湖①

(三部合唱)

[英]亚历山大·马堪齐曲
李叔同选曲填词②

1=G 4/4

小广板 优美地

(3. 33 4 4 5 | 5. 4 3 0 | 3 4 5 6 6 | 2 - - 0 | 5. 5̃ 1 0 | 6. 6̃ 4 0 |

(女高音)

1. 1̃ 5 7 | 1 - -)5 | 1 - 1 - | 2. 7 1 0 | 2. 2 3. 2 3. 4 |
　　　　　　　看　明　湖　一　碧，　六　桥　锁　烟

2 - 0 0 | 5 - 5 4 2 7̣ | 1 - 0 2 | 3. 3 3 2 1 2 | 1 - 0 0 |
水。　　塔　影　参　差，　有　画　船　自　来　去。

4 - 6 4 | 3 5.　0 0 | 2 - 4 2 1 7̣ | 1 - 0 0 | 4 - - - |
垂　杨　柳　两　行，　绿　染　长　堤。　　　飐

(女中音)

4. 3 3 0 3 | 2. 2 4. 2 1. 7̣ | 1 - 0 5̣ | 1 - - 1 | 2. 7 1 0 1 |
晴　风，　又　笛　韵　悠　扬　起。　看　青　山　四　围，高

2. 2 3. 2 3. 4 | 2 - 0 5̣ | 5 - 5 4 2 7̣ | 1 - 2 - | 3 - 3 2 1 2 |
峰　南　北　齐。　山　色　自　空　蒙，　有　竹　木　媚　幽

1 - 0 1 | 4 - 6 4 | 3 - 0 3 | 2 - 4 2 1 7̣ | 1 - 0 1 |
姿。　探　古　洞　烟　霞，　翠　扑　须　眉。　雪

(重复时为合唱)　　　　(男高音)

4 - - - | 3 - 0 1 | 2 - 4 2 1 7̣ | 1 - 0 5̣ | 1 - 1 - |
暮　雨，　又　钟　声　林　外　起。　看　明　湖

① 原为五线谱，现由编者译为简谱。原曲作者为苏格兰近代作曲家亚历山大·马堪齐(Alexander Campbell Mackenzie,1847—1935)。

② 歌词前半部：为作者假日泛舟西湖时的亲身观感"看明湖一碧，六桥锁烟水。塔影参差，有画船自来去"。歌词后半部：为作者化用苏东坡《七律·饮湖上初晴后雨》诗名句——"水光潋滟晴方好，山色空蒙雨亦奇。欲将西湖比西子，淡妆浓抹总相宜"，为"漾晴光潋滟，带雨色幽奇。靓妆比西子，尽浓淡总相宜。"

```
2. 7̲ 1̲0̲1̲ | 2. 2̲2̲ 3̲.2̲ 3̲.4̲ | 2 - 0 0 | 5 - 6. 7̲ | 1 - 2 - |
一    碧,   六桥 锁烟  水。        塔 影    参  差,

3. 3̲3̲ 2̲1̲2̲ | 1 - 0 0 | 4 - 4. 4̲ | 3 - 0 0 | 5̣ - 5̣. 5̣ |
有 画船 自来去。        垂柳  两行,        绿 染 长

1 - 0 0 | 4 - - 4 | 3 - - - | 2 - 4̲2̲1̲7̣̲ | 1 - 0 0 |
堤。    飏  晴风,    又         笛韵悠扬起。
```

(合唱)

```
‖ 3. 3̲3̲ 4̲5̲ | 5 - 3 0 | 3̲ 4̲5̲6̲6̲ | 5 - 0 0 | 5 - 4 - |
  大 好湖山 如此,  独擅 天然 美。         明 湖
  1. 1̲1̲ 2̲3̲ | 3 - 1 0 | 1 1 1 1 | 1 - 0 0 | 5̣. 5̣6̲5̣6̲7̣̲ |
  大 好湖山 如此,  独擅 天然 美。         明湖碧无
  1. 1̲1̲ 1̲ | 1 - 1̣̲ 0 | 1 2̲3̲4̲4̲ | 3 - 0 0 | 3 - 2 - |
  大 好湖山 如此,  独擅 天然 美。         明 湖

  3 - 0 3̲4̲ | 5 4̲3̲2̲2̲ | 1 - 0 0 | 2. 2̲2̲ 2 - | 3 - 2 - | 1. 1̲2̲2̲ |
  碧,   又青山 绿作 堆。       漾 晴光 潋滟,   带 雨色 幽
  1 - 0 1 | 1 1 1 7̣ | 1 - 0 0 | 0 0 0 0 | 5 - 5̲4̲2̲7̣̲ | 1. 1̲7̣̲7̣̲ |
  际,   又青山绿作堆。                 漾 晴光潋滟, 带 雨色 幽
  1̲ 7̣̲6̣̲5̣̲4̣̲ | 3̣̲ 2̣̲1̣̲5̣̲5̣̲ | 1 - 0 0 | 5̣. 5̣5̣ - | 1 - 5̣ 0 | 3. 3̣̲5̣5̣ |
  碧无 际,又 青山绿作堆。      漾 晴光   潋  滟,  带 雨色

  3 - 0 0 | 3. 3̲3̲3̲ | 3 - - ᵛ4 | 5 4̲3̲2̲2̲ | 1 - 0 0 ‖
  奇。    靓 妆比西 子,    尽浓淡 总相宜。
  1 - 0 0 | 1. 1̲1̲1̲ | 1 - - 1 | 1 1 1 7̣ | 1 - 0 0 ‖
  奇。    靓 妆比西 子,    尽浓淡 总相宜。
  1 - 0 0 | 1. 1̲1̲7̣̲6̣̲ | 5̣ - - 4 | 3 2̲1̲5̲5̲ | 1 - 0 0 ‖
  奇。    靓 妆比西 子,    尽浓淡 总相宜。
```

按:此歌作于李叔同在杭州浙江一师任教前期(1912—1915),作为音乐课自编教材,收入1928年8月丰子恺编、上海开明书店出版的《中文名歌五十曲》。

长　　逝①

1=F 6/8

李叔同选曲填词

行板

| $\underline{5}$ | 1 | $\underline{1}$ 2 | 2 | 3. | 3 ∨ | 4 | $\underline{5}$ $\underline{6}$ $\underline{5}$ $\underline{4}$ $\underline{3}$ $\underline{4}$ | 3. | 3 | $\underline{5}$ |

看今　朝树　色青　青，　奈明　朝落叶凋　零。　　看

1　$\underline{1}$ 2　2 | 3.　3 ∨　4 | $\underline{3}$ $\underline{4}$ $\underline{3}$ $\underline{2}$ $\underline{1}$ $\underline{2}$ | 1.　1 | $\underline{3}$ $\underline{4}$ |

今　朝花　开灼　灼，　奈明　朝落红漂　泊。　　惟

5　$\underline{5}$ $\underline{5}$　$\underline{3}$ | 4　$\underline{4}$ $\underline{4}$ ∨ 2 | $\underline{3}$ $\underline{4}$ $\underline{5}$ $\underline{5}$ $\underline{4}$ $\underline{3}$ | 3.　2 | $\dot{5}$ |

春　与秋　其代　序兮，　感岁　月之　不　居。　　老

1　$\underline{1}$ 2　2 | 3.　3 ∨　4 | $\underline{3}$ $\underline{4}$ $\underline{3}$ $\underline{2}$ $\underline{1}$ $\underline{2}$ | 1.　1 ‖

冉　冉以　将　至，　　伤青　春其　长　逝。

按：此歌作于李叔同在杭州浙江一师任教后期（1916—1918），作为音乐课自编教材，收入1928年8月丰子恺编、上海开明书店出版的《中文名歌五十曲》。

① 原为五线谱，现由编者译为简谱。

落　花①

1=C 3/8

李叔同选曲填词

轻快、自由地

(5 #45 | 3 0 0 | 5 #45 | 5 0 | 6543 | 2 0 | 4321 | 7 0 | 2176 | 5 | 5432 | 1 0 0)

轻快地

0 1 7 6 5 3 | 1 3 5 | 5 1 7 6 5 3 | 1 3 5 | 0 5 4 5 6 5 | 1 3 5 |

纷纷纷纷纷　纷纷纷，　纷纷纷纷纷　纷纷纷，　惟落花委地　无言兮，

6 5.3 | 1. | 0 1 7 6 5 3 | 1 3 5 | 5 1 7 6 5 3 | 1 3 5 | 0 2 3 #4 5 6 |

化　作泥　尘。　寂寂寂寂寂　寂寂寂，　寂寂寂寂寂　寂寂寂，　何春光长逝

渐慢　　　　　　　　　快速

7 1 2 | 3 2. | #4 | 5. | 4 5 4 3 2 | 2 | 0 3 4 3 2 1 | i | 0 |

不归兮，　永绝　消　息。　忆东风之日　暄，　芬菲菲以争　妍。

4 5 4 3 2 | 2. | i 1 7 1 6 | 5 0 5 0 5 | 5. | 5 0 0 | (3 3 4 2 1) |

既乘荣以发　秀，　倏　节易而时　迁，春　残！

稍快　　　　　　　　　回原速

5 5 5 #4 5 | 6 | 6 7 6 5 4 2 | 1 | 0 5 | i | 0 | 1 2 3 4 5 | 3 3 5 3 |

览落红之辞　枝　兮,伤花事其阑　珊。　已　矣!　春秋其代序　以递嬗兮,

i | 3 | 5 | #4 | 4 4 3 2 | 4 | 0 | 3 3 6 5 | 1 | 0 | 1 2 3 4 5 |

俯　念迟　暮。荣枯不须　臾，　盛衰有常　数。　人生之浮年

3 3 5 3 | i | 3 | 5 | #4 | 4 4 3 2 | 4. | 3 3 6 5 | i | 0 | (1 2 3 4 5 |

若朝露兮，泉　壤兴　衰。朱华易消　歇，　青春不再　来。

自由地

3 5 3 | i | 3 | 5 0 | 6543 | 2 0 | 4321 | 7 0 | 2176 | 5 0 | 5432 | 1 0 0)‖

二、歌曲

85

按：此歌作于李叔同在杭州浙江一师任教后期(1916—1918)，作为音乐课自编教材，收入1928年8月丰子恺编、上海开明书店出版的《中文名歌五十曲》。

① 原为五线谱，现由编者译为简谱。

月①

[法] Lindllod 曲
李叔同选曲填词

1=♭E 3/4

稍快的小快板

(5 4 3 2 1 7 | 5 5 3̃1̃5̃ 4 1 | 3 1 2 6 5̃7̃5̃ | 1 0 0) | 3 - 2 6 |

　　　　　　　　　　　　　　　　　　　　　　仰　　　碧　空
　　　　　　　　　　　　　　　　　　　　　　仰　　　碧　空

1 5̣ - | 5. 1 3 5̣ | 2 - - | 3 - 2 6̣ | 1 5̣ - |

明　明，　朗　月悬太　清。　　　　　瞰　　下界扰　扰,
明　明，　朗　月悬太　清。　　　　　瞰　　下界暗　暗,

5. 1 3 5̣ | 2 - - | 6. 6 5 2 | 3 1 5 - | 6. 6 5 2 |

尘　欲迷中　道。　　　　惟　愿灵光　普万方，　荡　涤垢滓
世　路多愁　叹。　　　　惟　愿灵光　普万方，　披　除痛苦

1̣ 6 4 - | 7. 1 2 5 | 1 2 3 5 3 1 | 6. 4 3 2 | 1 - 0 |

扬　芬芳。　　虚　渺无极,圣洁神秘,　灵　光常仰　望。
散　清凉。　　虚　渺无极,圣洁神秘,　灵　光常仰　望。

6. 6 5 2 | 3 1 5 - | 6. 6 5 2 | 1̣ 6 4 - | 7. 1 2 5 | 1 2 3 5 3 1 |

惟　愿灵光　普万方，　荡　涤垢滓扬芬芳。　　虚　渺无极,圣洁神　秘,
惟　愿灵光　普万方，　披　除痛苦散清凉。　　虚　渺无极,圣洁神　秘,

6. 4 3 2 | 1 - 0 | (5 4 3 2 1 7 | 5 5 3̃1̃5̃ 4 1 | 3 1 2 6 5̃7̃5̃ | 1 0 0)‖

灵　光常仰　望。
灵　光常仰　望。

按：此歌作于李叔同在杭州浙江一师任教后期（1916—1918），作为音乐课自编教材，收入1928年8月丰子恺编、上海开明书店出版的《中文名歌五十曲》。

① 原为五线谱，现由编者译为简谱。

晚 钟

(三部合唱)

李叔同选曲填词

1=G 2/4

(5̇ 5̇ | 5̇ 4 3 2 | 3 0 5 5 | 5 4 3 2 | 3 0 3 3 | 4 0 4 4 |
#4 0 4 4 | 5̇ 0 0 | 1̇ 0 0 | 2̇ 0 0 | 5̇)

3 3 | 5 3 3 6 | 5 3 3 | 5 4 3 2 | 3 ᵛ 3 3 | 5 3 3 6 |
大地沉沉落日眠，平墟漠漠晚烟残。幽鸟不鸣暮色

3 3 | 3 3 3 3 | 3 1 1 | 3 2 1 1 | 1 1 1 | 3 3 3 3 |
1 1 | 1 1 1 1 | 1 1 1 | 5 5 5 1 | 1 0 | 0 1 1 |

5 ᵛ 3 3 | 3 1 2 7 | 1 ᵛ 3 3 | 2 2 3 4 | 3 0 3 3 | 2 2 3 4 |
起，万籁俱寂丛林寒。浩荡飘风起天梢，摇曳钟声出尘

3 1 5 | 5 3 4 2 | 3 1 1 | 7 7 1 2 | 1 0 5 5 | 5 5 5 5 |
1 1 1 | 5 5 5 5 | 1 1 1 | 5 5 5 5 | 1 0 1 1 | 7 7 1 2 |

3 3 3 | 3 2 2 6 | 6 5 ᵛ 5 4 | 4 3 3 2 | 1 0 ‖ 1 |
表。绵绵灵响彻心弦，眇眇幽思凝冥杳。 杳，

5 0 1 1 | 7 7 1 | 1 1 1 5 5 4 | 3 0 ‖ 3 |
 彻 心 弦，

1 0 1 1 | 5 4 | 3 6 6 | 5 5 5 5 | 1 0 ‖ 1̇ |

接 Solo(1) Solo(2)
2 5 | 5 #4 4 6 | 5 2 ᵛ 7 3 | 3 2 2 1 | 7 0 7 7 | 7 1 7 #4 |
众生痛苦谁扶持？尘网颠倒泥涂污。惟神悯恤敷大

① 原为五线谱，现由编者译为简谱。采用西方传统合唱形式。

德，拯吾罪过成正觉。誓心稽首永皈依，瞑瞑入定陈虔祈。倏忽光明烛太虚，云端仿佛天门破。庄严七宝迷氤氲，瑶华翠羽垂缤纷。浴灵光兮朝圣真，拜手承神恩。仰天衢兮瞻慈云，若现忽若隐隐。钟声沉暮天，神恩永存在。神之恩大无外。

按：此歌作于李叔同在杭州浙江一师任教后期（1916—1918），作为音乐课自编教材，收入1928年8月丰子恺编、上海开明书店出版的《中文名歌五十曲》。

三宝歌[1]

1=C 4/4

太虚法师[2] 词
李叔同 曲

| 5. 6 5 3 | 3. 2 1 2 | 3 5 2. 4 | 3 - - 0 |

1. 人 天 长 夜， 宇 宙 黮 暗， 谁 启 以 光 明？
2. 二 谛 总 持， 三 学 增 上， 恢 恢 法 界 身；
3. 依 净 律 仪， 成 妙 和 合， 灵 山 遗 芳 型；

| 5. 6 5 3 | 3. 2 1 2 | 3 5 2. 2 | 1 - - 0 |

三 界 火 宅， 众 苦 煎 迫， 谁 济 以 安 宁？
净 德 既 圆， 染 患 斯 寂， 荡 荡 涅 槃 城！
修 行 既 证 果， 弘 法 利 世， 焰 续 佛 灯 明。

| 1. 1 6 6 | 5. 1 3 - | 2 5 5. 5 | 5 - - 0 |

大 悲 大 智 大 雄 力， 南 无 佛 陀 耶！
众 缘 性 空 唯 识 现， 南 无 达 摩 耶！
三 乘 圣 贤 何 济 济， 南 无 僧 伽 耶！

| 5. 6 5 3 | 3. 2 1 2 | 3 5 2. 2 | 1 - - 0 |

昭 朗 万 有， 衽 席 群 生， 功 德 莫 能 名。
理 无 不 彰， 蔽 无 不 解， 焕 乎 其 大 明。
统 理 大 众， 一 切 无 碍， 住 持 正 法 城。

| 2. 2 2 - | 1. 3 5 - | 1 5 5. 4 | 3 - - 0 |

1.-3. 今 乃 知， 唯 此 是， 真 正 归 依 处。

按：此歌1930年3月作于南安小雷峰寺。完稿后，由泉州开元寺慈儿院儿童作为早晚礼佛歌首唱。自在武昌佛教期刊《海潮音》发表后，《三宝歌》便在各地佛教界传唱。复由法尊法师将歌词译成藏文，此歌又传入藏族地区。收入浙江天台山国清寺1987年刊印的《音声佛事》。

[1] 原为简谱。
[2] 太虚法师(1889—1947)，浙江崇德(今浙江桐乡市崇福镇)人，为中国近代佛教界革新派代表。早年提出教理、教制、教产三大革命口号。遂创办武昌佛学院，继任厦门闽南佛学院院长，致力于培养新颖僧才；复去欧洲各国弘扬佛学。遗著有《太虚法师全集》。

清凉[1]

李叔同词
俞绂棠[2]曲

1=♭E 4/4

慢板

(1̇ 5 3 1 | 6̇ 7̇1 6̇ | 5̇ | 5 43 3 | 21 3 | 23 -)

mf

‖: 5. 5̣1 - | 3. 32 3 | 5. 65 4 | 3 - - 0 |

1. 清 凉 月， 月 到 天 心 光 明 殊 皎 洁。
2. 清 凉 风， 凉 风 解 愠 暑 气 已 无 踪。
3. 清 凉 水， 清 水 一 渠 涤 荡 诸 污 秽。

mf

1 - 5 - | 1. 23 - | 2. 321 | 2 - 7̣ - | 1 - - 0 :‖

今 唱 清 凉 歌， 心 地 光 明 一 笑 呵。
今 唱 清 凉 歌， 热 恼 消 除 万 物 和！
今 唱 清 凉 歌， 身 心 无 垢 乐 如

[3.] f ten dim.

1 - - 0 5̣ | 1 - - 0 3 | 5 - - 0 4 | 3 - 21 | 2 - 1̇ - ‖

何？！ 清 凉！ 清 凉！ 无 上 究 竟， 真 常！

按：此歌1930年7月作于上虞法界寺，收入1936年10月上海开明书店出版的《清凉歌集》。

1930年6月，刘质平重来上虞白马湖晚晴山房，劝请李叔同撰写中等学校教学歌曲。乃允请撰写歌词《清凉歌集》第一集。并为刘书赠《华严集联》："获根本智，灭除众苦；证无上法，究竟清凉"，"以为著述《清凉歌集》之纪念"。（原件存上海刘雪阳先生处。）歌集之取名"清凉"，即由此《华严集联》而来。无奈晚晴山房夏季炎热，不便著作。故于7月移居上虞法界寺避暑，顺利写下《清凉歌集》。李叔同随即致函弘伞法师云："音现居法界寺避暑。歌集本拟从缓。质平来此，谆谆相属，故已撰五首：（一）《清凉》，（二）《花香》，（三）《山色》，（四）《世梦》，（五）《观心》。为《清凉歌集》第一辑。初中三年以上用。于佛教色彩甚淡，冀以广布尔。"（李芳远《弘一大师年谱补遗》）

[1] 此歌为《清凉歌集》第一首。原为五线谱，钢琴伴奏，现由编者译为简谱。

[2] 俞绂棠（1914—1995），早年就读于宁波浙江四中，经刘质平栽培，崭露音乐才能。遂入上海新华艺专音乐系，从刘质平深造。该校毁于抗日战火后，追随刘质平返回浙江教授音乐。

山 色①

李叔同词②
潘伯英③曲

1=♭E 6/8
中速

(1̲5̲1̲3̲ 5̲ 5̲3̲5̲1̲ 3̲ | 3̲2̲1̲7̲6̲5̲4̲3̲2̲ 3̲5̲ #4̲ | 5̲2̲5̲7̲ 2̲ 2̲7̲2̲5̲ 7̲ | 7̲6̲5̲#4̲3̲2̲1̲7̲6̲ 7̲5̲7̲ |

mp ped
i. i 0) | 1 1 2 2 3 | 3 3 0 5. | 1 2 | 3. 3 0 |
　　　　　　近　观　山　色　苍　然　青，　其　色　如　蓝；

mp　　　　　　　　　　　　　　　　　　　　　　*mf*　　　　　　　　　　　*f*
1 1 2 2 3 | 3 3 0 5. | 2 3 | 1. 1 | 0 5. 6 5 |
远　观　山　色　郁　然　翠，　如　蓝　成　靛。　山　色　非

5. 5 0 (5. 6 5 | 5. 5 0) | 6 5 4 3 | 4 3 2 1 |
变，　　　　　　　　　　　　　　　　　　　　山　色　如　故，目　力　有　长

2. 2 (5 4 | 4 2 7) 5 | 1 2 3 5 | 4 3 2 5 | 2 3 4 | 6 5 4 3 2 |
短。　　　　　　　　　　自　近　渐　远，易　青　为　翠；自　远　渐　近，易　翠　为　青，时

mf
3 4 6 5 | 5. 5 0 (2 | 3 4 6 5 | 5. 5) 0 5 | 6 5 5 4 | 3 2 1 2 |
常　更　换。　　　　　　　　　　　　　　　　　是　由　缘　会，幻　相　现　前，非

3 2 2 1 | 7̣ 6̣ 5̣ 5 | 1. 1 0 5̣ | 2. 2 0 5̣ | 5. 5. | 1. 1 0 ‖
唯　翠　幻，而　青　亦　幻。是　幻，　　是　幻，　　万　法　皆　然！

按：此歌1930年7月作于上虞法界寺，收入1936年10月上海开明书店出版的《清凉歌集》。

① 此歌为《清凉歌集》第二首。原为五线谱，现由编者译为简谱。
② 此歌词系据明代高僧莲池(1535—1615,浙江杭州人)《竹窗随笔》中"山色"部分改写。
③ 潘伯英(1898—1966)，为刘质平上海专科师范门生。后任新华艺专音乐系教师。

花香①

李叔同词②
徐希一③曲

1=♭E 4/4

中速

(3 - 2 - | 1 - 3̇ 5 | 5 - - 4 | 3 - 5̇ 1̇ | 3̇ 2̇ 1̇ 7 | 1̇. 6 5 3 |

5 3 2̇ 1̇ 2̇ 5 | 1̇ - - -) | *mf cresc.* 5. 1 3 2 | 1 - 5 | 6. 6 5 - |
　　　　　　　　　　　　　　　　庭 中 百 合 花 开, 昼 有 香,

dim. 4. 2 3 - | 2. 1 6 - | 5. 5 1 - | 1 - (3̇ 2̇ 1̇ 7 1̇ 6 5. 4) |
香 淡 如。　 入 夜 来,　 香 乃 烈!

mf 　　　　　　　　　　 *f*
3 - 2. 1 5 - - | 6. 6 5 4 | 3. 3 2 1 | 2 - - 0 |
鼻 观 是 一,　　 何 以 昼 夜 浓 淡 有 殊 别?

mf
3. 2 1 6 | 5. 5 - 0 | 5. 4 3 1 | 2 - - | 6. 1̇ 7 - |
白 昼 众 喧 动,　 纷 纷 俗 务 萦。　 目 视 色,

mf
6. #4 5 - | 1. 2 3 5 | 6. 6 5 3 | 2. 1 1 - | 1 - (5 5 3 1̇ |
耳 听 声, 鼻 观 之 力 分 于 耳 目 丧 其 灵。

5 3 3̇ 2̇ 1̇ 7 | 2̇ 1̇ 6 5 4 2) | 3. 2 1. 3 | 5 - - - | (5. 4 3. 5 |
　　　　　　　　　　　　心 清 闻 妙 香。

f
1̇ - - -) | 2̇ 1̇ 7 6 | 1̇. 6 5 3 | 5 3 2. 1 | 1 - - - ‖
　　　　　用 志 不 分, 乃 凝 于 神, 古 训 好 参 详。

按：此歌1930年7月作于上虞法界寺，收入1936年10月上海开明书店出版的《清凉歌集》。

① 此歌为《清凉歌集》第三首。原为五线谱，现由编者译为简谱。
② 此歌词系据明代高僧莲池(1535—1615，浙江杭州人)《竹窗随笔》中"花香"部分改写。
③ 徐希一(1901—1991)，为刘质平新华艺专音乐系门生。后从事音乐教学。

世 梦①

1=F 4/4

李叔同词②
唐学咏③曲

稍慢的行板

(6̇ - 6̇ 6̇ | 6̇ - - - | 5 6 5 1̇ 6̇ 4 5 1 | 4 2 3 7̣ 2̣ 6̣ 1̣ 5̣ |

6̣ 4̣ 5̣ 1 4 2 3 7 | 2̣ 6̣ 1̣ 5̣ 6̣ 4̣ 5̣ 1̣ | 4̣ 2̣ 3̣ 7̣ 2̣ 6̣ 7̣ 5̣) | 1. 2 6. 1 |
　　　　　　　　　　　　　　　　　　　　　　　　　　　　　　　却　来 观 世

7 - 1. 6 | 5. 4 3 - | 2 - 1 7̣6̣7̣ | 2 1̇7̇1̇ 3 2̇1̇2̇ |
间，　犹 如 梦 中 事。　 人 生 自少而　壮，自壮而 老，自老

1. #4 5 - | 3 2 - 6 | 5 - 3 6̇ 6̇ 4 3 2 - | 1 2 3 5 6. 6 |
而 死。 俄 入 胞 胎，俄 出 胞 胎， 又 入 又 出 无 穷

3 - 0 0 | 1. 7̣6̣5̣ - | 4. 3 2 2 - | 4 4 6 5 3 3 4 3 |
已。　　　 生 不知来，　死 不 知 去， 蒙蒙 然，冥冥 然，

2 1 3 6̣ 5 4 6̣ | 7̣ 4̣ 3̣ 2̣ 1 - | (5 6 5 1̇ 6̇ 4 5 1 | 4 2 3 7̣ 2̣ 1̣ 6̣ #4̣)
千 生 万 劫 不 自 知， 非 真 梦 欤?!

① 此歌为《清凉歌集》第四首。原为五线谱，现由编者译为简谱。
② 此歌词系据明代高僧莲池(1535—1615，浙江杭州人)《竹窗随笔》中"世梦"部分改写。
③ 唐学咏(1900—1991)，江西永新人，为刘质平音乐高足。1922年于上海专科师范毕业后，赴法国里昂音乐学院深造。1928年，以管弦乐曲《忆母》毕业，获博士学位。后任南京中央大学音乐教授、福建国立音专校长等职，为中国近代音乐教育家。

| 5. 5̲ 6. 6̲ | 7. 6̲ 5 — | 2. 3̲ 6 5 | 6. 3̲ 2 — | 1̲ 2̲ 3̲ 5̲ 5 — |
|---|

枕 上 片 时 春 梦 中， 行 尽 江 南 数 千 里。 今 贪 名 利，

5̲ 6̲ 7̲ 2̲ 2 — | 1̇. 7̲ 6. 7̲ | 5 — 0 0 | 4 — 3 2 #1 | 3 — 2 0 |

梯 山 航 海， 岂 必 枕 上 尔?! 庄 生 梦 蝴 蝶，

6 — 5 4̲ 3̲ | 5 — 4 0 | 3. 1̲ 2̲ 6̲ 5 — | 5̲ 6̲ 7̲ 2̲ 2̲ 1̇ | 7 6̲ 5 5. |

孔 子 梦 周 公， 梦 时 固 是 梦， 醒 来 何 非 梦? 扩 大 劫 来，

4̲ 1̲ 2̲ 4̲ 3. 7̲ | 1 — — — | 1 — 7̲ 0 | 6 — 5 0 | 4 — 3 0 |

一 时 一 刻 皆 梦 中。 破 尽 无 明， 大 觉

2 — 1 0 | 1̲ 2̲. 3̲. 6̲ | 5. 4̲ 3 — | 5̲ 7̲ 1̲ 4̲ 3. 2̲ | 1 — — — ‖

能 仁， 如 是 乃 为 梦 醒 汉， 如 是 乃 名 无 上 尊。

按：此歌1930年7月作于上虞法界寺，收入1936年10月上海开明书店出版的《清凉歌集》。

观 心 [1]

李叔同词 [2]
刘质平 [3] 曲

1=♭A 3/4

行板

(555 | 1 - 111 | 3 - 333 | 5 - 666 | 555 444 333 | 234 567 111 | 5 - 666 |

3 - 234 | 567 165 432 | 1 3 5 | 1 -) 5̇ 5̇ | 1 1 2.1 | 3 - 3.1 |
　　　　　　　　　　　　　　　　　　　　　　　世 间 学 问 义 理 浅，　头 绪

5 - 6 | 5 4 3 | 2 - 5̇ 5̇ | 1 1 2.1 | 3 - 3.1 | 5 - 6 |
多，　似 易 而 反　难；　出 世 学 问 义 理 深，　线 索 一，　虽

5 2 3 | 1 - 3 | 5̇ - 3 | 6̇ - 5 4 | 3 2 3 | 2 1 6̇ |
难 而 似 易。　线 索 为 何？　现 前 一 念 心 性 应 寻

5̇ - 5̇ | 1 - 2 | 3 - - | 3 - (5̇ | 1 - 2 | 3 -) 3 3 |
觅。　试 观 心 性：　　　　　　　　　　　　　　　在 内

5 - 3 3 | 6 - 5 | 4 3 2 | 2 - (5 6 | 5 4 3 2) 3 3 | 5 - 3 3 |
欤？ 在 外 欤？　在 中 间 欤？　　　　　　　　　　过 去 欤？ 现 在

[1] 此歌为《清凉歌集》第五首。原为五线谱，现由编者译为简谱。
[2] 此歌词系据明代高僧蕅益(1599—1655,江苏苏州人)《灵峰宗论》中之"法语"部分改写。
[3] 刘质平(1894—1978),浙江海宁人,为李叔同音乐高足。1916年毕业于浙江一师初师部。1917年秋考入东京音乐学校深造。1918年5月,为李师"入山修梵"结业回国。历任上海城东女学、宁波浙江四中音乐教师,上海专科师范教务主任,上海美专音乐系、新华艺专音乐系教授,国立福建音专教务主任等职。为中国近代音乐教育家。

$\overset{dim.}{6}$ - 5 | 2 3 $\overset{\frown}{1}$ | 1 - (3 | 1 -) $\overset{mf}{\underline{5}}$ | 1 2 1 | 3 - $\underline{5}$ |
欤？ 或 未 来 欤？ 长 短 方 圆 欤？ 赤

2 3 2 | 5 - ($\underline{6\ 5}$ | $\underline{5\ 4\ 4\ 3}$) $\underline{3\ 2}$ | 1 $\underline{7}$ 1 | $\overset{\frown}{\underline{6}\ \underline{5}}$ | $\underline{1\ 2}$ 3 2 1 |
白 青 黄 欤？ 觅 心 了 不 可 得， 便 悟 自 性 真

5 - $\underline{3\ 2}$ | 1 $\underline{7}$ 1 | $\overset{\frown}{\underline{6}\ \underline{5}}$ | $\underline{1\ 2}$ 3 1 2 | 1 - $\underline{5}$ | 1 - 2 |
常； 是 应 直 下 信 入， 未 可 错 下 承 当。 试 观 心

$\overset{\frown}{3 - -}$ | 3 - ($\underline{5}$ | 1 - 2 | 3 -) $\overset{f}{\underline{5}}$ | 5 - 2 | 2 - 3 | 3 - 1 |
性： 内 外、 中 间、 过 去、 现

1 - $\underline{6}$ | $\underline{6}$ - $\underline{5}$ | 1 - 2 | 3 - 4 | $\overset{dim.}{3 - 2}$ | $\overset{\frown}{1\ -\ -}$ | 1 - ‖
在、 未 来、 长 短、 方 圆、 赤 白、 青 黄。

按：此歌1930年7月作于上虞法界寺，收入1936年10月上海开明书店出版的《清凉歌集》。

观 心[①]

(四部合唱)

李叔同词
刘质平曲
唐学咏配合唱

1=♭A 3/4

行板

世间学问义理浅，头绪多，似易而反难。出世学问义理深，线索一，虽难而似易。线索为何，现前一念心性应寻觅，试观心性：出世

[①] 原为五线谱，钢琴伴奏，现由编者译为简谱。

二、歌曲

按：此合唱谱编配于1934年，收入1936年10月上海开明书店出版的《清凉歌集》。

厦门市运动大会会歌[1]

1=C 2/4

倪杆尘词
李叔同曲

稍快

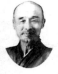

3.2 1 1 | 3.1 5 5 | 6 5 3 1 | 2. 0 | 3.2 1 1 | 3.1 5 5 |
禾 山 苍 苍，鹭 水 汤 汤[2]，国 旗 遍 飘 扬。　　　健 儿 身 手，各 显 所 长，

3 5 2 3 | 1. 0 | 2. 2 2 | 3.1 5 | 6 5 #4 | 5. 0 |
大 家 图 自 强。　　　你 看 那　外 来 敌，多 少 彼 猖！

5 1 1 | 3 2 | 5 2 2 | 4 3 | 5 6 3. 1 |
请 大 家 想 想，请 大 家 想 想，切 莫 再 彷

2. 0 | 5 1 2 | 3 2 3 | 6 5 4 | 3. 0 |
徨。　　请 大 家 在 领 袖 领 导 之 下，

3 5 2.3 | 1. 0 | 5.1 3 | 1.3 5 | 2 6 5.5 |
把 国 事 担 当。　　到 那 时 饮 黄 龙 为 民 族 争

3. 0 | 5.1 3 | 1.3 5 | 2 6 5.5 | 1 - ‖
光。　　到 那 时 饮 黄 龙 为 民 族 争 光！

按：此歌1937年5月上旬谱于厦门万石岩。时值日寇发动卢沟桥事变前夜。日本浪人涌入厦门，四处横行。厦门市府"为提倡国民体育"，同御外侮，决定于5月20日起，在中山公园举行厦门市运动大会，并成立运动大会筹委会。5月2日，大会筹委会发函请李叔同为厦门市运动大会谱写会歌，李叔同慨然应允。仅过数天，他便在万石岩谱下此歌，激励与会者奋起抗日救亡。刊同月13日《厦门日报·夕刊》。

[1] 初刊为简谱。署名"倪杆尘作歌，弘一法师制谱"。
[2] 初刊注明："注意'汤汤'两字的读音，应读'商商'。"

附录

中文名歌五十曲·序[①]

丰子恺

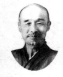

我把平时讽咏而憧憬的歌曲纂集起来,就成这个册子。

这册子里所收的曲,大半是西洋的 Most Popular(最受欢迎的)的名曲;曲上的歌,主要的是李叔同先生——即现在杭州大慈山僧弘一法师——所作或配的。

我们选歌曲的标准,对于曲要求其旋律的正大与美丽;对于歌要求诗歌与音乐的融合。西洋名曲之传诵于全世界者,都有那样好的旋律;李先生有深大的心灵,又兼备文才与乐才。据我们所知,中国能作曲作歌的只有李先生一人。可惜他早已摒除尘缘,所作的就这册子里所收的几首。

现在中国还没有为少男少女们备一册较好的唱歌书。这册子虽然很小,但是我们相信它,多少总能润泽几个青年的心灵。因为我们自己的心灵曾被润泽过,所以至今还时时因了讽咏而受到深远的憧憬的启示。

一九二七年绿杨时节　识于立达学园

[①] 本文原载 1928 年 8 月丰子恺编、上海开明书店出版的《中文名歌五十曲》。

清凉歌集·序[1]

夏丏尊

 弘一和尚未出家时,于艺事无所不精。自书法、绘画、音乐、文艺乃至演剧、篆刻,皆卓然有独到处。尝为余言:"平生于音乐用力最苦,盖乐律与演奏皆非长期练修无由适度,不若他种艺事之可凭藉天才也。"

 和尚先后在杭州、南京以乐施教者凡十年,迄今全国为音乐教师者十九皆其薪传。所制一曲、一歌风行海内,推为名作。入山以后,从前种种胥成梦影。一日,刘生质平偕余往访和尚于山寺,饭罢清谈,偶及当世乐教。质平叹息于作歌者之难得,一任靡靡俗曲流行闾阎,深惜和尚入山之太早。和尚亦为怃然,允再作歌若干首付之,余与质平皆惊喜。此七年前事也。

 七年以来,质平及其学友根据和尚所作歌词分别谱曲,反复推敲,必得和尚印可而后定。复经上海新华艺术专科学校、浙江宁波中学等处实地演奏,始携稿诣余谋为刊印。作曲者五人:质平为和尚之弟子;学咏、希一、伯英为质平之弟子;绂棠为质平之再传弟子。皆音乐教育界之铮铮者。

 歌集仅五首,乃经音乐界师弟累叶之合作,费七年光阴之试练,亦中国音乐史上之佳话矣!歌集名《清凉》,和尚之所命也。

 和尚俗姓李,名息,字叔同,又字惜霜,浙之平湖人。

民国二十五年八月

[1] 本文原载1936年10月上海开明书店出版的《清凉歌集》。

李叔同歌曲集·序言

丰子恺

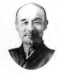

北京音乐出版社为了纪念最初介绍西洋音乐到中国来的李叔同先生,嘱我选编一册李先生的歌集,我欣然应命,就在大暑中完成了这工作。

我选编这歌曲集的目的,主要是为了保存世纪初的中国音乐文献,不是专为供给青少年的唱歌材料,因为集子所载歌曲,有一部分是不宜给青少年唱的。

在旧时代,文艺界普遍存在着消极的悲观的情绪。李先生在晚清的黑暗时代,所以,他的歌曲中有几首含有感伤的超现实的出世的情绪(例如,《悲秋》《长逝》等),是现代青少年所不宜歌唱的,只能当作过去时代的音乐文献来保存。然而也有积极的乐观的愉快的歌曲(例如,《大中华》《春游》《春景》《冬》《秋夕》《送出师西征》《西湖》《采莲》等),适于作为学校唱歌教材。

李先生曾经在东京研究音乐多年,主要的是钢琴音乐。二十年代,我在杭州第一师范从李先生学习音乐的时候,曾经听他弹奏过自己作曲的奏鸣曲,然而,那时候他已经不以钢琴家自任,而全心全意地当师范学校音乐教师,所以不再继续研究钢琴,而专心于谱制作为教材的歌曲。这本集子所收的,便是他当时教材的一部分。换言之,便是他教我唱的歌曲。这里面,包括他的作曲、选曲[所选的大多是西洋人的作曲。第一首《大中华》,我记得是培利宜(Bellini)作的曲。其余的我记不清楚,手头也无书可查,所以暂时不标作曲者姓名]、作词、配词。然而,他的作曲不多,大多数是作词或选曲配词。这里所收的,绝大部分是从我三十年前所编的《中文名歌五十曲》(开明版)中选出来的。

此外,李先生还谱制了不少歌曲,但事隔多年又曾经战乱,学生们所保存的讲义都已散佚,难于搜集。此次我编这歌集,曾发许多信向当年的老同学征求讲义,然而一无所得。只有吴梦非兄帮助我在《中文名歌五十曲》中改正了几点错误。我记得梦非兄也记得,李先生作曲作词的还有一首叫作《隋堤柳》,末了一句是"谁家庭院笙歌又"。然而遍求不得全曲,无法选入,诚为憾事!希望将来能够找到并补入。

音乐出版社要我照《中文名歌五十曲》一样,作补白画并手写歌词,我都乐意。但这些画是"补白",是装饰的,不是替歌曲作插画,所以《悲秋》的补白画并不悲哀,《长逝》的补白画并不感伤。

本书所得稿酬,将全部用在纪念李叔同先生的建筑物上。

一九五七年八月十四日记于上海

① 本文原载1958年1月北京音乐出版社出版的《李叔同歌曲集》。

李叔同先生与《祖国歌》[①]
——回忆儿时的唱歌

丰子恺

我所谓儿时,是指前清宣统二年至民国二年(1910—1913年)的期间。这时候科举已废,学堂初兴。我在故乡浙江石门湾新办的小学堂里所唱的歌,大都是沈心工编的《学校唱歌集》里的歌曲。学校从嘉兴请来一位唱歌(兼体操)教师,叫作金可铸先生(平湖人)。他弹着一架三组风琴,教我们一班十三四岁的学生唱歌。这是我们最初正式学习唱歌,滋味特别新鲜,所唱的歌曲也特别不容易忘记。直到五十年后的今天,我还能背诵好几首可爱的歌曲。

我每逢回忆此种歌曲总觉得可爱。倒并非为了留恋我的儿时,却是因为这些歌的确好。例如《扬子江》,旋律豪壮奔放,歌词押韵确切自然,现在唱起来也并不逊色。《女子体操》本来不是我们男孩子唱的,但那时因为歌曲很难得,我们的学校里虽然没有女学生(吾乡小学校男女同学是后来的事,我儿时学校不收女生),我们男孩子也照样地唱。现在回想觉得好笑。但这首歌词实在作得很好。那时候——半世纪前,沈心工先生就勉励女子求学问,锻炼身体,并且预言了二十世纪中的女性英豪。至于第三曲,诫儿童不可采花,在现在也还是有意义的。沈心工先生的《学校唱歌集》中的歌曲,我们几乎全部都唱,但有许多现在记不清楚了。

我儿时所唱的,另外还有一首歌曲,我记得很清楚——那便是李叔同先生作的《祖国歌》。一九五七年三月七日《文汇报》上黄炎培先生谈李叔同先生的文章中也曾引证这歌曲,是李先生手写的。

那正是外患日逼的时候。中国在各国的侵略之下,简直有些支撑不住。一八九四年甲午之战,败于日本。一八九五年割地赔款,与日本讲和。一八九七年德占胶州湾。一八九八年英占威海卫,清廷发生戊戌政变。一八九九年法占广州湾。一九〇〇年八国联军占北京,一九〇一年订约赔款讲和。那时候的有志青年,大家忧心忡忡,慷慨激昂地发挥他们的爱国热忱。李叔同先生这歌曲就是在那时候作的。这歌曲在沪学会的刊物上发表之后,立刻不胫而走,全中国各地的学校都采作教材。我的故乡石门湾,是

[①] 本文原载1958年5月北京《人民音乐》。正题为编者所加。原文所引沈心工乐歌,谱从略。

一个很偏僻的小镇,我们的金先生也教我们唱这首歌。我还记得:我们一大群小学生排队在街上游行,举着龙旗,吹喇叭,敲铜鼓,大家挺起喉咙唱这《祖国歌》和劝用国货歌曲。那时我还不认识李先生,也不知道这歌曲是谁作的。直到我在小学毕业考入杭州两级师范,方才认识李先生,方才知道我们以前所唱的《祖国歌》原来就是他所作的。

记得当时的同学少年们对这《祖国歌》有两种看法:有一种人认为"村俗",不喜欢它。因为那时候提倡"维新",处处模仿"泰西",甚至盲目崇洋。所以,他们都喜欢唱沈心工先生的歌曲(旋律是采自西洋和日本的),而不喜欢这首纯粹的中国风的歌曲。原来这歌曲的旋律是中国民间所固有的。我幼时请一个卖柴的阿庆教胡琴,那人首先教我拉这曲子,其曲谱是"工工四尺上,合四上,四上上工尺……"。人们常常听到这曲调,因此视为"村俗"。还有一种人和他们相反,认为这曲子好听,容易上口。但在少年中是少数,而多数是普通的成人。现在回想,我觉得李先生取民间旋律来制作爱国歌,这大胆的创举极可钦佩!多数普通成人爱听这《祖国歌》,就证明这首歌的群众性很强。换言之,它的曲调合乎中国人胃口,具有中国的民族性。可惜那时崇洋习气很盛,李先生提倡以后没有人继续发展,以致中国的音乐深入洋化,直到近年才扭转过来。李先生这《祖国歌》可说是提倡民族音乐的最早的先声。

任何国家的人都重视自己的民族音乐。沈心工先生的《学校唱歌集》中的旋律大都是从日本采取来的。日本人是模仿西洋歌曲而自己创作的。然而,他们所创作的歌曲并不完全和西洋一样,却是"日本风的"。我们的作曲当然可以采用西洋的技法,但不可放弃中国民族精神,也必须有中国气息才好。李先生那首《祖国歌》虽然很简单,但其所以能够不胫而走,搬上全国各地儿童和成人的口头,正是由于富有中国气息的缘故吧!

《三宝歌》语体译述

佚 名

(一) 佛　　宝

人、天等六道众生,都在这漫长的黑夜中轮回生死;宇宙呈现着一片黑暗隐晦不明。有谁能给我们揭开黑暗启示光明呢?

三界的众生被围困在一座"火宅"中受着种种痛苦的煎熬,又有谁能帮助他们逃出火宅而给予安宁呢?

这必须要具有大悲心、大智慧和大雄力的圣者,才能够做得到。所以我们要发出呼救的信号——皈敬"佛宝"啊!唯有佛陀,他的光明能显照世间的一切;唯有佛陀,他的大悲心能视众生如初生的赤子,像慈母一样用衣襟来裹抱我们出离"火宅",安放在床席上,使我们获得安宁。可见佛陀的功德是无边际,不可以言语思维来称赞或想象得到的。

到今天我们才知道:唯有佛陀,才是我们真正可以归投依靠者。所以,我们应该在这一生中,要尽此有形的身体和寿命献出我们的身命,来信仰承受佛陀的遗教,并且时刻不断地去实行。

(二) 法　　宝

佛陀所说的教法,离不开真谛和俗谛二种。这是佛陀分别一切法的事理浅深的准绳。戒、定、慧三学是世尊所立的教法,也是依佛教理所修行法中的三大纲领,依照着三学去进修,可以作为成就佛德的增上因缘。佛的法身是充满周遍广大而无边际的,我们若依照上面所说:二谛的教理、三学的实践去做,也可以证得这宏大无边的法界身——同佛一样的真身。等到所修的清净功德圆满,那么你以前所染污忧患的心身便获得寂静和安定,不再有一切烦恼。这样你便可以浩浩荡荡的进入不再有生死苦恼的涅槃之"大城"了。

① 本文录自1987年天台山国清寺刊印的《音声佛事》。未署作者姓名。据李叔同1930年11月14日《致芝峰法师信》称:"虚大师所撰之《三皈依歌》(即《三宝歌》),亦乞撰注释,并曲谱寄下,以便宣布,至为感谢。"原文似出芝峰之手。

我们必须知道，宇宙一切诸法都是从因缘和合而生。若就真实义来讲，由于一切法中都是生灭无常，不能自主宰；都是因缘所生，没有自性。所以说它是"性空"而无实体，只是由人的心识中所显现出来的而已。

我们既知佛法的真相，便应该皈敬"法宝"。因为佛所说的法，不论是世法或出世法，包括一切事理因果，没有一样佛未说明的，也没有一样烦恼的障蔽佛未解脱的。所以这光明焕然的佛法住在这世间，如日当中，照彻一切；我们众生如暗遇明，无不获益。

到今天我们才知道：唯有此佛法，才是我们真正可以归向依靠的。所以，我们要尽此一生的形寿，献出我们的生命，来信仰承受佛陀的教法，并且持续不断的去实行。

（三）僧　　宝

依照着清净无秽的戒律和仪范去做，能防止过失和罪恶，来成就僧众的六种和合，外善他同，内自谦卑。有这样和合的精神，才是真正的僧伽，也是昔日世尊在印度灵鹫山聚众说法时代遗留下来的芳型，作为后世僧伽的模范。

僧伽必须自己依照佛说的教理去修行，才能证取应得果位。然后再将自己所学的佛法弘扬开去，利济世间群生。唯此自利利他，才能使佛陀教法——即能破宇宙黡暗、能破六道长夜的法灯延续不断。这就是僧伽住持佛法的功德。

由是，获得三乘果位的圣贤人才济济，又何其多哉！所以，我们要皈敬"僧宝"，因为他能统理大众而无任何的障碍，去住持护卫正信佛法之城。

到今天我们才知道：唯有僧伽，才是我们真正可以信赖皈依的人。所以，我们要在这一生中，尽此有形的报身寿命贡献出我们的身命，来信仰承受他的教化，并且一直不断地去实行。

清凉歌达旨[①]

释芝峰

清凉歌总论

这五首歌初读起来,似乎作者没有设意照着预定的计划来作。但是如果能精密的一首一首有意无意地读着唱着味着,那整然的秩序好像地球一般依着自然律不在意地转动着。现在,我把五首歌先后次序的关系来说明一下,先总摄一表在此:

```
第一首——《清凉》…………天机流露…………………┐
第二首——《山色》…………┐         ┌清净……………│
                        ├幻境无实 ┤         ├遣除   ├平等一如
第三首——《花香》…………┘         └杂染……………│
第四首——《世梦》…………尘心全妄…………………│
第五首——《观心》…………悟入真常…………………┘
```

《清凉》:用"清凉月""清凉风""清凉水",来表现我们身心与自然界亡人亡我、无物无心、肝胆天地、万有一体的谐融化。

如果我们全然明白这首歌的意义:在那澄潭碧水的幽境,明月清风依和谐的韵静穆地歌唱着,这真是同世吃苦瓜的人忽然尝到鲜甜的蜂蜜一般,精神上有说不出的快乐。李白有两句诗:"素心自此得,真趣非外求。"差足以喻此。

凉月清风,澄潭碧水,自然界对于我们从来没有吝惜心,只因我们的心地被那些好恶、爱憎、得失的念头所扰乱,故虽时常遇到这种境界也熟视无睹了。唯养心有素的人能体得此真趣。

然此心与物之间的境界,乃一时天机流露稍纵即逝。如能常藉大自然的境界触发自心的天机,久而久之,不但能使我们养成哲理的思想,而且能使我们思想清晰,无论研究什么学问,都能收到事半功倍之效——因为我们有清晰的思想啊!

[①] 1930年11月14日,李叔同(法名演音)《致芝峰法师信》称:"音因刘质平居士谆谆劝请,为撰《清凉歌集》第一辑。歌词五首,附录奉上。乞教正。歌词文字深奥,非常人所能了解。拟奉恩座下,为音代撰歌词注释。此歌为初中二年以上学生所用,乞准此程度,用白话文撰浅显之注释。注释中有佛学名词者,亦乞再以小注解之。注释之法,宜先释题目,后释歌词。注释题目时,先述题目之大意,后释题目之字义。释歌词时,先述全首大意,次略为分科,解歌词之字义。"1931年9月,李叔同收到芝峰寄来《清凉歌达旨》稿函复申谢云:"大著深契鄙意,佩仰万分!将来流布之后,必可令学子同植菩提之因。"原文收入上海开明书店1936年10月版《清凉歌集》。全文二万余字。收入本书时做了整理。

《山色》《花香》：一属视觉，一属嗅觉，常人以为世上最靠得住的东西，莫过于自己实地试验者。例如，山的色、花的香，我们都可用眼去看、用鼻去嗅，当然是实在的东西了。但试将过去的经验和现在的事实连贯起来想一想：是不是完全一样没有差异？例如，《山色》《花香》这两首歌，事实告诉我们，山色远近与花香浓淡有很明显的差异。现列表说明它的变异：

空间 { 近观山色 — 苍然青…其色如蓝 ； 远观山色 — 郁然翠…如蓝成靛 } 境同 色异——视觉

时间 { 昼有香 — ………香淡如 ； 夜有香 — ………香乃烈 } 境同 香异——嗅觉

这样一观察，我们就知道处在空间、时间界中，从视觉、嗅觉所感知的现象是靠不住的。依此类推，我们的听觉、味觉、触觉以及知觉，各种现象都不可靠。因为各种现象是不可靠，我们便不再信任它。不过我们还可借助它去观察它的实在性，假使一旦被我们抓住，那真是所谓"心地光明一笑呵""身心无垢乐如何"的境地了！

抓住这实在性的方法，就是第五首《观心》，现在暂不去说它。先比较观察"近观山色""夜间花香"，似可靠些；"远观山色"和"昼闻花香"，不大可靠。这二者的差异，由空间、时间、生理、心理（常人心理）构成"幻境无实"的现象。倘能用第一首歌所咏的意地去触发，或第五首《观心》去体验，虽不离这时间、空间、生理各种关系而现起，但不存主观心理，再以亡我无染的智慧来照瞭，这就成为清净无染的境界而流露其天机。或达到平等一如的妙境了。所以第一表中，于"山色""花香"下分明"清净"与"杂染"：杂染是指主观心所认识的现象；清净是指无我心所认识的现象和体达到的真知（即指宇宙万有，不加以我们主观自我的心，去看到它原来真实如此的真相。余处所讲平等一如或实在性等，皆同指此）。

《世梦》：无论何人，梦大概都曾做过而且是常常有。庄子说："至人无梦。"我们不是至人，所以不能无梦。

我们日常想望而实际达不到的事，有时睡去，趁意识离开现实世界而独自化装去排演那无稽的戏剧，这就是梦。在这梦剧中，主角、配角以及时代剧场尽其所有的角色都有。如古人的"邯郸梦""高唐梦"、庄生梦化蝴蝶、孔子梦见周公。当你在梦中时，因梦引起的悲欢离合的情景何曾知道原是假的，直至一觉醒来，回思梦境，方知刚在的事全是虚幻；刚在的悲欢尽是妄心。尤其是在那梦剧中，和人争一时的胜利、结下不解的深仇，闯下滔天的大祸，想起来又是多么可笑！假使你在梦中知其是梦，决不会干那样的

蠢事！可那时你不会有那样的自觉，不但自己没有这自觉，纵使梦中有角色告诉你："梦的人，这是梦啊，你不必那样认真吧！"恐怕你也不肯相信，直待醒来，方觉全非。

我们在这世界的数十年寒暑中，没有认识人生的由来——即生从什么地方来？死向什么地方去？也没有认识宇宙的真相——即万物为什么一会儿变现出来、一会儿又消逝了？因为没有真正认识这精神和物质，徒知为自己谋生活，为个人的权利、荣誉拼命去角逐，个中原因，即因没有认识宇宙、人生的两大根本：宇宙的普遍性，原是其大无外其小无内；人生的永久性，原是上溯无始下推无终。合起来讲，平等一如是其真性。可惜我们亡其大而取其小，舍其长而执其短。用虚妄的尘心争鸡虫的得失。倘是一旦照彻这真理，回首前尘，那不是同刚才所说的梦境没有两样！

梦中所现，全无实事。一如我们用主观心于宇宙人生中：哪一种是我，哪一种是人，哪一种是物；以种种善恶之心，去分辨那种种现象。谁知尘心全妄，原来没有实性。佛谓"是身如梦，为虚妄见"。（《维摩经》）真是说得不差，所以第四首名《世梦》，大概是取义于此吧！

《观心》：要想体得宇宙、人生平等一如真性，第一就要有下手的方法。例如，第一首假大自然的"凉风""明月""澄潭碧水"的幽娴之境，来触发我们自心的天机。因为这种真趣凭借外境来触发，所以不能持久，稍纵即逝。除此以外，我们日常目见耳闻，都离真性很远，都是由主观的杂染心和空间、时间、生理所构成的幻象，非是真相。若把这幻象视为实在，这同那无知小孩要到水中捞明月、镜中找花影一样的无知，同那梦中得意的欢乐和失意的悲伤一样的愚痴。

自我们有生以来，即和主观杂染心相随一起，从未离开过一刹那。有时虽天机流露，可主观的心没有忘怀，比如守门的犬，疲倦一下尚未睡去。再进一步来讲，我们生存在地球，若将渺小的身体来比地球，远不及蚂蚁比象；倘将我们的心来比地球，那真不及笔尖墨水和大海水相比。要知道，我们的心比任何东西都来得大，在我们心里，一切东西如同一片片白云藏在太虚空里一样。而这一切东西，都是我们自心所变幻出来，只因自己不知道心量有这样大，反于自心变现的东西分彼分此起爱起憎，那是完全受主观心理所支配。

在时间方面讲，我们的心有永久性，是无限的延长。所以，我们的身体和变现的幻缘就依此永久性生灭，如同长江的流水："前水复后水，古今相续流。"（李白诗）因为自己不知道心量是这样无限，故在这一段段波流上认为是自我。这也是受主观心理支配所致。

自我主观的心既然祸害有这么大，那么我们有无方法将它打破以见到无我，从而使

非主观的心性无限的广大和无限的延长呢？还是一任那自我主观心如同专制时代暴君一般横行呢？我们有觉性的人自然会否认它，以无我非主观的心来认识宇宙、人生平等一如的真相。下手的方法就是"观心"。

"观心"的"观"，即是能观察智慧的心；"观心"的"心"，即是被观察的境地。依第五首《观心》歌词来分析"能观察"与"被观察"者，则如下表：

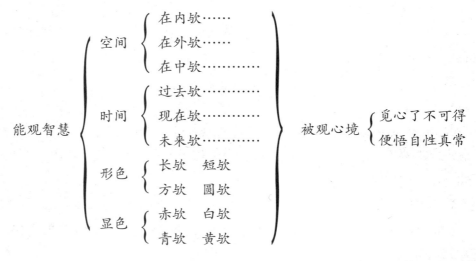

所谓"觅心了不可得"者，即由自我的主观心以达无我的非主观心是。"便悟自性真常"者，即是体验到宇宙、人生平等一如的真相是。倘能悟入真常完全到无我境地，那虽然依旧是用眼去视色、用耳去听声，乃至用心去思想，可是都和平常人不同了：他是在这大宇宙中独往独来，并将自己所体验到的一切去唤醒其他一切人；他用那无我主观心去缔造清净的世界。这样的人可配称全宇宙的完人。显然其人之所以为人，真正意义就在于此。

按照上面一首首歌词的意义说来，里面所涵的哲理，不但深奥且与我们人生非常重要，假使我们不能这样认识自己，那生活在世界不是同沙虫一样可怜无趣么？！

先了解歌词总的意义，再来一首首地歌唱，那真是如饮甘露如沐春风，有无限的乐意。

第一首 清 凉

清凉月，月到天心光明殊皎洁。
今唱清凉歌，心地光明一笑呵！

大自然界的森罗万象，最使我们心地快乐的无过于月亮了。它晶莹雪洁的体质，透

射出清凉无比的光明。每当天空净无云翳,它独自冉冉离开海角悠悠徘徊于天心,用自己无限的清光遍照神秘的宇宙。在那万籁无声之中,愈显得它光明伟大。

它把月光流注到我们心里,使我们的心地也变得光明皎洁。与此同时,那天空灿烂的繁星、大地耸立的高山、江河沉眠的碧水,凡被月光映照的一切地方,都银光四射,和我们心地的光明打成一片。那真是分不出星、月、物、我之时,进入"天地共忘怀"的境地——即所谓"心地光明一笑呵"的意境了!

　　清凉风,凉风解愠暑气已无踪。
　　今唱清凉歌,热闹消除万物和。

在暑气蒸人的夏天,因为身体不舒服会影响精神而成"愠闷",有时不是暑气也会使你感到愠闷,这是由自心的"烦恼"而起。因此,我们书也不高兴读了,字也不高兴写了,乃至一切工作都不愿意作。此时不妨停下一切工作,到那空气清新的地方去消受那"清清冷冷,愈病析酲,发明耳目,宁体便人"(宋玉《赋》)的微风,披襟以当,立时身心两方面的愠闷都会和暑气消逝无踪。

因为身心感到愠闷,使我们对四周的一切现象产生仇视心理,但一到"凉风解愠"、"热恼消除"之时,我们的心境就会通通改变,就像换了一个世界,所谓"日落江湖白,潮来天地青"(王维诗)的境界了。与万物共沐于清凉风中,成为一团太和,不容用心于彼此。哪还有热恼?!

　　清凉水,清水一渠涤荡诸污秽。
　　今唱清凉歌,身心无垢乐如何!

人生在世,有许多东西不能刹那没有,否则,生命会就此完结。水也是其中之一。遇到身体热臊或肮脏的时候,到那清水一渠的澄潭或浴室去洗回澡,把周身涤荡得一干二净,不但身体无垢染,而且心地也无垢染了。身上的垢染我们容易觉察,心里的垢染——因为看不到,须要反省才会知道:原来这"热恼"便是心里的垢染啊!

有时我们心里起了烦恼,而身体没有不舒服感觉,如值春和秋爽的天气,只需去清溪碧水之畔徜徉,领略下大自然景色,也会涤荡心垢,使你浸入那"人与山俱静,心共水同清"的乐境。

啊,自然界多么伟大! 它的恩惠真比天都高,比海还深。它的恩惠品是清凉风,是清凉月,是清凉水。让我们用响彻天空的歌声来报答它:清凉歌声从我们心底流出,也和清凉月、清凉风、清凉水一样伟大! 因为我们心地有月的皎洁,有风的清凉,有水的温润。

清凉　清凉　无上　究竟真常

原来自然界的"月""风""水",本是清凉。在我们心领神会的当儿,它使我们的身心和所处的整个宇宙,没有不是清凉。

这是大自然神秘者现身的幌影,这是我们心地流露天机的玄君,倘能在一刹那间抓住它,那我们的当体即是宇宙的完人,是无上的完人,是究竟的完人,因为我们已揭开大自然神秘者的面纱,已经见到自性真实常住微妙的色身。

第二首　山　色

近观山色苍然青,其色如蓝。
远观山色郁然翠,如蓝成靛。
山色非变,山色如故,目力有长短。

春天到了,宇宙生命之流增加了无限的新生命,它吹着微风,使大地枯死的草木复活,在大自然中悠然成长。看!那"山从人面起"(近色)与"槛外低秦岭"(远色)的近山远峰映现眼帘。"苍然的青蓝"和"郁然的翠靛"正是宇宙新生命的化身。

假使有人问:"为什么'近观山色苍然青蓝,远观山色郁然翠靛'?是宇宙化身在故弄玄虚呢?还是众生看法有差别?"我就不迟疑地回答:"山色非变,山色如故,目力有长短。"因目力的短长山色有变,援此类推;因目力的短长宇宙改观,也未始不可。

再举一个明显的例子。常见二十至二十五岁间的青年,每每逐年增加近视度,较远视野渐渐模糊;到了四十五岁以后,逐渐远视,减少近视度。即远视渐渐清晰,近视渐渐模糊。所以同一山色,近观远观,山色变异,无疑是目力的短长。

自近渐远,易青为翠。
自远渐近,易翠为青,时常更换。
是由缘会,幻相现前,非唯翠幻,而青亦幻。
是幻是幻!万法皆然。

现在我们来进一步说明:"自近渐远易青为翠,自远渐近易翠为青。"因视野远近更换青翠,仅是观者空间位置改易的关系,所以视色遂起变化。但无论其为青为翠,原因不会这样简单:试问是不是仅唯视色更换?还是视色山色都有更换呢?

近观远观的山色,是由无数的草呀木呀、大大小小的植物和一片片叶子的绿色集合

起来,汇成或青或翠的山色。因此,要明白山色有没有更换,就要观察草木的绿色有没有更换。

我们学过《生物学》的人,这一答案是非常容易。草木是有生命的植物,因为是宇宙新生命的化身,所以它有活动。假使把几片叶子摆在放大镜下,我们就可发现叶片上有小绿点在不停活动,吸收养料、水、日光、空气,排泄碳酸气,因此,到了春天夏天,草木就繁盛起来,到了秋天冬天,它们便枯死去了。这就是生物新陈代谢的规律。山色之所以随视野远近变换视色,因为它本是一叶一叶绿色草木的集合团,是假非实。我们看到为青为翠的山色,其实只有一叶一叶的绿色近于实在。严格地讲,一叶一叶的绿色,其实也只有那一点一点的绿色近于实在。然而我们视野的那一点点绿色,与其他各种色调和合起来的,"当不下百六十种色调"——这是植物学家告诉我们的。而我们所看到的那一点绿色,其实本身已完全失其实在性了,成为"幻境无实"了。所剩下来的,也只是能使视色上幻出绿色的彼此间的各种关系罢了。草木叶片上的绿色已成是幻非实。何况那由草木集合所成的山色,何况我们近观远观为青为翠的山色,更成其为幻中之幻了。

刚才说:"所剩下来的,也只是能使视色上幻出绿色的彼此间的各种关系。"那么,这各种关系又是指什么呢?所谓"是由缘会,幻相现前"。"缘会"是佛经术语,换个易懂的名词就是"关系"。

怎么叫作彼此间的各种关系呢?意思是说,一件事情的发生须有种种的关系。就举我们所看到的山色来讲吧,须具备八个条件,而且彼此都同时发生了关系,这"山色"才可能被我们视觉所认识:

(一)视觉官完全无损;

(二)须在合适的光线中;

(三)意识促起视觉集中;

(四)须有视觉的对象;

(五)视觉官与所认识对象须有隔离空间;

(六)须有意识在同一时间去认识它;

(七)山色现起与视觉起认识之两者,在未认识或未被认识之前,都有它潜在的功能;

(八)生命之流的宇宙本体是根本的依止(尚有一染净依,现因不易说明故从略)。

以上八个条件都具备了,都同时发生了关系,这为青为翠的山色方被我们视觉与意识所认识。假使八个条件缺了任何一项,都不能现起。再分析这八个条件本身的构成物,那就要牵涉到宇宙间的一切来逐一说明——也无非是由彼此间的各种关系而已。到此,我们便知道"是由缘会,幻相现前"的意义,同时也明白了"非唯翠幻,而青亦幻"

的意义：原来生命之流的宇宙本体，因众缘聚会，各种不同现象得以呈变出来；因众缘分散，各种不同现象便即消逝而去。所以宇宙万有的生灭，就是由这缘会的集合力和缘散的离析力相摩擦相鼓荡而成。到此，生命的现象给我们观察出来了——所谓"是幻是幻，万物皆然"。

第三首　花　香

庭中百合花开，昼有香。
香淡如入夜来，香乃烈。
鼻观是一，何以昼夜浓淡有殊别？

百合花，身儿有两三尺高。它的叶子短而阔，似竹叶互生着。到夏天，它绽开纯洁的白花，虽不怎样美丽，但却平淡朴素别有风味。它的根是一种很好的食品。有些爱花人把它植在庭中，一到花开时节，就可微微闻到清香。说也奇怪，我们在白昼鼻子所能闻到的香味，微淡得几近于无，稍不用心，就不能闻到香味。可到寂静的深夜，悄悄独步中庭，对着当空的繁星明月鼻子一呼一吸，不知不觉便会有一阵阵浓烈的清香扑入鼻门。啊！原来这是百合花香。

奇怪的是，无论是白昼还是深夜，鼻子没有更换，庭中百合花也没有更换，为什么深夜香气这样浓烈？为什么白昼香气又那样清淡？所谓"鼻观是一，何以昼夜浓淡有殊别"？要回答这个问题，听下面歌来：

白昼众喧动，纷纷俗务萦。
目视色，耳听声，
鼻观之力分于耳目丧其灵。

原因是我们白昼事情很多，四周环境都在喧动：风吹鸟鸣，鸡啼犬吠，人们谈笑……一句话，白天，一切动物都在为着生活而喧嚣奔忙。而我们个人，也总是被那些纷纷而来的事务所包围所系缚。因此，再要眼去辨别各种颜色，要耳去听察各种声音，内在意识正如"山阴道上"——应接不暇了。因为无论做什么事，都要专心一致，事情才会有圆满的结果；倘是做事千头万绪，结果必定是一团糟。因为注意力不集中，一举一动不会有多大力量，而且对各方关系也不会有深刻的认识，一如我们现在"昼夜闻香，浓淡殊别"。

因为白昼环境喧动，使鼻观之力为耳、目、舌、身所分，不能透彻的用鼻嗅辨，结果使浓烈的香气变为淡如；到了夜深人静，鼻观注意力集中，才可能嗅到香气浓烈的百合花。

其实呢？百合自百合，香气无浓淡，鼻观有集散，昼夜致殊别。

庄子《应帝王》篇有段哲理故事，很可作"分于耳目丧其灵"的注脚，现节录在此：

南海有皇帝名倏，北海有皇帝名忽，中央皇帝名浑沌，南帝北帝常到中央帝处玩，中央帝每次都厚礼相待，北帝南帝十分感激，共商如何谋报中央皇帝盛德。结果费了很多心思商量了一个好办法：以器凿人七窍，以利中央帝视听食息。规定每天凿完一窍，七天凿好七窍，谁知浑沌皇帝已呜呼尚飨了。

这个哲理故事的意义，说明我们人只晓得凭着肉体感官发展欲望，追求物质享受，于内在的灵性全无修养，伤生失性，无过于此！

　　心清闻妙香，用志不分。
　　乃凝于神，古训好参详。

历代儒家都主静，如程、朱、陆、王。所谓"半日读书，半日静坐。"庄子说："用志不分，乃凝于神。"如物理学家牛顿，见苹果落地发现地心吸力，但也不是偶然的事，而是专心已久时刻没有放松，也可以说是牛顿"用志不分，乃凝于神"的结果。

庄子这两句话，说得何等透彻正确啊！我们应当好好细味详参一番，才知原来这是他说的一句经验话。让我们再来重诵一遍吧！

　　心清闻妙香，用志不分。
　　乃凝于神，古训好参详。

第四首　世　梦

　　却来观世间，犹如梦中事。
　　人生自少而壮，自壮而老，自老而死。
　　俄入胞胎，俄出胞胎，又入又出无穷已。
　　生不知来，死不知去，蒙蒙然，冥冥然。
　　千生万劫不自知，非真梦欤？！

我们已悟"山色"是幻，同时知道，宇宙是一个万有的大幻舞台。且因"花香"昼夜有浓淡，知道要观察宇宙毫厘不爽，非下一番静密的功夫不可。悟明万有是幻，要有静心内照的智慧传达万法皆空，方能见到幻之所以为幻。我们若以此慧智来看如幻的世事、如幻的人生："自少而壮，自壮而老，自老而死。"一旦回想起来，真是一场大梦。昔东坡居士年老休隐，曾负一大瓢行歌田野，遇一年近七十的老太对他说："内翰昔日富

贵,一场春梦!"东坡点头回答讲得不错。晏殊有词:"细数人生千万绪,长于春梦几多时?!"我们何须老来才悟人生如梦,回想昨天,何尝不也是梦?!所以佛经说:"却来观世间,犹如梦中事!"

佛经所说世梦意义深远,不仅仅是指人生数十年寒暑的短短幻梦,而是指由这一生到以前的一生又一生,同时也指由这一生到以后的一生又一生。所谓"俄入胞胎,俄出胞胎,又入又出无穷已。"

所谓"俄入胞胎,俄出胞胎",是形容人生在世尽管有几十年光阴,但细想起来,不也是长于春梦几多时吗?不也是在俄顷之间吗?

倘我们这样问:"当我们在梦中时,果然不知道这是梦,一旦醒来,我们即知道这原是梦。可见我们梦是暂时的,醒时比梦时来得多,因此怎能说世事人生都是梦呢?"

这是愚昧的人们最易引起的反问。你不看,苏东坡不是对那老太的说法点头赞同吗?固然,我们醒时满以为是无梦,其实"生不知来,死不知去,蒙蒙然,冥冥然。千生万劫不自知,非真梦欤?!"

倘有人自认醒时非梦,那就请问:"你未生以前本来面目如何?既生这世间,你从什么地方来?将来死了,你又到那儿去?"对方必定哑口无言,因为这是难以回答的人生大问题,如果没有切实下过功夫不易置答。由此可以证明,世人都是生不知来,死不知去,蒙蒙冥冥,不知自己生来死去的真面目。而且有生以来都如是,这岂非是长夜大梦欤?!故佛说:"却来观世间,犹如梦中事。"这是大觉悟者醒后说的话,我们稍具觉性的人听了真如午夜的钟声:

　　枕上片时春梦中,行尽江南数千里。

　　今贪名利,梯山航海,岂必枕上尔。

可醒人世梦者莫过于梦了。因为醒时几十年的事,梦中只需十分钟或数小时即可了之,而且一切经过俨如亲历其境。如梦游名山大川,本要几天或几十天才可游遍,可是梦中往往只要一二十分钟。因此古词云:"枕上片时春梦中,行尽江南数千里。"

"邯郸梦"中的卢生,梦享五十余年的荣华富贵,其实一顿黄粱饭还未煮熟。

"南柯梦"中的淳于棼,梦任南柯太守一千余年,其实只卧睡了一场。身在梦中时,何曾知是梦,待一醒来,方觉眼底风流皆归子虚乌有!

宇宙人生的真性,时间上讲无始无终,空间上讲无内无外,即所谓平等一如。我们若能抓住真性超出尘心,那时正如"高步云霄,俯人间如许,算蝎战多少功名,问蚁聚几回今古?"(宋·朱希真词)身在枕上梦中固然是梦,到了梦醒时,又为名利牵绕,忙于往

返万里不辞远的劳劳世事。这在豁破世梦大觉者来看,岂不是在梦中角逐吗?故这尘心全妄,即是所谓"今贪名利,梯山航海,岂必枕上尔"!

> 庄生梦蝴蝶,孔子梦周公。
> 梦时固是梦,醒时何非梦。
> 旷大劫来,一时一刻皆梦中。

梦的原因很复杂。如醒时不能实现之理想企图往往在梦中得之,这也是原因之一。塔提尼是一位西洋十八世纪的音乐家,一次在创作某乐曲时,因为乐思不畅达,中途忽然睡着了,但见一鬼魔现身而出,拿起四弦琴演奏起音乐,塔提尼梦醒,就把梦中听到的这段音乐写出来,这就是世人皆知的《鬼魔谱》。庄生梦蝴蝶,孔子梦周公,未尝不是这样。庄子《齐物论》有这样的记载:

> 昔者庄周梦为蝴蝶,栩栩然蝴蝶也。自喻通志与,不知周也;俄俄觉,则蘧蘧然周也。不知周之梦为蝴蝶与,蝴蝶之梦为周与?

庄子的思想原来如此。只要保全真性而梦为蝴蝶,这与蝴蝶梦为庄周都是平等齐观。庄周不因此生欢喜心,也不为蝴蝶而生忧恼心,庄子是中国古今以来第一达观者:对"梦"与"觉"(即醒)不分真假,言真实都是真实,言假有都是假有,深合佛学"是幻非幻,万法皆然"的道理。可惜仅知道是幻,不知道"即幻见真"。

孔子的理想模范人物是周公。他处处效法周公,想做到同周公一样,所以常常梦见周公;可到晚年,因为思想停滞不前,所以不常梦见周公。孔子叹惜道:"甚矣吾衰也!吾久不复梦见周公矣!"孔子是一位儒学治世家,没有庄子那样达观,把"梦"同"觉"平等齐观,故到不常梦见周公时,就发出长吁短叹,殊不知"梦时固是梦,醒时何非梦?!"

庄子"醒时何非梦"的见解是很透彻的。对此,庄子在《齐物论》中有段长文,现唯节录最后两小段:

> 觉而后知其梦也;且有不觉而后知此大梦也。
> 丘(孔子名)也与女(同汝)皆梦也;予谓女梦亦梦也。是其言也,其名为"吊诡",万世之后而一遇大圣知其解者,是旦暮遇之也。

庄子喜寓古,这本是他自己的思想,可他假托孔子说:"且有大觉而后知此其大梦。""大梦"者,即"俄入胞胎,俄出胞胎,又入又出无穷已"。亦即"醒时何非梦"?!"丘也与女皆梦也。"即是大梦中未醒的人。"予谓女梦亦梦也",即是梦中说梦。"是其言也,其

名为吊诡。"即是宇宙人生的大谜。"万世之后……是旦暮遇之也。"是须待大梦中醒悟的真正大觉者,方可猜破这宇宙人生的大谜。因为我们是"旷大劫来,一时一刻皆梦中"的人,本非"大觉",故不知此"大梦",更不知到何时才能成"大觉"呢?

　　破尽无明,大觉能仁。
　　如是乃为梦醒汉,
　　如是乃名无上尊。

　　人之有梦总不出:一、身体疲倦;二、思想企望太高。都是成梦的原因。身在梦中,自不知是梦,倘知是梦,力求反省,力举四肢求醒,也就会立时梦醒,这是生活中常有的事。因为不知梦者居多,而且不明身处梦境一切皆非实有,却又执为实有,而生喜怒哀乐。这就是"梦中无明"。再进一步讲,我们生活在这"生不知来,死不知去"的人世,何曾知道这本是如幻的人生?正因为此,我们会在这千生万劫的长夜做起其大梦,还以为是实有,这就是"大梦的无明"。(即与生俱来,所谓先天的或本能的。)假使我们知道这原是大梦,能在这长夜无明中用智慧来观世间,就会明白世间的一切都是缘会幻有,缘散幻灭,不固执为实在。就会明白宇宙、人生皆是缘生,因为无实有自性,所以就有了种种幻现的世界(参阅《山色》),在醉生梦死的流转着,如"梦"中所变现的种种梦境一般。原来宇宙、人生,皆是这真性的流露,没有那种是真,那种是幻。今以锐利的智慧扫尽一切错觉,这就是"破尽无明,大觉能仁"。(是"大觉"者,必能已觉觉人,故称能仁。)这也就是庄子所说"旦暮遇之"的大圣。这就猜破宇宙、人生"吊诡"的大谜。这就是"知此其大梦"的"大觉"——"如是乃为梦醒汉,如是乃名无上尊"。

　　要问这"大觉能仁""梦醒汉""无上尊"到底是谁?即是距今二千五百余年前降生于印度的释迦牟尼佛。唯有他,见到人生的本来面目;唯有他,证到宇宙的真相。因此,释迦牟尼受此三项尊称,名副其实,毫不惭愧!

第五首　观　心

　　世间学问义理浅,头绪多,似易而反难。
　　出世学问义理深,线索一,虽难而似易。
　　线索为何?
　　现在一念心性应寻觅。

释迦牟尼佛是大觉悟者。是他打破"世梦"体证"真常",超出常人,所以他是出世间人;我们世梦未醒,所以只能是世间人。换句话讲,我们被缠缚世网不得自由。而释迦牟尼是超出世网,得大解脱大自在者。

我们在这如梦的世间,如幻缘生的宇宙,被"幻缘"所缚,被"无明"所盲。我们所有的知识,只是时间的片段、空间的残页,见到此不见彼,因此,各人思想不同,宇宙人生观也不同,各是其是,各非其非,没有线索、没有系统、没有目的可寻。所谓"蒙蒙然,冥冥然",尽其所有的学问,也总是逃不出为名利、为生活。而学问谈不上什么高深义理,因为彼此都被狭隘心理所阻碍,难以学会世间千头万绪所有的学问。

出世间学问,即是释迦牟尼佛的学问。释迦牟尼证彻宇宙、人生真相,慈悲心非常之大,而且将证到的真理,用巧妙的语言表达出来,叫我们一一众生都去做。他所说的话就是宇宙、人生的"总线索"。他用自己锐利的"金针"将"残页""片段"贯穿成簇崭全新的新宇宙、新人生。因为说明了整个宇宙、人生的真理,所以义理非常深奥。

要问这贯穿宇宙、人生的"总线索"是什么?这锐利的"金针"又是什么?不是别的,就是我们现在的"一念心性",就是宇宙、人生的总线索。因为我们没有见到自己的心性,反向这物质世界去作种种追求,结果将整个的宇宙、人生变成了"残页""片段",所以,我们应当用自己的智慧去照彻我们的心性。所谓"心性",即是"残页""片段"的宇宙、人生。而这寻觅现在一念心性的智慧,即是引线的"金针"啊!

 试观心性,在内欤?在外欤?
 在中间欤?过去欤?现在欤?
 或未来欤?长短方圆欤?赤白青黄欤?

现在我们讨论到最重要的问题了。在第一首《清凉》歌里,我们说过这样的话:"倘能在一刹那间抓住它,那我们的当体即是宇宙的完人……已经见到自性真实常住微妙的色身。"这是暂时的天机流露,非常人常有的境界。同时也说明,所谓"心性"原来遍于全宇宙:无始无终,无内无外。因为宇宙间的一切在未证到统一的实性以前,所见者不过是"残页"的"残页"、"片段"的"片段"而已,所以要体得整个宇宙的实性不是不可能。

"心"是什么?"性"是什么?"心"就是这一念有知觉而无形相的东西,即常人认为"我"者。"性"就是透彻这一念一念与所幻现者不离形相平等一如的"无我真性"。所以"心"是有生灭的;"性"是不生灭的。"心"是依缘会缘散幻起幻灭相续无常的;"性"是非缘会非缘散非幻起非幻灭而常如其相的。"心"的生灭不离开性的真常;真常的性

生灭于心的幻缘。所以,"性"即"心"的"真性",即"心"的本来面目。

所谓"心性在内欤?在外欤?在中间欤?"是讨论"心性"的必然疑问。今依《楞严经》佛与阿难关于此问答的意义,节述于此——

佛:阿难,你的"心"与"目"现在那儿?

阿难:我的"目"在我面上,我的"心"在我身内。

佛:阿难,你现在坐这讲堂里,观祇陀林在那儿?

阿难:世尊,这讲堂在给孤园(佛常说法的地方),那祇陀林在我们坐的讲堂外面。

佛:阿难,你现在坐在这儿,你先看到的是什么?

阿难:世尊,我在这儿先看见如来,次观大众;如是外望方看到堂外的祇陀林。

佛:阿难,你怎样会见到祇陀林的?

阿难:世尊,因为这大讲堂的户牖开豁,所以我虽在堂内也见到堂外。

佛:阿难,你不要忘记刚才说过的话:你说身在堂内,因户牖的开豁远瞩祇陀林。也有这样的一个人,他也在堂内,但不见如来,却能见到祇陀林。有没有?

阿难:世尊,这是没有的事!哪能在讲堂内不见如来,却能见到堂外的祇陀林呢?

佛:阿难,你就是这样的一个人。你说你的心灵一切明了,假使你的"心"真在身内,你应当先看到自身的心、肝、脾、胃、爪生、发长、筋转、脉摇,然后看到外面。可你自身的东西都没有看到,又怎能看到外面呢?所以,你说"心"住在身内是不对的。

阿难:世尊,我知道心实居身外,譬如室内的灯光照室内,再从室内照到室外。我们既不见身内的东西,独见身外的东西,这正如室外灯光不能照室内一样。这道理大概不错吧!

佛:阿难,刚才在城里同我乞食回来的比丘,他一人吃饭,大家都会饱了吗?

阿难:不!世尊,诸乞食比丘虽然同证了阿罗汉(已体得"万法无我"者),但是身体不同,怎能一人吃饭大家都饱呢?

佛:阿难,那个比丘吃饭正是在大家身外,所以大家都应饱。你既不承认一人吃饭大家饱,你说"心"在身外的道理不能成立。

阿难:世尊,你讲"心"不在身内,身心相知不相离故。那么,心不居身外,我知在一个地方了!

佛:在哪儿?

阿难:潜伏在"根"里。犹如有人戴了一副水晶眼镜,合在两眼依旧可以看东西。眼见什么,他的心可去认识。我觉得"心"不见内者,因为在"根"故。见到外面没有障碍者潜伏根内故。

佛：阿难，那戴眼镜人看到山川风物时，也看到自己的眼镜没有？

阿难：世尊，这人看到的是自己所戴的眼镜咧！

佛：阿难，你的"心"既同眼镜相合，见到山川风物时，为什么见不到自己的"眼根"？既不见"眼"，你说"心"潜伏在"根"内的道理，也不能成立。

由此看来，"心"不在内，不在外，也不在中间了。这是说明"心"非空间所能限定。至于心性的"过去欤？现在欤？或未来欤？"倘有人认为时间是有实在性，而把"心"也嵌入这"过""现""未"三个模型里，这是误解。因为所谓"过去"者，是指去年、上月、昨天、前一点钟，乃至前一分一秒一刹那。之所以用"过去"名者，是与"现在""未来"相对而言，假使真有过去时间者，那么在过去时间外还应有现在、未来。再进一步讲，既然"过去"根本不能成立，所谓"现在""未来"当然都无。故时间上即无"过去""现在""未来"的实体，只是常人硬将它分割而已，实际是无有体性。因此，我们的心性自然不会陷入那"兔角"制成的模型中。这就叫作"过去心不可得，现在心不可得，未来心不可得"。

再讲视觉识别心性之各种"长短方圆"形式。因为那长的、短的、方的、圆的有形相，有质碍而没有知觉。现在生理学家说"知觉"发自大脑中枢神经，而密布于身体全部，所以受到外面刺激时，神经即感受并传诸于脑，使大脑产生种种知觉。可见中枢神经可使我们心灵知觉执持为己体而发生种种的活动。倘心灵知觉一旦不执为己体而舍离时，身体的各种神经也都停止活动，顿时变成死的东西了。故有知觉的心灵，非无知觉的"长、短、方、圆"有形有色之可见物。

那么"心"是"赤白青黄欤"？我们知道，所谓"赤白青黄"是指许多显色集合成的色调，同时它们又不离开物质。由上可知，"长、短、方、圆"是形非心，"赤、白、青、黄"是显色也不是心。上面用内外中间的空间，用过去、现在、未来的时间，再用那长、短、方、圆等外形，用赤、白、青、黄等显色，分别观察这"心"，可这"心"都不可得。因此，人体在感受到宇宙间的各种"声、香、味、触"而引起的知觉，都是我们自心所变现的东西。而这一切，无不都是由各种缘会而现起，如把这现起的"缘"一一还原，则我们觉知之心性，不是超越时间、超越空间、浑同太虚、肝胆万有吗？

　　觅心了不可得，便悟自性真常。

　　是应直下信入，未可错下承当。

把"心性"所感知到的一切，在"内"的还它在"内"；在"外"的还它在"外"；在"中间"的还它在"中间"；乃至"长、短、方、圆"，"赤、白、青、黄"一切的一切，都不迷执为我所有，而一一还它自身——所谓"万缘放下"就可见到"万法皆空"。再有此"空"显现于"内""外"

"中间",乃至"长、短、方、圆""赤、白、青、黄"等宇宙万有的事物上,结果都平等一如,而且完全显露出不生不灭的真性。这就是所谓"觅心了不可得,便悟自性真常"。

当体达"万有"体达"真性"到此境界,即是"悟入真常"。一到此时,就是身心被碾碎为微尘,遍散于十方世界也应甘心,万不可犹豫而不前。这就是所谓"是应直下信入,未可错下承当"。

> 试观心性:内、外、中间,
> 过去、现在、未来,
> 长短方圆,
> 赤白青黄。

因为体达到心性,既无始终又无内外,却来观这身内身外——宇宙一切的对镜,始知这一切原来是自己真心妙性中的东西。所以见到这"内、外、中间、过去、现在、未来、长、短、方、圆、赤、白、青、黄",即是见到自己真心妙性的全体。即所谓"无有一法真,无有一法垢"了。如同李白所说"阳春召我以烟景,大块假我以文章"了。以此心境来观察宇宙间的一切,即便是一草一木乃至最零碎破残的事物,也都可看到无限了。禅宗所说"风吹百草头,即是西来意"即指这种心境。现录世界诗人勃莱克的话,作为本篇殿文:

> 一粒沙中见世界,
> 一朵野花里见天,
> 紧握无限在手掌,
> 永劫则在一瞬间。

补 记

这篇草稿约写于民国二十年秋天。时承弘一法师的嘱咐,把他歌词中含蓄的意义大胆地解释出来,写成本文寄给他。那时他居慈溪金仙寺,我在闽南佛学院。岁月蹉跎,忽忽三年。今秋居宁波延庆寺,刘质平居士过访,谓《清凉歌集》曲已谱就,拟将所撰《达旨》一并付印,乃索阅原稿,惘惘如同隔世,遂改添错脱者交付。所谓"以音声而作佛事",于化法不无少补。

<div style="text-align:right">民国二十三年冬日　芝峰补记于南湖止止斋</div>

名士　艺术家　高僧
——李叔同传奇
（修订稿）

秦启明

引　言

在中国近代文化史上，李叔同堪谓是一大天才。至今还没有人像他那样多才多艺，还没有人像他那样在文化艺术的各个领域自由驰骋；最终又皈依佛门，而均一一获得突出的成就，厥功至伟，造福中华！如果追寻他的生平足迹，人们便会发现，李叔同是集诗词、戏剧、美术、音乐、编辑、篆刻、书法、艺术教育等于一身的艺术全才，又是重兴南山律教、共纾国难的爱国高僧。

一

李叔同幼名成蹊，学名文涛，1880年10月23日（农历庚辰九月二十日）诞生于天津河东地藏庵前陆家胡同。原籍浙江嘉兴平湖，祖父李锐移居天津经营盐务、银钱业。父名世珍，字筱楼，自幼攻读儒学。成年后任教家塾。五十三岁（清同治四年，1865年）中进士，曾出仕吏部文选司主事。后继承家业，成津门一宗巨富，在天津、上海诸大票号存有巨资。晚年研究禅学，与人创办慈善机构，扶贫恤孤，施舍衣食棺木，故有"粮店后街李善人"之称。长兄文锦（原配姜氏生）婚后早亡。仲兄文熙（1868—1929，字桐冈，第一侧室郭氏生），清末秀才。原掌"桐达李"家业，后为天津名中医；李叔同行三（小字三郎），系第三侧室王凤玲所生，时父年六十又八，生母年方二十虚令。

由于家学渊源，李叔同刚满七岁，即奉生母之嘱，从文熙学习《玉历钞传》《百孝图》《返性篇》《格言联璧》。翌年又从塾师受教唐诗、《古文观止》《说文解字》等课。经过近七年的不懈努力，李叔同饱读经史诗文，学有根基，已能脱口吟咏律诗联句。至入天津辅仁书院学习八股文。虽然年方十六，可是命题作文却博得全班之冠。每次作文，才思过人，只能在一字格纸改书两字交卷，故被同学戏称"双行李文涛"。同年，李叔同经兄嫂姚氏介绍，又去其父鼓楼姚学源家馆从津门名士赵友梅（1868—1939，名元礼，直隶天津人）接受诗教，历时二年。初学辞、赋、八股，再学填词。赵因不工倚声，且诗宗东坡，故允授苏诗。李叔同自幼熟读唐诗，今以苏诗相贯，由唐入宋，通读各家诗词，渐悟唐诗宋词之奥妙。与此同时，李叔同始与友戚朋辈交往，互相切磋，探究传统文艺，受到朋辈

推崇。赵幼梅更是深寄期望。

 1898年10月，李叔同奉母携眷南迁上海，赁居法租界卜邻里。时际城南文社兴起。乃由沪上新学名士许幻园、袁希濂等发起，地点在南市青龙桥许幻园家宅——城南草堂。每月会文一次，聘张蒲友孝廉评卷，吸引了许多诗文高手。李叔同喜不自胜，当即报名加入文社躬逢其盛！

 同年11月，他便参加了文社会文——《拟宋玉小言赋》。李叔同出手不凡，首次会文，便被张蒲友评定"写作俱佳，名列第一"。

 1899年3月，李叔同与许幻园（1878—1929，上海华亭人）、袁希濂（1873—1950，上海宝山人）、蔡小香（1862—1912，上海宝山人）、张小楼（1877—1950，江苏江阴人），在城南草堂结盟"天涯五友"，合影"天涯五友图"。李叔同以幼名"成蹊"篆书题图。但见沪上才女宋梦仙（1877—1902，上海人，许幻园夫人）绘就《城南草堂图》，他又诗兴勃发，即步宋诗原韵写下《七绝·和宋梦仙城南草堂图》，抒发了南下上海"得结烟霞侣"时的得意心情：

 门外风花各自春，
 空中楼阁画中身。
 而今得结烟霞侣，
 休管人生幻与真。

 宋梦仙对此大加赞赏！又乘兴赋诗五首《七绝·题天涯五友图》，内咏李叔同一诗生动地写出了李叔同才华横溢、出口成章的形象：

 李也文名大如斗，
 等身著作脍人口。
 酒酣诗思涌如泉，
 直把杜陵呼小友。

 1900年春，李叔同应许幻园之请，奉母携眷迁居城南草堂"李庐"。遂自奉"李庐主人"，与许朝夕相处，诗文唱和，成为莫逆之交。今存填词《清平乐》即写于斯时，从中可见李叔同迁居城南草堂时的恬适心情：

 城南小住，情适闲居赋。
 文采风流合倾慕，闭户著书自足。
 阳春常驻山家，金樽酒进胡麻。
 篱畔菊花未老，岭头又放梅花。

自入城南文社,得与沪上名士唱和,李叔同诗思旺盛,益发难收,因而曾写下大量诗词。可惜大多失传,目前只能从劫后幸存的诗序管窥一二。其中既有喟叹"堕地苦晚,乃多哀怨"的《二十自述诗》,也有感怀"又值变乱,家国沦陷"的《李庐诗钟》。

如《二十自述诗序》云:

> 堕地苦晚,又撄尘劳。
> 木替花荣,驹隙一瞬。
> 俯仰之间,岁已弱冠。
> 回思曩事,恍如昨晨。
> 爰托毫素,取志遗踪。
> 成之一夕,不事雕劖。
> 言属心声,乃多哀怨。
> 凡属知我,庶几谅予。
> 　　　　　　庚子正月。

如《李庐诗钟自序》云:

> 索居无俚,久不托音,
> 短檠夜明,遂多羁绪。
> 又值变乱,家国沦陷,
> 遂以余闲,滥竽文社。
> 辄取两事,纂为俪句,
> 用付剞劂,就正通人。
> 技类雕虫,将毋齿冷,
> 赐之斧削,有深企焉。
> 　　　　　　庚子嘉平月。

李叔同二十岁后诗作,大多感怀国事,抒发心声,慷慨豁达,气势豪迈,带有李杜诗风影响。如1901年2月北返天津时写下的《七绝·赠津中友人》:

> 千秋功罪公评在,
> 我本红羊劫外身。
> 自问聪明原有限,
> 羞将事后论旁人。

留日回国后,李叔同把全部身心投入于艺术教育。除作歌词外,诗写得很少,但每有所作,仍爱咏物言志,抒发心声。如1912年7月在沪所写《七律·咏菊》,借咏赞菊花独立寒秋,傲霜斗妍,峻洁如常,晚节飘香。意在自励洁身自好,保持晚节。这与作者晚年常咏之唐诗——"莫嫌老圃秋容淡,犹有黄花晚节香"一脉相承:

姹紫嫣红不耐霜,
繁华一霎过韶光。
生来未藉东风力,
老去能添晚节香。

风里柔条频损绿,
花中正色自含黄。
莫嫌冷淡无知己,
曾有渊明为举觞。

与诗相比,李叔同的词章毫不逊色。作品内涵丰富,风格多样,佳句连篇,令人读不胜读。可惜幸存者多为20岁后作品。在某些词章中,作者精心落笔,用细腻的笔触,绘声绘色的语言,形象地表达自己的缠绵悱恻之情,带有明显的婉约派词风影响。如1905年春写下《菩萨蛮·忆杨翠喜》。

需要说明者,杨翠喜本是光绪、宣统年间红遍天津的名旦,因色艺俱佳,又能皮黄、梆子,为名士官宦所倾。当年李叔同在天津也常去戏院"捧场",与杨有过交往。后杨被段芝贵用重金赎出,献与庆亲王子载振作妾。李杨关系也因此中断。无奈旧情难忘,因而相隔多年,李叔同仍写下此词,表白了对杨翠喜的一往情深——"愿化穿花蝶,朝朝香梦沉":

燕支山上花如雪,燕支山下人如月。额发翠云铺,眉弯淡欲无。 夕阳微雨后,叶底秋痕瘦。生小怕言愁,言愁不耐羞。

晓风无力垂阳懒,情长忘却游丝短。酒醒月痕低,江南杜宇啼。痴魂销一捻,愿化穿花蝶。帘外隔花阴,朝朝香梦沉。

与此相反,在某些词作中,李叔同充分运用宋词长短句,又吸收唐诗豪放雄浑的气势,用来抒发郁结于胸的感慨之情。如1905年8月,李叔同东渡日本前写下的《金缕曲·留别祖国并呈同学诸子》,悲壮激昂,感慨万端!

披发佯狂走。莽中原,暮鸦啼彻,几枝衰柳。破碎河山谁收拾,零落西风依旧,便惹得离人消瘦。行矣临流重太息,说相思,刻骨双红豆,愁黯黯,浓于酒。

漾情不断淞波溜,恨年来絮飘萍泊,遮难回首。二十文章惊海内,毕竟空谈何有?听匣底苍龙狂吼,长夜凄风眠不得。度群生那惜心肝剖,是祖国,忍孤负?!

通过上述几首诗词,足以看到李叔同赋诗填词的功力。即集唐宋各家诗词之长,为我所用。托物言志,自成异彩,兼收并蓄,自成风格——既能叙事,又善抒情;既有豪放之诗,也有婉约之词;又有集豪放婉约于一体之作。李叔同当是中国近代诗词高手。

二

1906年9月29日,李叔同以中国留学生"李岸"为名,考入东京美术学校西洋画科,专业学习西洋绘画。时际日本明治维新成功,各种新文化应运而生,由歌舞伎发展而来的新派剧、浪人戏在日本盛行。李叔同早年曾从名角学唱过皮黄(京剧),票演过《落马湖》《趴蜡庙》等武生戏;又为沪学会补习科编导演过文明戏《文野婚姻新戏册》,因而对日本新派剧产生了浓烈的兴趣,跃跃欲试,欲罢不能!恰好东京美校同窗曾延年(1873—1936,号曾吴,四川成都人)也好皮黄,对日本新派剧也眼羡不已,当时正与日本新派剧名流藤泽浅二郎交游。两人一拍即合,就此在东京结为戏剧伴侣。

一到课余,他俩或到藤泽浅二郎处求教,或去剧场观摩川上音二郎夫妇主演的日本浪人戏。通过理论探索与现场观摩,李叔同发现,日本新派剧与中国皮黄的唱做念打截然不同:剧本内容注重写实,题材多取于社会生活,演出赖对话发展剧情,舞台布景要求逼真。从而体赏到新派剧巨大的艺术魅力,预感到新派剧前途方兴未艾。两人当下商定,要借助日本新派剧之长,在东京亲身尝试一下中国新剧(话剧前称)。

同年冬,李叔同、曾延年、黄辅周(1883—1972,原籍直隶,名二南,1905年秋考入东京美校西洋画科)等"慨祖国文艺之堕落,亟思有以振之;顾数人之精力有限,而文艺之类别綦繁,兼营并失。不如一志而冀有功。"(《春柳剧场开幕宣言》)在东京毅然宣布成立"春柳社演艺部"(简称"春柳社"),共同探索中国新(话)剧表演艺术。消息传出,我留日学生李涛痕、谢抗白、唐肯、孙宗文、吴我尊等率先响应入社。

1907年2月,日本各报刊载中国徐淮地区突患水灾。谓"饥荒惨状极为严重,如不迅速设法救济,每周必将产生数千饿殍。"我东京留学生急同胞之急,委派代表在东京留学生会馆召开紧急会议,决定筹备赈灾义演。春柳社应邀赴会公演。2月11日(丁未十二月廿八日),在日本戏剧家藤泽浅二郎的帮助下,春柳社假东京孟玛德剧场公演新剧《巴黎茶花女遗事》(即《茶花女》,法国小仲马原著)中"亚猛父访和茶花女临终"一幕:由唐肯饰亚猛,曾延年饰亚猛父,孙宗文饰佩唐,李叔同以艺名"息霜"扮演女主角玛格丽特。

演出前,李叔同先在西洋画中"找材料"分析角色。再按照角色要求,自费准备"好些头套和衣服",然后在寓所化好妆,对着镜子自当模特儿,独自琢磨角色的台步与姿势,每有所得,即用笔记下,作为表演时的依据。演出时,李叔同剃去小胡子,头戴长卷发式的假头套,上穿银白色衣服,下穿乳白色拖地裙,紧束腰身登上舞台。两手抱头,双眉紧皱,目光忧郁,自伤命薄——好一副茶花女妩媚自叹的丽姿!

李叔同自当模特儿琢磨角色果然奏效。首次登台表演新剧便受到中外观众的欢迎。在场的日本戏剧界元老松居松翁先生兴奋得连声说好,还跑到后台,与李叔同"握手为礼",祝贺中国新剧首演成功。复在东京《芝居杂志》著文指出:"中国的俳优使我最佩服的便是李叔同君,他所组织的春柳社剧团在东京上演《椿姬》(即《茶花女》)一剧,实在非常之好。李君的优美婉丽决非日本俳优所能比拟,李叔同君确是在中国放了新剧的烽火!"

在场目睹国人首演新剧的欧阳予倩(1889—1962,湖南湘乡人,时在东京早稻田大学深造),更是激动不已!由于以往读过《茶花女》中译本,整个剧情一清二楚,因而"所受的刺激"也特别深。令他恍然大悟的是:所谓新剧原来是演员借助舞台,通过对话表演人间的悲欢离合,这与中国皮黄的唱、念、做、打大异其趣,所以很想与参演者交谈。一打听,方知他们已成立春柳社,于是即托川籍留学生约见曾延年,首次见面,他便要求加入春柳社。

春柳社在日公演《巴黎茶花女遗事》圆满结束。义演所得千余元,全部寄回祖国赈济徐淮灾民。为了纪念这次演出,李叔同还在东京写下《七律·茶花女遗事演后感赋》,表明东京"歌台说法",旨在救"度众生":

东邻有女皆佝偻,
西邻有女犹含羞。
蟪蛄宁识春与秋,
金莲鞋子玉搔头。

誓度众生成佛果,
为现歌台说法身。
孟旂不作吾道绝,
中原滚地皆胡尘。

1907年春,春柳社在东京召开社务会议,公推李叔同、曾延年主持社务。通过接纳新社员欧阳予倩、陆镜若、马绛士等;另有日本、印度、朝鲜等国学生入社。会议宣布:春

柳社筹备第二次公演活动。

同年6月1日、2日（四月廿一、廿二日），李叔同、曾延年领导春柳社假东京本乡座剧场举行"丁未演艺大会"，公演由曾延年改编、藤泽浅二郎导演的新剧《黑奴吁天录》。全剧包括五幕：

（一）解而培之邸宅。

（二）工厂纪念会。

（三）生离与死别。

（四）汤姆门前之月色。

（五）雪崖之抗争。

其中舞会一幕，由朝鲜人、日本人与各国留学生充任群众角色，一齐登场。宽阔的大舞台上演员云集，各国装束，异彩纷呈，翩翩起舞，目不暇接！

《黑奴吁天录》由曾延年饰汤姆，严刚饰意里赛，黄二难饰解而培，李涛痕饰海留，齐裔饰汤姆夫人，欧阳予倩饰小海雷，吴我尊饰威立森。另有数十名各国留学生助演。李叔同任舞美设计，又绘制戏报；公演时身穿自制的粉红色西装，饰演解而培妻爱美柳夫人登台。体态窈窕，台步柔美，性格鲜明，酷似洋妇。在第四幕"狂歌有醉汉，迷途有少女"中，李叔同又扮演跛醉客，在流浪乐师的琴声伴奏下独唱一首中国风歌曲，用歌声推动剧情，这是中国话剧首次使用插曲。终场又将原著解放黑奴改为黑奴杀死奴贩逃跑，暗示了被压迫者奋起反抗的主题，全剧进入高潮，令全场观众欢欣鼓舞！

第二天，日本评论家土肥春曙特发表《戏剧记》，指出春柳社"丁未演艺大会"与日本票友戏不能"同日而语"。评价李叔同、曾延年等中国留学生的表演，已"远远超过高田、藤泽、伊井、河合"诸新派剧名流的表演。

春柳社将《黑奴吁天录》改编搬上舞台，在日本剧坛尚属创举。全剧的思想性、艺术性、斗争性更是日本新派剧前所未有，因而在海内外产生巨大影响，尤其是终场黑奴暴动，令被压迫者扬眉吐气，大快人心；令中外反动派胆战心惊，坐立不安。面对同盟会酝酿革命的清政府，更是惶惶不可终日！

就在《黑奴吁天录》公演后，清廷东京驻日公使馆便奉命进行干涉。春柳社尽管处境维艰，但在李叔同、曾延年的领导下，仍坚持公演了《生相怜》《画家与其妹》《新蝴蝶》《鸣不平》《热泪》《不如归》等独幕、多幕剧。最终因为驻日公使馆宣布"谁参加春柳社演出就取消谁的留学费"，方被迫停止活动。然而，春柳社在东京点燃的话剧烽火，恰从此一发而不可收！

1908年春，春柳社社员任天知自东京返回上海，先与国内新剧演员王钟声创办"春

阳社",又在国内公演新剧《黑奴吁天录》,受到祖国同胞的热烈欢迎。继又创办"开明剧社",以社会教育为己任,招收青年学生排演文明戏,开创了由国人编、导、演的中国话剧。王钟声则创办职业话剧团体"进化团",辗转各地巡回演出,奠定了中国话剧团体旅行演出的模式。辛亥革命成功,欧阳予倩等回国,组织"同志会",创办"春柳剧场",继续倡导新剧。作为外来文化艺术的话剧,就这样在中国生根开花。

中国之有话剧,中国话剧之有今天,与李叔同当年在东京的戏剧活动密不可分,人们将永远怀念话剧先驱李叔同!

三

李叔同家学渊源,少时爱好绘画。迨至16岁,他便从能书能画能印的"桐达李"管家徐耀廷(1857—1946,名恩煜。祖籍河北盐山)学习国画,接受传统技法训练。天长日久,颇有所得,他还把徐耀廷奉为"大画伯"。今存天津艺术博物馆的书信,便是当年李叔同向徐耀廷求教国画的物证。迨及南下上海,仍研习不辍。至入城南文社,国画技艺崭露头角,受到同人推重。

1900年5月20日,李叔同与张小楼、许幻园、吴涛、朱梦庐、乌目山僧(宗仰上人)、汤伯迟等,在上海福州路杨柳楼台旧址,联名发起成立"上海书画公会"。由张小楼任主会,吴涛任经理,李叔同、许幻园任副经理,定期组织会员品茗读画,相互交流;同时创办《书画公会报》,刊发会员书画,揭开了中国近代书画社团的新篇章。消息一公布,就吸引了江浙沪一带20余位书画名家入会,极一时之盛!该会活动有二:一是在会所设立"阅报处",供会员阅览《书画公会报》等若干报刊。二是编刊《书画公会报》,由李叔同任主编。《书画公会报》每周二期。自5月20日出版第一期,至11月停刊,共编刊39期。李叔同先后编发书画作品有:《翁桐国画册》《宗仰大和尚菩萨像》(第五期)、《余曲园先生行书》(第六期)、《吴清冲山水》《梁星海太史行书》(第七期)、《汪渊若太史书》(第十三期)、《已故江建霞京卿行书》(第十八期)、《胡公寿先生书法》(第二十二期)、《(罗)迦陵临瘗鹤铭》(第二十九期)等。李叔同曾刊《醾纨阁李漱筒润例》(第三期)、《李庐主人书》(第十四期)、《李叔同书法》(第二十六期);另刊《赵友梅书册》(第九期)。该报第一、二期委托《中外日报》随报附送,第三期起,自办发行。

1905年8月,李叔同东渡日本准备报考东京美术学校。通过实地考察比较,始感"我国图画,发达盖早。顾秩序杂沓,教授鲜良法,浅学之士,靡自窥测",致使国画一艺今已远远落后于西洋绘画。因此,当务之急是倡导西洋绘画,通过交流借鉴,尽快提高国画

的艺术水准。同年10月,李叔同即与东京留日友人筹编《美术杂志》。未料"规模粗具",日本文部省颁布《清国留学生取缔规则》。中国留学生闻讯,风潮突起,群起罢课归国,《美术杂志》胎死腹中。李叔同写下的美术论述《图画修得法》《水彩画法说略》等,只得改载他刊。这两篇文章至今已成为研究李叔同当年倡导西洋绘画的珍贵资料。鉴于20世纪初西洋绘画在中国尚属空白,因此上述两文实为西洋绘画在中国的启蒙先声。尤其是《图画修得法》一文,作者所阐释的图画之意义与功能,至今仍不失效用。李叔同认为:

"语言者无形之图画,图画者无声之语言。""而语言文字之功用有时或穷。例如今有人千百,状人人殊,必一一形容其姿态服饰。纵声之舌,笔之书,匪涉冗长,即病疏略,殆犹不无遗憾。而所以弥兹遗憾济语言文字之穷者,曰唯图画。"

"图画者,为物至简单,为状至明确,举人世至复杂之思想感情,可以一览得之。挽近以还,若书籍、若报章、若讲义,非不佐以图画,匪语言文字之不逮。效力所及,盖有如此。"

尤为可贵的是,在《图画修得法》中,李叔同还力倡工艺美术,指出其水准之高下会影响到国计民生:

盖因"一叶之绢,一片之木,脱加装饰,顿易其观"。而"技术巧拙",直接影响到"价值高下"。"故有同质同量之物,其价值不无轩轾者。"因此万万不可忽视之,况欧洲诸国已有过经验教训。如英国1851年举办博览会,经过现场实物比较,发现本国产品外观"居劣等",影响标价,盖因图画落后。后即"憬然自省,定图画为国民教育必修课"。奋力追赶,终于后来居上。法国亦然。自举办"万国博览会"后,发现不足,遂不惜耗巨资提倡奖励图画。不几年,终于大见成效——"遂为世界大美术国"。

李叔同在20世纪初提出的上述见解,实属远见卓识,时至今日,仍不失效用,仍有其现实意义。

1906年9月,李叔同考入东京美术学校西洋画科,从长原孝太郎、小林万吾、和田英作、中村胜治郎、黑田清辉等学习西洋绘画。作为上海书画公会发起人之一的国画家,李叔同愿去日本俯首改学西洋绘画,表现了非凡的勇气与胆识;作为中国早期美术留学生,李叔同受到日本舆论界的关注。次月,日本《国民新闻》记者到其寓所采访,但见四壁挂满黑田、中村画作,又见李叔同之苹果写生,笔致潇洒,记者十分赞赏,特撰访问记刊《国民新闻》,表彰《清国人(李哀)志于洋画》。不久,校方开设人体写生课,因觉课堂练习不敷,李叔同又雇一日籍女模特儿,按时在寓所自行补课,先后绘下大量人体素描与人体油画。

旅日期间,李叔同既要在东京美校学习专业课程,又要广泛吸收西方文化,时间显

得十分紧张。因此,每天都要严守作息时间,力戒无谓的应酬,就是朋友来访也得事先预约,过时概不接待。比如,欧阳予倩一次登门求访,只因途中换乘公交车晚到5分钟,李叔同在寓楼上打开窗户道:"时间已过,改日再约。"便随手关窗继续专心作画。李叔同就是这样惜时如金绘下大量作品,仅油画携回国者就有数十幅。

1918年6月,李叔同在杭州入山学佛时,曾将历年所绘油画全部寄赠北京美术学校,以供油画课教学之用。怎奈校方既未收藏也未陈列,结果全部散失。故当1940年欧洲举办美术展览会,印度诗人泰戈尔(Rabindranath Tagore,1861—1946)邀请李叔同选送油画参展。结果几经周折,校方竟然找不到一幅。消息传来,李叔同只能付之长叹:"寄赠的一切油画都已老早丢光了。"(李芳远《弘一大师文钞·缘起》)因此之故,李叔同传世美术作品很少,目前所知仅有如下数幅:

（1）《墨梅》,国画。1899年作于上海。淡墨勾花,画面冷艳绝俗。原画存南京留日友人韩介侯处。

（2）《秋意》,国画。1900年5月参加上海书画公会时作。浓笔画菊,画面峻洁高雅。原画存南京留日友人韩介侯处。

（3）《寒林》,国画。留日回国后作。

（4）《雪后》,国画。留日回国后作。笔墨洗练,色调清净。(上述四画出处:见朱传誉编《李叔同传记资料》,台北天一出版社1979年版。)

（5）《黄昏》,国画。留日回国后作。右上幅画归鸦展翅,中幅画一丛秋树,尾露瓦屋顶部,天空混沌。曾刊于20世纪30年代文艺杂志《现代》。

（6）《山茶花》,水彩画。1905年冬作于东京。题词云:"回阑欲转,低弄双翅红晕浅。记得儿家,记得山茶一树花。"手迹刊于福建人民出版社1991年版《弘一大师全集》第七卷。

（7）《乐圣比独芬(贝多芬)像》,木炭画。1906年初作于东京。刊于李叔同1906年2月在东京编印的《音乐小杂志》。

（8）《少女》,木炭画。1906年作于东京美校写生课。手迹刊于福建人民出版社1991年版《弘一大师全集》第七卷。

（9）《停琴》,油画。作于东京美校。曾入选东京白马会1909年第十二次展览。

（10）《朝》,油画。作于东京美校。曾入选东京白马会1909年第十二次展览。收《庚戌白马会画集》。刊于1920年上海《美育》杂志第四期。

（11）《静物》,油画。作于东京美校。曾入选东京白马会1910年第十三次展览。

（12）《昼》,油画。作于东京美校。曾入选东京白马会1910年第十三次展览、

（13）《花卉》，油画。作于东京美校。原件存储小石（原北京美校教授）处。手迹刊于台北陈慧剑散文集《孽海花魂》。

（14）《出浴》（又名《裸女》），油画。作于东京美校。手迹刊于福建人民出版社1991年版《弘一大师全集》第七卷。

（15）《存吴氏之面相种种》，漫画。1909年夏作于东京美校。用"曾"字的不同形态，表现曾存吴喜、怒、哀、乐等十二相。刊于1912年4月7日上海《太平洋报》副刊。

（16）《李叔同自画像》，油画。东京美校毕业作品。原件今存东京艺术大学（前身为东京美校）图书馆。手迹刊于西泠印社2000年版《弘一大师艺术论：西槙伟"关于李叔同的油画创作"》。

李叔同的传世画作寥寥无几，局外人更难一睹真迹。可是人们并未因此淡忘当年他为倡导传统国画、传播西洋绘画所做的种种努力。李叔同的业绩早已载入中国近代美术史。

四

20世纪初，在帝国主义的弱肉强食下，中国面临着亡国灭种的危险。为了蹈励民气、救亡图存，在仁人志士的呼吁下，各级学校设置音乐课，传授西洋音乐文化。并以推行乐歌教育为主，开展了一场前所未有的音乐启蒙运动。作为这场运动的弄潮儿，李叔同出国前，曾在上海务本女塾报名参加历时两个月的速成乐歌讲习会，从沈心工先生接受西洋音乐启蒙。出国后，他在东京美校学习之余，曾在校外另从日本音乐家上真行先生兼习音乐。一言以蔽之，李叔同未能进入音乐院校系统接受专业音乐教育。之所以能成为中国近代音乐家，全凭其过人的禀赋，深厚的国学修养，善于吸收外来文化为我所用。最终在传授西洋音乐知识、倡导国学唱歌领域，做出了自己的贡献。

（一）传授西洋音乐知识

1906年2月，李叔同在东京独力创编《音乐小杂志》。这是中国近代第一本音乐期刊。杂志办得"小"中见"大"：内容丰富，栏目多样，包括社说、图画、插图、乐史、乐典、乐歌、杂纂、词府，所刊文稿、图画，均出自李叔同之手，显示了编者的修养与胆识。其所刊文稿以《音乐小杂志·序》《乐圣比独芬传》《昨非录》《呜呼！词章》为要。

《音乐小杂志·序》阐明了作者的音乐观。他运用清秀的文笔，先论述大自然音响对人体感官的作用：可令"懦夫丧魂而不前"，可令"壮士奋袂以兴起"，惊叹"声音之道，感人深矣"。接着笔锋一转，分析大自然音响与"人为音乐"之不同。然后总结音乐之社会

功能:既可振奋民族精神,还可发挥美育作用:小则可以美化人们心灵,大则可以改变社会风气:

闲庭春浅,疏梅半开。朝曦上衣,软风入媚。流莺三五,隔树乱啼;乳燕一双,依人学语。上下宛转,有若互答,其音清脆,悦魄荡心。若夫萧辰告悴,百草不芳,寒蛩泣霜,杜鹃啼血,疏砧落叶,夜雨鸡鸣。闻者为之不欢,离人于焉陨涕。又若登高山,临巨流,海鸟长啼,天风振袖,奔涛怒吼,更相逐搏,砰磅訇礚,谷震山鸣。懦夫丧魂而不前,壮士奋袂以兴起。呜呼!声音之道,感人深矣!唯彼声音,金出自然;若夫人为,厥有音乐,天人异趣,效用殊靡!

繄夫音乐,肇自古初。史家所闻,实祖印度、埃及传之,稍事制作;逮及希腊,乃有定名,道以著矣。自是而降。代有作者,流派灼彰,新理泉达,瑰伟卓绝,突轶前贤。迄于今兹,发达益烈,云瀚水涌,一泻千里,欧美风靡,亚东景从。盖琢磨道德,促社会之健全,陶冶心情,感精神之粹美,效用之力,宁有极欤。

《乐圣比独芬传》系参考日本石原小三郎《西洋音乐史》改写。全文仅三百字,用精练的语句,简介德国音乐家贝多芬(1770—1827)的生平与作品,称道贝多芬严肃认真的创作态度:

"比独芬,德人,千七百七十年十二月六日生于莱因河上流巴府。幼颖悟,年十三,任巴府乐职。旋去职,专事著述。千七百九十二年,距毛萨脱(Mozart,毛亦西洋乐圣)死仅逾稔。此来多恼,自是终身不他往。氏性深沉,寡言笑,居恒郁郁,不喜与俗人接,视毛氏滑稽之趣(毛萨脱性活泼,喜诙谐)殆不相桦。然天性诚笃,思想精邃。每有著作,辄审定数四,兢兢以遗误是懔。旧著之书,时加厘篡,脱有错误,必力讠氏之。其不掩己短,有如此。终身不娶,中年病聋。迄千八百年,聋益剧,耳不能审音律。晚岁养女侄于家,有丑行。以是抑郁愈甚,劳以致疾,忧能伤人。千八百二十七年殁于多恼。春秋五十又六。氏生时,性不喜创作。刊行之稿,泰半规模前哲,稍事损益。然心力真挚,结构完美,人以是多之。氏之著述,与时代比例之如左:

第一期　迄千八百年。著述自一至二十。

第二期　迄千八百十五年。著述自二十一至百。

第三期　所谓'末叶之比独芬'。著述自百一至百三十五。

著述中,首推洋琴曲《朔拿大》及换手曲,殊称绝技。又'西麻福尼曲',凡九阕,为世传诵。其它合奏曲、司伴乐及室内乐尤伙,不缕举。"

这是国人所写的中国近代第一篇介绍贝多芬的传记,它的意义与作用当不容低估。参照作者在《音乐小杂志》上发表的木炭画《乐圣比独芬像》,可以看出,李叔同多么期望中国能出现贝多芬式的大音乐家,尽快发展中国的音乐文化!

《昨非录》《呜呼!词章》均是短笔式杂文。前者,作者指出学习西洋音乐不能流于皮毛,呼吁国人及早防止此病:谓"学唱歌者,音阶未通,即高唱'男儿第一志气高'之歌(沈心工所作乐歌《兵操》首句歌词——笔者);学风琴者,手法未谙,即手弹'5566│553'之曲(沈心工所作乐歌《兵操》首句曲调——笔者),此为吾乐界最恶劣之事。余昔年初学音乐,即受此病"。后者是作者对中日两国乐歌的研究总结,呼吁国人重视词章之学:谓"日本作歌大家大半善唐诗"。日本乐歌"词意袭用我古诗者,约十之九五"。可惜国人"金蔑视"词章之学,故及"西学输入","词章之名辞几有消灭之势"。致使"不学之徒","迨见日本唱歌,反啧啧称其理想之奇妙。凡我古诗之唾余,皆认为岛夷所固有"。评斥此举"既齿冷于大雅,亦贻笑于外人矣"。

(二)积极倡导国学唱歌

基于上述见解,李叔同编制乐歌,倡导国学唱歌,注重词章之学,提倡用五线谱唱歌。其乐歌可以《祖国歌》《国学唱歌集》《隋堤柳》《我的国》《春游》为代表。

《祖国歌》:1905年3月,李叔同在沪学会补习科开设乐歌课,聘沈心工来校授课。通过现场观摩交流,李叔同发现中国乐歌皆用西洋曲调填词,词曲往往不切,推广传唱受到影响。因此本人主授乐歌时,李叔同试将中国民间曲调《老六板》减慢为四四拍,配入歌词。由于词曲贴切,曲调又富有民族特色,且主题鲜明——歌唱"国是世界最古国,民是世界大国民"。因而一经教唱,它便由沪学会传遍沪上,传遍全国,开创了选用民族曲调配制乐歌的成功先例,李叔同也一跃而为与沈心工齐名的乐歌音乐家。丰子恺为此作了评价,指出李叔同"取民间旋律来制作爱国歌"实乃"大胆的创举":"曲调合乎中国人胃口,具有中国的民族性。"此举"可说是提倡民族音乐的最早的先声"(丰子恺《李叔同先生的〈祖国歌〉》)。

> 上下数千年,一脉延,
> 文明莫与肩。
> 纵横数千里,膏腴地,
> 独享天然利。
> 国是世界最古国,
> 民是世界大国民。

呜呼大国民！
呜呼唯我大国民！

幸生珍世界，
琳琅十倍增声价。
我将骑狮越昆仑，
驾鹤飞渡太平洋。
谁与我仗剑挥刀？
呜呼大国民，
谁与我鼓吹庆升平。

《国学唱歌集》：为配合国内乐歌运动，1905年5月，李叔同将沪学会乐歌课所编教材编成歌集，交上海中新书局出版。内收乐歌21首。在序言中，李叔同表明了编配乐歌的主张——注重民族音调，注重词章之学，倡导国学唱歌：

"乐经云亡，诗教式微，道德沦丧，精力蘘攉。三稔以还，沈子心工、曾子志忞，绍介西乐于我乐界，识者称道毋稍衰。顾歌集甄录，佥出近人撰著，古义微言，匪所加意。余心恫焉，商量旧学，缀集兹册：上溯古毛诗，下逮昆山曲，靡不鲤理而会粹之。或谱以新声，或仍其古调，颜曰《国学唱歌集》。"

歌集亦兼收李叔同自作歌词。如乐歌《喝火令》，歌词写得十分别致，在感慨声中，提请同胞记住家国之痛，不忘列强瓜分中国：

故国今谁主？
胡天日已西。
朝朝暮暮笑迷迷，
记否天津桥上杜鹃啼？
记否杜鹃声里几色顺民旗？

《隋堤柳》：1906年1月选曲填词于东京。刊次月李叔同在东京主编的《音乐小杂志》。原曲为美国近代作曲家哈里·达克雷（Harry Dacre）作曲的圆舞曲歌曲 *Daisy Bell*。李叔同在附言中说：此歌"别有怅触，走笔成之，吭声发响，其音苍凉"。全曲在轻盈起伏的圆舞曲旋律中，运用节奏、力度的变化，诉说自己在异国惊闻"庭院笙歌"时的感慨之情：

甚西风吹醒隋堤衰柳,江山非旧。
只风景依稀凄凉时候。
零星旧梦半沉浮,
说阅尽兴亡,遮难回首。
昔日珠帘锦幕,
有淡烟一抹,纤月盈钩。
剩水残山故国秋。

知否,知否,
眼底离离麦秀?
说甚无情,情丝蹴到心头。
杜鹃啼血哭神州,
海棠有泪伤秋瘦,
深愁浅愁难消受,
谁家庭院笙歌又!

《我的国》:1906年1月选曲填词于东京。刊次月李叔同在东京主编的《音乐小杂志》。原曲本为日本音乐家铃木米次郎(1868—1940)1904年5月在东京清国留学生会馆举办"亚雅音乐会"时授课教材。后以爱国歌曲流传于海内外,曾被收入各种唱歌集。全曲采用四四拍,宽广豪迈的曲调,高歌"二十世纪谁称雄? 请看赫赫神明种"!

东海东,波涛万丈红。
朝日丽天,云霞齐捧,
五洲惟我中央中。
二十世纪谁称雄?
请看赫赫神明种。
我的国万岁! 万岁! 万万岁!

昆仑峰,缥缈千寻耸。
明月天心,众星环拱,
五洲惟我中央中。
二十世纪谁称雄?
请看赫赫神明种。
我的国万岁! 万岁! 万万岁!

《春游》：1913年春作于杭州浙一师，刊同年6月李叔同在浙一师主编的校刊《白阳》。这是中国近代第一首合唱曲。全曲采用六八拍，合唱配以主三和弦与属七和弦，以轻盈舒展的主部旋律，塑造出一幅春回大地、人们争相春游的群像。

春风吹面薄于纱，
春人妆束淡于画。
游春人在画中行，
万花飞舞春人下。

梨花淡白菜花黄，
柳花委地芥花香。
莺啼陌上人归去，
花外疏钟送夕阳。

李叔同在中国近代音乐启蒙运动中的贡献，业已被中国台湾音乐学家许常惠先生载入《中国近代音乐史略》。他在书中指出：李叔同是中国近代音乐史上"最早的人物"之一，也是"最先接受西洋音乐的中国人，是以五线谱作曲的先驱者——在当时中国已是开天辟地的人物。"结合他在中国近代艺术的多方面贡献，无可讳言，李叔同无疑是中国近代艺术的"先驱者、开拓者、播种者"——"中国近代艺术之父"。

五

1912年4月1日，陈英士（1878—1912，浙江绍兴人）、叶楚伧（1886—1946，江苏吴县人）等在上海望平街七号创办《太平洋报》。宣布"以唤起国人对于太平洋之自觉心，谋吾国在太平洋卓越地位之巩固"为宗旨。由叶楚伧任主编，姚雨平任社长，朱少屏任总（经）理。李叔同应故友朱少屏（1882—1942，名葆康，上海人）之聘，与柳亚子、苏曼殊、姚锡钧、胡朴安、胡怀琛等一起入社，担任该报副刊《太平洋文艺》编务，并责编《太平洋画报》，主持《太平洋报》广告部。

自清末以来，有识之士纷纷呼吁"开报馆，启民智"，沪上报纸盛行。除了申、新、沪三大日报外，还有"新派文士"所编小报《游戏报》《采风报》《消闲报》等。为了吸引读者，许多报纸增设副刊，可惜所刊文章，不是文人游戏之作，就是娱乐场所桃色新闻。格调平庸低俗，不登大雅之堂。李叔同凭着自己得天独厚的文艺修养，凭着自己在海外多年考察所得，不愿落此俗套。全力以赴，大胆探索，终于将《太平洋报》副刊办出自己的特色，在上海报界独树一帜，为发展中国近代报刊事业做出了贡献！

(一)发表祝词　旗帜鲜明

在《太平洋报》创刊号上,李叔同发表了《出版祝词》,指出使我国民对清廷暴政"人人有虐我则仇"之志者,乃"报界记者之功"。预期《太平洋报》造福世界将"与海水等深同量"。

"天祸我民于甲乙之间,使我国民之生命财产,以逮种种自由之权。载笔之士偶鸣不平,禁锢戮首旋踵而至,甚至株连逮于妻子,系缧及于亲朋。揽二百六十余年历史之陈迹,固滴滴皆吾民血也,人怨鬼怒,集于辛亥。民军起汉水,拔帜树帜,圜国左袒。未逾百旬,遂奠大业。惟师武臣力,赫然迈于前古;而纪事必信,择言必昌,使我国民人人有虐我则仇之感,而坚其同袍同泽之志者,伊谁为之,而至于是欤!不可谓非报界记者之功矣。曰若壬子,夏声昌昌。作于太平洋之沿岸,而又鼓荡鸿蒙,东行西行,又南北行,绕五大洋而一周。一时圆其颅,方其趾,识文字,能语言之民,欣欣然如拨云雾劝睹苍苍之天,如闻暮夜之鼓、破晓之钟,遽然醒其迷梦。则且人人能卷太平洋之水,浣濯洗涤其忮忿偏狭之心胸,欢然交臂,以食共和之赐而享其佑。则此大报所以造福于世界者,尤与海水等深同量。"

(二)主编副刊　耳目一新

当时沪上"新派文士"所编报纸副刊,作者多为编辑文友。所谓副刊,实乃同人刊物,故对名称并不在意。李叔同为《太平洋报》副刊题名《太平洋文艺》,表明不走同人刊物老路。副刊分设"文艺批评""文艺消息""文艺百话""附录"等栏目,分别刊发文艺论述、诗词、散文、杂感、美术作品等等。每个栏目前,均有李叔同精心绘制的题花。每一题花,实是一幅图案画,寥寥数笔,简洁醒目,高雅别致,富有诗情画意,令人赏心悦目!与此匹配,从1912年4月1日至4月26日,李叔同又以"凡民"为名,在副刊连载前在天津直隶高等工业学堂任教图案课时编写讲义《西洋画法》。通过逐章刊登木炭画、水彩画、油画、色粉条画、墨水笔画,向国人提倡西洋近代绘画,内容丰富,形式新颖。凡此种种,不仅一改副刊旧貌,也令当时其他报纸望尘莫及。

(三)率先倡导　图画进报

副刊所刊图画,既有中国传统的写意画,也有笔法简练的西洋速写,更有幽默风趣的漫画,兼收并蓄,各扬其长。在编辑《太平洋画报》时,为刊苏曼殊小说《断鸿零雁记》,李叔同约请时在南通任教的留日画家陈师曾绘制插图,分期连载,深受读者欢迎。因画家署名"朽道人",故被识者揶揄为"僧(苏曼殊)道(陈师曾)合作,妙不胜言"。一时传

为美谈。副刊另设图画专栏"太平洋画集"。所刊多为陈师曾所绘漫画，亦有海上画家沈墨仙的国画。李叔同也曾多次发表作品。如1912年4月7日，李叔同以"息霜"为名，发表1909年所绘漫画《存吴氏之面相种种》。画面将一个"曾"字，绘成十二种头像，用来表现喜、怒、哀、乐等不同表情。又以"安素"为名二次发表舞台速写。时际春柳社社友黄喃喃来沪，以客员名义，为任天知创办的新新舞台演出新剧。一次是1912年4月8日，副刊以《新新舞台第一次所演新戏〈鬼士官〉之印像》为题，刊画两幅：一曰《范天声之智惠子》，一曰《黄喃喃之俄国军官》。一次是1912年4月17日，副刊以《新新舞台新剧〈侠女传〉之印象》为题，刊画三幅：一曰《喃喃之张德魁》，二曰《大悲之张雅莲》，三曰《天知之林竟成》。配合图画进报，李叔同还在《太平洋报》副刊二次设奖公开征求画稿。第一次是1912年6月5日，刊登《征求滑稽讽刺画》；第二次是1912年6月10日，刊登《征求小学校中学校女学校学生诸君毛笔画》。

（四）倡导书法　责无旁贷

民国初建，百废待兴，传统书法，亟待倡导。作为"雅誉三绝"的沪上名士，李叔同深感责无旁贷。首为《太平洋报》题书报额，用魏碑体书写，端庄凝重，带有汉魏六朝气息。与该报创刊号社论《太平洋之太平》发出之呼吁：四万万同胞理当肩负起保卫"太平洋之太平"的历史使命，紧密配合。继为创刊号版面精心设计。第一张第三版，上方是通栏大标题"太平洋报出版纪念"。第二张、第三张也都设计通栏标题"太平洋报第二张""太平洋报第三张"。接着又在该报发表《李庐印谱序》等书作。1912年4月2日，李叔同还在副刊刊登《李叔同书例》，公开承接社会各界书作。内称："名刺一元。扇子一元。三四尺联二元。五尺以上三元。横竖幅与联例同。三四尺屏四幅三元。五尺以上屏四幅六元。四幅以上者照加。余件另议，先润后墨。件交本社许幻园君代收。"上述种种，无疑推动了民国初期书法艺术的发展。

（五）倡导广告　创意多多

早在东京美校留学期间，李叔同便以自己敏锐的眼光，对日本明治维新以来都市盛行的商业广告进行了考察，从中意识到广告对于商家、企业之重要。进而对西方广告学、广告术作了深入探究，期盼有朝一日能向国人倡导广告、宣传广告，让广告为发展中国民族工商业发挥应有的效用。在主持《太平洋报》广告部时，李叔同有感宣传广告、倡导广告义不容辞。于是一面撰文《广告丛谈》，探讨广告的意义、功能、种类、方法，向国人介绍西方广告学，于1912年4月1日起，在《太平洋报》分期连载；一面又撰文《太平

洋报之破天荒最新式广告——上海报界四十余年所未见 中国开辟四千余年以来所未见》,于4月1日在《太平洋报》副刊《太平洋文艺》发表。这是一篇富有创意的广告文,精彩纷呈,妙不胜言。内涵丰富,令人叫绝。其一,标题《太平洋报之破天荒最新式广告》,本身就是一则广告;其二,副题"上海报界四十余年所未见 中国开辟四千余年以来所未见",又为标题《太平洋报之破天荒最新式广告》作了广告;其三,通过比较《太平洋报》广告与"上海旧式广告"四个不同,又为《太平洋报》"最新式广告"作了广告;其四,所撰《太平洋报之破天荒最新式广告》一文,最终又为《太平洋报》"广而告之"。

(六)代客设计 绘广告画

当时,上海各报广告皆集中编排专版,读者往往不屑一顾,致使广告大失效厅。自"精通欧美广告术大家"李叔同主持《太平洋报》广告部,即首倡新式广告画,一改各报广告旧貌:文字务求简要,排列务求疏朗,式样务求新奇。另附醒目之图案,附于报纸显眼地位,隔数日即行更换;并将广告文与西方的图案画(漫画)与中国书法融为一体,绘制成广告画,可谓美观新颖,赏心悦目,令人睹不胜睹。另辟小说式广告、新闻式广告、电报式广告、杂志式广告。所刊广告,皆由李叔同精心设计绘图。因别出心裁,出奇制胜,所以此举在上海商界大受欢迎。就在《太平洋报》创刊当天,报社广告部便收到客户广告几百件。综计李叔同曾为客户设计广告画两百余件。本拟编印《太平洋美术广告集》,还在副刊发了消息。可惜至今未见该书踪影。

1912年10月18日,陈英士、叶楚伧等在上海创办之《太平洋报》,终因负债而停办。综计创刊仅半年余,然而李叔同所做的上述种种努力,恰在中国近代报刊界产生了深远的影响。如君不信,请看今日之报章杂志,有哪一家报刊不注重报额?有哪一家报刊不采用题花、插图?又有哪一家文艺副刊不设众多的栏目?可又有多少人知道:原来这一切均是在当年李叔同编辑《太平洋报》副刊《太平洋文艺》的基础上发扬光大的。所幸的是,当年李叔同在《太平洋报》首倡之新式广告画,已被方汉奇先生写入《中国近代报刊史》:"这家报纸(指《太平洋报》——笔者)由著名画家李叔同(弘一法师)担任广告设计,代客户进行美术加工。所刊广告有较高的艺术性,很可吸引读者,为其它报纸所不同。"

发人深省的是,李叔同首创的这门广告画艺术,尽管业已载入史册,但至今仍后继乏人,尚待有志之士,去继承,去发展,开创未来!

六

1912年8月（壬子七月），李叔同应经亨颐（1877—1938，浙江上虞人）校长之聘，向朱少屏辞去《太平洋报》编务，又向杨白民辞去城东女学国文教职，转赴杭州浙江两级师范学堂高师图工专修科任教图画、音乐。直至1918年7月去杭州虎跑定慧寺入山学佛，历时六年。这是李叔同致力于培养中国新一代艺术师资的重要阶段。

在这之前，堂堂中国仅有南京两江优级师范学堂（相当于今师范大学）图工专修科培养图画师资。然其国画课仅授临摹；西画课也仅授临摹与静物写生，师资只能聘请外国传教士；音乐课因无机构培养师资，多聘日本教席担任。再加上中等学校艺术课不属会考课目，因而图画、音乐课被人轻视，教员地位低下。李叔同自赴任之日起，便竭尽所能，经过卓有成效的探索与努力，终于改变了中国艺术教育的落后面貌。

（一）首次开设　写生课程

写生是学习西洋绘画的入门课，分实物写生、人体写生。实物写生，有利于练习目测，故建议校方自日本购回石膏模型做教具，陈列于图画教室。上课时，李叔同讲解要领，现场指导学生用木炭练习写生。人体写生：为了在浙一师图工专修科能顺利开设此课，李叔同1913年在编辑校刊《白阳杂志》时，特意刊登专修科门生吴梦非译作《人体画法　第一章　画法及比较》（英国 Richard Halm 原著），介绍西洋画人体写生的意义与初学要领。云："人体以解剖而显正确之形。"故学者写生时，宜从"形体之要点着眼"："何者为下手之方？何者为作绘之助？"次年开设人体写生课，由校方预雇一男性模特儿。上课时，李叔同于图画教室，指导学生作男性人体写生。根据现场所摄照片证实，李叔同1914年在浙一师图工专修科开设男性人体写生课，这是中国近代美术教学中的创举。可以想见，李叔同当时开设此课，需要多大的勇气与胆识？需要克服多少困难？此举也否定了中国人体写生始于上海美专之说。

（二）首次开设　野外写生

野外写生分集体写生与个别写生。集体写生：学生乘坐校方预备之木船，去西湖速写湖光山色，李叔同现场指导。通过写生课，使学生既领略了大自然的美，又受到写生训练，且形式新颖，因而颇受学生欢迎。个别写生：由学生各自去野外择地进行。由于国内当时尚无写生先例，社会各界也莫名何为写生，因此学生外出写生，不时受到当局干涉。如李鸿梁去杭州运河写生，曾被警察误为私绘军事地图而责令去杭州警察局接

受传讯。又如李鸿梁去苏州写生,由于当时国内尚无铅管颜料,在苏州火车站出站时,所携日本铅管油画颜料也被警察列为检查对象,非要全部挤出不可。双方各不相让,结果闹到站长室才解说清楚。

(三)首开西洋 美术史课

西洋美术史课由李叔同自编讲义。每次上课,按照讲义要求,根据不同时代,预选有关画家的"代表作",附条——写明画家生平简历,作品风格特点,分别置于讲台。讲课时依次取出供学生观赏。此课填补了中国近代美术教学的空白。尤为可贵的是,它竟首开于中等师范学校图工专修科,而非专业美术院校。作为中国近代第一本西洋美术史讲义,学生深知其价值,李叔同出家后,门生吴梦非曾筹划出版。可惜被李叔同所阻,结果原稿遗失。

(四)开设版画课 举办画展

先向学生传授西洋版画技法,再指导学生自己刻印,自己装订,汇编成《浙江一师学生版画集》一册。李叔同带头刻儿童像一幅入册。这是中国近代第一本版画集,可惜未能付印,原稿佚失。为让社会各方尽快了解西洋绘画,减少不必要的干扰,李叔同又带领学生举办"浙江一师图画展览",包括木炭、水彩、油画、粉笔画、铅笔画、图案容器画,等等,李叔同也绘一人像参展。在此基础上,李叔同又发动学生成立"浙江一师漫画会",定期预选佳作参展。1914年获讯美国旧金山举办"万国博览会",李叔同即选出学生吴梦非等油画数幅,送往旧金山筹备方预选,迫于审查者对中国参展油画的歧视,致使选送油画全部落选退回。消息传来,同学们情绪低落。李叔同劝慰云:"不必气馁!我们的艺术过百年以后,自会有人了解。"

(五)开设音乐课 教授弹琴

得知图工科学生毕业以后要任教音乐课,李叔同应同学要求增设音乐课。先根据学生水准与要求,制订教学计划。再按此计划循序渐进,讲授乐理、五线谱,教唱乐歌。所授歌曲,包括独唱、齐唱、二部合唱、三部合唱、四部合唱,多由李叔同根据中外曲调选曲填词,或自行作词谱曲。由于词曲贴切,歌词富有诗情画意,因而颇受学生欢迎。部分歌曲后被丰子恺、裘梦痕收入《中文名歌五十曲》,1928年由开明书店出版。又被各地学校选作教材,而连续再版,成为20世纪三四十年代最具影响的教学歌曲。其代表作数十年历唱不衰。如歌曲《送别》,曾被电影《早春二月》和《城南旧事》两次选作插曲。

与此同时，又为学生开设弹琴课。建议校方购置风琴 30 余架，置于礼堂两旁。由李叔同编选练习曲。每次上课，十余学生编为一组，分组围观李叔同用钢琴范奏，讲解指法要领，提出练习要求。每天课余，检查学生还琴（或个别补课），在本子上写"尚可""佳""尚佳"字样；如有不合要求者便说："蛮好，蛮好，下次请你再弹一遍。"务求合格方予通过。

由于李叔同既多才多艺，又教学认真，因而浙一师图画音乐课上得生机勃勃，学生都把母校看作艺术专门学校，课余埋首于琴房、画室，假日里结伴外出写生，弹琴作画，蔚然成风。此情此景，感染了全校学生。甚至原来不爱好音乐的学生，也一大早起身练唱音阶，艺术教学面貌一新。李叔同没有就此止步，他又根据切身体会，因势利导要求学生加强道德修养。

一次，丰子恺以班长的名义来宿舍，向李先生报告班上情况。发现李叔同在刘宗周《人谱》一书封面写有"身体力行"四字，丰子恺莫明其妙，要求解释原委。李叔同即就裴行俭所云"士之致远者，当先器识而后文艺"，向丰反复强调"应使文艺以人传，不以人以文艺传"的道理。说明"身体力行"，意指日常一切奉此为准。李叔同本人则时时处处以此严于律己，因此威信超群，受到中外教席的敬畏。一次，同事夏丏尊为学生宿舍失窃，无法查证，上门求教。李叔同提议："可出一布告，限令行窃者三日内自首；否则本人誓以一死以殉教育。"夏丏尊自愧不能照办作罢。又一次，几名学生向日本手工教席本田利实求字，因笔墨不完备，被请去李叔同写字间磨墨挥毫，本田无可奈何答应，但要学生在楼梯口"放哨"，一旦李叔同回来要急速转告。学生因问何故？本田答："李先生文艺、道德、文章，无人可与之相比，连日本话也说得那样漂亮，是个了不起的艺术家！所以在李先生面前不能随便。"字幅写好，有同学故意戏语："李先生回来了。"本田果然急忙返回自己房间。李叔同就是凭着自己出众的才艺与道德修养，博得全校师生的崇敬："只要提起李叔同的名字，全校师生乃至工役没有人不起敬的。"（夏丏尊《弘一法师之出家》）

李叔同威信超群的又一原因是因材施教。丰子恺二年级时始从李叔同学图画，因为以往图画课均为临摹，故初学木炭画石膏模型写生，全班 40 多人无从入手。仅丰子恺等人能用木炭练习。目睹丰子恺练习数次，木炭画大有进步，李叔同看在眼里喜在心里。一次，丰子恺来宿舍汇报完班上学习情况，李叔同高兴地说："没想到你的图画会进步得这样快！我在南京、杭州两地教课，还没有见过像你这样的学生，你以后可以图画为终生职志。"正是李叔同因材施教，循循善诱，帮助丰子恺择定志愿：立志绘画，不改初衷！

1914 年 5 月，黄炎培率江苏省教育司一行专程到杭州浙一师考察，充分肯定了李叔同的教绩。称道浙江一师图工"专修科的成绩，殆视前两江师范专修科为尤高，其主事

者为吾友——美术专家李叔同君"。(黄炎培《考察教育日记》)

李叔同在浙一师开创的艺术教学,人才辈出,后继有人。随着"五四"新文化运动的到来,他们倡组新颖文艺社团"中华美育会",出版《美育》杂志,创办上海专科师范,编著音乐美术书籍,在新文化运动中大显身手,继承李叔同的未竟之业,成为新一代开荒僻野的艺术教育工作者。其佼佼者吴梦非(1893—1979,浙江东阳人)、刘质平(1894—1978,浙江海宁人)、丰子恺(1898—1975,浙江崇德,即今桐乡市崇福镇人)、潘天寿(1897—1971,浙江宁海人)等,均为名垂史册的中国近代艺术家。

七

篆刻起源于先秦,发展于隋唐,完善于元明。经过千百年来各派各家的传承创新,已形成融书法与镂刻于一体的传统艺术。李叔同因受徐耀廷影响,少年时代爱好篆刻。

徐耀廷(1857—1946):原籍河北盐山,世居天津。比李叔同年长23岁。乃兄徐子明为天津书画名家,擅长工笔花鸟,书法、篆刻也很有造诣,兼有海派风致,在津门享有盛誉。徐耀廷自幼从兄读书,受其影响,爱好书画、篆刻。因家居李筱楼家附近,故及成年,便被李筱楼聘任"桐达李"钱铺管账。但仍不弃篆艺。每有余暇,爱在柜房奏刀自尝。李叔同通过一次次观摩,渐渐爱好篆刻,两人也因此结为亦师亦友的忘年交。

李叔同17岁启刀。一次与友人柴少文去看关帝会,得柴赠予鸡心石一方,归来便试刻起"饮虹楼"三字,独自琢磨不多时,顺利完工。自审效果不差,于是又乘兴刻印数方,拓印寄交外出东口(今属张家口)办事的徐耀廷。徐看完拓印,发现李叔同有篆刻才能,复信指出刀法成败。为了避免少走弯路,还提议李叔同投师学艺。李叔同接信不久,便拜唐静岩为师学习篆刻。

唐静岩(?—1929):客居天津的浙籍名士。诗书画印无一不工。篆刻一艺,因有书法相佐,刀法尤见功力,公认有秦汉风度,转折处颇有天发神谶意,有《颐养斋印谱》一卷行世。李叔同自得唐静岩指导,奏刀更勤,几达如痴如醉。如1896年8月曾给在东口办事的徐耀廷写信说:

"弟好图章,刻下现存图章一百块左右。阁下在东口有图章,即买数十块。如无有,俟回津时路过京都祈买来亦可,愈多愈好!并祈在京都买铁笔数支。如有好篆隶帖亦祈捎来数十部,价昂无碍,千万别忘!"后又去信再次叮嘱:"弟前托买图章并铁笔二事,千万别忘!"

李叔同师从唐静岩学习篆刻两年。在此期间,李叔同曾刻下大量印章,可惜大多未

刻名款。再加上他有"收藏名刻"之好，因此要想从1995年天津美术出版社出版、收有555方印章的《李叔同印存》中，分明哪些是李叔同"手作"，哪些是李叔同"收藏名刻"，业已成为国内金石界、学术界难以破解的难题。目前，只能从龚望先生珍藏的《李叔同先生印存》中以管见豹。内中所收139方印，既有天津书画名家所刻，也有当地同辈名士的，表明李叔同之篆刻已达一定水平，所刻各印已获津门书画界认可。这对一个十七八岁的少年来说，确是一件难能可贵的事！天津名士王吟笙曾赋诗记怀："少即嗜金石，古篆虫书鱼……为我治一印，深情于此寄。"

《李叔同先生印存》所收"桐荫寄馆""见笑""天真烂漫"诸印，属上乘之作。作者敢于大胆创造，别出心裁，字形刀法，不落俗套：布局注重虚实有变，笔画注重疏密有致，奏刀注重顿挫起落有变，因而尽管功力稚嫩，但对一个少年作者来说，能取得如此这般成绩，实属罕见。难怪李晋章侄谈到此事时说："藉勉于金石之学，不足二十岁即已深入，非凡人所能及。"（李晋章《致林子青信》）

1898年，李叔同离开天津南下上海，仍醉心于篆刻一艺。除奏刀治印以外，还想方设法筹备出版《印谱》，并就此事与徐耀廷写信商议。谓："鉴《印谱》之事，工程繁杂，今年想又不能凑成矣。然至迟约在明春当定出书。至于《盖印图章》一书，尤须寄津求执事代办。缘沪地实无其人。至其详细，俟斟酌妥善，当再奉闻。"这本《印谱》，也就是几经筹划，终于1900年在上海印行的《李庐印谱》（因居上海城南草堂"李庐"得名）。李叔同在自序中说明：本人篆刻一艺之宗法；《印谱》所收包括本人"所藏名刻"与本人"手作"两部分：

> 盖规秦抚汉，取益临池，气采为尚，形质次之。而古法蓄积，显见之于挥洒，与谂之于刻画。殊路同归，义固然也。不佞僻处海隅，昧道憏学，结习所在，古欢遂多。爰取所藏名刻，略加排辑，复以手作，置诸后编，颜曰《李庐印谱》。太仓一粒，无裨学业，而苦心所注，不欲自藐。海内博雅，不弃孤陋，有以启之，所深幸也。

1914年11月（甲寅九月），李叔同在杭州浙一师任教时，曾接受图工科学生邱志贞（梅白）提议，会同友人、同事柳亚子、姚石子、费龙丁、姚光、周承德、夏丏尊、经亨颐、堵申甫与本校学生邱梅白、杨歧山、翁慕匋、楼启鸿、杨凤鸣、陈兼善等在浙一师成立篆刻社团，取"吉金乐石"之义，颜曰"乐石社"。通过《乐石社简章》。李叔同当选主任。委托杨歧山任会计，邱志贞任书记，杜振瀛、戚继同、陈达夫、翁慕匋任庶务。宣布"社址设杭城后市街清行宫内臧社旧址"。1915年7月（乙卯六月），李叔同为撰《乐石社记》云：

"不佞无似,少耽痂癖,结习所存,古欢未坠。曩以人事,羁迹武林,滥竽师校,同学邱子,年少英发,既耽染翰,尤耆印文。较秦量汉,笃志爱古。遂约同人,集为兹社,树之风声,颜以'乐石'。切磋商兑,初限校友。继乃张皇,他山取益。志道既合,声气遂孚。自冬徂春,规模寖备。复假彼故宫,为我社址。而西泠印社诸子,觥觥先进,勿弃菲葑,左提右契,乐观厥成,滋可感也。

不佞昧道憪学,文质靡底。伏念雕虫篆刻,壮夫不为,而雅废夷侵,贤者所耻。值猖狂衰靡之秋,结枯槁寂寞之侣,纵未敢自附于国粹之林,倘亦贤乎博亦云尔。爰陈梗概,备观览焉。"

1915年,李叔同曾率领乐石社社员,假杭州西泠印社举行春季大会、秋季大会,展示会员篆刻佳作。乐石社也进入全盛时期,社员猛增至27人。同年9月,因原任书记——图工专修科学生邱志贞毕业离校,李叔同也因兼任南京高师教职辞去主任。乐石社为此召开全体会议,改选经亨颐任社长。综计李叔同主持乐石社两年。编辑期刊有——

《乐石》第一集:甲寅十一月,题签"息翁";

《乐石》第二集:甲寅十二月,题签"石禅"(经亨颐);

《乐石》第三集:乙卯一月,题签"申甫"(堵申甫);

《乐石》第四集:乙卯二月,题签"丏翁"(夏丏尊);

《乐石》第五集:乙卯三月,题签"骨秋"(陈骨秋);

《乐石》第六集:乙卯三月,题签"龙丁"(费龙丁);

《乐石》第七集:乙卯四月,题签"承德"(周承德);

《乐石》第八集:乙卯五月,题签"梅白"(邱梅白);

《乐石社社友小传》:乙卯六月,题签李叔同。

值得一书的是,乐石社成立不久,恰逢西泠印社举办金石书画展览会。李叔同即致函西泠印社叶舟(1866—1948,祖籍安徽歙县,生于杭州),函询可否"特别许可"让乐石社社员免券入场观摩?在随信附寄《乐石社简章》时,李叔同还附寄《哀公传》,申请加盟西泠印社。内云:

"当湖王布衣,旧姓李,入世三十四年。几易其名字四十余,其最著者,曰叔同,曰息霜,曰圹庐老人。富于雅趣,工书,嗜篆刻。少为纨绔子,中年丧母病狂,居恒郁郁有所思。生谥哀公。"

1915年,李叔同加盟西泠印社。通过定期观摩,相互交流,李叔同的篆刻也进入了新的境界,受到印社同仁赞赏。1918年6月入山学佛前,李叔同将历年作印与藏印赠予

西泠印社,由该社修筑"印冢"封存立碑。叶舟题记云:"同社李君叔同,将祝发入山,出其印章移诸社中。同人用昔人'诗冢'、'书藏'遗意,凿壁庋藏,庶与湖山并永云尔。"

李叔同出家后,因一心修道,很少奏刀,但也绝非如许多人所谓"诸艺俱废"。如1922年5月闭关温州庆福寺,李叔同曾将本人私名"大慈""弘裔""胜月""大心凡夫""僧胤",刻印白文五方赠予夏丏尊。李叔同在《赠夏丏尊篆刻题记》中说:

"十数年来,久疏雕技。今老矣!离俗披剃,勤修梵行,宁复多暇,耽玩于斯。顷以幻缘,假立私名及以别字,手制数印,为之庆喜!后之学者,览此残砾,将毋笑其积习未改耶!余与丏尊相交久,未尝示其雕技。今斋以供山房清赏。"内"弘裔"一印,疏密得体,刀法犀利工整,在方寸之内构成整体美,显示了作者书法、篆刻、布局三者合一的功力,颇受书印界推崇。

就是在三下南闽后,李叔同也未忘却篆刻旧习。比如1938年秋寓居漳州瑞竹岩时,李叔同曾向马冬涵(1914—1975,名晓清,福建漳州人)写信介绍自己运用椎刀篆刻的心得,总结自己若干年来的篆刻经验:

"刀笔扁尖而平齐若椎状者,为朽人自意所创。椎形之刀,仅能刻白文,如以铁笔写字也。扁尖形之刀刻朱文,终不免雕琢之痕,不若以椎形刀刻白文,能得自然之天趣也。此为朽人之创论,未审有当否?"

1985年,杭州西泠印社从当年封存的"印冢"中发掘出李叔同出家前存印九十余方,泉州开元寺所藏李叔同出家后存印亦有四十余方,但两处存印多为俗友门生所刻,其本人所刻为数不多。内以1919年7月所刻"弘一入山一年",是李叔同出家一年的"纪念之作",又集中代表了李叔同数十年间的篆刻造诣,最为珍贵,因而被书印界、佛教界珍视。尤为可喜的是,其中之"文涛长寿""弘一""佛造像""南无阿弥陀佛"四印,作为李叔同不同时期之代表作,已被西泠印社收入1986年出版的《西泠印社社员集》。此举表明,李叔同已被列入中国近代篆刻大家之列!

八

书法是中国古老的传统艺术。也是李叔同用心最久、致力最勤、收获最丰、影响最大的一门艺术。越到后期,越臻完善,老尔弥笃,识者珍之!

李叔同幼承家学,牢记书法关乎前途:"大之可以掇词科,小之可以夺拔优。"故至7岁,就在母亲的嘱咐下,练写毛笔字。日课楷书,从不间断。稍长,又在仲兄的指导下,

阅读《说文解字》，学写篆字。及入天津辅仁书院应课，虽然年仅十六，但由于文才出众而使其楷书初露才华。每次作文，下笔洋洋，纸短文长，一发难收，遂于一字格内改书双行小楷交卷，故被师生誉谓"李双行"。（龚望《李叔同金石书画师承略述》）今天津艺术博物馆所存若干书信，即写于这一年。由此可以证实：当时李叔同书法已有相当根基，楷书字迹，功力远胜于同龄人！

1896年，李叔同投师唐静岩学习书法，历时两年。唐静岩（？—1929）是客居天津的浙籍名士，曾任天津府司马。对诗词书画印无一不工，尤擅书法教学，在津门负有盛名。唐初学唐隶，后习秦汉，复以广涉各派书法才摆脱唐隶旧习。根据这一经验教训，他一反"篆—隶—草"的学书常规，参照清末以来碑学盛兴，练书北碑已成惯例，给李叔同精心拟定"篆—隶—楷—草"的学书步骤，临摹各代碑帖。从《石鼓文》《峄山石刻》《天发神谶碑》，以至魏碑造像，唐宋以来各大书家的墨迹，要求不厌其烦，反复临摹，务求"写什么像什么"，以此掌握各家书法之长，为日后融会贯通自成一家创造条件。因得名师指点，方法得当，李叔同书艺大进。

为了感谢唐静岩传艺有方，也为了传播其书艺，是夏李叔同出示素册二十四帧，恭请唐静岩书写钟鼎篆隶八分等书，自费石印出版。复用篆书题签《唐静岩司马真迹》，下书"当湖李成蹊署"。册后又钤一篆书印"叔同过眼"。从此题签与唐师跋文，可知李叔同所学篆书已为唐静岩认可：

"李子叔同，好古士也。尤偏爱拙书，因出素册念四帧，属书钟鼎篆隶八分等，以作规模，情意殷殷，坚不容辞。余年来老病频增，精神渐减，加以酬应无暇，以致笔墨久荒。重以台命，遂偷闲为临一二帧，积日既久，始获蒇事。涂雅之诮，不免贻笑方家。"

1897年，李叔同南下上海。书法一艺，渐露锋芒。1900年夏，李叔同在上海《书画公会报》上发表《李庐主人书》《李叔同书法》。同年9月25日，李叔同在《中外日报》刊登《李漱桐代客书印润例》，公开承接社会各方书件。内云："李漱筒，当湖名士也。今岁年才弱冠，来游沪滨，欲与当代诸公广结翰墨因缘。书则四体兼擅：篆法完白，隶法见山，行法苏黄，楷法隋魏。篆刻则独宗浙派。件交《便览报》馆、《游戏报》馆、《理文轩》书庄代收。"正是通过承接社会各方书件，李叔同写下了大量字件。书艺日新月异。打这以后，李叔同日课书法，始终不辍。在南洋公学就读时，为练书法，独居一室，四壁挂满字幅。在东京留学时，曾为春柳社公演《巴黎茶花女》书写戏报，受到欧阳予倩称道："字也写得好。"归国后在天津直隶高等工业学堂任教，曾应请为周啸麟手书《洪北江文》；在沪加入南社，曾应柳亚子之请题签《南社社员通讯录》；在《太平洋报》任职期间，曾用

魏碑题书报额；转赴杭州浙一师任教期间，曾临写大量碑帖，被夏丏尊收藏于杭州小梅花屋。1930年1月（庚午十二月），夏丏尊精选一帙，取名《李叔同临古法书》，交付上海开明书店石印出版。李叔同在自序中说：

"居俗之日，尝好临写碑帖，积久盈尺，藏于丏尊居士小梅花屋，十数年矣。尔者居士选辑一帙，将以浸版示诸学者，请余为文冠之卷首。夫耽乐书术，增长放逸，佛所深诫。然研习之者能尽其美，以是书写佛典，流传于世，令诸众生欢喜受持，自利利他，同趣佛道，非无益矣。冀后之览者，咸会斯旨，乃不负居士倡布之善意耳。"

审视全书所收，可见李叔同二十余年来的临摹工夫，点画精到，笔笔求工，皆能做到学什么像什么，可资代表李叔同出家前的书法造诣。但也不可否认，这些书作尚停留于模仿，缺乏独创。李叔同书法之"脱胎换骨"，则是在出家以后，重又经历了一番艰苦的磨炼。

如前所述，因知"耽乐书术"乃"佛所深诫"，故李叔同1918年7月入山前夕，于杭州浙一师宿舍为同事姜丹书写完《姜母强太夫人墓志铭》，了结一年前承允的俗事，当场把毛笔一折两段，表示与书法绝缘。令人意外的是，同年11月，因受范古农之约，李叔同去嘉兴精严寺检阅经藏时，外界闻讯，慕名来求墨宝者络绎不绝。李叔同举棋不定，进退两难，遂与范商议如何应对。范古农劝云："若用书法改书佛语，令人喜见，以种净因，此亦佛事。写字无妨！"李叔同听从此劝，即托执事代购大笔、瓦砚、长墨各一，选定佛语，先书一对赠寺，复书字幅数件赠范古农等。李叔同以书法结缘，盖起于此。接着，他又开始书写佛经。

由于长期书写北魏龙门派书体，又经常书写字幅，因此，李叔同初书佛经，难尽人意。比如，1920年始向印光法师学写佛经，多次反复不合要求。及印光复信说明："写经不同写字屏，取其神趣，不必工整。若写经，宜如进士写策，一笔不容苟简，其体必须依正式体。若座下书札体格，断不可用。"至此，李叔同方有所悟，遂发大愿重行练习工楷书法。直到本人满意，再将书件寄交印光审阅认可："接手书，见其字体工整，可依此写经。夫书经乃欲以凡夫心识转为如来知慧，比新进士下殿试场，尚须严恭寅畏。能如是者，必于选佛场中可得状元。"方于正式写经。后于温州庆福寺所书《晚晴剩语》，就是李叔同重练工楷后之墨迹。从中可见，李叔同的工楷书法已有明显变化。

以此为契机，李叔同先后写下了大量经书，包括影印出版的和未影印出版的。其中以《佛说梵网经》与《华严经 十回向品 初回向章》为代表。前者1920年8月（庚申七月）写于新城贝山灵济寺。近代书画大家吴昌硕阅完此经曾题书二绝表示赞赏，推

崇备至。谓："昔闻乌柏称禅伯,今见智常真学人。光景俱忘文字在,浮堤残劫几成尘。四十二章三乘参,镌华石墨旧经龛。摩挲玉般珍珠字,犹有高风继智景。"

后者1926年10月写于庐山青莲寺。被李叔同自评为"写经最精工之作":谓"含宏敦厚,饶有道气,比之黄庭。其后无能为矣"。

正是经过工楷写经这一磨炼,李叔同原有的书法特征:运笔粗重硬朗,字体工整茂密,逐渐消失。代之以近似孩儿体的那种书法,即摒除气质技巧,笔笔稚拙圆满。从而完成了书法艺术"脱胎换骨"的蜕变,自成一家。叶圣陶先生为此作了精当的评价:

"艺术的事情大都始于摹仿,终于独创。不摹仿打不起根基,摹仿一辈子就没有了自我,只好永远追随人家的脚后跟。但是不用着急,凭着真诚的态度去摹仿的,自然而然会有蜕化的一天:从摹仿中蜕化出来,艺术就得到了新的生命——不傍门户,不落窠臼,就是所谓独创了。"总结李叔同的书法,正是经过真诚的反复摹仿,才始自成一家,达到人们难以企及的境界。(叶圣陶《弘一法师的书法》)

再参阅李叔同的自述,可知这一蜕变,原来获益于西洋图案画——即吸收外来文化之长,为我所用:

"朽人于写字时,皆依西洋画图案之原则,竭力配置调和全纸面之形状。于常人所注意之字画、笔法、笔力、结构、神韵,乃至某碑、某帖、某派,皆一致摒除,决不用心揣摩。故朽人所写之字,应作一张图案观之则可矣。朽人之字所示者:平淡、恬静、冲逸之致也。"(弘一《致马冬涵信》)

李叔同自成一家的书艺,可以1929年10月在上虞白马湖晚晴山房为夏丏尊所写之唐李商隐诗字幅"天意怜幽草,人间爱晚晴"为代表。其书法特点,叶圣陶先生作了透彻的分析:

"就全幅看,好比一幅温良谦恭的君子人,不亢不卑,和颜悦色,在那里从容论道;就一个字看,疏处不嫌其疏,密处不嫌其密,只觉得每一笔都落在最适当的位置上,不容移动一丝一毫;再就一笔一画看,无不使人起充实之感、立体之感。有时候有点儿像小孩子所写的那样天真。但是一面是原始的,一面是成熟的,那分别又显然可见。总结以上的话,就是所谓蕴藉,毫不矜才使气,功夫在笔墨之外,所以越看越有味。"(叶圣陶《弘一法师的书法》)

李叔同出家后的书作行世者,当以《华严集联三百》《佛说阿弥陀经》《赞佛偈》《清凉歌词》《学道四箴》为代表,这是中华民族珍贵的文化遗产。人们可以从"平淡、恬静、冲逸之致"的字体中,观赏李叔同佛体书法"严恭寅畏"之妙。盖书者若干年来在晨钟暮鼓之中静修"戒定慧"而获得之功力——宛若不食人间烟火!

九

由于对人生素有"苦""空"之感，又由于断食试验对宿疾神经衰弱有所改善，因而李叔同有意避世绝俗，向往僧人晨钟暮鼓的寺院生活。1918年7月1日，李叔同辞去杭州浙一师教职（此前已辞去南京高师教职），分赠完身外之物，去杭州大慈山入山修禅。8月19日（戊午七月十三日），经叶为铭介绍，李叔同于杭州虎跑定慧寺礼了悟上人落发出家，法名演音，字弘一。10月10日（戊午九月初六），经林同庄（1880—1938，名祖同，浙江温州人）君介绍，李叔同于杭州灵隐寺，礼圆珠、清镕大和尚受菩萨戒。10月23日（九月十九日），受戒圆满。寺方颁发《护戒牒》云：

"兹者，华夏光复，同享共和。仰邀政府保护，准予信教自由。凡在丛林，是宜宣传戒法，用报国恩。今于本寺依律建坛，如法授受。内有直隶天津县人氏法名演音，字弘一，于浙江省杭县定慧寺依了悟大师出家。发心于九月初六日受沙弥十戒。十二日进比丘戒。十九日圆满菩萨大戒。尔等自受戒后，专精行持，弘扬教化。合给戒牒，随身执照。凡遇关津，以便照验。须至牒者，传临济正宗第四十一、二世。

本坛得戒、说戒本师大和尚：圆珠、清镕。

羯摩阿阇黎：净心。教授阿阇黎：能和。

尊证阿阇黎：广慧、宏法、华山、济广、谛清、法轮、性悟。

引礼：复照、道安、振觉、阐安、谛勋、受荣、意涛、月涛、定悟、光明。

中华民国七年阴历九月十九日。右牒给付菩萨戒弟子演音收执。"

得知李叔同是读书人出家，灵隐受戒得到寺方关照。让李叔同寓居"客堂后芸香阁楼上"。暗示不用每天进戒堂。一天，李叔同在戒堂外，被大师父慧明法师发现，当场指出："既然你是来受戒的，为什么不每天进戒堂？你出家前是读书人，难道读书人出家就能这样随便吗！就是皇帝出家，也不能例外！"李叔同大受震动！继读马一浮所赠灵峰《毗尼事义集要》和宝华《传戒正范》，从中认识到出家人于戒律之重要，遂发愿研习戒律，一丝不苟学做出家人。

李叔同出家初期居住杭州诸寺。因俗友门生不时来访，难于专心修学，故于1920年8月，偕同师弟弘伞法师同往浙江新城贝山灵济寺护关。假得弘教律藏三帙，随携日本请回南山三大部，研修律学，后值障缘离去。1921年4月，李叔同接受周孟由、吴璧华劝请，移居温州庆福寺。但见该寺环境清净，僧伽笃守清规，李叔同《为约三章》发愿闭关："一、凡有旧友新识来访者，暂缓接见。二、凡以写字作文等事相属者，暂缓动笔。三、

凡以介绍请托等事相属者,暂缓承应。"翌年春,李叔同在温州庆福寺三次陈书,复袖出启事,表示愿"以永嘉为第二故乡,庆福作第二常住"。并请周、吴二居士恳劝,重拜寺主寂山为依止师。从此,李叔同居此专心学律。

自移居温州庆福寺,李叔同便恪守自约:闭关治律,严守清规,谢绝缘务,概不见客。如温州原任道尹林鹍翔曾多次来访,均托病不见。又如温州新任道尹张宗祥(1882—1965,浙江海宁人)持名片来访,言明为李叔同朋友(浙一师同事)。寂山上人以"父母官"不能怠慢为由,要求李叔同破例开关。李叔同端坐禅房,双手合十,含泪作答:"师父慈悲,弟子出家非谋衣食,纯为生死大事!甚至妻子亦均抛弃,何况朋友乎!务乞代告有病不能见客。"寂山只得据此婉言代辞。

印光法师(1861—1940,陕西合阳人)是李叔同披剃后最服膺之善知识。自依止寂山后,李叔同又三次陈书恳求印光允列门墙,待印光函复表示接受哀恳,李叔同于1925年6月自温州庆福寺出发,前往浙江普陀山参拜印光法师。在后山法雨寺见到印光,李叔同终于如愿以偿履行拜师仪式,并礼师共居七日,用心观察印光的嘉言懿行。发现印光注重惜福,衣食粗劣,修道不懈,受到教诲。从此,李叔同操行至苦,持戒至严,治学至勤,严于律己,一丝不苟,皆以印光为榜样。同年9月,李叔同应邀至上虞白马湖会见夏丏尊。夏在家用香菇供予素食,李叔同不就;改用豆腐,仍不就。最后只得按照本人要求:白水煮青菜,用盐不用油,方就。

经过近十年的闭关修道,李叔同道念大进,也体会到佛称八苦为八师的禅理名言。为了避免外界干扰,一心修道,以成慧业,自1930年起,他又发愿辞谢外界通信往来。如当年5月致弘伞法师信中申明:"以后如有缁素诸友询问音之近况者,乞以'虽存若殁'四字答之,不再通信及晤面矣。"自此,李叔同操行更苦,持戒更严,治学更勤,"僧衲简朴,赤脚草履,不识者不知其高僧也"。(刘质平《弘一上人史略》)马一浮赋诗《怀弘一大师》,就是当时李叔同持戒修道的真实写照:

高行头陀重,
遗风艺苑思。
自知心是佛,
常以戒为师。

李叔同出家后期移居南闽。1929年1月,李叔同在上海居士林编完《护生画集》,去杨树浦往访故友尤惜阴(1873—1957,江苏无锡人)。知尤将偕谢国梁同往泰国弘扬大乘佛法,欣然发愿乘轮同行。船抵厦门,得俗友陈敬贤(1889—1936,福建厦门人。东

南亚华侨领袖陈嘉庚胞弟,厦门大学二校主)接待,介绍参访南普陀寺。有幸结识南闽佛教界名宿性愿法师,以及觉斌、芝峰、大醒、寄尘诸法师。当下被诸法师挽留,云居厦门等地半年与南闽结下因缘。是谓首下南闽。复经性愿、广洽邀请,李叔同又于1930年二下南闽、1932年三下南闽,直至1942年10月13日,在泉州温陵养老院圆寂,云居闽南共十余年。综观李叔同二十四年出家生涯,其主要业绩如下:

(一)保护佛教　免遭劫难

1927年3月,国民革命军北伐,杭州政局更迭。激进派主张"灭佛驱僧",勒令僧尼相配,收回寺院。李叔同时居杭州常寂光寺闭关,即函告护法堵申甫(1884—1961,浙江绍兴人,浙一师同事):"余为护持三宝,定明日出关。"要求按照预列名单,约请有关人士抵常寂光寺会谈。会谈前,李叔同分发预书佛号,人手一纸。会谈时,李叔同数珠念佛,不发一语。与会者凝视着手中佛号,回顾历代僧尼对中国佛教发展之贡献,终于明白李叔同书赠佛号的良苦用心,并为自己的意气用事感到愧疚。(姜丹书《弘一大师小传》)3月17日,李叔同又致函时任浙江临时政治会议代主席的旧师蔡元培(1868—1940,浙江绍兴人),推荐太虚法师与弘伞法师赴会出任委员,协助当局"整顿僧众"。经过上述努力,激进派在杭州鼓吹的"灭佛驱僧"之议得以平息,终使浙江佛教界免遭劫难。

(二)倡缘刊布　为霖要著

1929年5月,李叔同偕苏慧仁居士自厦门乘轮返回温州。途经福州,同游鼓山涌泉寺。在藏经阁发现清代为霖禅师遗著《华严疏论纂要》一书,为濒临失传之古版孤本,叹为稀有!乃倡缘刊布二十五部(每部四十八册)。其中十二部委托上海日本书商内山完造代为分赠日本各名牌大学与古刹:"东京帝国大学、京都帝国大学、大正大学、东洋大学、大谷大学、龙谷大学、高野山大学;京都东福寺、黄檗山万福寺、比叡山延历寺、大和法隆寺、上野宽永寺、京都妙心寺。"因该书为日本《大正新修大藏经》所未收。故令彼邦学者"珍若秘宝",日本各报相继载文报道,称福州鼓山涌泉寺为"庋藏古版佛典之宝窟"。(弘一《鼓山庋藏经版目录序》)

(三)创办律苑　重兴律教

李叔同本宗佛教《有部律》,研究《有部律》多年,著有《有部毗奈耶犯相摘记》《有部毗奈耶自行抄》等。后受天津刻经家徐蔚如(1878—1937,浙江海盐人)劝请:"吾国佛教千百年来秉承南山一宗。今欲弘律,宜仍其旧贯,未可更张。"遂于1931年4月2

日（辛未二月十五日），于上虞法界寺佛像前，"发愿弃舍有部，专学南山，并随力弘扬，以赎昔年轻谤之罪。"1933年5月26日（癸酉五月初三日），李叔同于厦门万寿岩，集得学律弟子性常、广洽、了识、心灿、本妙、谁真（瑞今）、瑞曦、瑞澄、妙慧、瑞卫、平愿（广义）等十一法师，成立南山律苑。并率领学律诸法师，在佛像前宣读《南山律苑住众学律发愿文》："一愿当来成立南山律学院，普集多众，广为弘传，不为名闻，不求利养；一愿发大菩提心，宣扬七百余年湮没不传之南山律教，冀正法再兴，佛日重耀。"宣布以"肩荷南山一宗，高树律幢，广传世间"为宗旨；讲律时"不立名目，不收经费，不集多众，不固定地址。"（弘一《含注戒本随讲别录》）并编写讲稿《含注戒本随讲别录》《随机羯磨随讲别录》等，分别于厦门、泉州诸寺授课，历时一年半，宣告结业。经此努力，南山律教"承习不绝"，后继有人。性常、广洽、广义、瑞今，皆为学律巨擘。

（四）创养正院　培养僧才

1934年春，李叔同应院长常醒法师（1896—1939，江苏如皋人）之请，移居厦门南普陀寺，协助闽南佛学院整顿僧教。因见学僧纪律松弛，不受约束，认定机缘未熟，倡议另行办学。取《易经》"蒙以养正"之义，创办闽南佛教养正院。李叔同自拟章程：（一）入学要求"初识文字，不限年龄"；（二）学习期限"三年"；（三）教育宗旨"深信佛菩萨灵感，深信善恶报应，深知为何出家"；（四）卒业要求"品行端方，知见纯正，精勤耐苦，朴实无华"。书写院额。推荐瑞今、广洽法师主持院务，高文显居士、广义法师任讲师。同年7月，招收闽南各地学僧，前来厦门南普陀寺报到入学。李叔同又为学僧拟定"惜福、习劳、持戒、自尊"为信条。亲自担任训育课。先后为学僧讲演《青年佛徒应注意的四项》（1936年2月于厦门南普陀寺，高文显记录）、《南闽十年之梦影》（1937年3月28日于厦门南普陀寺，高文显记录）、《出家人与书法》（1937年5月8日于厦门南普陀寺，高文显记录）、《最后之忏悔》（1939年1月4日于泉州承天寺养正院同学会，瑞今法师记录）。办学三年，为闽南造就了新一代佛教人才。

（五）坚持初衷　著述终身

1918年6月，李叔同手持杭友周佚生介绍信，前往嘉兴佛学会，向范古农（1881—1951，浙江嘉兴人）求询"出家后方针"。经范开示出家人努力目标：一是长于辩才，毕生致力于弘法办道，以出任寺院方丈为宗旨；二是长于文字般若，毕生致力撰述，以著作昌明佛法为宗旨。李叔同经过郑重考虑，扬长避短，择定方向："音拙于辩才，说法之事，非其所长，行将以著述之业终其身耳。"（弘一《致李圣章信》）为此，在佛菩萨前发誓："愿

尽此形寿不任寺中监院或住持,不收剃度徒众。"(弘一《致郁智朗信》)李叔同是这样说的,也是这样做的。为僧二十四载,李叔同始终未违此愿。

如 1919 年夏在杭州玉泉寺,以有待"肫诚敦请,再酌去就"为由(弘一《致杨白民信》),致函江谦(1876—1942,江西婺源人,原南京高师校长),向南通实业家张謇(1853—1925,江苏南通人)婉辞任职南通狼山观音院方丈之请。

如 1941 年 1 月在晋江檀林福林寺,以"年老多病,不堪任事"为由(弘一《致性常法师信》),致函菲岛性愿法师,向菲律宾中华佛教会婉辞任职马尼拉大乘信愿寺住持之请。

正是由于坚持出家初衷——著述终身,从而把全部精力用来校点南山三大部与灵芝三大记,编撰律学著作。其要著有《四分律比丘戒相表记》《有部毗奈耶》《南山律在家备览略编》《弘一大师律学讲录卅三种》《南山律苑文集》等。

李叔同经过上述种种努力,终于使泯灭七百余年的南山律教得以重兴。李叔同也被中国佛教界奉为"重兴南山律教第十一代祖"。

十

通过上述各章论述,足以说明:李叔同是一位学贯中西的名士、艺术家,又是一位重兴南山律教的高僧。殊不知李叔同还是一位卓越的爱国者,在历次救亡图存运动中,李叔同始终站在爱国者行列之中,从而为其传奇人生又增添了光彩的一页。

1897 年,李叔同奉生母王氏之命,在天津老家与当地茶庄女俞氏完婚。翌年 6 月 9 日,光绪帝接受康有为、梁启超奏议,下诏变法推行新政,目的是学习西方,以改变中国积贫积弱的现状。李叔同接受康、梁之说,曾云:"老大的中华帝国非变法无以图存。"复刻章石一枚,宣布"南海唐君是吾师"。(康有为系广东南海人,故又称"康南海")对康、梁启奏的维新变法,表示由衷的敬仰。可惜变法仅靠一无权的皇帝,纯属"纸上谈政",同年 9 月 21 日,慈禧太后发动政变,维新变法仅仅百日便宣告失败。康、梁自北京避难来天津六国饭店,李叔同对此深表关切,外界因传他与康、梁同党。眼看天津无法留居,李叔同遂奉母携眷被迫南下上海。

1900 年 6 月,八国联军大举进攻天津、北京,义和团奋勇迎战,曾在廊坊等地重创来犯之敌,终因清政府出尔反尔,勾结八国联军助剿,于 9 月签订丧权辱国的《辛丑条约》。为睹"家国沦陷",李叔同于 1901 年 2 月,假道"豫中之行"北上天津。行前,他填词《南浦月》一阕留别海上友人。词云:"杨柳无情,丝丝化作愁千缕。惺忪如许,萦起心头绪。

谁道销魂,尽是无凭据。离亭外,一帆风雨,只有人归去。"由于道途受阻,"豫中之行"中止,留居天津一月有余。趁此机会,李叔同整理此行沿途所作诗词。同年5月返回上海,编印成《辛丑北征泪墨》一书,并由业师赵友梅题词。内云:"与子期年常别离,乱后握手心神怡。又从邮筒寄此诗,是泪是墨何淋漓!"书中所收诗词,字字饱含爱国热血,使人读后如闻一爱国者在慷慨悲歌,在呼号奋起!如《五律·登轮感赋》:

 感慨沧桑变,
 天边极目时。
 晚帆轻似箭,
 落日大如箕。

 风卷旌旗走,
 野平车马驰。
 河山悲故国,
 不禁泪双垂。

又如《七律·感时》,读后使人回肠荡气:

 杜宇啼残故国悲,
 虚名况敢望千秋。
 男儿若论收场好,
 不是将军也断头。

 1905年8月,同盟会在东京成立,推举孙中山为总理。宣布以"驱除鞑虏,恢复中华,建立民国,平均地权"为政治纲领,提出以"民族、民权、民生"为三民主义学说。与李叔同救亡图存夙愿相符。因此趁在东京补课备考之机,李叔同旋择文艺一隅,全身心投入文艺活动。诸如创办《音乐小杂志》,加盟"随鸥吟社"赋咏汉诗,倡组春柳社,公演话剧《巴黎茶花女遗事》《黑奴吁天录》,直至考入东京美校,均旨在"美术淑世"。(姜丹书《弘一大师小传》)目的是用文艺启发民众觉醒,为辛亥革命的早日到来而竭尽所能。

 1911年10月,同盟会志士在武昌起义成功。越年1月,中华民国临时政府在南京成立,孙中山宣誓就任临时大总统。其时,李叔同正在天津准备南下上海。他又满怀豪情填词《满江红·民国肇造志感》一阕,讴歌革命志士前赴后继,肇造民国;期望中国革命成功,山河更新:

"皎皎昆仑,山顶月,有人长啸。看囊底,宝刀如雪,恩仇多少。双手裂开鼷鼠胆,寸金铸出民权脑。算此生,不负是男儿,头颅好。

荆轲墓,咸阳道。聂政死,尸骸暴。尽大江东去,余情还绕。魂魄化作精卫鸟,血花溅作红心草。看从今,一担好山河,英雄造。"

1937年4月,日伪军进犯我国绥远省(今内蒙古),傅作义将军率部奋起抵抗,收复失地百灵庙。波澜壮阔的抗日救亡运动在全国各地掀起。李叔同时居厦门万石岩。厦门也是日寇垂涎已久之地。为了动员全市民众抗日救亡,厦门市府筹办首届全市运动大会。李叔同应大会筹备处函请,破例为倪杆尘词作谱写《厦门市运动大会会歌》,鼓舞参赛者奋起抗日救亡。歌云:

禾山苍苍,
鹭水汤汤,
国旗遍飘扬。
健儿身手,
各显所长,
大家图自强。
你看那外来敌多么猖狂。
请大家想想,
切莫再彷徨!
请大家在领袖领导之下,
把国事担当。
到那时,饮黄龙,
为民族争光!

1937年7月7日,日寇发动卢沟桥事变,二十九军守军将士高唱着麦新创作的《大刀进行曲》:"大刀向鬼子们的头上砍去!"奋起反击,抗日战争爆发。正在青岛湛山寺讲律的李叔同,立时义愤填膺。午前步入斋堂,泪泣如雨。"当食之顷",李叔同谆谆告诫随行的传贯、仁开、圆拙法师一行,大敌当前,务以佛子身份恪尽职守。云:

"吾人吃的是中华之粟,饮的是温陵之水,身为佛子,若于此时不能共纾国难于万一,为释迦如来张点门面,自揣不如一只狗子!狗子尚能为主看门,吾人一无所用,而犹腼颜受食,能无愧于心乎!"(叶青眼《千江印月集》)

俗友蔡丏因当即函请李叔同提前南返。李叔同复信答云："朽人已决定中秋节乃他往。今若因难离去,将受莫大之讥嫌,故虽青岛有大战争,亦不愿退避也。"同年10月,弘法如期结束,李叔同自青岛返回闽南,途经上海,暂居新北门泰安旅栈。时值日机狂轰滥炸,来访友生劝请李叔同暂避租界,李叔同不为所动,自顾数珠念佛。各方人士闻讯赶来护法。李叔同开示云："世乱至此,只有安心弘法,救度众生。诸公来此护法,当更念前线无数将士为国舍身为民舍命。诸公于此大动乱时躬临险境闻法,参得一二真谛,亦可造福于后世。"

同年10月20日,李叔同返居厦门万石岩。日本浪人到处横行,厦门战事一触即发。外侨纷纷撤离,缁素各界纷纷登门劝请李叔同内避。李叔同慨然表示："为了护法,不怕炮弹!"并复信外地俗友,表示"时事未平靖前,仍居厦门,倘值变乱,愿以身殉"。即在居室题额"殉教堂"。由此而起,李叔同又大书《念佛救国》字幅,广赠闽南缁素。谓"念佛不忘救国,救国必须念佛。佛者,觉也。觉了真理,乃能誓舍身命,牺牲一切,勇猛精进,救护国家,是故救国必须念佛。"

1941年11月,日舰炮击闽东沿海渔村,危及李叔同居地——晋江檀林乡福林寺。泉州开元寺监院广义法师委托晋江福林寺住持传贯法师,手捧红菊花进谒,劝请李叔同暂避。李叔同接过红菊花,沉思片刻,又借菊抒怀,报偈志谢。再次表白强虏入侵,不为所动,以身殉教,此志不移!

亭亭菊一枝,
高标矗劲节。
云何色殷红,
殉教应流血!

综上所述,在中国近代史上诸大救亡图存运动中,李叔同自始至终保持崇高的民族气节,作为一个名士、艺术家、高僧,他的爱国精神也将被人们所永远怀念!

主要参考文献:

(1)李叔同:《辛丑北征泪墨》,林子青等编《弘一大师全集·杂著卷》,福建人民出版社,1992年版。

(2)李芳远编:《弘一大师文钞》,上海北风书屋,1946年版。

(3)《李叔同传记资料》一、二、三册,台北天一出版社,1974年编印。

(4)中国佛协编:《弘一法师》,北京文物出版社,1984年版。

（5）郭长海，郭君兮编：《李叔同集》，天津人民出版社，2006年版。

（6）秦启明编：《弘一大师李叔同音乐集》，台北：慧炬出版社，1991年版。

（7）秦启明编：《弘一大师李叔同讲演集》，中国广播电视出版社，1993年版。

（8）夏宗禹编：《弘一大师遗墨》，北京：华夏出版社，1987年版。

（9）林子青等编：《弘一大师全集·书信卷》，福建人民出版社，1992年版。

（10）姜丹书：《弘一大师传》，陈海量编：《弘一大师永怀录》，上海弘一大师纪念会，1943年刊印。

（11）僧睿：《弘一大师传》，陈海量编：《弘一大师永怀录》，上海弘一大师纪念会，1943年刊印。

（12）啸月：《弘一大师传》，陈海量编：《弘一大师永怀录》，上海弘一大师纪念会，1943年刊印。

（13）高文显：《弘一法师的生平》，陈海量编：《弘一大师永怀录》，上海弘一大师纪念会，1943年刊印。

（14）胡宅梵：《弘一大师之童年》，陈海量编：《弘一大师永怀录》，上海弘一大师纪念会，1943年刊印。

（15）刘质平：《弘一上人史略》，天津政协文史资料委编：《李叔同——弘一法师》，天津古籍出版社，1988年版。

（16）刘质平：《弘一大师遗墨的保存及其生活回忆》，中国佛协编：《弘一法师》，北京文物出版社，1984年版。

（17）李鸿梁：《我的老师弘一法师李叔同》，天津政协文史资料委编：《李叔同——弘一法师》，天津古籍出版社，1988年版。

（18）丰子恺：《李叔同先生的文艺观》，林子青等编：《弘一大师全集》第十卷，福建人民出版社，1993年版。

（19）丰子恺：《李叔同先生的教育精神》，林子青等编：《弘一大师全集》第十卷，福建人民出版社，1993年版。

（20）范寄东：《述怀》，陈海量编：《弘一大师永怀录》，上海弘一大师纪念会，1943年刊印。

（21）袁希濂：《余与大师之关系》，陈海量编：《弘一大师永怀录》，上海弘一大师纪念会，1943年刊印。

（22）陈海量：《香火因缘话晚晴》，陈海量编：《弘一大师永怀录》，上海弘一大师纪念会，1943年刊印。

（23）李端：《家事琐记》，天津政协文史资料委编：《李叔同——弘一法师》，天津古籍出版社，1988年版。

（24）李孟娟：《弘一法师的俗家》，天津政协文史资料委编：《李叔同——弘一法师》，天津古籍出版社，1988年版、

（25）夏丏尊：《弘一法师之出家》，陈海量编：《弘一大师永怀录》，上海弘一大师纪念会，1943年刊印。

（26）日本《国民新闻》社记者：《清国人（李哀）志与洋画》，中国佛协编：《弘一法师》，北京文物出版社，1984年版。

（27）李颖：《中国话剧艺术的奠基人李叔同》，天津政协文史资料委编：《李叔同——弘一法师》，天津古籍出版社，1988年版。

（28）孟忆菊：《东洋人士对李叔同的印象》，林子青等编：《弘一大师全集》第十卷，福建人民出版社，1993年版。

（29）欧阳予倩：《自我演戏以来　春柳社与李叔同》，中国佛协编：《弘一法师》，北京文物出版社，1984年版。

（30）毕克官：《中国近代美术的先驱者李叔同》，天津政协文史资料委编：《李叔同——弘一法师》，天津古籍出版社，1988年版。

（31）刘晓路：《李叔同与东京美术学校》，方爱龙编：《弘一大师新论》，杭州西泠印社，2000年版。

（32）黄爱华：《二十世纪中国戏剧改革的先锋》，方爱龙编：《弘一大师新论》，杭州西泠印社，2000年版。

（33）郭长海，金菊贞：《漫谈李叔同传世的绘画作品》，方爱龙编：《弘一大师新论》，杭州西泠印社，2000年版。

（34）[日]西槙伟：《关于李叔同的油画作品》，曹布拉编：《弘一大师艺术论》，杭州西泠印社，2000年版。

（35）曹聚仁：《李叔同先生》，陈海量编：《弘一大师永怀录》，上海弘一大师纪念会，1943年刊印。

（36）吴梦非：《李叔同和浙江的艺术教育》，林子青等编：《弘一大师全集》第十卷，福建人民出版社，1993年版。

（37）内山完造：《弘一律师》（夏丏尊译），陈海量编：《弘一大师永怀录》，上海弘一大师纪念会，1943年刊印。

（38）广义：《弘公本师见闻琐记》，林子青等编：《弘一大师全集》第十卷，福建人民

出版社,1993年版。

（39）传贯:《随侍弘公日记一页》,林子青等编:《弘一大师全集》第十卷,福建人民出版社,1993年版。

（40）性常:《亲近弘一大师之回忆》,陈海量编:《弘一大师永怀录》,上海弘一大师纪念会,1943年刊印。

（41）瑞金:《亲近弘一大师学律和办学的因缘》,中国佛协编:《弘一法师》,北京文物出版社,1984年版。

（42）蔡丏因:《廓尔亡言的弘一大师》,陈海量编:《弘一大师永怀录》,上海弘一大师纪念会,1943年刊印。

（43）李圆净:《去去就来》,陈海量编:《弘一大师永怀录》,上海弘一大师纪念会,1943年刊印。

（44）叶青眼:《千江印月集》,陈海量编:《弘一大师永怀录》,上海弘一大师纪念会,1943年刊印。

（46）沈继声:《弘一大师与李芳远》,陈慧剑编:《弘一大师有关人物论文集》,台北:弘一大师纪念学会,1998年刊印。

李叔同生平活动系年

(修订稿)

秦启明

1880年(光绪六年 庚辰) 1岁

10月23日(农历九月廿日)出生于天津河东地藏庵前陆家胡同(今陆家竖胡同)二号一宦商家庭。因取成语"桃李不言,下自成蹊",幼名成蹊。学名文涛,字叔同。成年后曾自取"李下、漱筒、广平、哀、哀公、岸、息、惜霜"等若干名号。出家后别署多达二百数十。原籍浙江嘉兴平湖。祖父李锐于原籍经商致富,移居天津经营盐业、银钱业。父名世珍,字筱楼(1813—1884),自幼攻读儒学,成年后任教家塾。于53岁(清同治四年,1865年)中举"三甲第七十九名"进士,出仕吏部文选司主事。由于清廷官吏60岁退休,李筱楼预感退休前难以晋升吏部高官,故仅任职三年,便辞官从商,继承家业。经数年精心经营,成津门一宗巨富。晚年研究程朱理学、佛学,与人创办慈善机构"备济社",扶贫恤孤,施舍衣食、棺木,故在津门有"粮店后街李善人"之称。长兄文锦(原配姜氏生),婚后育子亡故。仲兄文熙(1868—1929,字桐冈,第一侧室郭氏生),清末秀才,原主"桐达李"家业,后为天津名中医。李叔同行三,小字三郎。系第三侧室王凤玲(1861—1905)所生。时父年68岁,生母年仅20虚岁。

1883年(光绪九年 癸未) 3岁

因旧居不敷,李筱楼购置大宅,举家迁居天津河东粮店后街60号,门悬"进士第"匾额。今已作为李叔同少时居地,分别于1989年、1991年,被天津市河北区人民政府、天津市人民政府列为文物保护单位,立匾"李叔同故居"。

1884年(光绪十年 甲申) 5岁

9月23日(农历八月初五)李筱楼突患痢疾,一病不起,屡求名医,无以解危,改而停医,不意病愈,始知"舍报之日"来临。乃延高僧学法上人前来卧室诵念《金刚经》,遂聆听梵音安详谢世。灵柩停家七天,逐日延僧分班诵经。李叔同曾去卧室"掀帏探问";现场观摩僧人诵经忏礼。稍长便自奉"大和尚",率领侄辈效仿僧人"焰口施食之戏"。

1885年(光绪十一年 乙酉) 6岁

从仲兄文熙日诵先父请人所书厅堂抱柱大联。上联云:"惜食惜衣,非为惜财缘惜福。"(清代刘文定撰)谆嘱一衣一饭常思来之不易;从生母王氏受教家规,谆嘱"席不正不食",等等。

1886年(光绪十二年 丙戌) 7岁

从文熙学习《玉历钞传》《百孝图》《返性篇》《格言联璧》等。遂独闭书房,朗朗成诵。生母蓄猫供赏,久而久之,蓄猫爱猫成性,与猫结下不解之缘。及至东京补课,还发家电:"问猫安否?"

1887年(光绪十三年 丁亥) 8岁

因从人跟诵佛教《大悲咒》《往生咒》,被乳母刘氏发现,婉言劝诫,并改而背授《名贤集》。云:"高头白马万两金,不是亲来强求亲。一朝马死黄金尽,亲者如同陌路人。"又云:"人穷志短,马瘦毛长。"李叔同从中受到教益,终生不忘"贫贱者亲之,富贵者疏之"。

1894年(光绪二十年 甲午) 15岁

因历年诵读唐诗、《说文解字》诸课;又爱临刘石庵所摹文徵明小楷《心经》,故于诗文书法已初见根基,每爱脱口诵诗成章。如"人生犹如西山日,富贵终如草上霜。"这是受到佛门思想影响而感叹人生无常、蔑视富贵的最早诗作之一。

1895年(光绪二十一年 乙未) 16岁

春季　以"文涛"之名,入天津辅仁书院应课。思路敏捷,文才出众,命题作文,纸短文长,乃每格改书二字交卷,故被同学戏称"文涛李双行"。

同季　从徐耀廷(1857—1946,河北盐山人。"桐达李"钱铺账房)接受书法、金石、国画启蒙教学。奉徐谓"大画伯"。

夏季　从人学算术、念洋文,接受西方新学。

1896年（光绪二十二年　丙申）17岁

春季　从津门诗词名家赵友梅（1868—1939，天津人）受教宋苏东坡词。以此贯通唐宋诸大家诗词之作。

同季　从津门书印名家唐静岩（？—1898，原籍浙江，久居天津）受教书法、金石。为答谢其悉心传授，特请唐书写"钟鼎篆隶八分"各体二十四帧，并以"当湖李成蹊"之名题签《唐静岩司马真迹》，舍资石印出版。

同季　始与津门同辈名士交游。诗词书印，才艺超群。朋辈王吟笙（1870—1960，天津人）有诗记怀："世与望衡居，夙好敦诗书。聪明匹冰雪，同侪逊不如；少即嗜金石，古篆书虫鱼；为我治一印，深情于此寄。"（《弘一法师》）

1897年（光绪二十三年　丁酉）18岁

春季　奉生母王氏之命，与当地茶庄女俞氏（1878—1922，天津人）成婚。俞氏年长两岁。后育长子葫芦（早夭）、次子李准、三子李端。

同季　考入天津县学练写八股文。课余从名角练唱皮黄（京剧），去剧场为梆子名伶杨翠喜捧场。

1898年（光绪二十四年　戊戌）19岁

6月　清光绪帝接受康有为（1858—1927，广东南海人，光绪进士）、梁启超（1873—1929，广东新会人，举人出身）启奏，宣布维新变法。李叔同赞成康梁之说：谓"老大中华帝国非变法无以图存"。又刻印章"南海康君是吾师"。（康有为，又名康南海）

10月　百日维新失败，康梁逃亡海外。李叔同因外传"康梁同党"，而被迫中止天津县学学业，奉母携眷避祸上海，赁居法租界卜邻里（今上海金陵东路），赖申生裕钱庄之"李家柜房"，支付日常生活费用。

11月　去上海南市青龙桥城南草堂。加入许幻园、袁希濂等发起，张蒲友孝廉任评卷之"城南文社"。首次会文《拟宋玉小言赋》，即"写作俱佳，名列第一"，博得评卷者嘉许。（袁希濂《余与大师之关系》）

1899年(光绪二十五年 己亥) 20岁

秋季 致函徐耀廷谋印《李庐印谱》。云:"印谱之事,工程繁杂,想今年又不能凑成矣。然至迟明春当定出书。至盖印图章事,缘沪地实无其人,尤须寄津求执事代办。至其详情,俟斟酌妥善,当再奉闻。"

11月 今春在沪觅得清纪晓岚(1724—1805,河北献县人,号文达。清乾隆进士,翰林院编修)家藏《汉甘林瓦砚》,见藏主81岁题书《砚铭》:谓"太平卿相,不以声色货利相矜尚,惟以蓄砚为乐"。李叔同倍加珍视,遂在《游戏报》刊登启事,征得《题词》39首,编为《汉甘林瓦砚题辞》一册,约请宋梦仙题书扉页,自费付印分赠同好。内收题咏,均对李叔同风雅好古、善鉴文物表示赞赏。

如王春瀛《纪文达甘林瓦砚歌》云:"赵子(赵友梅)之徒李叔同,海上遗来双秋鸿。甘林古瓦孰手拓,茧纸莹白垂露工。石云尚书老好事,细刻铭字如雕虫。"

如丹徒金炉宝篆词人《汉甘林瓦砚歌为醼纨阁主人作》云:"醼纨主人性风雅,鉴别金石明双瞳。甘林片瓦篆文古,用之作砚坚如铜(汉代以铜为砚)。有谓此瓦本汉制,相传来自长安宫。"

1900年(光绪二十六年 庚子) 21岁

2月(农历庚子正月) 作《二十自述诗序》,喟叹"堕地苦晚,又撄尘劳。俯仰之间,岁已弱冠。回思曩事,恍如昨晨。爰托毫素,取志遗踪。言属心声,乃多哀怨。凡属知我,庶几谅予"。

3月25日(农历二月二十五日) 与沪上名士许幻园(1878—1929,上海华亭人)、袁希濂(1873—1950,上海宝山人)、蔡小香(1862—1912,上海宝山人)、张小楼(1877—1950,江苏江阴人),结义"天涯五友"。去宝记像室合影。由李叔同以成蹊之名篆题《天涯五友图》。病红山人撰序。由宋梦仙(许幻园夫人)赋诗——题咏。内咏李叔同诗称:"李也文名大如斗,等身著作脍人口;酒酣诗思如泉涌,直把杜陵呼小友。"李叔同在上海文坛崭露头角。

4月 应许幻园之约,奉母携眷迁居城南草堂一隅。许幻园见"书室尚缺匾额",乃仿"慰农观察之薛庐","乘兴书赠'李庐'二字"。李叔同遂自奉"李庐主人",与许诗文唱和,结为莫逆之交。如填词《清平乐》抒发彼时欣遇知己的恬适心情:

城南小住,情适闲居赋。文采风流合倾慕,闭户著书自足。阳春常驻山家,金樽酒进胡麻。篱畔菊花未老,岭头又放梅花。

5月20日　与张小楼、吴涛、许幻园、高邕之、朱梦庐、汤伯迟等书画名家,假上海福州路杨柳楼台旧址发起成立"上海书画公会",每周编刊《书画公会报》二期。由李叔同任主编。至11月停刊,共出版39期。初随《中外日报》附送,后自办发行。李叔同并以"漱筒"之名刊登书印润例,一举登入上海金石书画界。

1901年(光绪二十七年　辛丑) 22岁

1月　编辑《李庐诗钟》在沪刊印,署名"当湖惜霜仙史"。自序云:"索居无俚,久不托音。又值变乱,家国沦陷。乃以余闲,滥竽文社。辄取两事,纂为俪句。技类雕虫,将毋齿冷。赐之斧削,有深企焉。"

3月上旬　北上天津,拟去内黄(自称豫中),探望到此避难的李桐冈一家。行前填词《南浦月》一阕留别海上同人,云:"杨柳无情,丝丝化作愁千缕。惺忪如许,萦起心头绪。谁道销魂,尽是无凭据。离亭外,一帆风雨,只有人归去。"时值义和团抗击八国联军失败,清政府签订《辛丑条约》。迫于道途梗阻,豫中之行未遂。返回上海,便将此行所作诗词,辑成《辛丑北征泪墨》付印。

5月26日　赵幼梅自天津寄来《辛丑北征泪墨·题诗》。内云:"与子期年常别离,乱后握手心神怡。又从邮筒寄此词,是泪是墨何淋漓?!"表达了师生对国事的忧愤心情。诗集问世,海上士人俱称李叔同"豪华俊映,不可一世"! (马叙伦《忆旧》)

9月　以总分第十二名,考入上海徐家汇南洋公学特班,从总教习蔡元培(1858—1940,浙江绍兴人。清翰林院编修)修习经济特科课程。时蔡师提倡用演说启发民众觉醒,萌发爱国热情,特班同学相约成立演说会,公推李叔同传教国语(普通话)。

1902年(光绪二十八年　壬寅) 23岁

2月　在南洋公学特班继续学业。

9月　经南洋公学报送开具咨文:"李广平,年二十三岁,浙江省嘉兴府平湖县监生。曾祖忠孝,祖锟、锐,父世荣、世珍。光绪二十六年在湖北赈捐局内报捐。"以前报

捐"平湖县监生"资格,去杭州贡院应赴浙江补行辛丑壬寅并科乡试。共计三场。第一场,9月9—11日,共考论题五道。第二场,9月12—14日,共考策题五道。第三场,9月15—17日,共考四书五经义三道。10月13日乡试发榜。应试考生九千余人,录取二百五十余人。南洋公学报送特班考生十二名,中有胡仁源、文光、邵闻泰(力子)、陈锡民、朱履和五人中榜。李叔同未中式。报罢后仍返南洋公学就读。

11月　南洋公学总办汪凤藻以蓝墨水瓶置于郭振瀛教席座位,开除中院无辜学生伍正钧。学生代表与汪交涉,要求伸张正义,岂料汪总办宣布严予惩戒,各班学生乃以"教习以奴隶束缚学生,总办抑压学生言论自由",愤而掀起学潮。在蔡元培的带领下,李叔同会同特班部分同学退学。

1903年(光绪二十九年　癸卯)24岁

2月　应监院卜舫济(P.H.Pptt)之聘,任上海圣约翰书院国文教席。(李芳远《弘一大师年谱补遗》)

4月、6月　所译日本《法学门径书》《国际私法》二书,由上海开明书店出版。这是向蔡元培学习"和文汉读"的成果。宗旨在于提高国人的法学意识与国际私法意识。前者意在帮助读者分清法学本末,导人"以入建章"。后者意在帮助读者认识"外人之跋扈飞扬,得回挽补救于万一"。

7月下旬　为备课应赴河南乡试,向监院卜舫济辞去圣约翰书院教席,介绍许幻园前往"代课一月"。并以"刻弟有大不得意事,万难再聚首"为由,致函同事朱仲夔、潘世卿,言明"许君与弟至戚,请为照拂,感同身受"。(李芳远《弘一大师年谱补遗》)

9月　经向南洋公学申报,获准随携提调兼代总办张美翊开具咨文:"查与京师大学堂奏定章程,由本学堂咨送应试,免予录科,事属相符。除由公学发给文凭,咨明国子监,即将核发文件转交监生,俾赴河南亲自呈递。计开:李广平,年二十四岁,浙江嘉兴府平湖县监生。曾祖忠孝,祖锟、(本生)锐,本生父世荣、(本生)世珍。右申呈督办大臣盛。"(欧七斤《李叔同两次参加乡试》)去开封应赴癸卯顺天乡试。预定10月发榜。无奈开封乡试不尽人意,因而李叔同不等发榜,便提前回到上海。10月21日致函许幻园云:"前日由汴返沪。"张小楼兄"今秋"在南京,"亦应南闱乡试,闻二场甚佳,当可高攀巍科也"。从中暗示了应赴顺天乡试落败事。

1904年(光绪三十年 甲辰) 25岁

3月31日(农历二月十五日),政治腐败,国难频仍,书生名士,无以报国,遂以声色自娱。在沪粉墨登场票演皮黄《黄天坝》《白水滩》;撰书诗词与名妓歌郎往还。所作《七律·二月望日歌筵赋此叠韵》,可窥其心情之一斑:"莽莽风尘窣地遮,乱头粗服走天涯。樽前丝竹销魂曲,眼底欢喜薄命花。浊世半生人渐老,中原一发日西斜。只今多少兴亡感,不独隋堤有暮鸦。"

4月 去务本女塾报名参加速成乐歌讲习会,向旅日归来之乐歌音乐家沈心工(1871—1947,上海川沙人)学习风琴演奏法、乐歌编配、乐理初步。计二月余。为李叔同早期所受音乐启蒙教育。从此奉沈心工为"我国乐界开幕第一人"!(李叔同《征求沈叔逵氏肖像》)

9月 与穆藕初、马相伯等在南市董家浜创办平民教育机构——沪学会。拟订章程,宣布宗旨:学习西方文明,提倡尚武精神,宣传移风易俗,倡导自由婚姻。该会附设补习科、义务小学、音乐会。招生对象为社会青少年、失学儿童。李叔同任教补习科、义务小学,主持音乐会、戏剧活动。

冬季 与亡命日本归来的南洋公学同窗黄炎培(1878—1947,上海川沙人),应校长杨白民之聘,同往上海城东女学任教。(黄炎培《我也来谈谈李叔同先生》)

1905年(光绪三十一年 乙巳) 26岁

2月13日 带领沪学会学生,在南市沪学会礼堂,首演李叔同编导之文明戏《文野婚姻》。全剧通过"文""野"婚姻对比,提倡男女自主婚姻,因而演出受到观众欢迎。《文野婚姻新戏册》编成,李叔同曾赋诗表明编撰初衷:"床笫之私健者耻,为气任侠有奇女。鼠子胆裂国魂号,断头台上血花紫。誓度众生成佛果,为现歌台说法身。孟旃不作吾道绝,中原滚地皆胡尘。"

3月(农历二月) 在沪学会补习科开设"乐歌"课,聘沈心工前来授课。通过现场观摩,发现中国乐歌皆用西洋曲调填词,词曲往往不切,传唱受到影响,故及李叔同授课,试将中国民间曲调《老六板》,减慢为四四拍,配入歌词,完成乐歌处女作《祖国歌》,高歌"国是世界最古国,民是世界大国民"。词曲贴切,主题鲜明,富有民族特色。全曲歌颂了幅员辽阔的华夏古国,抒发了中华民族自强不息的民族精神,因而一经教唱,即由沪学会传遍沪上,传遍全国,首创了国人用民族曲调配制乐歌的新风,李叔同也成为

与沈心工齐名之乐歌音乐家。

3月10日（农历二月初五） 生母王太夫人病故，享年45岁。《遗嘱》将"樽节之资"200元，捐作上海义务小学经费。为答谢李节母临终善举，该校学生作《上海义务小学追悼李节母歌》（李叔同选曲配词）云："贤哉节母，遗命以助吾学堂。痛节母之长逝兮，荷钦旌之荣光"！

6月（农历五月） 所编《国学唱歌集》由上海中新书局国学会出版。内收沪学会乐歌教材21首："上泝古毛诗，下逮昆山曲。或谱以新声，或仍其旧调。"（李叔同《国学唱歌集·序》）翌年2月发现不足，李叔同在东京致函尤惜阴，要求中新书局"毁版以谢吾过"。（李叔同《昨非录》）

8月 自喟"幸福时期已过"，易名"李哀"，安置下妻儿，遂自天津乘轮，转赴东京，寻求救国之道。暂寓神田区今川小路二丁目三番地集贤馆。行前填词《金缕曲·留别祖国并呈同学诸子》，感叹："二十文章惊海内，毕竟空谈何有！"矢志"度群生，那堪心肝剖，是祖国，忍辜负"！

10月 会同中国留日学生筹编《美术杂志》，"音乐隶焉"。未料规模粗具，日本文部省颁布《关于清国留学生取缔规则》。中国留学生纷纷罢课回国。无奈"同人星散"，《美术杂志》胎死腹中，遂将所撰美术论述《图画修得法》《水彩画法说略》《石膏模型用法》交付东京《醒狮杂志》发表。

1906年（光绪三十二年 丙午） 27岁

2月23日 在东京独力编刊《音乐小杂志》。兼收音乐、诗词、杂感、绘画。为配合国内乐歌运动，设"教育唱歌"栏，发表乐歌新作《我的国》《隋堤柳》《春郊赛跑》，主题多"蹈励民气"，宣扬爱国主义；发表木炭画《乐圣比独芬像》、评传《乐圣比独芬传》（据日本石原小三郎专著改写）。这是中国近代第一本音乐期刊，由东京三光堂印刷，交寄上海尤惜阴代办发行。预定"期年二册，春秋刊行"，实际仅发行创刊号一册。

同日 发表杂感《呜呼！词章》。指出"日本作歌大家大半善唐诗"。日本乐歌"词意袭用我古诗者约十之八九"。抱憾国人"轻视"词章之学，致及"西学输入，词章名辞几有消灭之势"。因此，不学之徒"遒见日本唱歌，反啧啧称其理想之奇妙。凡吾古诗之唾余皆认为岛夷所固有"。评论此举"既齿冷于大雅，亦贻笑于外人矣"。刊同日东京《音乐小杂志》。

7月1日 加盟日本汉诗社团"随鸥吟社"。（1904年，由大久保湘南、森槐南等汉

诗人创办于东京)并以中国诗人"李哀"为名,赴东京偕乐园出席随鸥吟社举办之"东京十大名士追荐大会"。当庭赋咏《东京十大名土追荐会即席赋诗》,表明对中国传统诗词落寞的感慨与期盼。云:"故国荒凉剧可哀,千年旧学半尘埃。沉沉风雨鸡鸣夜,可有男儿奋袂来。"

8月　报考东京美校毕,返回天津探亲。归途赋诗填词多首,主题皆怀乡、愤世、忧国、忧民。如《七律·醉时》云:"醉时歌哭醒时迷,天津桥上杜鹃啼;梦里家山渺何处?沉沉风雨暮天西。"如填词《喝火令》"哀国民之心已死"云:"洛阳儿女学琵琶,不管冬青一树属谁家。不管冬青树底影事一些些。"

9月29日　以中国自费留学生李岸为名,考入正木青彦主持之东京美术学校西洋画科。先后师从长原孝太郎、小林万兵、和田英作、黑田青辉学习西洋画。今存木炭画《少女》,即为彼时木炭写生课处女作。

冬季　与曾存吴、黄辅周等在东京发起成立"春柳社演艺部"。时值日本新派剧、浪人戏时兴,适留日同窗曾存吴正与日本新派剧名流藤泽浅二郎交游。即与曾前往观摩恳谈,从中发现新派剧表演之潜在功能,可借鉴西方文明唤醒国人奋起。遂拟订《春柳社演艺部专章》,率先组团春柳社探索中国新剧表演艺术。这是成立最早的中国近代话剧社团。

1907年(光绪三十三年　丁未)28岁

1月　在东京美术学校西洋画科继续学业。课余从日本音乐家上真行兼修钢琴、音乐理论。(吴梦非《李叔同与浙江艺术教育》)

2月10日　东京中国基督教青年会发动中国留学生,于东京骏河台中国留学生会馆,举行"赈济祖国两淮地区水灾音乐会"。李叔同、曾存吴应邀率领春柳社赴会公演《巴黎茶花女》(即《茶花女》,法国小仲马原著)中《亚芒父访和茶花女临终》一幕。由唐肯饰亚芒,曾存吴饰亚芒父,孙宗文饰佩唐。李叔同以艺名"息霜"扮演女主角玛格丽特登台:白衣长裙,束腰披发,两手抱头,自伤命薄,受到观众热烈欢迎。演出结束,日本戏剧界元老松居松翁特去后台与之"握手为礼",表示祝贺。又在《芝居杂志》著文称道:"中国俳优令我感动者乃李息霜君"。茶花女"演得非常好",一步一姿"优美婉丽,决非日本俳优所能比拟"。预言此举已"在中国放了新剧的烽火"!乃中国近代话剧表演之最。

6月1日、2日　与曾存吴领导春柳社在东京本乡座剧场举行"丁未演艺大会"。公

演曾存吴改编、藤泽浅二郎导演的新剧《黑奴吁天录》。由曾存吴饰黑奴汤姆,黄二难饰绅士解而培,谢康白、李涛痕、庄云石、任天知、欧阳予倩也分饰要角。李叔同任舞美,绘制戏报,并饰解而培妻爱美柳夫人,身穿自制的粉红色西装登场:体态窈窕,台步柔美,性格鲜明,酷似洋妇;在第四幕"狂歌有醉汉,迷途有少女"中,李叔同又饰跛醉客,在流浪乐师的琴声伴奏下,独唱一首中国风歌曲,用歌声推动剧情;终场又将原著解放黑奴易为黑奴杀死奴贩逃跑,揭示了被压迫者奋起反抗的主题,令全场观众为之欢欣鼓舞。次日,日本评论家土肥春曙在《戏剧记》中指出:春柳社"丁未演艺"与我日本票友戏不能"同日而语,它已远远超过了高田、藤泽、伊井、河合"诸新派剧名流之表演!

1908年(光绪三十四年 戊申) 29岁

1月　在东京美校西洋画科继续学业,课余从上真行兼修钢琴、音乐理论。因人体素描课不敷练习,故重金聘用一日籍模特儿(真名待考),按约上门另行补课,日久产生感情,彼此结为异国夫妇。由此而起,李叔同曾反复绘制女性人体油画,包括今存油画《裸女》等。

4月14日　与曾存吴领导春柳社,去东京桥万町八番地常盘木恳亲会,公演新剧《相生怜》。

4月23日　与曾存吴领导春柳社,去东京千叶,出席中国留日学生团体——中国医药学会成立一周年纪念大会,演出李涛痕创作的四幕新剧《新蝶梦》。

1909年(宣统元年 己酉) 30岁

1月　在东京美校西洋画科继续学业。课余从上真行兼修钢琴、音乐理论。

4月16日—5月12日　东京白马会举行第13回油画展。李叔同油画《停琴》入选参展。展出号为56。画面为一"弹完钢琴坐在床边休息"的日本女青年。

夏季　绘制漫画明信片《存吴氏面相种种》。将"曾"字绘成12种头像,表现曾存吴喜怒哀乐等不同面相,寄给返回成都探亲的曾存吴。

1910年(宣统二年 庚戌) 31岁

1月　在东京美校西洋画科继续学业。课余从上真行兼修钢琴、音乐理论。

4月　应杨白民函约,为上海城东女学校报《女学生》改刊题书,并在该刊发表《中西画法之比较》,指出"西人之画,以照片为蓝本,专求形似;中国画但取神似,兼言笔法。入手既难,成就更非易易。"为此断言:若"使中画大家改习西画,吾决其不三五年,必可比踪彼国名手;倘西国名手改习中画,吾决其必不能遽臻绝诣——盖凡学中画能佳者,皆善书之人"。

5月10日—6月2日　东京白马会举行第13回油画展。李叔同入选三幅作品:(一)油画《朝》,出品号为47。(二)油画《静物》,出品号为182。(三)油画《昼》,出品号为566。

10月　荣获东京美校颁发前学年"精勤学业奖",为全校21名获奖学生中"唯一外国留学生"。(《东京美校月报》)

1911年(宣统三年　辛亥)　32岁

3月中旬　赴东京美校西洋画科参与毕业考试。以实技与总平均76分,名列该校撰科四名毕业生之首。(刘欣子《李叔同与东京美校》)

3月29日　向东京美校呈交油画毕业作品《李叔同自画像》。原作长60.6厘米,宽40.6厘米。右上方题款《李1911》。陈列于"毕业成绩展览会"。由于尝试"法国印象派画家毕沙露的点彩法",因而《李叔同自画像》"引人注目"。(吉田千鹤子《李叔同在东京美校史料综述》)

3月　会同东京美校第十一届毕业生合影。前一二排为本校教授、教师。第三排起为本校各系毕业生。上题"东京美术学校第11回毕业摄影。明治四十四年"。知情者书:"'李叔同的毕业照片'。1911年3月。第三排左起第六人。"今藏东京艺术大学图书馆。

4月　结束东京美校留学生活,返回天津。

5月　得天津少时学友严修(1860-1929,祖籍浙江慈溪,生于直隶,清光绪进士。曾任翰林院编修、贵州学政)相助,与直隶高等工业学堂商谈任教事(《严修日记》)。遂去上海,为日籍夫人来华做准备。再去东京,会同日籍夫人料理未尽事宜。

8月　偕日籍夫人到达上海。于海伦路泰安里20号赁居寓所,安置好日籍夫人,便返津与眷属团聚。遂用心布置"洋书房":内侧置备钢琴,四周墙上挂有留日期间油画,中有日籍裸体女人,故被亲友"传为奇事"。下旬,得严修推荐,应聘任教直隶高等工业学堂图案教职。

9月　应邢晃之校长之聘,任教直隶高等工业学堂图案教职,试将西洋绘画应用于

实用美术（今工艺美术）教学。编写讲义《西洋画法》。自序云：是编"以桥本帮助氏之《洋画一斑》为蓝本，但多以己意，增删颠倒。兼采他书者，约十之二。是编所载，当有谬误。愿大雅君子，匡其不逮"。

11月　辛亥革命成功，清王朝宣告覆亡。津门各大钱庄、票号趁机宣告"破产"，用以侵吞存银，李筱楼家资财也"一倒于义善源票号五十余万元，再倒于源丰润票号亦数十万元"。李叔同名下之"三十万元以上的财产"，也与文熙兄一起，在"天津盐商大失败"中"完全破产"。百万家财，荡然无存，一变而为投机者手中的国难财。李筱楼家道中落，从此李氏大家庭赖李桐冈行医为生：上午在家坐诊，下午出诊。

1912年（民国元年　壬子）33岁

1月1日　民国南京临时政府成立，孙中山就任大总统。即填《满江红》一阕"志感"，用以讴歌同盟会志士的壮烈业绩："双手裂开鼷鼠胆，寸金铸出民权脑，算此生，不负是男儿，头颅好。"期盼中国由此开辟新纪元："魂魄化作精卫鸟，血花溅作红心草。看从今，一担好山河，英雄造！"

1月下旬　天津直隶高等工业学堂奉命停办。乃应杨白民之邀，赴沪任城东女学教职。行前托付盟兄李绍莲代为照顾留津家眷。并嘱俞氏："以后有什么困难事，可去找李三大爷。"遂南下上海海伦路寓所，与日籍夫人聚居。

2月11日　经朱少屏介绍，填写入社书，加盟南社。（见《南社入社书》）

4月1日　陈英士在上海望平街七号创办《太平洋报》。宣布"以唤起国人对于太平洋之自觉心，谋吾国在太平洋卓越地位之巩固"为宗旨。聘叶楚伧任总主笔，姚雨平任社长，朱少屏任经理。李叔同应朱少屏之邀，担任《太平洋报》编务。责编副刊《太平洋文艺》《太平洋画报》；主持《太平洋报》广告部。并用魏碑体题书报额。同事有柳亚子、苏曼殊、胡寄尘、胡朴安等。

同日　与叶楚伧、柳亚子、朱少屏、曾存吴等于上海望平街《太平洋报》社，发起成立"文美会"。宣布以研究文学、美术为宗旨。通过品茗交谈，相互切磋；定期例会，观摩交流，重振中国词章书画。由李叔同筹编《文美杂志》。

8月（农历七月）　应经亨颐校长之聘，辞去沪上《太平洋报》编务、城东女学教职，转赴杭州浙江两级师范图工专修科任教图画、音乐。从此卸下西装革履，改穿布衣布鞋，全力培养艺术教育人才。

1913年(民国二年 癸丑) 34岁

2月 浙江两级师范学堂奉命更名为浙江省立第一师范。原有高师部除保留图工专修科外,其余皆停办。自本学期起,浙一师专办初师部,招收高小毕业生入学。改学制五年(预科二年,师范三年)。李叔同应经亨颐之聘,继续任教图工专修科图画、音乐教职,兼任初师部图画、音乐教职。

春季 作《浙江省立第一师范校歌》,夏丏尊词,李叔同曲。采用学堂乐歌为主题音调,通过变化重复,形成起承转合曲调,咏唱浙一师学子共同心声:"吾侪同学,负斯重任,相勉又相亲。五载光阴,学与俱进,盘固吾根本。之江西,西湖滨,桃李一堂春。"

6月(农历五月) 以"浙师校友会"名义,主编《白阳杂志》。由李叔同题签设计封面,书写全部文稿交付石印。并撰书《白阳诞生词》。谓:"技进于道,文以立言。悟灵感物。含思倾妍。水流无影,华落如烟。掇拾群芳,商量一编。"

同月 署名"息霜",发表音乐论述《西洋乐器种类概说》外国文学论述《近世欧洲文学之概观 第一章 英吉利文学》、美术论述《石膏模型用法》,分别评介西方文学、音乐、美术发展概况;散文《西湖夜游记》,记录与友人夜游西湖的亲身感受。刊于创刊号《白阳》。

同月 署名"息霜",发表三部合唱曲《春游》(李叔同撰词)。全曲借用西洋作曲法,采用六八拍节奏,简洁规整的和声,以轻荡舒展的主旋律,塑造出一幅春回大地,春游者踏歌咏春的群像。刊本月《白阳》。1992年入选"二十世纪华人音乐经典"。

1914年(民国三年 甲寅) 35岁

2月 在浙一师继续任教。2月4日,去杭州弯井巷参观夏丏尊新居"小梅花屋"。但见主人为陈师曾绘赠《小梅花屋图》题词《金缕曲》云:"租屋三间似艇小,安顿妻孥而已。笑落魄萍踪如寄。竹屋纸窗清欲绝,有梅花慰我荒凉意。自领略,枯寒味。"李叔同似觉忧伤,乃填小令《玉连环影》,赞美主人诗情画意的新生活。词云:"屋老,一树梅花小。住个诗人,添个新诗料。爱清闲,爱自然。城外有西湖,湖上有青山。"

5月 黄炎培率江苏省教育司一行来杭考察。通过现场观摩,检阅学生成绩,黄炎培充分肯定了李叔同在浙一师开创的艺术教育。谓:"图画手工专修科的成绩,殆视前南京两江师范专修科为尤高,其主事者,为吾友美术专家李叔同君。"

8月(农历七月) 去城南草堂往访故友许幻园。见许出示亡妻宋梦仙遗画,念及当年奉母寄居城南草堂时,母约梦仙"说诗评画,引以为乐";梦仙多病,母代煎药,"视之

如己出",共享"家庭之乐"。李叔同婉叹往事"犹若隔世"。乃赋诗《题梦仙花卉横幅》,"以寄哀思"。云:"人生如梦耳,哀乐到心头。寿世无长物,丹青片羽留。"

秋季 率领吴梦非一行浙一师图工科学生,假西泠印社大厅举行浙一师图工专修科学生音乐会。时值全省"运动大会前一日",校长经亨颐《致音乐会开会辞》。宣布举办音乐会旨在倡导美育,欢迎"齐集省桓"的教育家光临。节目有独唱、合唱、风琴独奏、钢琴独奏等。其中以吴梦非钢琴独奏贝多芬《月光奏鸣曲》(第三乐章)最为精彩,深得李叔同赞许。音乐会结束,发现李叔同手书、"张贴会场"之节目单已不翼而飞,一时被传为佳话。

11月 接受浙一师图工专修科学生邱梅白提议:会同同好金石的文友柳亚子、姚石子、姚光、费龙丁,同事经亨颐、周承德、夏丏尊、堵申甫,与初师部学生楼启鸿、杨凤鸣、陈兼善、杜振瀛、毛自明等20余人,在浙一师成立"乐石社"。由李叔同任主任(社长),邱梅白任书记,杨子歧任会计,杜丹成、戚继同、陈达夫、翁慕陶任庶务。社址设于杭州后市街清行宫内臧社旧址。

1915年(民国四年 乙丑) 36岁

2月 在浙一师图工科任教图画、音乐,兼任初师部图画、音乐教职。在此前后,为应音乐教学之需,曾选曲填词配作大量乐歌。少数由李叔同撰词度曲。坚持"国学唱歌"宗旨。代表作当推《忆儿时》《送别》,词曲贴切,浑然一体,至今仍传唱于海内外,可谓历久不衰,在近代音乐史上享有地位。

5月16日 为欢迎南社柳亚子、高吹万、姚石子一行来杭,会同27名在杭社友,假杭州西泠印社举行南社临时雅集,吟诗唱和,凭吊冯小青墓。时适"能歌小青事"的京剧名伶冯春航与柳亚子在冯墓邂逅。冯在场听完各家吟咏冯诗,情有所寄,故请柳亚子为冯小青墓立碑题记。李叔同遂受柳亚子请,用魏碑手书《明女士广陵冯小青墓题记》。云:"冯郎春航,能歌小青影事者。顷来湖上,泛棹孤山,抚冢低回,题名而去。既与余邂逅,属为点染,以视后人。用缀数言,勒诸墓侧。民国四年夏五 吴江柳亚子题。"

6月 往游西湖。与北京高师校长陈宝泉(李叔同津门少时友人)在烟霞洞邂逅。目睹李叔同一改"昔日矜持之态",陈"力约"李北上,出任北京高等师范艺术教职,殊不知李叔同已应江谦校长之请,允任南京高师下学期图画教职,故对陈宝泉之约"笑应"不答。待陈北返,李叔同便去信谢绝。并书赠填词《喝火令》留念。

9月2日 应江谦校长之聘,兼任南京高等师范图工专修科图画教职,并与杭、宁二校商定:每校轮流任教二周。从此每隔半月,得乘车往返宁、杭二地"千二百里",铸成"一

大苦事"。(李叔同《致刘质平信》)

9月3日　浙一师初师部学生刘质平,因病休学返回海宁家中,思想苦闷,难以排解。即复信劝慰云:"人生多艰,不如意事常八九,吾人于此当镇定精神。吾弟病中多暇,可取古人修养格言读之,胸中必另有一番世界。"

本年　美国旧金山举办"巴拿马万国博览会",向各国征求油画作品。即选出浙一师图画手工专修科学生吴梦非等油画多幅,送往旧金山筹备机构预选。由于筹备当局歧视,致使浙一师选送油画全部落选退回。消息传来,学生情绪低落,李叔同劝慰云:"不必气馁!我们的艺术百年以后自会有人了解。"

1916年(民国五年　丙辰) 37岁

2月　在杭州浙一师任教图画、音乐;在南京高等师范图工专修科兼任图画教职。

6月　向夏丏尊借阅介绍断食试验的日本期刊。该期刊称"断食试验能使人去旧换新,改恶从善,产生强大的精神力量,自古以来宗教伟人如释迦、耶稣等,都曾试验过断食。"并列举断食试验的方法、时间、注意事项。复与叶舟商定试验时间为12月;地点为虎跑定慧寺,并请叶舟委托丁辅之(时为虎跑护法)代为介绍,再命校役闻玉前往虎跑实地察看,择定方丈楼为试验居地。(弘一《我在西湖出家的因缘》)

7月　刘质平于浙一师初师部毕业。即劝勉其筹措费用,转赴东京投师补课,争取留学深造。及刘抵日,又为其不明"日人说起中国官费生辄作滑稽讪笑之态"去信说明:盖因中国官费生成绩"大半为日人作殿军,甚至作殿军之资格亦无之";"君之志气甚佳,将来必可为吾国人吐一口气!"谆嘱"宜重卫生"、"宜慎出场演奏"、"宜慎交游",坚持"循序渐进","日久必有成绩"!

9月　利用任教之余,研读程朱理学。有感"言易行难,能持久不变尤难"。本拟辞去浙一师教职,专心修养,无奈校长经亨颐"坚留","情不可却";决定翌年先辞去南京高师图画教职。

12月1日—12月18日　利用校方公历年假,由工役闻玉陪同,去杭州大慈山虎跑定慧寺试验断食。共计17天:前五天,断食至尽。中六天,停食饮矿泉水。后六天,由稀粥增至常量。断食期间,仍临摹各家碑帖。曾作印"不食人间烟火""一息尚存"二方。试验毕返校,将书件赠夏丏尊;将《断食日志》赠堵申甫;手书横额"灵化"赠朱稣典。跋云:"丙辰新嘉平,入大慈山断食,身心灵化,欢乐康强。欣欣道人李欣。"试验毕返校,取老子《道德经十章》所云:"专气致柔,能如婴儿乎?"对外易名"李婴"。

1917年（民国六年　丁巳）38岁

1月18日　复刘质平信。就报考东京音乐学校信心不足，说明日本音乐家牛山充、中山晋平，当年均应试数次，方如愿考入东京音乐学校。期勉刘全力以赴报考该校："取与不取，听之可也。"表示本人"拟于一二年内入山为佛弟子。现已陆续结束一切"。

2月　在南京高等师范与杭州浙一师兼任教职。

3月　致刘质平信，说明代为补请官费事难以如愿：盖因一则，本人"素不与官厅相识"；二则"求人甚难"。表示愿从月薪个人支出部分之伙食、应酬、零用、添衣费等五十元中，"每月节余廿元"。按月汇上至君毕业。但要求刘确认：（一）此款赠君将来不必归还；（二）不得将"赠款事"转告"第三人"；（三）"按部就班用功。自杀之念必痛除之"。

11月4日（农历九月二十日）　去虎跑定慧寺聆听法轮禅师说法。归来撰书对联"永日视内典，深山多大年"呈奉，下署"婴居士息翁"。

1918年（民国七年　戊午）39岁

2月10日　马一浮陪同文友彭逊之前来虎跑寺学佛。经马介绍，李叔同与彭逊之相识，商定同居一室。2月17日，彭逊之在虎跑礼法轮长老剃度，法名安忍。李叔同驻足现场，受到刺激，决定先皈依三宝。

2月25日（农历戊午年正月十五日）　因拜弘祥为皈依师，彼谦让不从，答应介礼其师了悟上人。待弘祥去杭州松木场护国寺请回了悟。本日，李叔同经弘祥介绍，于虎跑寺礼了悟上人皈依三宝。预定暑假入山。以"在家居士"学佛一年，再行剃度。遂自制海青一件，预习二堂功课。

5月5日　致函刘质平申明："余虽修道念切，然决不忍置君事于度外。"故已设法筹借君至毕业学费"华金千元"。言明"此款借到，余再入山；如不能借到，余仍就职至君毕业"。望君"安心求学，勿再过虑"。

7月1日　在浙一师宿舍整理行李，由闻玉肩挑，去杭州大慈山，以"在家居士"名义，寄居虎跑寺学佛。及抵该寺，便穿上预制僧衣，奉闻玉谓"居士"，自行架床整理寮房，闻玉欲劳不允，乃痛哭而归。

8月19日（农历七月十三日，大势至菩萨诞辰）　晨八时，经叶为铭介绍，于杭州虎跑定慧寺，身披海青，脚穿芒鞋，礼了悟上人剃度，正式起用法名演音，字弘一。

10月10 23日（农历九月初六—十九日）　经林同庄君介绍，在杭州灵隐寺礼圆珠、

清镕大和尚受戒：10月10日，受沙弥十戒。10月16日，进比丘戒。10月23日，圆满菩萨大戒。灵隐寺为李叔同颁发《护戒牒》云："尔等自受戒后，专精行持，弘扬敦化。合给《戒牒》，随身执照。凡遇关津，以便照验。须至牒者，传灵济宗第四十一、四十二世。"（李芳远《弘一大师年谱补遗》）

11月10日　应范古农之约，去嘉兴精严寺检阅经藏。消息传出，上门求字者接踵而来，盖因入山前夕为姜丹书写完《姜母墓志铭》，已将毛笔一折为二，表示弃舍旧业，李叔同与范古农商议如何应对。范开示云："若能改书佛语，以种净因，此亦佛事，写字无妨！"遂托寺中执事代购大笔、瓦砚、长墨各一，宣纸若干，"先写一对联赠寺"，又为范及范友等当众挥毫。李叔同出家后与书法结缘，"殆由此始"。（范古农《述怀》）

1919年（民国八年　己未）40岁

1月上旬　奉马一浮之召，返回杭州海潮寺，参礼一雨禅师打佛七。遂应印心、宝善和尚之请，首次移居杭州玉泉清涟寺（简称玉泉寺）。由于该寺位于西湖之滨，藏经阁置有唐义净译著《有部律》《四分律》，要著《南海寄归内法传》，因而玉泉寺既是李叔同出家初期的修学要地，也是李叔同研习《有部律》《四分律》的发祥地。

1月31日（农历十二月三十日，除夕）　接待杨白民来访，手书"训言"《古德座右铭》附赠。阐明"古人以除夕当死日，盖一岁尽处犹一生尽处"。提议"须将除夕无常，时时惊惕，自誓自要，不可依旧蹉跎去也。愿与白民共勉之也"。（《弘一法师》）

5月13日　接待严修（1860—1929，原籍浙江慈溪，生于直隶。字范孙，清光绪进士，曾任翰林院编修、贵州学政）来访。出示"佛经要目"一纸，提议"先读择要数种"。严修辞别李叔同，"至冷泉亭下"，吟诗抒怀云："筍舆行过复绿亭，千亩修篁一色青。忽觉悠然人意远，绿荫深处水泠泠。"（《严修年谱》）

8月（农历七月）　整理今夏在虎跑寺从华德禅师习唱所录时赞颂，装订成《赞颂辑要》一卷。并书《弁言》，总结歌唱赞颂其利有六："（一）能知佛德深远；（二）体制文之次第；（三）令舌根清净；（四）得胸脏开通；（五）处众不惶；（六）长命无病。以是名山大川于休夏安居之时，定习唱赞颂为日课。"

1920年（民国九年　庚申）41岁

1月28日　约同程中和（出家后法名弘伞）、吴玉泉居士，于杭州玉泉寺结期同修净

业:"共燃臂香,依天亲《菩提心论》共发十大正愿。"彼此结为道侣。(弘一《玉泉居士墓碣》)

春季 撰《印光法师文钞·题赞》。指出该书功效:"是阿伽陀,以疗群疚。契理契机,十方宏覆。"表示法师之文:"服膺高轨,冥契渊致。联华萼于西池,等无量之光寿!"末署"大慈后学演音"。

同季 日籍夫人重来上海,约得黄炎培夫人王纠思、杨白民夫人詹练一陪同,去杭州西湖诸庙寻访出家丈夫。几经周折,终于在湖滨某寺找到李叔同,约至岳庙临湖素菜馆共享素餐。三人有问,李叔同始答。直至终席,李叔同从不主动发言,也不抬头相视。饭罢起身告辞,雇舟归庙。三人送至船边,李叔同自顾上船,命船工划桨远去,从不回头一顾。日籍夫人痛哭而归。

8月4日 向杭州玉泉寺借得"弘教律藏三帙",随携日本请回南山三大部与灵芝三大记,偕弘伞法师同往新城贝山闭关修道。行前在虎跑下院出席僧白诸友素斋。席间先告:"余之出家大半系夏(丏尊)居士助缘。"斋毕又书"珍重"二字赠夏。并谓"来日茫茫,未知何时再面"。

9月 贝山灵济寺闭关值遇障缘:山洪暴发,寺院坍塌。正当李叔同寻思何去何从之际,杭州道友传来消息:原虎跑寺常住德渊法师,已应请赴衢州莲华寺接任住持。李叔同乃托人觅得缅甸玉佛一尊,高56厘米,重40公斤,连同衣单随车一起发送。及抵目的地,便向寺主德渊奉献玉佛,请求寺方供养。缅甸玉佛今由衢州文物馆收藏。

1921年(民国十年 辛酉) 42岁

2月 返回杭州玉泉寺。于藏经阁检阅《四分律》,发现"戒相繁杂,记诵非易。颇宜思撮其要,列表志之,便于初学"。撰著《四分律比丘戒相表记》之愿萌生。

4月12日(农历三月初五) 致毛子坚信,言明当代最服膺的缁素大士:云"于僧则印光法师;于俗则范(古农)大士:范大士解行皆美,具真知见,为末法之善知识。音数年以来,亲近是公,获益匪浅"。

4月下旬 托杨白民谋资三百,得玉泉居士"容介",复经周孟由、吴璧华居士礼请,李叔同偕同弘伞、宽愿法师、吴建东居士,觅居温州"清净兰若"庆福寺。始为约三章:(一)暂缓会晤旧友新识来访;(二)暂缓受理写字作文等事;(三)暂缓相属介绍请托等事。并告知同人,失礼之罪,共相体察。

秋季 闭关温州庆福寺以来,严守《为约三章》,谢绝人事。如温州前任道尹林鹍翔,

曾多次来寺求谒,李叔同皆托"病"不见。又如温州新任道尹张宗祥,递上名片,谓是"朋友(浙一师同事)",寺主寂山以"地方长官不敢怠慢"为由,特持名片至关房要求见客。李叔同连念"阿弥陀佛",含泪作答。云:"师父慈悲!弟子出家,非谋衣食,妻子均抛弃,况朋友乎?乞婉言抱病不见客可也。"终使温州新道尹张宗祥无缘会晤离去。(丁鸿图《庆福戒香记》)

1922年(民国十一年 壬戌) 43岁

1月30日(农历正月初三) 寓居温州庆福寺。原配俞氏(1878—1822,天津人)在天津老家病故,享年45岁。李叔同接获报丧信,即向寂山告假,准备"返津"治丧。后因军阀交战,迟迟未能成行。

3月6日(农历二月初八) 将私名别号"大慈、弘裔、胜月、大心凡夫、僧胤",制印五方赠挚友夏丏尊。《题记》云:"余与丏尊相交久,未尝示其雕技。今斋以供山房清赏。学者览兹残砾,将毋笑其积习未忘耶!"

春季 依律习律须尊寺主为依止师。李叔同循例至庆福寺丈室以毡敷座欲行"拜师"礼时,寺主寂山急忙起立辞谢云:"余德鲜薄,何敢为仁者师?"李叔同发愿云:"余以温州为第二故乡,庆福寺为第二常住,请师父大人幸勿终弃。"再请吴璧华、周孟由居士"恳劝",寂山方始承允。次日,李叔同在庆福寺方丈室履行拜师礼,并"登报声明",宣布寂山为"依止阿阇黎",尊称寂山为"师父大人"。从此在庆福寺依止寂山学律。

秋季 突患痢疾,卧床不起,寺主寂山前来寮房存问。李叔同交付《遗嘱》云:"小病从医,大病从死。唯求师尊,俟吾临命终时,将房门扃锁,请数法师助念佛号,气断逾6小时后,即以卧床被褥缠裹,送投江心,结水族缘。"寂山闻声,涕泣泪下。所幸不久李叔同病愈。

冬季 获悉吴梦非、刘质平、丰子恺等创办之上海专科师范,因困于经费,面临停办。李叔同急门生之急,即在温州庆福寺启关,手书字幅屏联30件,交付校长吴梦非,提议分赠捐资办学之诸善士,以此帮助校方筹集经费渡过难关。

1923年(民国十二年 癸亥) 44岁

2月16日 为禅房题额"毗奈耶室"。遂以"癸亥元旦 僧胤",手装《毗奈耶室日记》,用来记录日常如何持戒防恶止非。三下南闽时,日记内页散失仅存封面,李叔同珍藏不

弃。1940年秋在永春普济寺，李叔同将此封面郑重赠李芳远。1957年春，李芳远将此《日记》写入《弘一大师年谱补遗》。

2月20日（农历正月初五） 李筱楼第一侧室郭氏病故。因未生育，李筱楼《遗书》写明：郭氏去世，遗体从后门抬出入土。李桐冈左右为难：如遵父命，将被人指责冷落郭氏身后；如违父命，又恐儿孙反对。几经考虑，李桐冈推说"有病"，听从儿女安排。此语一出，儿辈心领神会，李晋章、李圣章兄弟，即命工人将郭氏棺木从正门堂而皇之抬出，与李筱楼合葬一墓。

5月9日（农历三月初九） 随侍少年高文彬（1905—1976，浙江温州人）欲礼寂山上人出家。寂山忧其年少"性识未定"日后还俗，而迟迟不允。李叔同乃约护法周孟由、吴璧华于寂山前长跪不起，请求许高出家，并担保日后绝无违规行为，终使寂山"笑允"。本日，高文彬礼惟静法师为剃度师，尊李叔同为"二师父"，尊寂山为"师祖"，于庆福寺落发出家，取法名"因弘"。并约请寂山、李叔同等于寺前合影留念。

8月17日（农历七月初六） 应叶舟之请，为吴熊亡父吴石潜（西泠印社创始人之一）、亡母吴氏，于西泠印社遁庵修建《阿弥陀经》石幢，手书《佛说阿弥陀经》。由吴熊施资，俞廷辅、吴福生、王宗濂、赵永泉镌刻。李叔同并为经幢题偈云："十大愿王，导归极乐。华严一经，是为关闑。大士写经，良工刻石。回共众生，归命阿弥。"

10月 因弘伞不再兼任虎跑寺住持。李叔同乃与德渊法师前往衢州莲华寺。途经城内大中祥符寺挂单。因早餐喜食某店"豆沙饼佐食"，目睹包装纸上饼名、店名字迹出俗，李叔同找到该店求询："请问豆沙饼上的饼名、店名是谁写的？"答曰："八师毛世根。"便托衢州文友尤玄父，约请衢州浙八师教员毛善力来寺晤谈。得知毛写得一手毛笔字，又爱奏刀治印，当场将毛纳为书印弟子，并将随身所携东京美校获奖纪念品插花瓷瓶，赠毛善力。（毛国瑞《弘一大师与在家弟子毛善力》）

1924年（民国十三年 甲子）45岁

3月8日（农历二月初四） 致王心湛信，赞赏周孟由对印光所作评价，云："法雨老人，禀善导专修之旨，阐永明料简之微，中正似莲池，善巧如云谷。宪章灵峰，步武资福，弘扬净土，密护诸宗。二百年来，一人而已——诚不刊之定论。"申明"朽人于当代善知识中，最服膺者惟印光法师"。故曾先后三次上书印光竭诚哀恳，"方承慈悲摄受"。当来为师"撰述传文，亦已承诺"。俟"他年参礼普陀"，"探询法师生平事迹"，"必期成就此愿"。

5月6日 应请与德渊法师移居衢州城内祥符寺。协助寺方于5月10—16日举

行"普利大法会"。商定由李叔同、德渊主持"僧众一部"。法会历时七昼夜,为衢州"空前未有之盛举。"(弘一《致弘伞法师信》)

5月22—28日(农历四月十九日—二十五日) 有感流浪衢州"终非长远之策";委托吴建东在杭代谋居地又"久无复音"。李叔同乃应温州诸居士之请,将行李书物简化成两挑,由"新病初愈"的德渊师肩挑,自衢州起程,"翻山越岭,步送二百里",途经松阳、青田,历时一周,返回温州庆福寺。

6月5—11日(农历五月初四—初十) 代表三衢佛学会,手书《大方广佛华严经净行品》一卷,答谢上海黄涵之施赠《日本续藏经》。跋云:"余以凤庆,叨预劝请之末,为写《华严经·净行品偈》一卷,以奉居士,借答法施之恩焉。于时病热逾月,缠绵未已,努力振毫,无敢怠懈。经文都讫,宿痼亦霍焉若失。"

9月(农历八月) 完稿《四分律比丘戒相表记》。系据南山《四分律删繁补阙行事钞》为表,参考灵芝《行事钞资持记》等写出案语,用以分辨比丘繁杂戒相。全书一百四十余页,由李叔同小楷工书。序云:"三月来永宁城下寮。读律之暇,时缀毫露,逮至六月,草本始讫。题曰《四分律比丘戒相表记》。尔后时复检校,小有改定。幸冀后贤,亮其不逮,刊之从正焉。"

1925年(民国十四年 乙丑) 46岁

1月10日(农历十二月十六日) 函告李圣章今岁初夏大病:"血亏之症弥剧,在华氏寒暑表五十度以下,即寒不可耐;弱冠之年所患神经衰弱症,比年亦复增剧,俟明年撰述事讫,即一意念佛,无再为劳心之业矣。"

3月中旬 绍兴开元寺盛法师来访。表示"欲学《华严疏钞》,无力觅求"。即"随喜赞叹",将丁群孚前施、交付庆福寺晚晴院供养之《华严疏钞》240卷,委托绍兴善友蔡丏因,向开元寺盛法师"转贻"。

6月11日(农历闰四月廿一日) 为纪念生母王太淑人64岁诞辰,手书《阿弥陀经》一卷。越年赠毛善力。毛携此经去杭州延定巷劝请马一浮题诗《赞弘一大师手书佛说阿弥陀经》云:"身似瓠瓜岂系余,谁能郁郁久居此?末法已无三代礼,群迷赖有四方书。天台山下客骑虎,大庾岭头人网鱼。莲华若现金台相,功德休计恒如沙。"(毛国瑞《弘一大师与在家弟子毛善力》)

6月中旬 小楷工书近年所作序跋传文《大中祥符寺朗月照禅师塔铭》《汪居士传》《四分律比丘戒相表记》《五戒相经笺要序》《集录三种序》《手书华严经净行品跋》等十六文,题曰《晚晴剩语》,寄赠北京俗侄李圣章。跋云:"将入深山,埋名遁世。检集笈囊,

得十数首，写付俗家仲兄子李圣章居士，聊记遗念。"

6月下旬 赴浙江普陀山参礼印光法师。在后山法雨寺如愿履行拜师仪式。遂侍师共居七日。用心观察印光嘉言懿行，发现法师注重惜福，注重因果，衣食粗劣，修持不懈。李叔同从中受到教化。适遇沪上道友王心湛胞弟王大同，乃以"同参"共居二日。分手时，李叔同书偈赠王大同，云："佛门逃出学参禅，面壁功夫胜十年。记得印公有一语，上人行德迈前贤。"

1926年（民国十五年 丙寅）47岁

1月16日（农历十一月二十二日） 致函蔡丏因，指出佛经"疏钞科三者，如鼎足不可阙一。今屏去科文而读疏，必至茫然无措"。批评近代刻经家任删科文。光绪十年妙空大师于"江北刻经处刊刻"《华严疏钞》时"删其科文"；其弟子杨仁山在金陵刻经处刻经，"亦依彼旧例，不刻科文"。北京徐蔚如刻经，"悉依杨居士成规，亦不刻科文。所刻《南山律》宗三大部"近百册，"亦悉删其科文。朽人尝致书苦劝，彼竟固执己见，可痛慨也"！

4月15—17日（农历三月初四—初六） 应师弟弘伞之请，自温州起程，再次移居杭州西湖招贤寺"养疴"。

约4月19日 书印弟子毛善力来访。乃赠历年手刻印模底稿十四印：（一）"怀有"，注云："此印光绪庚子刻，时二十一岁。"（二）"名字性空"（白文）。（三）"居士"（白文）。（四）"胤"（白文），注云："右三印，江山毛慈根藏。"（五）"大慈"（白文）。（六）"不拘文字"，注云："右二印婺源江谦藏。"（七）"郭"，注云："为瑞安郭弼刻。"（八）"马玄"（白文），注云："为会稽马玄刻。"（九）"汪"（白文），注云："为衢州汪梦空刻。"（十）"李"（白文），注云："为俗侄李圣章刻。"（十一）"僧胤"（白文）。（十二）"弘裔"（白文），注云："右二字磨灭。"（十三）"胤"。（十四）"大心凡夫"，注云："右二印，今藏晚晴院。"（毛国瑞《弘一大师与在家弟子毛善力》）

6月28日 获悉"《华严疏钞》会本"科文，已被明清以来刻经家"删节"，故致"上下文义不相衔接。《龙藏》仍其误。今流通本又仍《龙藏》之误"。遂与弘伞发愿厘会、校点《华严疏钞》会本：商定由弘伞"任外护排版流布"；由李叔同"兼任厘会、修补、校点，期以二十年卒业。先科文十卷，次《悬谈》，次《华严疏钞》科文"（弘一《致蔡丏因信》）

7月12—14日 偕弘伞法师自杭州抵达上海，候车赴江西庐山参与金光明法会。初居大林寺，后居青莲寺。（弘一《致蔡丏因信》）

10月17—26日（农历九月十一—二十日）　应请为蔡丏因追荐亡亲,在庐山青莲寺手书《华严经 十回向品 初回向章》:"每行二十字,共计二百行。每纸写十六行,共计十三纸。"自许为"生平写经最精工之作。含宏敦厚,饶有道气,比之黄庭。其后无能为矣"。(蔡丏因《廓尔亡言的弘一大师》)

1927年（民国十六年　丁卯）48岁

2月16日（农历正月十五日）　移居杭州吴山常寂光寺方便闭关。函请堵申甫担任护法:"每月来此一二次,代为购物料理琐事。"2月25日,李叔同函复堵申浦允任护法信云:"若来寺中,可告朽人函请。乞先访延定巷马居士,有佛书信扎等,悉乞带来。"

3月17日　就浙江临时政治会议代主席、旧师蔡元培在杭州青年会发表演说,宣布整顿僧众事,"出家僧众未能满意",致函浙江临时政治会议委员蔡元培、经子渊、马彝初、朱少卿、宣钟华等公开信,建议该会聘请太虚法师、弘伞法师"为委员,专任整顿僧众之事。凡一切规划,皆与仁等商酌而行"。诸如"对于服务社会之一派（新派）,应如何尽力提倡？对于山林办道之一派（旧派）,对于应赴一派（专作经忏者）,应如何尹加取缔"等,"皆乞仔细斟酌,妥为办理"。

3月下旬　国民革命军北伐杭州。激进派高唱"灭佛驱僧"之议:欲毁佛像,收回寺院,勒令僧尼婚配,还俗回家。即致函护法堵申甫云:"余为护持三宝,定明日出关。"附列名单,约请有关人士到常寂光寺会谈。会谈前,李叔同分发"预写佛号",人手一纸。会谈开始,李叔同自顾念佛,不发一言。与会者凝视着手中佛号,回顾佛教对中国社会发展之贡献,终于明白书者良苦用心,并为自己的意气用事感到愧疚。比如,"最激烈"的宣中华君(1898—1927,浙江诸暨人。毕业于浙一师初师部。为李叔同学生,时任浙江临时政治会议委员),出而叹云:"时方严寒,何来浃背之汗耶？"杭州激进派"灭佛驱僧"之议,从此销声匿迹。(姜丹书《弘一大师小传》)

5月下旬　李圣章受北京中法大学委派,赴巴黎考察归来到达上海。于丰子恺处检阅李叔同存信,便转程杭州常寂光寺会晤三叔父。此行留杭一周。李圣章奉父嘱咐,劝说"三叔父还俗回家"。李叔同只答:"当来道业有成,或来北地与家人团聚。"并就出家事未与俞氏商量表示歉意。分手时,李叔同赠手写经书、对联等多种,嘱带回天津俗家留作纪念。(李孟娟《弘一法师的俗家》)

1928年（民国十八年　戊辰）49岁

春季　参访江湾立达学园。李圆净获讯来访。遂与丰子恺首次会晤李圆净。话题谈到坊间盛行之"戒杀画""劝善图"，李叔同有感而发。谓画法陈旧，纸张粗糙，印制简陋，画面缺少美感，期盼出现能为新派知识阶层欢迎的新颖"戒杀画"。丰子恺心领神会。次日便试绘"戒杀画两幅"去李圆净家回访。目睹丰子恺所绘之"新绘戒杀画"，令人耳目一新，李圆净满心欢喜，当场赞不绝口，称道丰氏新绘"戒杀画"乃"今日发扬护生真理的无上利器"！于是"坚请续绘，结集行世"。促成丰子恺发愿绘制"戒杀画集"。（李圆净《续护生画集序》）

8月4日　就李圆净为"戒杀画集"题名，函复云："题名为《护生画集》，甚善！如是则对照文字、尊著《护生痛言》，皆可包括在内。"提议随携余之劝请函，去杭州延定巷六号乞马一浮为《护生画集》"题辞，诗文皆可"。8月中旬，马一浮在杭州家中阅罢李叔同的劝请信，当场为李圆净撰写《护生画集序》云："月臂大师与丰君子恺、李君圆净，深解艺术，知画是心，因有《护生画集》之制。子恺制画，圆净撰集，而月臂为之书。三人者，盖夙同誓愿，假善巧以寄其恻怛，将凭兹慈力，消彼犷心。可谓以画说法者矣。"

9月　展阅前在温州景德寺（旧属会昌）偶见清晦庵学人所辑《千家诗》，乃"开智瀹人之佳书"。即整理校点寄交上海尤惜阴倡印。后经李圆净整理增补，归纳为"亲恩歌""训孝歌""孝顺歌""训子词""兄弟诗""戒杀诗""纪事诗"，取名《重编醒世千家诗》，由李叔同题签，丰子恺等筹资，1929年3月，由上海佛教居士林刊布。卷末无相学人（李圆净）《重编醒世千家诗因缘》云："戊辰夏季，永嘉论月大师，偶在会昌罗汉山景德寺得此孤本，为今日开智瀹德之逗机佳书，商之寺主，出以流布。因校阅朱批，圈选二百七十余首，挂号邮寄学人精校。"

10月6日（农历八月廿三日）　得知《护生画集》出版后，李圆净将分赠中国、日本读者。即函告李圆净成书要求："一、用日本连史纸印；二、用美丽之封面画；三、用美丽之线结纽订之。"申明"若赠送国内读者，即依此法装订；若赠送日本读者，则须用中国上等连史纸印刷。如嫌价昂，可改用上等毛边纸。装订时用色线结纽——如是乃合日本人嗜好"。

12月7日—8日（农历十一月廿六—廿七日）　应李圆净之约，从温州乘轮到达上海，寓居上海闸北佛教居士林，会同李圆净、丰子恺编辑《护生画集》，并手书题句。

1929年(民国十八年 己巳) 50岁

1月10日(农历十一月三十日) 在上海闸北居士林,会同李圆净、丰子恺编辑《护生画集》完稿。并撰书《题赞》付印云:"李、丰二居士,发愿流布《护生画集》,盖以艺术作方便,人道主义为宗旨。每画一叶,附白话诗。选录古诗者十七首,余皆贤瓶闲道人(弘一别署)补题。为书二偈,以为回向:我依画意,为白话诗。意在导俗,不尚文词。普愿众生,承斯功德。同发菩提,往生乐国。"

约1月11—13日(十二月初一—初三) 随同尤惜阴、谢国梁居士,自上海登轮,踏上东南亚弘法之旅。船到厦门,登岸得善友陈敬贤(东南亚华侨领袖陈嘉庚胞弟,厦门大学二校主)接待:于"集友行"吃过午饭,介绍李叔同去五老峰参访南普陀寺。会晤代理方丈性愿法师。经诸法师劝说挽留,决定留居南普陀寺,放弃东南亚弘法原订计划。

4月下旬 偕南闽新识善友苏慧仁,自泉州乘轮北返温州庆福寺。途经福州,往游鼓山涌泉寺,于藏经阁发现《法华》《楞严》《永嘉集》等楷字方册,书法足与唐宋媲美;又发现清为霖禅师"古版"要著《华严疏论纂要》,"叹为希有"!乃劝苏居士施资,倡缘刊布二十五部(每部四十八册)。

10月22日(农历九月二十日,五旬诞辰) 接受夏丏尊提议:由夏具体筹办,会同浙一师友生,于上虞晚晴山房欢度五旬寿辰。刘质平以兼任新华艺专、上海美专、宁波四中三校音乐教职贺师;李鸿梁奉上新绘《千手观音佛像》贺师;丰子恺以开明书店所刊《护生画集》贺师。为答谢夏丏尊盛情,李叔同手书唐李商隐诗句字幅:"天意怜幽草,人间爱晚晴。"后返温州准备游闽。

11月上旬 赴沪乘船二下厦门。行前去功德林出席夏丏尊举办的素筵。席间获识日本书商内山完造。遂以"怕留在中国不能长久保存,不如送到日本去"为由,托内山向日方赠律学著作《四分律比丘戒相表记》一百余部,赠倡刊佛典《华严疏论纂要》十二部。后抵达厦门南普陀寺。李叔同应院长常惺法师之请,协助闽南佛学院整顿僧教育:学僧猛增两倍多,日常教学已非原貌。拟请李叔同为全院学僧讲开示;殊不料李叔同当众磨墨,挥毫撰书《悲智颂》,劝勉学僧争做悲智俱足的菩萨。内云:"有悲无智,是曰凡夫。悲智俱足,乃名菩萨。智慧之基,曰戒曰定。如是三学,次第应修。具修一切,难行苦行。是为成就,菩萨之道。我与仁等,多生同行。今得集会,生大欢喜。"李叔同的"不言之教",果然收到效果。

11月下旬 夏丏尊将李叔同出家前付赠、原存杭州弯井巷"小梅花屋"之数千幅临古碑帖字幅,选辑《李息翁临古法书》一册,交付上海开明书店付印。李叔同应请序

云:"夫耽乐书术,增长放逸,佛所深诫。然研习者能尽其美,以是书写佛典,流传于世。令诸众生欢喜受持,自利利他,同趣佛道,非无益矣。"表达了要用书法传道,昌明佛法的宏愿。

1930年(民国十九年 庚午)51岁

1月29日(农历十二月廿九日 除夕) 由太虚法师陪同,重去南安小雪峰寺度岁。当晚与太虚法师、转逢和尚,在寺中太虚洞(古已有之)共度除夕:点燃油灯,畅谈佛法,通宵达旦,意兴酣浓。太虚文思泉涌,先为李叔同题赞。云:"圣教印心,佛律严身;内外清净,菩提之因。"又为与道友共度除夕赋偈《七律·即景》云:"寒郊卅里去城东,虎踪笑觅太虚洞。此夕雪峰逢岁寒,挑灯夜话古禅宗。"

2月13日(农历正月十五日) 南安归来,途经泉州。李叔同应请移居承天寺,协助性愿创办月台佛学研究社(又名月台僧伽学社),历时二月。时适性常法师(1912—1943,福建晋江人)奉师兄性愿之召,自晋江前来报名入学,经性愿介绍,李叔同与性常在承天寺相识。即向性常"附赠《李息翁临古法书》一册,墨宝数种,以为纪念"。(性常《亲近弘一大师之回忆》)

4月18日 因怕天气热起来,自泉州乘轮返回温州庆福寺。

6月10日(农历五月十四日) 上午,应约与经亨颐同去上虞白马湖夏宅共享"素饭",祝贺夏丏尊45岁诞辰。席间,经亨颐"以酒浇愁",回忆"三人同居钱塘时良辰美景、赏心乐事,今已不复可得!"李叔同"潸然泪下"。故当经亨颐为夏丏尊绘赠寿画《清风长寿》时,李叔同手书《仁王般若经》"苦""空"二偈为画《题记》。云:"生老病死,轮转无际。事与愿违,忧悲为害。三界皆苦,国有何赖?声响皆空,国土亦如。"下午,入居白马湖晚晴山房。

6月11日 刘质平重来晚晴山房,劝请李叔同撰写教育歌集。遂允请撰写《清凉歌》,并为刘集书赠《华严经偈》联句,"以为著述之纪念"。云:"获根本智,灭除众苦;证无上法,究竟清凉。"

7月 移居上虞兰皋法界寺"避暑"。遂撰集歌词《清凉歌集》:(一)《清凉》(后由俞跛棠谱曲);(二)《山色》(后由潘伯英谱曲);(三)《花香》(后由徐希一谱曲);(四)《世梦》(后由唐学咏谱曲);(五)《观心》(后由刘质平谱曲)。遂致函弘伞法师云:"《清凉歌集》本拟从缓。质平来此,谆谆相属,故已撰五首,为《清凉歌集》第一辑,于佛教色彩极淡,冀以广布尔。初中三年以上用。"(李芳远《弘一大师年谱补遗》)

8月11—18日　在上虞法界寺日患伤寒,夜兼痢疾。幸本人"稍知医理",故觅服"旧存之药","断食一日,减食数日";"未曾延医市药",历时八天竟能"早痊","实出意料之外"。(弘一《致夏丏尊信》)

11月下旬　在慈溪金仙寺聆听静权法师(1882—1962,浙江仙居人)宣讲《地藏菩萨本愿经》,由此引发追思亡母王太淑人的深情。当静权将儒家的伦理与佛家的孝经融为一体演绎经义时,李叔同念母心切,愧泪如雨,举座惊愕,经筵暂停。返回寮房,展纸磨墨,为书明代高僧蕅益法语表示忏悔自新,云:"内不见有我,则我无能;外不见有人,则人无过。一味痴呆,深自惭愧。劣慢智心,痛自改革。"(亦幻《弘一大师在白湖》)

1931年(民国二十年　辛未) 52岁

2月16日(农历十二月廿九日)　函托胡宅梵代录所编格言《明薛文清读书录·清梁瀛侯日省录》并撰序文。云:"格言拟请仁者书写,具名仍用'闲瓶道人'。倘仁者等欲令读者生郑重敬畏之心,则请仁者撰一序文,冠于卷首。"2月31日(正月十五日),胡宅梵录完格言,奉嘱撰写《弘一大师精选读书录·日省录序》云:"今高僧弘一大师,以圣贤之心,选圣贤之言。倘于挽救世道人心不无小补,则亦区区精卫填海之微忱耳。"

3月1日　鲁迅先生在上海北四川路内山完造家见李叔同书件《金刚般若波罗蜜多经偈》:"一切有为法,如梦幻泡影;如露亦如电,应作如是观。"十分赞赏,委托内山代觅李叔同墨宝。内山即将李叔同前赠书作《戒定慧》转赠鲁迅。(鲁迅《日记》;手迹见《弘一大师遗墨》)

4月2日(农历二月十五日)　接受天津刻经家徐蔚如劝请:"吾国佛教千百年来秉承南山一宗,今欲弘律,未可更张。"发愿"捐弃有部,专学南山。随力弘扬,以赎昔年轻谤之罪"。于上虞法界寺佛像前宣读《学南山律誓愿文》云:"辛未二月十五日——本师释迦牟尼如来涅槃日,弟子演音敬于佛像前发弘誓愿:愿从今日,尽未来际,誓舍身命,弘护南山律宗。愿以今生,尽此形寿,悉力穷研南山《钞》《疏》及灵芝《记》,精进不退,誓求贯通。悉以回向法界众生,同生极乐莲邦,速证无上正觉。"李叔同也由"新律家"一变而为"旧律家"。(弘一《余弘律之因缘》)

5月17—6月6日(四月初一—四月廿一日)　为纪念亡母王太淑人七旬冥诞,于上虞法界寺手书《华严集联三百》。内晋译《华严经》偈颂104联,唐译《华严经》偈颂125联,唐贞元译《华严经·普贤行愿品》102联。原件呈书本式,交付刘质平收藏。

序云："割裂经文,集为联句,本非所宜。今循道侣之请,勉以缀辑。战兢悚惕,一言三复,竭其努力,冀以无大过耳。兹事险难,害多利少。寄语后贤,毋再赓续。偶一不慎,便成谤法之咎耳。"

　　10月　应请会同栖莲法师(慈溪五磊寺住持)、亦幻法师(慈溪金仙寺住持),在慈溪五磊寺筹建南山律学院。聘谛闲法师(宁波观宗寺住持)任名誉院长;炳瑞法师(慈溪五磊寺监院)、安心头陀(宁波白衣寺住持)任院长;静安和尚(慈溪五磊寺退居和尚)任院董;栖莲任院务总理;李叔同任律学顾问。预定学制三年。遂拟订《南山律学院招收学僧通告》,预定1932年2月20日开学始业。每年讲课七个月。可当栖莲、亦幻同往上海一品香旅社会晤安心头陀共商南山律学院办学事宜,恰逢大护法朱子桥居士下榻于此,栖莲便向朱居士介绍在慈溪五磊寺筹办南山律学院,李叔同允任律学顾问,主讲南山三大部。得知李叔同发心讲律,朱子桥慨允预拨律学院开办费大洋一千元。还说日后办学费用"可以用多少,报多少"。栖莲连忙在上海定制大缘册,返回慈溪五磊寺,便取出大缘册,让李叔同书写《化缘序》。至此李叔同意识到:原来栖莲欲借办学之名,行敛财之实,当即"放手退让",拂袖而去。

　　11月　应广洽法师函请,从温州到达上海,准备三下厦门。因日寇策动"九·一八"事变而被沪上诸友劝阻:谓"时局不大安宁,远行颇不相宜"。(弘一《南闽十年之梦影》)遂取道杭州往居绍兴戒珠寺。蔡丏因获讯来访,要求李叔同提供资料编撰年谱。李叔同婉辞云:"惭愧,平生无过人行。他日有所记忆,当为仁等言之。"(蔡冠洛《戒珠苑一夕谈》)

1932年(民国二十一年　壬申）53岁

　　1月上旬　因栖莲命写《化缘序》等"牵掣逼迫",李叔同在慈溪金仙寺神经衰弱症复发:一月未睡,神经错乱,不能念佛看书,几同废人。幸寺主亦幻相助,约请胡宅梵陪同,移居镇海伏龙寺"关房",易地静养。次月宿疾康复。返回慈溪金仙寺。约得亦幻、显真、雪亮、崇德法师一行,于方丈楼讲授唐道宣《四分律删繁补阙行事钞》与宋元照《行事钞资持记》半月。

　　3月23日　应寺主诚一法师礼请,再次移居镇海伏龙寺。刘质平应约前来度假半月。得刘牵纸磨墨,李叔同在伏龙寺写下首批字件、佛经。

　　7月8日(农历六月初五)　应请为刘质平手书先父遗联,纪念李筱楼120周年诞辰。联云:"事能知足心常惬,人到无求品自高。"跋云:"公邃于性理之学,身体力行。是联句其遗作也。质平居士请书,以为纪念。"

7月　刘质平再次来镇海伏龙寺度假半月。得刘牵纸报字,完成书件数批。内以《佛说阿弥陀经》最为珍贵,五尺整张16页,16天写就,用以纪念先父李筱楼120周年延辰。此为李叔同书法精品,原件由刘质平收藏(今存浙江平湖李叔同纪念馆)。书毕语刘云:"为写对而写对,对字常难写好;唯有兴时写对,书者的精神、艺术、品格,方能显露在字里行间。此次写对,余愈写愈有兴趣,想是与这批字对有缘,故有如此情况。从来艺术家名作,每于兴趣横溢时无意中作成。凡文词、诗歌、字画、乐曲、剧本都是如此。"刘质平假毕回沪,李叔同送之下山。云:"这批字对,将来有缘人会出资收藏,到时可将出让所得,充作养老费及子女留学费。"

11月　应性愿法师、广洽法师函请,在温州乘坐"新镒利"轮,抵达厦门妙释寺。暂寓性常法师腾出之寮房,为书《华严经》偈长联赠:谓"戒是无上菩提本,佛为一切智慧灯"。复经性愿安排,移居厦门万寿岩。这是李叔同三下厦门,自此久居闽南十年。

12月25日　函复俗侄李晋章,言明上海报载"余圆寂事",不必介意。云:"数年前,上海报纸已载余圆寂之事,今为第二次。报纸记载失实,常常有之。"好在"余之寿命",星相家有言在先:"与尊公相似,亦在六十或六十一岁之间。寿命修短,本不足道,姑妄言之耳。"

1933年(民国二十二年　癸酉)54岁

1月21日　为李圆净助编《九华山志》,撰著《地藏菩萨圣德大观》。序云:"自惟剃染以来,至心归依地藏菩萨十又五载,受恩最厚。久欲辑录教迹,流传于世,赞扬圣德,而报深恩,今其时矣。乃辑录一卷,题曰《地藏菩萨圣德大观》。将付书局刊布,并贡诸圆净居士采择耳。"

1月25日　应寺主善契法师之请,移居厦门妙释寺度岁。遂为该寺念佛会撰写讲稿《人生之最后》。根据古诗"我见他人死,我心热如火。不是热他人,看看轮到我"。劝请听众要及早备妥往生资粮,以免"临命终时,手忙脚乱,多生恶业,无法摆脱"。内容包括"病重时、临终时、命终后一日、荐亡事、临终助念"等章。当寺中重病者了识法师阅完讲稿,即止药念佛礼《大悲忏》,"吭声唱诵,长跪经时,勇猛精进,超胜常人"。见者闻者无不惊叹讲稿之感动力!(弘一《人生之最后》)

2月15日—3月10日(农历正月廿一日—二月十五日)　应请为性常法师、广洽法师一行,在妙释寺讲授律学讲录《四分律含注戒本随讲别录》与自著《四分律比丘戒相表记》。时值广义法师(原泉州月台佛学社学员)赴外江参学三载归来。得知李叔同讲律,

在万石岩卸下衣单,便匆匆赶赴妙释寺恭逢盛会。

5月26日(农历五月初五) 率领性常法师、广洽法师一行,于厦门万寿岩宣布成立"南山律苑"。并于诸佛菩萨祖师前,宣读《南山律苑住众发愿文》,别发四愿云:"一愿学律弟子等,生生世世,永为善友,同学毗尼,同宣大法;一愿弟子等于学律时,身心安宁,无诸魔障,境缘顺遂,资生充足;一愿当来建立南山律院,普集多众,广为弘传,不为名闻,不求利养;一愿发大菩提心,宣扬七百余年湮没不传之南山律教,冀正法再兴,佛日重耀。"

10月13日—11月20日(农历八月廿四日—十月初三) 在泉州开元寺尊胜院,为南山律苑学律诸师讲授《四分律含注戒本随讲别录》。在第八章《未来之希望》,申明讲律初衷云:"今欲以一隙之明,与诸师互相研习。故余于讲律时,欲得数人发弘律之大愿,以此为毕生事业者,余将尽其绵力,誓舍身命启导之。惟冀诸师奋力兴起,肩荷南山一宗,高树律幢,广传世间!"(弘一《四分律含注戒本随讲别录》)

11月下旬 偕广洽法师、瑞今法师一行,去泉州西门外郊游。途经潘山,发现晚唐爱国诗人韩偓(844—923,西安临潼人)墓道。忆及"儿时尝读"偓诗,"喜彼名字";念及本人晚年在闽弘法处竟是当年韩偓贬居修禅之地,李叔同抚昔思今,感慨不已!遂登临墓地凭吊,怀古之情油然而生。(弘一《韩偓评传序》)

1934年(民国二十三年 甲戌)55岁

1月22日(十二月初八) 为性愿法师在泉州承天寺举办梵行清信女讲习会,拟订《闽南梵行清信女讲习会规则》。序云:"癸酉岁晚,余来月台,随喜佛七法会,复为大众商榷此事,承会泉、转尘二长老欢喜赞叹,乐为倡助。并属不慧为出规则,以资率循。爰据所见,粗陈其概,未能详尽耳。"

2月13日(农历十二月三十日)晚,于草庵意空楼,为传贯、性常选讲明蕅益大师《祭颛愚大师爪发衣钵塔文》,赞叹颛愚"泰山之德"有三:"(一)尚质朴,绌虚文,不苟合时宜;(二)注经疏,赞戒律,不悬羊头卖狗脂;(三)甘淡薄,受苦寂,不受丛席桎梏。"评斥当今知识"反其道而行之",致使"如来正法,一坏于道听途说入耳出口之夫,再坏于色厉内荏羊皮虎质之徒"。当晚开示,李叔同"热忱卫教,寄慨遥深,几于流涕"。开示毕,又为性常手书"绍隆僧种"横幅。(性常《亲近弘一大师之回忆》)

2月中旬 参拜草庵龙泉岩十八石佛。知彼原系《十八硕儒》读书处:"后悉进登,位跻贵显。"乃为石佛题联昭告世人云:"石壁光明,相传为文佛现影;史乘载记,于此有

名贤读书。"(弘一《草庵碑记》)

3月17日 接受院长常惺法师之请,移居厦门南普陀寺,协助闽南佛学院整顿僧教育。经实地考察,发现学僧纪律松弛,不听约束;原任教员大半散去,现任教员几无一相识。"要想整顿,一时也无从着手。"因此认定"因缘"未熟,宣布"作罢"。(弘一《南闽十年之梦影》)

7月上旬 得闽南诸山长老支持,取《易经》"蒙以养正"之义,在南普陀寺创办闽南佛教养正院。推荐瑞今法师任教务主任,广洽法师任学监;厦门大学学生高文显、广义法师、义俊法师任讲师,招收闽南各地少年僧人入学,并与闽南佛学院同步教学。(瑞今《亲近弘一大师学律之因缘》)

7月14日 致函教务主任瑞今法师,重申闽南佛教养正院办学初衷。云:"弘一提倡办佛教小学,决非为养成法师之人才。弘一提倡之本意,在令学者深信佛菩萨之灵感,深信善恶报应因果之理,深知如何出家,以及出家以后应做何事,以养成品行端方、知见纯正之学僧。至于文理等,在其次也——亦即儒家所云'士先器识而后文艺'此意也。谨书拙见,以备采择。"

9月8日(农历七月三十日,地藏菩萨圣诞纪念日) 在泉州开元寺尊胜院,考核南山律苑学律诸师修习唐道宣南山三大部与宋元照灵芝三大记成绩合格,宣布性常、广洽、广义、瑞今、心灿、本妙、瑞曦、瑞澄、妙慧、瑞卫等法师,专修普通律学结业。

1935年(民国二十四年 乙亥) 56岁

1月 作《鼓山庋藏经版目录序》。谓自"倡缘"刊布《华严疏论纂要》,并以12部赠予日本诸名牌大学与古刹丛林以来,已令"彼邦金知鼓山为震旦庋藏古版佛典之宝窟"。今观本法师在鼓山辑成经版目录,首开"流布之端绪"。余乃应李圆净之请"别书弁辞",用"以赞鼓山雕版之殊胜",俾免该书驰誉异域"而吾国犹复湮没无闻"。

5月13—14日 接受传贯法师劝请,移居惠安净峰寺。行前,性愿为之抽签问卜。云:"三冬足,文艺成;到头处,亦结冰。急急回首,莫误前程……"寺中诸师均为此行前景忧虑不安。有人长跪不起劝阻,有人声泪俱下哀恳放弃,李叔同不为所动,谓"不了此缘,无以为安"。偕同传贯、广洽,在泉州乘坐古帆船航海。翌晨抵达崇武。午前抵达净峰寺。始为寺内李仙像前题联:"是真仙灵,为佛门作大护法;殊胜境界,集僧众建新道场。"复为厅堂题联云:"自净其心,有若光风霁月;他山之石,厥惟益友明师。"(《弘一法师在惠安》)

9月20—27日　函请泉州承天寺性愿法师,前来惠安弘法。先在净峰寺宣讲《佛法大意》,又赴崇武晴霞寺宣讲《法华经·普门品》,"每日听众百人左右"。历时一周,返回泉州,李叔同去信赞云:"老人莅临惠安弘法,乃惠安空前未有之盛事。"

10月17日(农历九月二十日)　为纪念56岁诞辰,在净峰寺撰书《弘扬地藏 重兴南山律教愿联》。云:"誓作地藏真子,愿为南山孤臣。"目的是"铭诸座右,以自策励"。(《南山律苑文集》)

11月17日　因净峰寺原任住持广谦上人(传贯俗父,福建惠安人)去职,新任当家让戏班搭台"节日大演戏",乡民进山燃鞭炮。乃应性愿法师之请,随携新撰律学讲录《菩萨戒受随纲要表》《律学要略》,赴泉州承天寺参与律仪法会。行前去花圃观看来时所植种菊,"犹含蕊未吐"。乃占《五绝·净峰种菊志别》,以表心中之惆怅之情。诗云:"我到为植种,我行花未开。岂无佳色在,留待后人来。"

12月8日　函嘱高文显为晚唐爱国诗人韩偓撰写《韩偓评传》。云:"仁者暇时宜编辑《韩偓评传》一卷。最要者为辨明《香奁集》决非偓作(《辞源·香奁集》条,已为考据辨正)。卷首即须标明此事,以后再详论之。所以再说不嫌重复者,恐阅者于此事不注意也。近代《香奁集》流通甚广,以此污偓,实为恨事。偓乃刚正之人,岂是作《香奁诗》者?他日编就,由余介绍书局出版。"

12月28日　因赴惠安四乡弘法,寓居乡间农舍,感染风湿,始患内外并发症。乃扶病归卧晋江草庵。(传贯《随侍弘公日记一页》)

1936年(民国二十五年　丙子) 57岁

1月上旬　卧病晋江草庵。内热与外症(臂疮、足疔)并发,病势凶险,为"生平所未经历"。乃"放下一切,专心念佛",预立《遗嘱》,交付传贯法师履行:云:"命终前,请在布帐外助念佛号。命终后,勿动身体,锁门历八小时。八小时后,即以随身所着之衣,外裹破夹被,卷好送往楼后之山凹中三日,有虎食则善,否则即就地焚化。"后经传贯劝请养正院师生等诵经忏悔"起死回生"。

2月21日—5月28日,经蔡吉堂介绍,广洽陪同,向厦门黄丙丁博士求治外症,历时98天获愈,综计耗资近百金。为补贴医者成本,请求晚晴护法会汇资50元,折换成药房等额礼券,委托蔡吉堂,转奉黄丙丁,因医者坚辞,乃将此资制成《大藏经箱》数具,外镌"黄丙丁博士施助",交付泉州开元寺留念。另书《心经》等字幅多件,赠黄丙丁志谢。

约6月18日　经善契法师助缘,岩主清智上人礼请,移居鼓浪屿日光岩新建关房。

6月19日　接受经理沈知方之请,从日本请回之佛书中,精选《释门自镜录》《释氏要览》《释氏蒙求》,编就《佛学丛刊》一册,交付世界书局付印。序云:"局主纂辑《丛刊》,其意至善。以末世学者恒厌繁广,而乐简文;又复艰于资财,希求廉直。故精密校刊,廉其直价,广以流布,阐传佛法,利益众生。局主弘愿,盖如此也。"

6月下旬　因去鼓浪屿中山图书馆查阅资料,获识馆长李汉青。翌日,李汉青便偕子芳远前来日光岩参访。目睹李芳远年方十三,早慧多才,喜爱诗书画印,李叔同颇为器重,昵称"芳远童子"。分手后,李叔同便以教写篆字致函李芳远云:"初学篆字,宜先习《说文解字》建首。每日写四字。写时宜提笔悬肘。如是积日渐进,万不可求急速。"

9月(农历八月)　作《韩偓评传·序》,记录该书缘起。云:"癸酉小春,驱车晋水西郊,有碑蠹路旁,题曰《唐学士韩偓墓道》。因忆儿时尝诵偓诗,喜彼名字,今五十年后七千里外获展彼坟墓,因缘会遇,岂偶然也。偓为唐季名臣,晚岁居南闽。乃属高子胜进,撷其概略,辑为一编,为述所怀,弁其端云。"

12月31日　诗人郁达夫(1896—1945,浙江富阳人)抵达厦门南普陀寺。约得广洽陪同,前来鼓浪屿日光岩参拜。知彼无法摆脱尘世,乃赠李圆净《佛法导论》与自著《人生之最后》《清凉歌集》,劝彼赶快学佛,摆脱烦恼。郁返福州,为赋《七律·赠弘一法师》回寄。诗云:"不似西泠遇骆丞,南来有意访高僧。远公说法无多语,六祖传真只一灯。学士清平弹别调(法师著有《清凉歌集》),道宗宏议薄飞升。中年亦具逃禅意,两事何周割未能。"

1937年(民国二十六年　丁丑) 58岁

1月18日(农历十二月初六)　鼓浪屿日光岩闭关期满。应请移居厦门南普陀寺。为了答谢寺方"半载供养之厚恩",李叔同为岩主清智上人手书《佛说无量寿经》,又为常住手书《佛说阿弥陀经》。抵达南普陀,得知高文显于当天《星光日披》编印《弘一法师纪念特刊》,李叔同忧虑不安。当晚语传贯云:"胜进此举虽是好意,实乃诽谤于余。古人云:声名——谤之谋也。余日后在闽南恐难容身。"(传贯《随侍弘公日记一页》)

3月4日　高文显奉厦门大学文学院院长李相勖教授委托,邀请李叔同赴厦门大学讲演佛学。李叔同婉言辞谢。见传贯惶惑不解,释云:"余生平对于官家大名人,从不敢与其亲好,一怕堕落于名闻利养魔窟也,二防外人讥我趋名逐利也。"未几,李相勖又委托高文显向李叔同转交厦门大学文学院讲学邀请信。李叔同当即函高辞谢云:"此

事乞为辞谢。余近来诸事谨慎,冀无大过。诗云:'战战兢兢,如临薄冰,如临深渊'——常服膺此言也。"

3月18日　为闽南佛教养正院讲演《南闽十年之梦影》。总结本人三下南闽弘法,"失败不完满"者居多,"成功完满"者很少——盖因"德行欠缺,修养不足"。故集古人诗句"一事无成人渐老(唐代诗人白居易《除夜寄微之》诗句)"与"一钱不值何消说(清代诗人吴伟业《临终绝命诗》诗句)",自号"二一老人",以此警策自己"努力用功,改过迁善"。并将上述诗句与"二一老人"分别书赠广洽、高文显。

5月2日　厦门市府为"倡导国民体育精神",决定5月21日在中山公园体育场举行厦门市运动大会。并由筹委会函请李叔同为《厦门市运动大会会歌》谱曲:"函请查照,务希俞允。"5月13日,由"李叔同制谱、倪杆尘作歌"之《厦门市运动大会会歌》在《华侨日报·夕刊》上发表。全曲以坚定豪迈的节奏,激昂奋发的行进曲调,向参赛者大声疾呼:"你看那外来敌多么狼狈!"大声召唤:"健儿身手,各显所长,大家图自强!"5月21日在厦门全市运动大会传唱,受到学界欢迎。

5月14日　倓虚派梦参法师来闽迎请李叔同北上青岛湛山寺讲律。乃申明四约:(一)不为人师;(二)不开欢迎会;(三)不登报扬名;(四)弘法期四月。待寺方获允,本日偕传贯法师、仁开法师、圆拙法师一行,在厦门乘坐"太原轮"北上。16日抵达上海,应叶公绰、范成法师之请,于上海法宝图书馆出席素斋。斋毕上船,叶恐李叔同此去"人地生疏",对方难尽"地主之谊",故提议代发电报预告青岛寺方。李叔同"不鹜声华",即与随行诸师"改乘他船而往"。20日安抵青岛。

6月16日(农历五月初八)　朱子桥居士为悼念亡友,从西安乘机抵达青岛湛山寺。青岛市长沈鸿烈委托寺方设筵欢迎。得知李叔同正在该寺讲律,朱子桥提议倓虚开列知单,"请弘老坐首席,我作陪客"。次日,湛山寺按时开筵,不见李叔同身影。寺方又派"监院师"前往寮房礼请。李叔同书录宋惟正禅师(985—1049,上海松江人)向金陵地方官叶青臣招宴时所咏《谢宴偈》字条交付监院师。偈云:"昨日曾将今日期,短榻危坐静思惟。为僧只合居山谷,国士宴中甚不宜。"朱检阅字条,赞叹:"清高!"目睹沈市长"脸色骤变",倓虚"赶紧拿话遮盖",朱子桥故意"嘻嘻哈哈,总算把沈市长的尴尬场面"应付过去。(倓虚《影尘回忆录》)

7月7日　日军在北京近郊宛平策动"卢沟桥事变",廿九军将士高唱音乐家麦新创作的《大刀进行曲》:"大刀向鬼子们的头上砍去!"高举大刀,奋勇反击,抗日战争爆发。正在青岛湛山寺讲律的李叔同闻讯,义愤填膺!午前步入斋堂,涕泪满面。"当食之顷",李叔同含泪告诫随行的闽南传贯、仁开、圆拙诸法师云:"吾人吃的是中华之粟,

吾人饮的是温陵之水,身为佛子,若于此民族存亡关头,不能共纾国难于万一,为释迦、如来张点门面,自揣不如一只狗子!狗子尚能为主人守门,吾人一无所用,而犹腼颜于衣食,能无愧于心乎?!"(叶青眼《千江印月集》)

10月　湛山寺讲律结束。偕传贯法师一行,自青岛乘轮南返厦门。途经上海,缁素纷纷劝请李叔同改期南下。李叔同谓:"朽人行前言明讲律期满返回厦门,今若因难他去,将受闽南僧众极大之讥嫌!"返回厦门万石岩后,日军水陆进逼,缁素各方纷纷劝师内避,李叔同大义凛然,谓:"为护法故,甘愿不怕炮弹!"在禅房题额"殉教堂"。复写信函告各地缁素友人:谓"时事未平靖前,仍居厦门。倘值变乱,愿以身殉之。古人寺云:'莫嫌老圃秋容淡,犹有黄花晚节香。'"

1938年(民国二十七年　戊寅)59岁

1月19日　应请移居晋江草庵寺度岁。迨自1929年初首下厦门算起,李叔同寓居南闽业已首尾十载。为了共纾国难,答谢闽南各方人士的热忱护法,李叔同发愿新岁分赴闽南弘法讲经。1月31日(农历正月初一),在草庵宣讲《普贤行愿品》10天。每次讲经毕,均"嘱缁素读诵《普贤行愿品》十万遍。以此功德,回向国难消除,民众安乐"。众感师诚,将"读诵《普贤行愿品》"分作"十二个月完成"。李叔同又"发愿手书《华严经》偈颂,以为回向"。(叶青眼《千江印月集》)

2月19日　移居泉州承天寺,分赴泉州诸寺弘法讲经。2月25日,在开元寺讲演《劝念佛菩萨求生西方》。3月20日起,在开元寺宣讲《华严经·普贤行愿品》十天。3月13日,在开元慈儿院讲演《释迦牟尼佛在因地为法舍身》。3月14日,在泉州妇人养老院讲演《净土法门》。3月15日,在温陵养老院讲演《劳动与念佛》。3月17日,在崇福寺宣讲《三归五戒略义》。3月18日起,在开元寺宣讲《心经讲录》3天。3月24日,在朵莲寺宣讲《药师如来本愿功德经大意》。3月27日,在梅石书院讲演《佛教的源流及宗派》。4月1日起,在清尘堂讲演《华严大意》3天。

4月8日—10日　应请赴惠安科峰寺讲演《修净土宗者应注意事项》《十宗略义》《华严五教大意》。随行者高文显于惠安图书馆查阅《螺阳文献》发现韩偓佚诗《七律·松阳洞》,为《全唐诗》所未收。经李叔同吟咏辨证,认定乃"孤臣"韩偓"亡国后的悲歌"。故当返回泉州承天寺,李叔同便将此佚诗书成中堂赠高文显。诗云:"微茫烟水碧云间,拄杖南来渡远山。冠履莫教亲紫阁,袖衣且上傍禅关。青丘有地榛苓茂,故国天阶麦黍繁。午夜钟声闻北阙,六龙绕殿几时攀?"

5月7日（厦门沦陷前四天） 应广心法师之请，移居漳州南山寺弘法半月。弘法期满，厦门沦陷。故请南山寺介绍，移居漳州瑞竹岩"结夏"。

9月6日（农历闰七月十三日）起，为漳州缁素于尊元经楼纪念李叔同出家24周年，应请宣讲《佛说阿弥陀经》一周。讲经圆满，为书《苦乐对览表》附赠经楼："回向众生，同证菩提。"

10月下旬 菲律宾中华佛教会将泉州定塑三尊佛像，运回马尼拉大乘信愿寺。为性愿首任信愿寺方丈举行隆重的升座仪式。李叔同应请为信愿寺题书匾额；撰书对联云："佛宇光明，传自震旦；声教洋溢，淹有菲滨。"（郭公惠《性愿法师纪念册》）

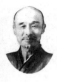

11月11日 应请赴安海水心亭筹备弘法。11月27日—29日，假安海金墩宗祠讲演《佛法十疑略释》《佛法宗派大概》《佛法学习初步》。翌年辑成《安海法音录》，由许书亮作序，安海澄渟法会付印。

12月5日 返回泉州承天寺。函复李芳远，回答本年分赴闽南各地弘法原委。谓"因余居南闽十年，受当地人士种种优遇。故于今年往闽南各地弘法，以报答闽南人士护法之厚恩"。

1939年（民国二十八年 己卯） 60岁

1月4日（农历己卯年十一月十四日） 假泉州承天寺，为闽南佛教养正院同学会讲演《最后之□□举行（忏悔）》。检讨由于"善念消失，恶念增加"，导致年来大改常度，一变而为"到处演讲"、到处"见客"的"应酬和尚"。幸永春少年李芳远寄来劝请信：谓"以后不可"到处演讲，"常常宴会，要养静用功"，故今宣布将"老法师""大师""律师"等尊称"一概取消"；辞谢"学人""学者"等称呼，"孑然一身，遂我初服"。讲演毕又吟明代龚定庵诗作"临别赠言"，表示对世出世事不再追求圆满，云："未济终焉心飘渺，万事都从缺憾好。吟到夕阳山外山，古今谁免余情绕。"返回居地，李叔同函复李芳远劝请信云："惠书诵悉，至用惭惶！自明日起，即当遵命闭关静修，屏弃一切。"

1月19日 函告蔡丏因将附寄讲稿《最后之□□》，与前寄讲稿《青年佛徒应注意的四项》《南闽十年之梦影》三文，合编为《养正院亲闻记》一书，"能于己卯（1939）年付印"，以纪念"世寿六十"。提议卷末附载养正院师生"施资者姓名"。无奈时值抗战，纸价飞涨，李叔同委托蔡丏因编印《养正院亲闻记》一书，仅排版制成纸型，未能付印成书。1943年，蔡丏因将此三文交付夏丏尊，由上海弘一大师纪念会收入《晚晴老人讲演录》印行。卷首附刊蔡丏因《养正院亲闻记叙》云："弘一大师专心净土，宏宣律范，广为

僧众善士说种种习见之事，易行之法，以使闻者能刮垢增光，渐进于道。亲闻弟子汇而记之——因题《养正院亲闻记》。"

3月15日 闻福建省府为补充前线兵员，拟在闽南僧众中"征服服役"。即在泉州承天寺关房宣布"启关"。发表演讲，告慰僧众，云："倘此事实行，愿为力争"，直至当局收回成命。"令大众毋惧！即往永春，亦愿为此事负责到底"，云云。

4月14日 接受性愿法师安排，复经寺方四次派人劝请，偕同性常法师自泉州清源山起程，前往永春普济寺，途经永春县城桃源殿挂锡。应寺主妙用法师之请，在桃源殿讲演《佛教之简易修持法》。内容有三：（一）深信因果；（二）发菩提心；（三）专修净土。由李芳远记录，翌年由永春佛教会印布。

4月17日 偕性常法师抵达永春普济寺。入居林奉若让出之蓬山（又名蓬蓬峰）顶茅峰精舍（自称普济上寺）。并接受林奉若供养：每天委派帮工按时送上饭食、开水。蓬山也因此成为李叔同入闽久住之所，共寓居572天，专心著述。完成佛学著述《盗戒释相概略问答》《事钞持犯方轨表记》《业疏科别录》《释门归敬仪科》《南山律在家备览略编·宗体篇》等；校点《四分律删繁补阙行事钞》；并在《行事钞·题记》中云："绍隆佛种，兴建法幢，功德不可思议，岂唯言论能尽？！"在《盗戒释相概略问答》卷末，又录唐代高僧太贤遗偈自励，云："勇士交阵死如归，丈夫向道有何辞？吾于苦海誓无畏，庄严戒筏摄诸方。"

6月14日 宁波郁智朗欲来闽礼李叔同为师落发出家。即复信说明因由辞谢："朽人自初出家后，屡在佛前发誓愿：愿尽此形寿，决不收剃度徒众，不任寺中监院或住持。二十余年来，未尝有违此誓愿。故凡有来乞剃度者，一概辞谢，未能承命。希仁者鉴此苦衷而曲谅之。"

11月1日（农历九月二十日） 为纪念60寿辰，委托性常将郁智朗前施八金，在永春普济寺供养缁素诸众午食大面；约请随行的性常、传贯、静渊、妙斋四法师，着大衫，在普济寺晤谈；将刘质平前施十金助印《地藏菩萨九华垂迹图》（卢世侯绘图、李叔同题词）；并为丰子恺从广西宜山新绘《续护生画集》六十幅书跋："己卯秋晚，《续护生画集》绘就。余以衰病，未能为之补题。勉力书写，聊存遗念可耳。"

1940年（民国二十九年 庚辰）61岁

1月3日 函复夏丏尊解释此次来信未能收到原因：本人于"数月前"，与"蓬壶邮局"约定：凡外界寄来永春普济寺信件，除信封写明"善梦"者外，其余均由邮局另贴签

条退回,并由本人预写"签条数十纸",交付邮局执事"代贴"。此次则因执事"误贴"签条,导致原信退回。故请"以后惠书",信封务必"写明善梦之名",以免"误贴"签条再次退回。

1月5日　函复刘绵松婉辞筹编《弘一大师文钞》。说明"旧作可取者甚少,仅能编成两小册":(一)晚晴剩语:拟收"序传二十余篇";(二)讲稿数篇:书名未定。余如"手札、诗偈"等,皆不编入。申明"朽人出家宗旨,决不愿为文字法师"。"今拟自编两小册,岂期以此传诸久远而流芳千古?!"

2月8日　为匡正外间因求字不得而讹传"永春圆寂说",决定在永春普济寺重行书法结缘。终因来者不拒,力不从心。故于本日"酌定平等统一"之"写字办法",交付普济下寺护法性常履行:"凡本年十二月廿六日(1940年2月3日)以前交纸登记者,现在皆书写;凡十二月廿七日(1940年2月4日)以后交纸登记者,皆须俟明年夏季放香时书写。无论亲疏,一律平等。如有人询问,即以此意作答。"

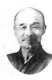

4月25日　接获丰子恺前于广西宜山浙大分校所绘《续护生画集》画稿60幅。即去信桂林函嘱丰子恺日后续绘《护生画集》三、四、五、六编:谓"朽人今年世寿六十,承绘《续护生画集》,至用感谢。但人命无常;故望仁者将来仍继续绘此画集至第六集,每十年绘一集,至朽人百龄为止。若朽人在世,可云祝寿纪念;若朽人去世,可云冥寿纪念。能再绘四编流通世间,其功德利益将广大普遍也"。

5月　海内外缁素为纪念李叔同周甲大庆,商议集资重印《弘一大师手书金刚经》,委托上海宋藏经会费慧茂居士筹办。商定"性愿法师、高文显居士,自菲律宾领众景印六百部;广洽法师、庄笃明居士,自新加坡领众景印五百部;性常法师自泉州、永春领众景印八百部。预定之数,应愿而成"。(费慧茂《重印弘一手书金刚经·跋》)

7月7日　应李圆净居士之请,在永春普济寺撰写《南山律在家备览略编·宗体篇》完稿。跋云:"养疴山中,勉辑是篇,偶有疑义,无书可考。益以朽疾相寻,昏忘未一。舛误脱略,应所未免。率为录出,以存草稿。重治校订,愿俟当来。"

9月　获悉前寄上海李圆净之《南山律在家备览略编·宗体篇》,"洽定由哈同夫人爱俪园主"罗迦陵"任印"。乃以护法性常法师名义,致函李圆净代为婉辞云:"付印《宗体篇》事,因老人与哈同毫无关系,故彼出资任印,似有未妥,拟请仁者代为辞谢。"翌年6月,李圆净将《宗体篇》稿交付上海《觉有情》半月刊分期连载。主编陈无我"陈几瞻对,肃然起敬。亲自抄录,仔细校勘"。孰料"甫登四期",李叔同"即圆寂,痛哉"。

秋季　永春李芳远发起筹编《弘一大师六秩寿诞纪念册》,致函李叔同缁素友人,征求六秩寿诞贺诗贺词。各方缁素大士闻讯而起,寄来祝寿诗词。计有王吟笙、姚彤章、曹幼占、杨云史、马一浮、柳亚子、严叔夏、郑翘松、吕碧成、太虚法师。不料《纪念册》编就,"太平洋战争乍起,不能寄沪排印"。李芳远后将上述诗词收入《弘一大师年谱》,寄

交夏丏尊,交付《上海霖雨》杂志发表。如天津名士王吟笙寿诗云:"世与望衡居,夙好敦诗书。聪明匹冰雪,同侪逊不如。"如国学大师马一浮寿诗云:"世寿迅如朝露,腊高不涉春秋。深入慈心三昧,红莲化尽戈矛。"如南社盟主柳亚子寿诗云:"君礼释迦佛,我拜马克思。愿持铁禅杖,打杀卖国贼。"李叔同亦报一偈答谢,偈云:"亭亭菊一枝,高标矗劲节。云何色殷红,殉教应流血!"

10月28日 性愿法师将菲岛集得缘资五万金,汇交永春普济寺监院妙慧法师,嘱彼修建永春普济寺,并推举李叔同任"兴复普济寺名誉主席"。本日,李叔同函复性愿,谓"主席名义,常人易误解为住持";况后学之"道德学问皆无"此"资望"。故只能接受性常提议之"名誉首座"。

11月10日 应定眉和尚礼请,偕性常、传贯、静渊、妙斋法师一行,移居南安灵应寺。行前在普济上寺题书"梵华精舍",于两壁补书蕅益警训和印光法语,通知本寺护法林奉若居士返居。

1941年(民国三十年 辛巳)62岁

1月9日 获悉马尼拉大乘信愿寺住持性愿法师将辞却寺职,返回永春兴建望仙寺。即致函菲岛性愿法师:"信愿寺后任住持,拟推荐性常法师负此重任,乞与诸护法董事商之。"指出:"性常法师道念坚固,任事精勤。前南山律苑学律诸师中,当推性常法师为第一。近为兴复望仙寺事,不辞辛劳,任劳任怨,尤为人所难能。慈座能返回永春兴建望仙寺,请他在菲岛遥为护法,尤为适宜。故请慈座与诸董事商酌:拟具聘书,命执事专程返国,宜以最隆重的仪式,迎请性常法师前往菲岛。"当天,李叔同又以"朽人年老多病,不堪任事"为由,致函随行学律的性常法师云:"仁者为南山律苑学律巨擘,自应发宏誓愿负此重责,代朽人出而弘法利生,俾不负朽人多年来弘律之胜愿。乞念法门众生,奋袂兴起,则法门幸甚!众生幸甚!"

2月23日 函托性常去泉州承天寺向觉圆法师借用《药师经》注解,准备编撰《药师经析疑》,以纪念亡母王氏八旬诞辰。附致觉圆信云:"仁者弘扬药师如来法门,后学甚为赞喜。适值今年四月为亡母八旬冥诞,朽人拟编《药师经析疑》一书,以为回向。"遂请性常向觉圆借用《药师经旁解》等注解;取回余存彼处之古版《药师经纂解》《药师经义疏》,再将诸书"合为一包,托妥人带来,余即可着手编辑"《药师经析疑》。

3月 开始编撰《药师经析疑》。曾两次致函觉圆,借阅晋译、隋译、唐义净译《药师经》,与智灯要著《药师经疏》《药师经疏钞择要》《药师经直解》《药师经古疏》《药师经讲记》等经疏。

5月15日　应寺主传贯法师迎请,偕性常、妙斋、静渊法师一行,移居晋江檀林乡福林寺。始为学律诸师编撰《律钞宗要随讲别录》。

5月26日　率性常、瑞今、妙斋、静渊法师一行,于晋江福林寺结夏安居,并以"演音敬白"为书《晋江福林寺结夏安居敬告大众文》。内云:"每半月记戒之前,各人应自忆念,于此半月之内,所有犯戒之罪,悉应发露,如法忏悔,不可忘记。受八戒者,若上犯戒色身口而起心,亦属小罪。如故起□□心,亦应忏之。八戒中,妄语兼摄四种罪过,若有犯者应忏。"

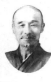

6月30日　自《护生画集》一、二集出版以来,因契"俗机",颇受读者欢迎,丰子恺发心续绘三、四、五、六集,十年一集,祝贺师七、八、九、十秩大寿。李叔同自知"老病日增,未能久待",故致函夏丏尊、李圆净,要求在世时提前编就,将诸稿本"存藏上海法宝馆",留待"他年陆续付印"。为此提议成立《护生画集》编委会,拟定筹编办法:一是约请夏丏尊、李圆净、范古农、沈彬翰、陈无我、朱稣典六居士,成立编委会,请李圆净任总编。二是请六居士于《佛学》半月刊、《觉有情》半月刊拟刊广告征求画材。三是应征画材请朱稣典审核,优者奖酬余书字幅。四是预定三集画七十幅,四集画八十幅,五集画九十幅,六集画一百幅。每画一幅,附题句一段。五是如征求画材无结果,则专请四人各编一集画材。

6月下旬　为晋江福林寺念佛会撰文讲演《印光大师之盛德》。根据当年赴普陀山参礼印光法师一周,实地观察印光嘉言懿行成文。序文云:"大师为近代之高僧,众所钦仰!其一生之盛德,非短时间所能叙述。今先略述大师之生平,次略举盛德四端。仅能从印光大师种种盛德之中,粗陈其少分而已。"遂介绍印光盛德:(一)注重习劳;(二)注重惜福;(三)注重因果;(四)专心念佛。

7月　日军加紧侵略我国东南沿海,日机日夜侵袭闽南各地,致使拟返永春兴建望仙寺之菲岛性愿法师无缘成行;性常法师也无法赴马尼拉大乘信愿寺接任住持,遂发愿再次移居泉州开元寺闭关。李叔同为书《妙法莲华经·普门品》一卷附赠。跋云:"乙亥夏首,性常法师掩室温陵(意指泉州开元寺),绵延三载。逮及今岁,续复掩室,勇猛精进,季世所希!敬书《法华·普门》一卷,呈奉法师,以为纪念。并志法门之盛事。"

11月　菲律宾中华佛教会主席吴江流居士致函晋江福林寺,邀请李叔同赴马尼拉弘扬大乘佛法,倡导佛化教育。遂托传贯去泉州战区司令部申办战时出境证。11月20日,传贯二去泉州办妥出境证归来,风闻日军正在策动太平洋战争。李叔同遂受传贯诚劝,决定赴菲延期,"幸免于难,否则囚居鼓浪屿矣"。(时闽南赴菲岛,须至鼓浪屿候轮南渡)并就此行函告性愿,云:"传贯法师往泉两次,出境证已领到。但彼等之意,欲令后学从缓动身,只可延期。俟将来动身往鼓浪屿时,再致函奉闻。附奉上致菲律宾中华佛教会

一笺,又与吴江流居士《归依文》一纸,乞费神转交。"

12月9日 在晋江福林寺撰书《药师经析疑》完稿。稿末附书《回向偈》,表明著述宗旨:"愿以此功德,消除宿现业。增长诸福慧,圆成胜善根。所有刀兵劫,及与饥馑等,悉皆尽灭除,世界永升平。"

1942年(民国三十一年 壬午)63岁

1月上旬 云游泉州开元寺。上海刘传声居士因闻闽南粮荒四起,深恐李叔同困于道粮,难以完成《南山律苑丛书》写作,特奉大洋千元供养,委托开元寺广义法师代达。李叔同答云:"余自出家以来,从未收受外人钱财,也不管钱,汝当璧还!"终因邮路中断、太平洋战争又起,无法退回,李叔同改将此款交付开元寺,拨充寺中常住道粮。并请该寺驻军柯司令出具证明,寺方公开鸣谢;又将夏丏尊前赠之美国白金水晶眼镜一副,"交付开元寺公开拍卖",并将拍卖所得交付开元寺,一并购买常住道粮。

2月15日 返回晋江福林寺。并就李芳远再次来信劝请闭关静修回信云:"此次朽人至泉州,未演讲,未服斋会,未受一文钱。凡供养钱财者,皆转赠寺中(或令买纸用)。在泉城住20天,每天忙于见客写字。夫见客写字虽是弘扬佛法,但朽人道德学问皆无成就,勉强撑持,殊觉不安。故自今以后,拟退而修德,谢绝诸务,以后于尊处亦未能通信。倘有惠函,概不披阅;倘有请求,未能应命,乞悯其老朽而曲谅之。倘有他人询问余之近状者,乞以'闭门思过,念佛待死'八字答之可耳。"

春季 应请手书唐寒山子诗,委托永春李芳远转寄重庆郭沫若。诗云:"我心似明月,碧潭澄皎洁。无物堪比伦,教我如何说?"后郭回赠一纸。因见书件上署"沫若居士澄览",郭在函复李芳远时便尊称李叔同谓"澄览大师",并赞叹:"澄览大师言甚是,文字要在乎人。古人云:'士先器识,而后文艺'——殆见到之言耳。"

4月9日 惠安县长石有纪(浙一师初师部旧生)委托曾词源专程前来晋江福林寺,迎请李叔同去惠安灵瑞山讲经一月。乃为约三章:(一)不迎不送;(二)不受斋请;(三)途经县城不停留。获允,始偕侍者龚天发赴惠安灵瑞山讲经。在此期间,石有纪曾三次前来灵瑞山晋谒。第一次,石偕妻女同往,李叔同与之合影留念。第二次,时适石"壬午诞辰",李叔同为书"无量寿佛"字幅见赠。第三次,石登山参谒,李叔同已悄然离云。乃赋《七绝·怀弘一法师》,表达内心的惆怅心情。诗云:"更从何处觅禅踪,风景依稀感不同。稽首灵山千万拜,寺门常对夕阳红。"

5月11日 惠安灵瑞山弘法一月期满。应约偕龚天发去惠安县城曾词源家用斋,会晤县长石有纪。午后抵达泉州百原寺。遂应温陵养老院董事会函请:"时局扰攘,公

在城较便，故函请公莅院安居。"约请觉圆法师、妙莲法师、龚天发居士一行，移居位于小山书院之泉州温陵养老院。李叔同独居"晚晴室"，随行者分别寓居"华珍室一、二、三号房"。但见书囊遗有黄福海"素楮"，即为其书录《印光法师嘉言录》十七则。为李叔同移居温陵养老院书作。跋云："岁次鹑火夏四月，书录印光嘉言。晚晴老人，时年六十又三。居温陵小山书院。"

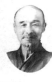

9月1日　接受蒋文泽劝请，为泉州释迦寺住持广智上人重行编订《剃发仪式》，为李叔同住世最后著作。共计十章：一、远处设座；二、师僧入堂；三、白众召入；四、入众请师；五、辞亲脱素；六、策导礼佛；七、落发披衣；八、持戒教诫；九、自庆礼谢；十、祝贺回向。当天妙莲录完原稿，便奉命约请泉州诸寺剃度师，汇集小山书院"过化亭"，观摩李叔同以开元寺广翰、道祥二沙弥为例，当众演习沙弥剃度仪式。

9月22—25日　应叶青眼之请，为温陵养老院男养老院编写讲稿，宣讲《佛说八大人觉经》，由广义任闽南语翻译。1944年10月，泉州佛教会在此讲经地立碑——《弘一大师最后讲经处》，永志纪念。(《泉州承天寺稿》)

10月2日　应请为泉州承天寺住持转道法师、南安小雪峰寺住持转逢法师，手书大柱联；又为晋江县中学生手书《华严集联》——"不为自己求安乐，但愿众生得离苦"等百余幅。终因劳累过度，衰病顿作。

10月7日　传唤妙莲法师至居地，取出旧信封，手书《遗嘱》盖章交付妙莲收执，宣布妙莲为《遗嘱》执行人。内称："余于命终前、命终后，皆托妙莲法师一人负责，他人(无论何人)皆不得干预。 国历十月七日 弘一(章)。"

10月8日　病势日增，面临"人生之最后"。即就李芳远第三次寄来劝请闭关信，去信表示诀别："自当遵命闭关，力思往非。朽人近来病态日甚，不久当即往生极乐，犹如西山落日，殷红绚彩，瞬即西沉。故未圆满诸事，深盼仁者继成之，则吾虽凋弗奚憾哉！"

10月10日　上午，应请为黄福海手书明蕅益大师警训，云："以冰霜之操自励，则品日清高；以穹窿之量容人，则德日广大；以切磋之谊取长，则学问日精；以慎重之行利生，则道风日远。"下午，手书"悲欣交集"字幅交妙莲法师。是二书件为李叔同临终墨迹。

10月13日(农历九月初四)　晚七时三刻，在泉州温陵养老院"晚晴室"安详圆寂。妙莲法师遵奉《遗嘱》办理身后事，并向夏丏尊、刘质平、性愿，分别寄奉预书《诀别信》(由他人填写日期)云："朽人已于九月初四日谢世。曾赋二偈附录于后：君子之交，其淡如水；执象而求，咫尺千里。问余安适？廓尔亡言。华枝春满，天心月圆。谨达不宣。音启。"

李叔同著述系年

（修订稿）

秦启明

前　言

　　早在弘一大师（李叔同）于泉州温陵养老院生西的第二年——1943年，作为大师生前挚友又身兼作家、出版家的夏丏尊便意识到：唯有整理出版大师的著作，才是对李叔同由名士而艺术家而高僧弘一大师的最好纪念。故而在上海会同同道发起筹建弘一大师纪念会时，他便语重心长地指出："大师遗物中最足珍贵者，厥为著述；收辑遗著是未亡者之责。"（李芳远《弘一大师文钞》）吁请有识之士共襄盛举！

　　夏丏尊的远见卓识，得到了海内外人士的回应。如1943—1944年间，在德森法师、震华法师、陈海量居士等的努力下，上海弘一大师纪念会筹资编刊了《晚晴老人讲演录》《晚晴山房书简》《弘一大师永怀录》。如1946年，在菲律宾性愿法师的施资下，永春李芳远编刊了《弘一大师文钞》。如1952—1958年间，在菲律宾性愿法师的施资下，上海大藏经会编刊了弘一遗著《南山律在家备览略编》《弘一大师律学讲录卅三种》，费慧茂在上海编刊了《晚晴山房书简》真迹本。如1962—1965年间，在新加坡广洽法师、广义法师等的施资下，丰子恺在上海编刊了《弘一大师遗墨》《弘一大师遗墨续集》，香港法界学苑编刊了《弘一大师讲演续录》《南山律苑文集》《四分律行事钞资持记扶桑集释》等。

　　值得一书的是，自20世纪80年代以来，各家收编弘一大师遗作又在海峡两岸相沿成习，未曾中断。试看海峡两岸近年付印的弘一大师著作刊本，真可谓名目繁多，琳琅满目：既有集中收辑弘一大师某一方面著作的专集，如文稿集、诗词集、歌曲集、书信集、书法集、印存集、讲演集等；也有全面收（选）辑弘一大师著作的纪念集、文集、法集、全集等。仅据笔者寡闻少见，综计多达近20种。毋庸讳言，上述弘一大师著作的种种刊本，诚属良莠不齐，难尽人意。由此留下的种种缺憾弊病，也是有目共睹、无容争辩的事实。归纳起来，其病主要有五：

　　一是仅凭载有大师著作的某一出版物或传抄件，便贸然照本实录。由此造成的结果是：由于没有寻求相关刊本加以校勘整理，终致所编刊的弘一大师著作刊本留下衍文讹字，乃至断句脱落而以讹传讹。

　　二是对他人提供的有关弘一大师著作，竟然不做验证、不辨真伪，便予收录，由此造成张冠李戴，错把他人著作冠于弘一大师（李叔同）名下。

三是对所收编的弘一大师著作,不能逐一查明原文的著作时间、地点,乃至初刊(辑)出处,按照时序先后依次编排;终致刊本对此无法交代,只能不分时序先后汇编成集。

四是把李叔同奉为"民国时期国学大师",将"无可奉告"出处的所谓"书法的流派及其简史""国画历史及绘画技巧""明清两代的篆刻"等文,作为李叔同"民国时期"著作,冠名《李叔同艺术文稿》出版。

五是为使"全集"广增篇幅,彰显所谓"弘一大师著作等身",故意收编弘一大师三下南闽期间所圈阅、点注的唐代律祖道宣遗著《南山三大部》与宋代律祖元照遗著《灵芝三大记》等都达数百万字篇幅的南山律书(尽管弘一为此耗费了若干年心血,但圈阅、点注他人著作,毕竟不能混同于本人撰著)。

六是趁本人收编弘一大师著作之便,将大师出家前后所作的白话诗、词章、偈语(诸如"护生画题词"、《满江红·民国肇造志感》、"临终偈语")等,自行配曲、谱曲,公然充作"弘一大师歌曲",堂而皇之先后编入所谓"弘一法师歌曲全集""弘一大师歌曲集"。

凡此种种不实之举,既背离了整理遗作(历史文献)必须坚持的求实存真原则;也有悖弘一大师生前谆谆告诫的"传布著作,宁少勿滥"(弘一《致尤墨君信》)的要求;还违背了弘一大师的出家宗旨:"朽人出家,决不愿为文字法师";以期"广辑巨帙,洋洋大观,传诸久远,流芳千古"。(弘一《致刘绵松信》)实践证明,要想整理编辑好弘一大师著作,决非轻而易举,更非像某些人所想象的那样简单:只要将收集到的有关弘一大师著作汇编成集便可完事。要知道收编前人遗作,属于整理历史文献,涉及历史研究的方方面面。一言以蔽之,编者必须具备整理历史文献的综合治学能力。

众所周知,弘一大师一生做事严肃认真,一丝不苟。"不为名闻,不求利养。"(弘一《南山律苑住众学律发愿文》)大师不愿承受任何虚名假誉。如果听任此等刊本长期流传,不置一词,不予辨正,无疑是对高僧弘一盛德谦光的亵渎。因此当务之急是,必须本着实事求是的态度,对两岸现有的弘一大师著作刊本进行全面系统的清理,以期正本清源,明辨是非,恢复原貌。有鉴于此,笔者不顾学识浅薄,姑以"李叔同著述系年"为题,将此成果公之于众。并拟订条例如下。疏漏不当之处,敬请海内外大士予以补充指正。

(1)本文将至今所能见到的弘一大师(李叔同)著作,全部公开列目,并以"诗""词""时评杂感""文艺论述""序跋题记""联""赞偈""传记志铭""护生画题词""乐歌佛曲""佛学论述""疏启""法事行述""弘法讲演"予以分类归纳。

(2)为了力求体现作者"传布著作,宁少勿滥"的要求,按照整理历史文献求实存真的原则,本文所系大师著作,均经笔者考查验证,确认大师生前写有此作(或参与其作),并以出版物为证,方予收录入目。凡大师生前仅有词作未曾亲身参与合作的歌曲;或由

后人根据其词另行配曲、谱曲之歌曲；或仅凭个人回忆但无出版物可资佐证者，下文皆不予收录。凡大师生前校阅点注之南山律典等佛书，本文仅收录校记、跋文。

（3）本文所收弘一大师著作，均以时间先后为序，系年系月系日编订成文。凡能考查出确切时限者，一律写明其年其月其日，并标明写作具体地点（寺院）；凡无法考查出写作时限者，则归之于相应的旬、月、季。少数时评、杂感，直接标明发表（出版）时限、刊名。所订时限，均以公历为准。凡能提供农历时限者，另用括号注明。

（4）本文所系大师著作，凡能提供初刊出处者，均予标明初（版）刊（出版社）出处、发表（出版）时限、编者姓名。不能提供初刊出处者，则予标明所辑刊本与出版时限。凡在刊物上多次发表者，则仅标明其中之一易见刊本。为了便于读者检阅，力求每文标明初见（刊本、辑本）出处与收编出处。至于少数新发现之佚诗佚文，则直接标明刊本或辑本出处。

诗

《七律·咏山茶花》 1900年1月（农历己亥年十二月）作于上海法租界卜邻里寓所。初见天津古籍出版社1988年版《李叔同 弘一法师》（天津政协文史资料委员会编），收入福建人民出版社1991年版《弘一大师全集》（林子青等编）第七卷。

《七绝·戏赠蔡小香四首》 1900年春作于上海城南草堂"李庐"。初见许幻园1901年在沪编刊《城南笔记》，收入北京文物出版社1984年版《弘一法师》（中国佛教图书文物馆编）。

《七绝·和宋贞（梦仙）题城南草堂图原韵》 1900年夏（农历庚子年初夏）作于上海城南草堂"李庐"。初见许幻园1901年在沪编刊《城南笔记》，收入北京文物出版社1984年版《弘一法师》。

《七律·夜泊塘沽》 1901年3月中旬（农历辛丑年正月）作于自沪返津旅次。初见李叔同1901年夏在沪编刊诗集《辛丑北征泪墨》，收入北京文物出版社1984年版《弘一法师》。

《五律·到津次夜，大风怒吼，金铁皆鸣，愁不成寐》 1901年3月中旬（农历辛丑年正月）作于自沪抵津城东兄嫂姚氏娘家。初见1901年夏李叔同在沪编刊诗集《辛丑北征泪墨》，收入北京文物出版社1984年版《弘一法师》。

《七律·感时》 1901年3月下旬作于天津河东粮店后街家宅。初见李叔同1901年夏在沪编刊诗集《辛丑北征泪墨》，收入北京文物出版社1984年版《弘一法师》。

《七绝·赠津中友人》 1901年4月初作于天津河东粮店后街家宅。初见李叔同1901年夏在沪编刊诗集《辛丑北征泪墨》,收入北京文物出版社1984年版《弘一法师》。

《七绝·津门清明》 1901年4月5日(农历辛丑年二月十七日,清明)作于天津河东粮店后街家宅。初见李叔同1901年夏在沪编刊诗集《辛丑北征泪墨》,收入北京文物出版社1984年版《弘一法师》。

《五律·日夕登轮》 1901年4月中旬(农历辛丑年二月下旬)作于自津回沪途经塘沽转船时。初见李叔同1901年夏在沪编刊诗集《辛丑北征泪墨》,收入北京文物出版社1984年版《弘一法师》。

《七绝·舟泊燕(烟)台》 1901年4月中旬(农历辛丑年二月下旬)作于自沪返津旅次。初见李叔同1901年夏在沪编刊诗集《辛丑北征泪墨》,收入浙江文艺出版社1995年版《李叔同诗全编》(余涉编)。

《七绝·轮中枕上闻歌口占》 1901年4月中旬(农历辛丑年二月下旬)作于自津回沪轮途。初见李叔同1901年夏在沪编刊诗集《辛丑北征泪墨》,收入北京文物出版社1984年版《弘一法师》。

《七绝·书赠苹香三首》 1901年6月16日作于上海天韵阁。初见上海科学会社1905年印行《李苹香》传(铄镂十一郎著),收入浙江文艺出版社1995年版《李叔同诗全编》。

《七绝·和补园居士韵,又赠苹香四首》 1901年6月16日作于上海天韵阁。初见上海科学会社1905年印行《李苹香》传,收入浙江文艺出版社1995年版《李叔同诗全编》。

《七绝·和冬青馆主题京伶瑶华画扇四首》 1902年1月作于上海冬青馆。刊上海《春江花月报》1902年1月29日副刊(署名"惜霜"),收入台北东大图书公司2002年版《弘一大师诗词全解》(徐正伦编著)。

《七绝·照红词客、介番梦词人属题〈采菊图绝〉,为赋二十八字》 1902年9月作于上海城南草堂"李庐"。刊上海《笑林报》1902年10月2日副刊(署名"当湖惜霜"),收入台北东大图书公司2002年版《弘一大师诗词全解》。

《七绝·重游小兰亭口占》 1902年10月15日(农历壬寅九月望前一日)作于沪上小兰亭旅途。手迹刊上海《小说世界》杂志1926年第8期,收入上海北风书屋1946年版《弘一大师文钞》(李芳远编)。

《七律·冬夜客感》 1902年冬作于上海城南草堂"李庐"。刊上海《笑林报》1903年2月24日副刊(署名"惜霜仙史"),收入台北东大图书公司2002年版《弘一大师诗词

全解》。

《七律·二月望日歌筵赋此叠韵》 1904年3月31日（农历甲辰年二月十五日）作于上海。初见杭州浙江第一师范学校编刊《校友会会志》1918年第16期，收入上海北风书屋1946年版《弘一大师文钞》。

《七绝·赠语心楼主人二首》 1904年夏作于上海城南草堂"李庐"。手迹刊上海《小说世界》杂志（胡寄尘主编）1926年第9期，收入上海北风书屋1946年版《弘一大师文钞》。

《七律·七月七夕在谢秋云妆阁重有感诗以谢之》（又名《前尘》） 1904年8月17日（甲辰七月七日）作于沪上谢秋云妆阁。手迹刊上海《小说世界》杂志1926年第9期，收入上海北风书屋1946年版《弘一大师文钞》。

《七绝·滑稽传题词四首》 1904年秋作于上海城南草堂"李庐"。初见杭州浙江第一师范学校编刊《校友会会志》1918年第16期，收入上海北风书屋1946年版《弘一大师文钞》。

《七绝·为沪学会撰〈文野婚姻新戏册〉既竟，系之以诗》 1905年1月作于上海城南草堂"李庐"。初见中国留日学生编刊《醒狮》杂志（高天梅主编）1906年第2期，收入上海北风书屋1946年版《弘一大师文钞》。

《七绝·为老妓高翠娥作》 1905年春作于上海城南草堂"李庐"。手迹刊上海《小说世界》1927年第10期，收入上海北风书屋1946年版《弘一大师文钞》。

《七律·春风》 1906年春作于东京。初见东京随鸥吟社编刊《随鸥集》（大久保湘南主编）1906年第23编，收入上海北风书屋1946年版《弘一大师文钞》。

《七绝·东京十大名士追荐会即席赋诗二首》 1906年7月1日作于东京偕乐园。初见东京随鸥吟社编刊《随鸥集》1906年第22编，收入福建人民出版社1991年版《弘一大师全集》第7卷。

《七律·醉时》 1906年8月作于自东京归国旅次。手迹刊上海《小说世界》杂志1927年第11期，收入上海北风书屋1946年版《弘一大师文钞》。

《七绝·昨夜》 1906年8月作于自东京归国旅次。初见东京随鸥吟社编刊《随鸥集》1906年第23编，收入上海北风书屋1946年版《弘一大师文钞》。

《七律·朝游不忍池》 1906年秋作于东京。初见东京随鸥吟社编刊《随鸥集》1906年第27编，收入福建人民出版社1991年版《弘一大师全集》第7卷。

《七绝·初梦二首》 1907年作于东京。手迹刊上海《小说世界》杂志1927年第12期，收入上海北风书屋1946年版《弘一大师文钞》。

《七律·帘衣》（又名《无题》） 1907年秋作于东京。手迹刊上海《小说世界》杂志1927年第12期，收入上海北风书屋1946年版《弘一大师文钞》。

《七律·人病》 1912年7月中旬作于上海海伦路泰安里寓所卧病时。刊上海《太平洋报》（叶楚伧主笔）1912年7月23日副刊《太平洋文艺》，收入上海北风书屋1946年版《弘一大师文钞》。

《七绝·题丁梦琴绘黛玉葬花图二首》 1912年秋作于杭州浙江第一师范学校。辑上海北风书屋1946年版《弘一大师文钞》，收入北京文物出版社1984年版《弘一法师》。

《七律·咏菊》 1912年秋作于杭州浙江第一师范学校。辑北京文物出版社1984年版《弘一法师》，收入福建人民出版社1991年版《弘一大师全集》第7卷。

《七律·题梦仙花卉横幅》 1914年8月（农历甲寅年七月）作于上海海伦路泰安里寓所。辑上海北风书屋1946年版《弘一大师文钞》，手迹刊北京文物出版社1984年版《弘一法师图版九》。

《五律·孤山归寓成小诗书扇贻王海帆先生》 1917年夏作于杭州浙江第一师范学校。初见《南社丛刊》1923年第22集（陈去病编辑），收入上海北风书屋1946年版《弘一大师文钞》。

词

《清平乐·赠许幻园》 1900年夏作于上海城南草堂"李庐"。初见李叔同1901年夏在沪编刊诗集《辛丑北征泪墨》，收入北京文物出版社1984年版《弘一法师》。

《苏幕遮·赠别天涯芳草馆主人》 刊上海《游戏报》1900年8月31日。今见平湖纪念馆2013年编印第九期《莲馆弘谭》王维军《李叔同沪上卜邻里城南草堂旧居考》

《老少年曲·梧桐树》 1900年11月作于上海城南草堂"李庐"。初见李叔同1901年夏在沪编刊诗集《辛丑北征泪墨》，收入上海北风书屋1946年版《弘一大师文钞》。

《南浦月·将北行矣,留别海上同人》 1901年3月下旬（农历辛丑年正月）作于上海城南草堂"李庐"。初见李叔同1901年夏在沪编刊诗集《辛丑北征泪墨》，收入上海北风书屋1946年版《弘一大师文钞》。

《西江月·宿塘沽旅馆》 1901年3月下旬作于自津回沪途经塘沽夜宿旅馆转船时。初见李叔同1901年夏在沪编刊诗集《辛丑北征泪墨》，收入北京文物出版社1984年版《弘一法师》。

《醉花阴·闺怨》 1901年5月作于上海城南草堂"李庐"。刊上海《消闲报》1901

年6月7日副刊(署名"惜霜倚声"),收入台北东大图书公司2002年版《弘一大师诗词全解》。

《金缕曲·赠歌郎金娃娃》 1904年秋作于上海城南草堂"李庐"。手迹刊上海《小说世界》杂志1926年第9期,收入上海北风书屋1946年版《弘一大师文钞》。

《菩萨蛮·忆杨翠喜》 1905年春作于上海城南草堂"李庐"。初见《南社丛刊》1914年第8集(胡怀琛代编),收入上海北风书屋1946年版《弘一大师文钞》。

《金缕曲·将之日本留别祖国并呈同学诸子》 1905年8月作于天津河东粮店后街家宅。手迹刊上海《小说世界》杂志1926年第10期,收入上海北风书屋1946年版《弘一大师文钞》。

《手绘山茶花图题词》 1905年冬作于东京小迷楼。初见北京文物出版社1984年版《弘一法师》,收入浙江文艺出版社1995年版《李叔同诗全编》。

《高阳台·忆金娃娃》 1906年春作于东京。手迹刊上海《小说世界》杂志1926年第11期,收入上海北风书屋1946年版《弘一大师文钞》。

《喝火令·哀国民之心死也》 1906年8月作于天津河东粮店后街家宅。刊于东京高天梅主编《醒狮》杂志1906年第4期,收入上海北风书屋1946年版《弘一大师文钞》。

《满江红·民国肇造志感》 1912年1月作于天津河东粮店后街家宅。初见《南社丛刊》1912年第7期(编辑高吹万、柳亚子、王西神),收入上海北风书屋1946年版《弘一大师文钞》。

《玉连环影·题陈师曾为夏丏尊绘小梅花屋图》 1914年2月4日(农历甲寅年正月初十,立春)作于杭州浙江第一师范学校。初见《南社丛刊》1923年第22集(编辑陈去病),收入上海北风书屋1946年版《弘一大师文钞》。

时评杂感

《我国各地交通不便,语言因以参差。今汽车、汽船既未遍通,有何良策能使语言齐一欤》 1904年12月作于上海。刊上海商务印书馆1905年5月28日编刊《东方杂志》第二年四期,收入天津人民出版社2006年版《李叔同集》(郭长海、郭君兮编)

《学堂用经书,宜以何时诵读何法教授始能得益》 1904年12月作于上海。刊商务印书馆1905年5月28日编刊《东方杂志》第二年四期,收入天津人民出版社2006年版《李叔同集》。

《太平洋报祝辞》 刊李叔同编1912年4月1日上海《太平洋报》副刊,收入天津人民出版社2006年版《李叔同集》。

《诛卖国贼——不杀熊希令,不能救吾国》 刊1912年5月22日上海《天铎报》,收入天津人民出版社2006年版《李叔同集》。

《闻济南兵变感言》 刊1912年6月17日上海《天铎报》,收入天津人民出版社2006年版《李叔同集》。

《赵尔巽如何》 刊1912年6月20日上海《天铎报》,收入天津人民出版社2006年版《李叔同集》。

文 艺 论 述

《图画修得法》 1905年秋作于东京。刊中国留学生1905年12月在东京编刊《醒狮》杂志(高天梅主编)第3期,收入北京文物出版社1984年版《弘一法师》。

《水彩画法说略》 1905年秋作于东京。刊中国留学生1905年12月在东京编刊《醒狮》杂志(高天梅主编)第3期,收入北京文物出版社1984年版《弘一法师》。

《石膏模型用法》 1905年秋作于东京。刊中国留学生1905年12月在东京编刊《醒狮》杂志(高天梅主编)第3期,收入北京文物出版社1984年版《弘一法师》。

《美术界杂俎》(一) 1905年秋作于东京。刊中国留学生1905年12月在东京编刊《醒狮》杂志(高天梅主编)第3期,收入天津人民出版社2006年版《李叔同集》。

《征求沈叔逵氏肖像》 1906年1月作于东京。初见李叔同1906年2月在东京编刊《音乐小杂志》,收入台北慧炬出版社1991年版《弘一大师李叔同音乐集》(秦启明编订)。

《文坛公鉴》 1906年1月作于东京。初见李叔同1906年2月在东京编刊《音乐小杂志》,收入台北慧炬出版社1991年版《弘一大师李叔同音乐集》。

《昨非录》 1906年1月作于东京。初见李叔同1906年2月在东京编刊《音乐小杂志》,收入台北慧炬出版社1991年版《弘一大师李叔同音乐集》。

《呜呼!词章》 1906年1月作于东京。初见李叔同1906年2月在东京编刊《音乐小杂志》,收入台北慧炬出版社1991年版《弘一大师李叔同音乐集》。

《春柳社演艺部专章》 1906年冬作于东京。刊天津《大公报》1907年5月10日,收入天津人民出版社2006年版《李叔同集》。

《艺术谈(一)》 1910年春作于东京。刊杨白民1910年4月在上海城东女学主编

校刊《女学生》,收入天津人民出版社 2006 年版《李叔同集》。

《艺术谈(二)焦画法、炭画法》 1911 年春作于天津河东粮店后街家宅。刊杨白民 1911 年 4 月在上海城东女学主编校刊《女学生》,收入天津人民出版社 2006 年版《李叔同集》。

《艺术谈(三)》 1911 年夏作于天津河东粮店后街家宅。刊杨白民 1911 年 7 月在上海城东女学主编校刊《女学生》,收入天津人民出版社 2006 年版《李叔同集》。

《释美术》 1911 年 6 月作于天津河东粮店后街家宅。刊杨白民 1911 年 7 月在上海城东女学主编《女学生》。收入天津人民出版社 2006 年版《李叔同集》。

《太平洋报破天荒之最新式广告》 1912 年 3 月作于上海《太平洋报》社。刊李叔同编《太平洋报》副刊 1912 年 4 月 1 日,收入天津人民出版社 2006 年版《李叔同集》。

《广告丛谈》 1912 年 3 月作于上海《太平洋报》社。刊李叔同编《太平洋报》副刊 1912 年 4 月 1 日—5 月 4 日,署名凡民。收入天津人民出版社 2006 年版《李叔同集》。

《西洋画法》 内分序言、第一章木炭画、第二章水彩画、第三章油画、第四章色粉条画、第五章墨水笔画。1911 年秋作于天津直隶高等工业学堂。刊李叔同编《太平洋报》副刊 1912 年 4 月 1—26 日,署名凡民。

《白马会与太平洋画会》 刊李叔同编《太平洋报》副刊 1912 年 4 月 7 日、11 日,收入天津人民出版社 2006 年版《李叔同集》。

《孟俊女士书法》 刊李叔同编《太平洋报》副刊 1912 年 4 月 16 日,收入天津人民出版社 2006 年版《李叔同集》。

《文美会第一回开会之盛况》 刊李叔同编《太平洋报》副刊 1912 年 5 月 16—18 日,收入天津人民出版社 2006 年版《李叔同集》。

《征求滑稽讽刺画》 刊李叔同编《太平洋报》副刊 1912 年 6 月 5 日,收入天津人民出版社 2006 年版《李叔同集》。

《征求小学校中学校女学校学生诸君毛笔画》 刊李叔同编《太平洋报》副刊 1912 年 6 月 10 日,收入天津人民出版社 2006 年版《李叔同集》。

《金石家沈筱庄荐函》 刊李叔同编《太平洋报》副刊 1912 年 6 月 15 日,收入天津人民出版社 2006 年版《李叔同集》。

《征求毛笔画新规则》 刊李叔同编《太平洋报》副刊 1912 年 6 月 23 日,收入天津人民出版社 2006 年版《李叔同集》。

《沙翁墓志译文》 1912 年夏译于上海。刊 1920 年 4 月 25 日《申报·自由谈》,收入天津人民出版社 2006 年版《李叔同集》。

《天籁阁四种》 刊李叔同编《太平洋报》副刊1912年7月12日，收入天津人民出版社2006年版《李叔同集》。

《城东女学书画研究会成绩》 刊李叔同编《太平洋报》副刊1912年8月22—23日，收入天津人民出版社2006年版《李叔同集》。

《西湖夜游记》 1912年8月（农历壬子年七月）作于杭州浙江第一师范学校。刊李叔同1913年6月（农历癸丑年五月）编《白阳》杂志创刊号，收入上海北风书屋1946年版《弘一大师文钞》。

《白阳诞生词》 1913年春作于杭州浙江第一师范学校。刊李叔同1913年6月（农历癸丑五月）编《白阳》杂志创刊号，收入福建人民出版社1991年版《弘一大师全集》第7卷。

《近世欧洲文学之概观》第一章英吉利文学 1913年春作于杭州浙江第一师范学校。刊李叔同1913年6月编《白阳》杂志创刊号，收入北京文物出版社1984年版《弘一法师》。

《西洋乐器种类概说》 1913年春作于杭州浙江第一师范学校。刊李叔同1913年6月编《白阳》杂志创刊号，收入北京文物出版社1984年版《弘一法师》。

《唱歌法大意》第一章气息用法 刊浙江教育会1913年4月1日编刊《教育周报》第1期。

《唱歌法大意》第二章声区，第三章发音法 刊浙江教育会1913年4月8日编刊《教育周报》第2期。收入天津人民出版社2006年版《李叔同集》。

序跋题记

《二十自述诗·序》 1900年2月（农历庚子年正月）作于上海城南草堂"李庐"。刊《南社丛刊》1914年第10集（柳亚子编），收入上海北风书屋1946年版《弘一大师文钞》。

《诗钟汇编初集·序》 1900年春作于上海城南草堂"李庐"。辑北京文物出版社1984年版《弘一法师》，收入福建人民出版社1991年版《弘一大师全集》第7卷。

《李庐印谱·序》 1901年1月作于上海城南草堂"李庐"。手迹刊李叔同编《太平洋报·副刊〈太平洋画报〉》1912年6月4日。辑上海北风书屋1946年版《弘一大师文钞》，收入北京文物出版社1984年版《弘一法师》。

《李庐诗钟·序》 1901年1月作于上海城南草堂"李庐"。辑上海北风书屋1946年版《弘一大师文钞》，收入福建人民出版社1991年版《弘一大师全集》第7卷。

《城南笔记·跋》 1901年3月作于上海城南草堂"李庐"。刊许幻园1901年在沪编印《城南笔记》，收入北京文物出版社1984年版《弘一法师》。

《辛丑北征泪墨·序》 1901年夏作于上海城南草堂"李庐"。初见李叔同1901年夏在沪编诗集《辛丑北征泪墨》，收入福建人民出版社1992年版《弘一大师全集》第8卷。

《李苹香·序》 1904年春作于上海城南草堂"李庐"。刊上海科学会社1905年版。《李苹香》，收入浙江文艺出版社1995年版《李叔同诗全编》。

《国学唱歌集·序》 1905年春作于上海城南草堂"李庐"。初见上海中新书局1905年版李叔同编《国学唱歌集》，收入台北慧炬出版社1991年版《弘一大师李叔同音乐集》（秦启明编订）。

《音乐小杂志·序》 1906年1月27日（农历丙子年正月初三）作于东京。初见李叔同1906年2月在东京编刊《音乐小杂志》，收入台北慧炬出版社1991版《弘一大师李叔同音乐集》。

《汉长寿钩铭题记》 1913年6月18日（农历癸丑年五月十四日）作于杭州浙江第一师范学校。辑上海北风书屋1946年版《弘一大师文钞》（李芳远编），手迹刊华夏出版社1987年版《弘一大师遗墨》（夏宗禹编）。

《书贻杨白民座右铭跋》 1919年1月31日（农历戊午年除夕）作于杭州玉泉清涟寺。辑北京文物出版社1984年版《弘一法师》（中国佛教协会编），收入福建人民出版社1992年版《弘一大师全集》第8卷。

《赞颂辑要·弁言》 1919年8月作于杭州玉泉清涟寺。辑北京文物出版社1984年版《弘一法师》，收入福建人民出版社1992年版《弘一大师全集》第8卷。

《手书南无阿弥陀佛洪名题记》 1920年7月（农历庚申年六月）作于杭州玉泉清涟寺。手迹刊上海医学书局1920年版《南无阿弥陀佛解·三皈依·五学处》合刊，收入上海北风书屋1946年版《弘一大师文钞》。

《佛说无常经·序》 1920年8月15日（农历庚申年七月初二日）作于浙江新登贝山灵济寺。初见上海医学书局1920年版《弘一手书佛说无常经》，收入上海北风书屋1946年版《弘一大师文钞》。

《手书佛说梵网经菩萨心地品菩萨戒本·跋》 1920年8月（农历庚申年七月）作于浙江新登贝山灵济寺。初见上海佛学书局1931年版《弘一手书佛说梵网经菩萨心地品菩萨戒本》，收入上海北风书屋1946年版《弘一大师文钞》。

《手书佛说大乘戒经·跋》 1920年8月26日（农历庚申年七月十三日，落发纪念日）

作于浙江新登贝山灵济寺。初见上海佛学书局1931年版《弘一手书佛说大乘戒经》，收如入香港法界学苑1964年编刊弘一《南山律苑文集》(妙因法师编)。

《手书十善业道经·跋》 1920年9月11日(农历庚申年七月廿九日,地藏菩萨圣诞)作于浙江新登贝山灵济寺。初见上海佛学书局1931年版《弘一手书十善业道经》，收入上海北风书屋1946年版《弘一大师文钞》。

《旭光室额·跋》 1920年冬作于衢州莲华寺。辑上海北风书屋1946年版《弘一大师文钞》，收入北京文物出版社1984年版《弘一法师》。

《手书佛说十二头陀经·跋》 1921年4月27日(农历辛酉年三月廿日)作于上海南市护国院。收入福建人民出版社1991年版《弘一大师全集》第7卷。

《手书赞礼地藏菩萨忏愿仪·跋》 1921年5月28日(农历辛酉年四月廿一日,亡母冥诞日)作于温州庆福寺,初见上海佛学书局1931年版《弘一手书地藏菩萨忏愿仪》，收入上海北风书屋1946年版《弘一大师文钞》。

《手书佛说无常经 佛说略教诫经·跋》 1921年9月6日(农历辛酉年八月初五,亡父讳日)作于温州庆福寺。初见上海佛学书局1931年版《弘一手书佛说无常经 佛说略教诫经》，收入香港法界学苑1964年编刊弘一《南山律苑文集》。

《朱贤英女士遗画集·题词》 1922年2月28日(农历壬戌年二月初二)作于温州庆福寺。初见上海城东女学校友1922年编刊《朱贤英女士遗画集》，收入上海北风书屋1946年版《弘一大师文钞》。

《五戒持犯表记·序》 1924年1月5日(农历癸亥年十一月廿九日)作于衢州莲华寺。初见周孟由1924年在温州编刊弘一《五戒持犯表记》，收入上海北风书屋1946年版《弘一大师文钞》。

《比丘律藏函·题词》 1924年5月中旬作于衢州莲华寺。初见上海北风书屋1946年版《弘一大师文钞》，手迹刊北京文物出版社1984年版《弘一法师·图版廿五晚晴剩语》。

《手书华严经净行品偈·跋》 1924年6月11日(农历甲子年五月初十)作于温州庆福寺。初见上海佛学书局1931年版《弘一手书华严经净行品偈》，收入北京文物出版社1984年版《弘一法师》。

《手书佛说八种长养功德经·跋》 1924年9月(农历甲子年八月)作于温州庆福寺。初见上海佛学书局1931年版《弘一手书佛说八种长养功德经》，收入上海北风书屋1946年版《弘一大师文钞》。

《校刻五戒相经笺要·序》 1924年冬作于温州庆福寺。初见上海中华书局1925

年版弘一《校刻五戒相经笺要》（明代蕅益遗著），收入上海北风书屋1946年版《弘一大师文钞》。

《集录三种·序》 1925年6月（农历乙丑年五月）作于温州庆福寺。初见上海北风书屋1946年版《弘一大师文钞》，手迹刊北京文物出版社1984年版《弘一法师·图版二四》。

《晚晴剩语·题记》 1925年6月（农历乙丑年五月）作于温州庆福寺。手迹刊北京文物出版社1984年版《弘一法师·图版十九》。

《金陵刻华严疏钞·题记》 1925年12月24日（农历乙丑年一月初九）作于温州庆福寺。初见上海北风书屋1946年版《弘一大师文钞》，收入北京文物出版社1984年版《弘一法师》。

《天涯四友沪上摄影题记》 1927年10月25日（农历丁丑年十月初一）作于上海宝记像室。收入福建人民出版社1991年版《弘一大师全集》第7卷。

《金陵刻地持论菩萨戒羯磨义记·跋》 1928年9月（农历戊辰年八月）作于温州庆福寺。辑香港法界学苑1964年编刊弘一《南山律苑文集》，收入福建人民出版社1991年版《弘一大师全集》第7卷。

《四上人诗钞·序》 1929年春作于厦门南普陀寺。辑上海北风书屋1946年版《弘一大师文钞》，收入北京文物出版社1984年版《弘一法师》。

《手书圆觉本起章·序》 1929年夏作于温州庆福寺。初见高文显1960年在菲律宾集资编刊《弘一手书圆觉本起章》，收入福建人民出版社1991年版《弘一大师全集》第7卷。

《晚睛院额·跋》 1929年9月作于温州庆福寺。辑上海北风书屋1946年印行《弘一大师文钞》，收入北京文物出版社1984年版《弘一法师》。

《李息翁临古法书·序》 1929年11月作于厦门万石岩。初见上海开明书店1930年版《李息翁临古法书》，收入北京文物出版社1984年版《弘一法师》。

《经亨颐寿夏丏尊画·题记》 1930年6月10日（农历庚午年五月十四日）作于上虞白马湖晚晴山房。见上海大华印刷公司1945年版林子青《弘一大师年谱》，收入福建人民出版社1991年版《弘一大师全集》。

《为撰清凉歌书赠刘质平华严经偈·跋》 1930年6月下旬作于上虞白马湖晚晴山房。原件由上海刘雪阳（刘质平质嗣）收藏。见台北东大图书公司1993年版《弘一大师新谱·一九三○年条》（林子青编）。

《华严集联三百·例言》 1931年6月2日（农历辛未年四月十七日）作于上虞法

界寺。初见上海开明书店1931年版《弘一手书华集联三百》,收入上海北风书屋1946年版《弘一大师文钞》。

《阿弥陀经疏钞·题记》 1931年7月19日(农历辛未年六月初五)作于慈溪五磊寺。收入福建人民出版社1992年版《弘一大师全集》第8卷。

《圆照禅师封龛摄影·题记》 1931年10月29日(农历辛未年九月十九日)作于杭州虎跑定慧寺。收入上海北风书屋1946年版《弘一大师文钞》。

《撷录华严经 普贤行愿品观自在菩萨章·序》 1932年4月作于宁波镇海伏龙寺。辑上海北风书屋1946年版《弘一大师文钞》,收入福建人民出版社1991年版《弘一大师全集》第7卷。

《地藏菩萨圣德大观·序》 1933年1月21日(农历壬申年十二月廿六日)作于厦门万寿岩。初见上海佛学书局1933年版弘一《地藏菩萨圣德大观》,收入上海北风书屋1946年版《弘一大师文钞》。

《人生之最后·弁言》 1933年1月(农历壬申年十二月)作于厦门妙释寺。初见上海佛学书局1935年版弘一《人生之最后》,收入上海北风书屋1946年版《弘一大师文钞》。

《梦后书赠普润(广洽)法师华严经偈》 1933年2月2日(农历癸酉年正月初八)作于厦门妙释寺。辑上海北风书屋1946年版《弘一大师文钞》,收入福建人民出版社1991年版《弘一大师全集》第7卷。

《地藏菩萨本愿经白话解释·序》 1933年3月10日(农历癸酉年二月十五日)作于厦门妙释寺。初见上海佛学书局1933年版《地藏菩萨本愿经白话解释》,胡宅梵著,收入上海北风书屋1946年版《弘一大师文钞》。

《寒笳集·序》 1933年5月作于厦门万寿岩。辑上海北风书屋1946年版《弘一大师文钞》,收入福建人民出版社1992年版《弘一大师全集》第8卷。

《地藏菩萨九华垂迹图·题记》 1933年6月(农历癸酉年五月)作于泉州开元寺。初见上海佛学书局1935年版卢世侯《地藏菩萨九华垂迹图》,收入福建人民出版社1992年版《弘一大师全集》第8卷。

《行事钞记·跋》 1933年8月1日(农历癸酉年六月初十)作于泉州开元寺尊胜院。辑上海北风书屋1946年版《弘一大师文钞》,收入香港法界学苑1964年编刊弘一《南山律苑文集》。

《梵网经菩萨戒本浅释·节录记》 1933年12月31日(农历癸酉年十一月十五日)作于晋江草庵。辑香港法界学苑1964年编刊弘一《南山律苑文集》,收入福建人民出版

社1991年版《弘一大师全集》第7卷。

《梵网经菩萨戒本疏·校跋》 1934年2月4日(农历癸酉年十二月廿一日)作于晋江草庵。辑香港法界学苑1964年编刊弘一《南山律苑文集》,收入福建人民出版社1991年版《弘一大师全集》。

《佛说大灌顶神咒经·跋》 1934年3月作于厦门南普陀寺。辑上海北风书屋1946年版《弘一大师文钞》,收入福建人民出版社1991年版《弘一大师全集》第7卷。

大醒《地藏菩萨本愿经说要稿·序》 1934年4月(农历甲戌年三月)作于厦门南普陀寺。收入北京文物出版社1984年版《弘一法师》。

《四分律删繁补阙行事钞资持记·校记》 1934年6月14日(农历甲戌年五月初三)作于厦门南普陀寺。辑上海北风书屋1946年版《弘一大师文钞》,收入香港法界学苑1964年编刊弘一《南山律苑文集》。

《四分律删补随机羯磨疏·跋》 1934年6月21日(农历甲戌年五月初十)作于厦门南普陀寺。辑上海北风书屋1946年版《弘一大师文钞》,收入北京文物出版社1984年版《弘一法师》。

《律相感动传·校跋》 1934年7月4日(农历甲戌年五月廿三日)作于厦门南普陀寺。辑上海北风书屋1946年版《弘一大师文钞》,收入香港法界学苑1964年编刊弘一《南山律苑文集》。

《四分律删繁补阙行事钞资持记·校记》 1934年8月6日(农历甲戌年六月廿六日)作于厦门南普陀寺。辑上海北风书屋1946年版《弘一大师文钞》,收入香港法界学苑1964年编刊弘一《南山律苑文集》。

《四分律删补随机羯磨·序》 1934年8月22日(农历甲戌年七月十三日,落发十六周年)作于厦门南普陀寺。辑上海北风书屋1946年版《弘一大师文钞》,收入香港法界学苑1964年编刊弘一《南山律苑文集》。

《四分律拾毗尼义钞·校记》(三则) 1934年9月29日(农历甲戌年八月十一日)作于厦门南普陀寺。辑上海北风书屋1946年版《弘一大师文钞》,收入香港法界学苑1964年编刊弘一《南山律苑文集》。

《庄闲女士手书〈法华经〉·序》 1934年秋作于厦门南普陀寺。辑上海北风书屋1946年版《弘一大师文钞》,收入福建人民出版社1991年版《弘一大师全集》第7卷。

《南海寄归传解缆钞·序》 1934年秋作于厦门南普陀寺。辑上海北风书屋1946年版《弘一大师文钞》,收入福建人民出版社1991年版《弘一大师全集》第7卷。

《见月律师行脚图·跋》 1934年10月3日(农历甲戌年八月廿五日)作于厦门南

普陀寺后山兜率陀院。辑上海北风书屋1946年版《弘一大师文钞》,收入福建人民出版社1991年版《弘一大师全集》第7卷。

《一梦漫言·跋》 1934年10月3日(农历甲戌年八月廿五日)作于厦门南普陀寺后山兜率陀院。辑上海北风书屋1946年版《弘一大师文钞》,收入香港法界学苑1964年编刊弘一《南山律苑文集》。

《一梦漫言·序》 1934年10月20日(农历甲戌年九月十三日)作于厦门南普陀寺后山兜率陀院。辑上海北风书屋1946年版《弘一大师文钞》,收入香港法界学苑1964年编刊弘一《南山律苑文集》。

《见月律师年谱摭要·跋》 1934年10月(农历甲戌年九月)作于厦门南普陀寺后山兜率陀院。辑上海北风书屋1946年版《弘一大师文钞》,收入香港法界学苑1964年编刊弘一《南山律苑文集》。

《〈佛说大乘戒经·十善业道经〉·影印绪言》 1934年11月(农历甲戌年十月)作于厦门南普陀寺后山兜率陀院。初见芜湖义方禅人1934年印行《弘一手书佛说大乘戒经·十善业道经》,辑上海北风书屋1946年版《弘一大师文钞》。收入香港法界学苑1964年编刊弘一《南山律苑文集》。

《梵网经古迹记·校记》 1935年1月11日(农历甲戌年十二月初七)作于厦门万寿岩。辑上海北风书屋1946年版《弘一大师文钞》,收入香港法界学苑1964年编刊弘一《南山律苑文集》。

《缁门崇行录选辑·序》 1935年1月(农历甲戌年十二月)作于厦门万寿岩。初见闽南佛学院1935年编刊《缁门崇行录选辑》,收入福建人民出版社1991年版《弘一大师全集》第7卷。

《鼓山庋藏经版目录·序》 1935年1月(农历甲戌年十二月)作于厦门万寿岩。辑上海北风书屋1946年版《弘一大师文钞》,收入北京文物出版社1984年版《弘一法师》。

《佛说阿弥陀经义疏撷录·序》 1935年2月(农历乙亥年正月)作于厦门万寿岩。初见厦门本妙法师1935年印行弘一《佛说阿弥陀经义疏撷录》,收入上海北风书屋1946年版《弘一大师文钞》。

《过化亭额·题跋》 1935年3月(农历乙亥年二月)作于泉州温陵养老院。辑上海北风书屋1946年版《弘一大师文钞》,收入北京文物出版社1984年版《弘一法师》。

念西法师《龙裤国师传·序》 1935年夏作于惠安净峰寺。辑上海北风书屋1946年版《弘一大师文钞》,收入福建人民出版社1991年版《弘一大师全集》第7卷。

《四分律含注戒本·校点记》（三则） 1935年8月6日（农历乙亥年七月初八）作于惠安净峰寺。辑上海北风书屋1946年版《弘一大师文钞》，收入香港法界学苑1964年编刊弘一《南山律苑文集》（妙因法师编）。

《四分律含注戒本疏行宗记·校记》（二则） 1935年9月10日（农历乙亥年八月十三日）作于惠安净峰寺。收入香港法界学苑1964年编刊弘一《南山律苑文集》。

《四分律删繁补阙行事钞资持记·校后记》（三则） 1935年10月23日（农历乙亥年九月廿六日）作于惠安净峰寺。辑上海北风书屋1946年版《弘一大师文钞》，收入香港法界学苑1964年编刊弘一《南山律苑文集》。

[元]魏昙鸾《往生论·题记》 1936年1月（农历乙亥年十二月）作于晋江草庵。辑北京文物出版社1984年版《弘一法师》，收入福建人民出版社1992年版《弘一大师全集》第8卷。

《毛善力居士印稿·弁言》 1936年3月（农历丙子年二月）作于厦门南普陀寺。收入福建人民出版社1992年版《弘一大师全集》第8卷。

《般若心经论解·弁言》 1936年3月（农历丙子年二月）作于厦门南普陀寺。辑北京文物出版社1984年版《弘一法师》，收入福建人民出版社1991年版《弘一大师全集》第8卷。

扶桑本《表无表章报恩吼·跋》 1936年6月17日（农历丙子年四月廿八日）作于厦门鼓浪屿日光岩。辑上海北风书屋1946年版《弘一大师文钞》，收入福建人民出版社1991年版《弘一大师全集》第7卷。

扶桑本《表无表章铨要钞·序》 1936年6月17日（农历丙子年四月廿八日）作于厦门鼓浪屿日光岩。辑上海北风书屋1946年版《弘一大师文钞》，收入福建人民出版社1991年版《弘一大师全集》第7卷。

《佛学丛刊·序》 1936年6月（农历丙子年五月）作于厦门鼓浪屿日光岩。初见上海世界书局1936年版弘一编选《佛学丛刊》，收入上海北风书屋1946年版《弘一大师文钞》。

《手书金刚经·跋》 1936年6月（农历丙子年五月）作于厦门鼓浪屿日光岩。初见广洽法师1936年在沪施资刊印《弘一手书金刚经》（费慧茂编辑），收入上海北风书屋1946年版《弘一大师文钞》。

《壬丙南闽宏法略志·序》 1936年6月（农历丙子年五月）作于厦门鼓浪屿日光岩。辑上海北风书屋1946年版《弘一大师文钞》，收入福建人民出版社1991年版《弘一大师全集》第7卷。

《手书僧伽六度经·跋》 1936年6月（农历丙子年五月）作于厦门鼓浪屿日光岩。辑上海北风书屋1946年版《弘一大师文钞》，收入福建人民出版社1991年版《弘一大师全集》第7卷。

《大乘阿毗达摩杂集论·序》 1936年7月（农历丙子年六月）作于厦门鼓浪屿日光岩。辑上海北风书屋1946年版《弘一大师文钞》，收入福建人民出版社1991年版《弘一大师全集》第7卷。

扶桑本《春日版焚网经古迹记·序》 1936年7月（农历丙子年六月）作于厦门鼓浪屿日光岩。辑上海北风书屋1946年版《弘一大师文钞》，收入福建人民出版社1991年版《弘一大师全集》第7卷。

扶桑本《药师如来念诵供养私记·跋》 1936年7月（农历丙子年六月）作于厦门鼓浪屿日光岩。辑上海北风书屋1946年版《弘一大师文钞》，收入福建人民出版社1991年版《弘一大师全集》第7卷。

《东瀛四分律行事钞资持记通释·序》 1936年8月（农历丙子年七月）作于厦门鼓浪屿日光岩。辑上海北风书屋1946年版《弘一大师文钞》，收入福建人民出版社1991年版《弘一大师全集》第7卷。

扶桑本《表无表色章本·跋》 1936年8月（农历丙子年七月）作于厦门鼓浪屿日光岩。辑上海北风书屋1946年版《弘一大师文钞》，收入福建人民出版社1991年版《弘一大师全集》第7卷。

扶桑本《四分律行事钞资持记通释·校记》 1936年8月（农历丙子年七月）作于厦门鼓浪屿日光岩。辑上海北风书屋1946年版《弘一大师文钞》，收入香港法界学苑1964年编刊弘一《南山律苑文集》。

扶桑本《南海寄归传解缆钞·跋》 1936年8月（农历丙子年七月）作于厦门鼓浪屿日光岩。辑上海北风书屋1946年版《弘一大师文钞》，收入福建人民出版社1991年版《弘一大师全集》第7卷。

《韩偓评传·序》（之一） 1936年8月（农历丙子年七月）作于厦门鼓浪屿日光岩。初见台北新文丰出版公司1984年印行高文显《韩偓》评传，收入福建人民出版社1991年版《弘一大师全集》第7卷。

《韩偓评传·序》（之二） 1936年9月作于厦门鼓浪屿日光岩。辑北京文物出版社1984年版《弘一法师》，收入福建人民出版社1991年版《弘一大师全集》第7卷。

扶桑本《表无表章本·序》 1936年11月2日（农历丙子年九月十九日）作于厦门鼓浪屿日光岩。辑上海北风书屋1946年版《弘一大师文钞》，收入福建人民出版社1991

年版《弘一大师全集》第 7 卷。

《四分律删补随机羯磨疏济缘记·校记》（三则） 1936 年 11 月 3 日（农历丙子年九月廿日）作于厦门鼓浪屿日光岩。辑香港法界学苑 1964 年编刊弘一《南山律苑文集》，收入福建人民出版社 1991 年版《弘一大师全集》第 7 卷。

《手书佛说五大施经·跋》 1936 年冬作于厦门鼓浪屿日光岩。辑香港法界学苑 1964 年编刊弘一《南山律苑文集》，收入福建人民出版社 1991 年版《弘一大师全集》第 7 卷。

扶桑本《四分律删繁补阙行事钞资持记·跋》 1937 年 2 月 26 日（农历丁丑年正月十六日）作于厦门南普陀寺。辑上海北风书屋 1946 年版《弘一大师文钞》，收入福建人民出版社 1991 年版《弘一大师全集》第 7 卷。

《自恣法略例记》 1937 年 3 月 21 日（农历丁丑年二月初九）作于厦门南普陀寺。辑香港法界学苑 1964 年刊印弘一《南山律苑文集》，收入福建人民出版社 1992 年版《弘一大师全集》第 8 卷。

《养正院亲闻记·跋》 1937 年 4 月下旬作于厦门南普陀寺。手迹刊菲律宾性愿法师 1958 年施资编刊《晚晴山房书简》真迹本，收入北京中国广播电视出版社 1993 年版《弘一大师李叔同讲演集》（秦启明编订）。

《书赠万均（巨赞）法师华严经偈·跋》 1937 年 4 月（农历丁丑年三月）作于厦门万石岩。手迹刊北京文物出版社 1984 年版《弘一法师图版·四六》，收入福建人民出版社 1992 年版《弘一大师全集》第 8 卷。

扶桑本《普贤行愿赞梵本私考·序》 1937 年夏作于青岛湛山寺。初见上海佛学书局 1938 年印行《扶桑普贤行愿赞梵本私考》，收入上海北风书屋 1946 年版《弘一大师文钞》。

《扶桑国藏古袈裟图·跋》 1937 年 9 月 14 日（农历丁丑年八月初十）作于青岛湛山寺。辑上海北风书屋 1946 年版《弘一大师文钞》，收入香港法界学苑 1964 年编刊弘一《南山律苑文集》。

《扶桑国旧藏白氈郁多罗僧图·跋》 1939 年 9 月作于青岛湛山寺。辑香港法界学苑 1964 年刊印弘一《南山律苑文集》，收入福建人民出版社 1991 年版《弘一大师全集》第 7 卷。

温陵刻《普贤行愿品·跋》 1938 年 4 月作于泉州承天寺。辑上海北风书屋 1946 年版《弘一大师文钞》，收入福建人民出版社 1991 年版《弘一大师全集》第 7 卷。

《书赠漳州许宣平居士偈语·跋》 1938 年 9 月 12 日（农历戊寅年闰七月十九日）作于漳州尊元经楼。收入福建人民出版社 1992 年版《弘一大师全集》第 8 卷。

《祇园额·题跋》 1938年秋作于漳州瑞竹岩。收入福建人民出版社1992年版《弘一大师全集》第8卷。

《马冬涵居士印集·序》 1938年10月作于漳州瑞竹岩。收入福建人民出版社1991年版《弘一大师全集》第7卷。

《敬书云洞岩鹤鸣祠佛号记》 1939年1月(农历戊寅年岁晚)作于泉州承天寺。辑上海北风书屋1946年版《弘一大师文钞》,收入福建人民出版社1992年版《弘一大师全集》第8卷。

《盗戒释相概略问答·后跋》 1939年8月作于永春蓬山普济寺。初见上海佛学书局1939年印行弘一《盗戒释相概略问答》,收入上海北风书屋1946年版《弘一大师文钞》。

《〈行事钞科〉别录记》 1939年9月10日(农历己卯年七月廿七日)作于永春蓬山普济寺。辑香港法界学苑1964年刊印弘一《南山律苑文集》,收入福建人民出版社1991年版《弘一大师全集》第7卷。

《〈戒疏科〉别录记》 1939年9月10日(农历己卯年七月廿七日)作于永春蓬山普济寺。辑香港法界学苑1964年编刊弘一《南山律苑文集》,收入福建人民出版社1991年版《弘一大师全集》第7卷。

《四分律删繁补阙行事钞·题记》 1939年9月24日(农历己卯年八月十二日)作于永春蓬山普济寺。辑北京文物出版社1984年版《弘一法师》,收入福建人民出版社1991年版《弘一大师全集》第7卷。

《行事钞》卷上之二封面题记 1939年10月6日(农历己卯年八月廿四日)作于永春蓬山普济寺。辑北京文物出版社1984年版《弘一法师》,收入福建人民出版社1991年版《弘一大师全集》第7卷。

《行事钞》卷上之三封面题记 1939年11月19日(农历己卯年十月初九)作于永春蓬山普济寺。辑北京文物出版社1984年版《弘一法师》,收入福建人民出版社1991年版《弘一大师全集》第7卷。

《行事钞》卷中之一封面题记 1939年9月27日(农历己卯年八月十五日)作于永春蓬山普济寺。辑北京文物出版社1984年版《弘一法师》,收入福建人民出版社1991年版《弘一大师全集》第7卷。

《行事钞》卷中之二封面题记 1939年11月1日(农历己卯年九月廿日,六十初度)作于永春蓬山普济寺。辑北京文物出版社1984年版《弘一法师》,收入福建人民出版社1991年版《弘一大师全集》第7卷。

《行事钞》卷中之三封面题记　1939年11月13日（农历己卯年十月初三）作于永春蓬山普济寺。辑北京文物出版社1984年版《弘一法师》，收入福建人民出版社1991年版《弘一大师全集》第7卷。

《行事钞》卷下之一封面题记　1939年11月22日（农历己卯年十月十二日）作于永春蓬山普济寺。辑北京文物出版社1984年版《弘一法师》，收入福建人民出版社1991年版《弘一大师全集》第7卷。

《〈业疏科〉别录记》　1939年12月6日（农历己卯年十月廿六日）作于永春蓬山普济寺。辑香港法界学苑1964年刊印弘一《南山律苑文集》，收入福建人民出版社1991年版《弘一大师全集》第7卷。

《行事钞》卷下之二封面题记　1940年2月8日（农历庚辰年正月初一）作于永春蓬山普济寺。辑北京文物出版社1984年版《弘一法师》，收入福建人民出版社1991年版《弘一大师全集》第7卷。

《梵网戒本汇解·序》（李圆净著）　1940年6月12日（农历庚辰年五月初七）作于永春蓬山普济寺。辑上海北风书屋1946年版《弘一大师文钞》，收入福建人民出版社1991年版《弘一大师全集》第7卷。

《王梦惺居士文稿·题词》　1940年秋作于永春蓬山普济寺。辑北京文物出版社1984年版《弘一法师》，收入福建人民出版社1992年版《弘一大师全集》第8卷。

《行事钞》卷下之三封面题记　1940年10月6日（农历庚辰年九月初六）作于永春蓬山普济寺。辑北京文物出版社1984年版《弘一法师》，收入福建人民出版社1991年版《弘一大师全集》第7卷。

《行事钞》卷下之四封面题记　1940年10月24日（农历庚辰年九月廿四日）作于永春蓬山普济寺。辑北京文物出版社1984年版《弘一法师》，收入福建人民出版社1991年版《弘一大师全集》第7卷。

《书赠律华法师有部律偈·跋》　1941年秋作于晋江檀林福林寺。见上海弘一大师纪念会1943年刊印《弘一大师永怀录·怆痕〈哭弘一大师〉》（陈海量编），收入福建人民出版社1992年版《弘一大师全集》第8卷。

《〈韩偓〉评传·序》（之三）　1941年秋作于晋江檀林福林寺。初见台北新文丰出版公司1984印行高文显《韩偓》评传，收入福建人民出版社1991年版《弘一大师全集》第7卷。

《为胜闻居士淡斋画册说偈》　1942年夏作于泉州温陵养老院晚晴室。收入福建人民出版社1992年版《弘一大师全集》第8卷。

《佛说八大人觉经释要·跋》 1942年9月22日（农历壬午年八月十三日）作于泉州温陵养老院晚晴室。收入福建人民出版社1991年版《弘一大师全集》第7卷。

《漳州张人希居士家藏清人书画题跋》 1942年秋作于泉州温陵养老院晚晴室。收入福建人民出版社1991年版《弘一大师全集》第7卷。

联

城南草堂题联 1900年夏作于上海城南草堂"李庐"。初见许幻园1901年在沪刊印《城南草堂笔记》。收入天津人民出版社2006年版《李叔同集》（郭长海、郭君兮编）。

赠浙一师初师部毕业生陈祖经联 1913年5月作于杭州浙一师。收入台北弘一大师纪念学会2008年刊印《弘一大师人格与思想论文集·戈悟觉〈弘一大师温州十年僧俗道谊〉》（侯秋东编）

赠浙一师高师部毕业生李鸿梁联 1915年7月作于杭州浙一师。收入天津人民出版社1988年版《李叔同——弘一法师：李鸿梁〈我的老师弘一法师李叔同〉》。

赠锦生仁弟联 1915年作于杭州浙一师。手迹收入时代文艺出版社2009年版《弘一大师永怀录》（陈海量编）。

赠法轮禅师联 1917年11月4日（农历丁巳年九月廿日）作于杭州浙一师。见晓云法师1957年1月在香港编刊《原泉杂志·李芳远〈弘一大师年谱补遗（一）〉》，收入福建人民出版社1991年版《弘一大师全集》第7卷。

为允明仁弟集南甸句联 1918年1月21日（农历戊午年十二月廿九日）作于杭州浙一师。手迹刊河北教育出版社1996年版《二十世纪书法经典·李叔同》。

为夏丐尊撰联 1919年9月（农历己未年八月）作于杭州虎跑定慧寺。手迹刊河北教育出版社1996年版《二十世纪书法经典·李叔同》

餐风宿露联 1929年10月22日（己巳年九月廿日）作于上虞白马湖晚晴山房。手迹刊河北教育出版社1996年版《二十世纪书法经典·李叔同》

赞礼地藏菩萨联 1929年11月（农历己巳年十月）作于温州庆福寺。见上海大华印刷公司1945年刊印林子青《弘一大师年谱·一九二九年条》，收入上海北风书屋1946年版《弘一大师文钞》。

赠会泉法师联 1930年2月作于南安小雪峰寺。手迹刊华夏出版社1987年版《弘一大师遗墨》（夏宗禹编），收入福建人民出版社1991年版《弘一大师全集》第7卷。

赠转逢和尚联 1930年2月作于南安小雪峰寺。收入福建人民出版社1991年版《弘

一大师全集》第 7 卷。

泉州承天寺题联　1930 年春作于泉州承天寺。收入北京宗教文化出版社 1999 年版《泉州寺庙宫观楹联选集》（泉州市宗教文化研究组编）。

南山律学苑题联　1933 年 6 月（农历癸酉年五月）作于泉州开元寺尊胜院。手迹刊菲律宾性愿法师 1958 年在沪施资刊印《晚晴山房书简》真迹本（费慧茂编辑），收入福建人民出版社 1991 年版《弘一大师全集》第 7 卷。

泉州开元寺斋堂联　1933 年 6 月作于泉州开元寺尊胜院。收入福建人民出版社 1991 年版《弘一大师全集》第 7 卷。

赠广义法师弘护南山律教联　1933 年 11 月 20 日（农历癸酉年十月初三）作于泉州开元寺尊胜院。1934 年 10 月（甲戌九月）书赠广义法师。见泉州开元寺 1943 年刊印《弘一法师生西纪念刊・昙昕〈弘公本师见闻琐记〉》（广义法师编），收入福建人民出版社 1991 年版《弘一大师全集》第 7 卷。

晋江草庵寺门联　1934 年 1 月作于晋江草庵。手迹刊菲律宾性愿法师 1958 年施资刊印《晚晴山房书简》真迹本，收入福建人民出版社 1991 年版《弘一大师全集》第 7 卷。

晋江草庵寺石佛题联　1934 年 1 月作于晋江草庵。初见上海北风书屋 1946 年印行《弘一大师文钞・重兴草庵碑》，收入福建人民出版社 1991 年版《弘一大师全集》第 7 卷。

惠安净峰寺客堂联　1935 年夏作于惠安净峰寺。手迹刊惠安文化馆 1986 年刊印《弘一法师在惠安》（王平山编），收入福建人民出版社 1991 年版《弘一大师全集》第 7 卷。

惠安净峰寺仙祖殿联　1935 年夏作于惠安净峰寺。手迹刊惠安文化馆 1986 年刊印《弘一法师在惠安》，收入福建人民出版社 1991 年版《弘一大师全集》第 7 卷。

惠安净峰寺自勉联　1935 年 10 月 17 日（农历乙亥年九月廿日　诞辰纪念日）作于惠安净峰寺。手迹刊惠安文化馆 1986 年刊印《弘一法师在惠安》，收入福建人民出版社 1991 年版《弘一大师全集》第 7 卷。

晋江灵鹫寺冠头联　1936 年 1 月下旬作于晋江草庵。收入北京宗教文化出版社 1999 年版《泉州寺庙宫观楹联选集》。

晋江灵鹫寺题联　1936 年 1 月下旬作于晋江草庵。收入北京宗教文化出版社 1999 年版《泉州寺庙宫观楹联选集》。

厦门万石岩冠头联　1937 年 4 月作于厦门万石岩。收入福建人民出版社 1991 年版《弘一大师全集》第 10 卷附录沈继生《弘一大师驻锡寺院简介》。

厦门万石岩山门联　　1937年4月作于厦门万石岩。收入福建人民出版社1991年版《弘一大师全集》第7卷。

漳州瑞竹岩冠头联　　1938年5月作于漳州瑞竹岩。见香港佛教会2006年刊印《香港佛教·林子明〈漳州佛教之旅〉》（秦孟潇编）。

马尼拉信愿寺联　　1938年10月作于漳州祈保亭。见马尼拉华藏寺1977年刊印《性愿法师纪念册》（郭公惠、廖贤安编）

晋江灵源寺联（一）　　1938年11月作于安海水心亭。收入北京宗教文化出版社1999年版《泉州寺庙宫观楹联选集》。

晋江灵源寺联（二）　　1938年11月作于安海水心亭。收入北京宗教文化出版社1999年版《泉州寺庙宫观楹联选集》。

晋江云水寺联（一）　　1938年11月作于安海水心亭。收入北京宗教文化出版社1999年版《泉州寺庙宫观楹联选集》。

晋江云水寺联（二）　　1938年11月作于安海水心亭。收入北京宗教文化出版社1999年版《泉州寺庙宫观楹联选集》。

晋江东石南天寺联（一）　　1938年11月作于安海水心亭。收入北京宗教文化出版社1999年版《泉州寺庙宫观楹联选集》。

晋江东石南天寺联（二）　　1938年11月作于安海水心亭。收入北京宗教文化出版社1999年版《泉州寺庙宫观楹联选集》。

晋江石龙山寺联（一）　　1938年11月作于安海水心亭。收入北京宗教文化出版社1999年版《泉州市寺庙宫观楹联选集》。

晋江石龙山寺联（二）　　1938年11月作于安海水心亭。收入北京宗教文化出版社1999年版《泉州寺庙宫观楹联选集》。

晋江石龙江寺联　　1938年11月作于安海水心亭。收入北京宗教文化出版社1999年版《泉州寺庙宫观楹联选集》。

永春普济寺联　　1939年夏作于永春蓬山普济寺。收入北京宗教文化出版社1999年版《泉州寺庙宫观楹联选集》。

永春普济寺十利律院联　　1939年夏作于永春蓬山普济寺上院。收入北京宗教文化出版社1999年版《泉州寺庙宫观楹联选集》。

厦门万寿岩联　　1940年7月（农历庚辰年六月）作于永春普济寺。收入北京宗教文化出版社1999年版《泉州寺庙宫观楹联选集》。

永春普济上寺联（一）　　1940年10月9日（农历庚辰年九月廿日）作于永春普济寺。收入台北佛光文化公司1997年版《毫端舍利》（李璧苑著）。

永春普济上寺联(二)　1940年10月9日作于永春普济寺。收入台北佛光文化公司1997年版《毫端舍利》。

永春普济上寺联(三)　1940年11月9日作于永春普济寺。收入北京宗教文化出版社1999年版《泉州寺庙宫观楹联选集》。

南安灵应寺联(一)　1940年11月下旬作于南安灵应寺。收入北京宗教文化出版社1999年版《泉州寺庙宫观楹联选集》。

南安灵应寺联(二)　1940年11月下旬作于南安灵应寺。收入北京宗教文化出版社1999年版《泉州寺庙宫观楹联选集》。

赠南安灵应寺主转应法师联　1941年1月(农历庚辰年十二月)作于南安灵应寺。手迹刊北京文物出版社1984年版《弘一法师·图版五一》，收入福建人民出版社1991年版《弘一大师全集》第7卷。

南安水头天香寺联　1941年春作于南安灵应寺。收入北京宗教文化出版社1999年版《泉州寺庙宫观楹联选集》。

晋江檀林福林寺联　1941年夏作于晋江檀林福林寺。收入福建人民出版社1991年版《弘一大师全集》第7卷。

晋江檀林福林寺清凉园联　1941年夏作于晋江檀林福林寺。收入福建人民出版社1991年版《弘一大师全集》第7卷。

晋江适南亭冠头联　1941年夏作于晋江檀林福林寺。收入福建人民出版社1991年版《弘一大师全集》第7卷。

南闽道耆宿　泉州开元寺转道上人七秩寿联　1941年12月中旬作于晋江檀林福林寺。初见上海弘一大师纪念会1944年编刊《晚晴山房书简·致夏丏尊》，收入福建人民出版社1991年版《弘一大师全集》第7卷。

泉州百原(铜佛)寺联　1942年1月作于泉州百原寺。收入福建人民出版社1991年版《弘一大师全集》第7卷。

泉州朵莲寺联　1942年1月作于泉州百原寺。收入北京宗教文化出版社1999年版《泉州寺庙宫观楹联选集》。

赠晋江檀林乡诊所杜安人医师联　1942年3月作于晋江檀林福林寺。收入福建人民出版社1991年版《弘一大师全集》第7卷。

惠安龙安佛寺联　1942年4月作于惠安灵瑞山寺。收入福建人民出版社1991年版《弘一大师全集》第7卷。

赞 偈

《印光法师文钞》题赞　1920年春作于杭州王泉清涟寺。初见上海商务书局1924年印行《增广本·印光法师文钞》第4卷，辑上海北风书屋1946年版《弘一大师文钞》，收入北京文物出版社1984年版《弘一法师》。

《西泠华严塔写经》题偈　1923年7月作于杭州西湖招贤寺。辑上海北风书屋1946年版《弘一大师文钞》，收入北京文物出版社1984年版《弘一法师》。

《护生画集》题赞　1928年12月（农历戊辰年十一月）作于上海闸北佛教居士林。初见上海开明书店1929年版《护生画集》（丰子恺绘图，弘一题句，李圆净编辑），收入上海北风书屋1946年版《弘一大师文钞》。

《南陀大病说偈谢医》　1929年春作于厦门南普陀寺。初见上海佛学书局1935年印行弘一《人生之最后》，收入上海北风书屋1946年版《弘一大师文钞》。

《悲智颂》　1929年11月（农历己巳年十月）作于厦门南普陀寺闽南佛学院。辑上海北风书屋1946年版《弘一大师文钞》，收入北京文物出版社1984年版《弘一法师》。

温陵刻《圆觉了义经》题偈　1932年6月（农历壬申年五月）作于宁波镇海伏龙寺。辑上海北风书屋1946年版《弘一大师文钞》，收入福建人民出版社1991年版《弘一大师全集》第7卷。

虞愚（竹园）居士问书法妙义为说二偈　1933年2月7日（农历癸酉年正月十三日）作于厦门妙释寺。辑北京文物出版社1984年版《弘一法师》，收入福建人民出版社1992年版《弘一大师全集》第8卷。

《地藏菩萨九华垂迹图》题赞（十章）　1933年7月作于泉州开元寺尊胜院。初见上海佛学书局1935年印行《地藏菩萨九华垂迹图》（卢世侯绘），收入上海北风书屋1946年版《弘一大师文钞》。

《净峰种菊占绝志别》　1935年10月（农历乙亥年九月）作于惠安净峰寺。辑上海北风书屋1946年版《弘一大师文钞》，收入北京文物出版社1984年版《弘一法师》。手迹刊福建人民出版社1991年版《弘一大师全集》第9卷。

苏州灵岩山印光、真达像题赞　1937年6月（农历丁丑年五月）作于青岛湛山寺。辑北京文物出版社1984年版《弘一法师》，收入福建人民出版社1992年版《弘一大师全集》。

《三异图》题偈　1938年夏作于漳州瑞竹岩。辑北京文物出版社1984年版《弘一法师》，收入福建人民出版社1992年版《弘一大师全集》第8卷。

《大方广室诗初集》题偈　1940年7月作于永春蓬山普济寺。刊菲律宾春社1944

年印李芳远《大方广室诗初集》,收入上海北风书屋1946年版《弘一大师文钞》。

《卧云楼诗存》题偈　1940年秋作于永春蓬山普济寺。辑北京文物出版社1984年版《弘一法师》,收入福建人民出版社1992年版《弘一大师全集》第8卷。

《王梦惺居士文稿》题偈　1940年秋作于永春蓬山普济寺。辑北京文物出版社1984年版《弘一法师》,收入福建人民出版社1992年版《弘一大师全集》第8卷。

《李卓吾像赞》　1941年1月作于南安水云洞。辑上海北风书屋1946年版《弘一大师文钞》,收入北京文物出版社1984年版《弘一法师》。

《药师经析疑》撰录完稿回向偈　1941年12月9日(农历辛巳年十月廿一日)作于晋江檀林福林寺。初见泉州佛教界1987年编刊弘一遗著《药师经析疑》,收入福建人民出版社1992年版《弘一大师全集》第8卷。

《漳州芗江居士印册题偈》　1942年春作于晋江檀林福林寺。收入福建人民出版社1992年版《弘一大师全集》第8卷。

龙安佛寺题冠头诗　1942年4月作于惠安灵瑞山寺。原件赠龚天法居士(传贯法师俗弟)。见台北东大图书公司1993年版《弘一大师新谱·六十三岁条》。

临灭辞世二偈　1942年10月上旬作于泉州温陵养老院晚晴室。初见上海弘一大师纪念会1944年刊印《晚晴山房书简·致夏丏尊》,收入上海北风书屋1946年版《弘一大师文钞》。

传 记 铭 志

《乐圣比独芬传》　1906年1月作于东京。初见李叔同1906年2月东京编刊《音乐小杂志》,收入台北慧炬出版社1991年版《弘一大师李叔同音乐集》(秦启明编订)。

《日本音乐老大家上真行先生》　刊李叔同1912年4月13日编《太平洋报》副刊,收入天津人民出版社2006年版《李叔同集》。

《朽道人(陈师曾)传》　1912年夏作于上海。刊吴梦非1920年6月主编《美育》杂志第4期,收入天津人民出版社2006年版《李叔同集》。

《白毓昆烈士小传》　1913年夏作于杭州浙一师。见平湖李叔同纪念馆2013年编印《莲馆弘谭》第8期王维军《李叔同书白毓昆烈士碑文考》。

《乐石社社友小传·乐石社记》　1915年6月(农历乙卯年五月)作于杭州浙江第一师范学校。初见李叔同1915年7月在杭编刊《乐石社社友小传》,收入福建人民出版社1991年版《弘一大师全集》第7卷。

《庖人陈阿林往生传》 1922年3月作于温州庆福寺。辑上海北风书屋1946年版《弘一大师文钞》，收入福建人民出版社1991年版《弘一大师全集》第7卷。

《大中祥符寺朗月照禅师塔铭》 1923年12月19日（农历癸亥年十一月十二日）作于衢州莲华寺。辑上海北风书屋1946年版《弘一大师文钞》，收入北京文物出版社1984年版《弘一法师》。

《汪居士传·附补遗》 1923年冬作于衢州莲华寺。辑上海北风书屋1946年版《弘一大师文钞》，手迹刊北京文物出版社1984年版《弘一法师·图版二十、二一》。

《慈说》 1924年5月作于衢州莲华寺。手迹刊北京文物出版社1984年印行《弘一法师·图版廿五》，收入福建人民出版社1992年版《弘一大师全集》第8卷。

《崔母往生传·附补遗》 1924年10月下旬作于温州庆福寺。手迹刊北京文物出版社1984年版《弘一法师·图版廿一、廿二》，收入福建人民出版社1991年版《弘一大师全集》第7卷。

《崔旻飞居士诵经荐母记》 1924年11月10日（农历甲子年十月十四日）作于温州庆福寺。收入福建人民出版社1991年版《弘一大师全集》第7卷。

《崔孝子碑铭》 1925年秋作于温州庆福寺。辑上海北风书屋1946年版《弘一大师文钞》，收入福建人民出版社1991年版《弘一大师全集》第7卷。

《蒋妙修优婆夷往生传》 1930年12月作于慈溪金仙寺。辑上海北风书屋1946年版《弘一大师文钞》，收入福建人民出版社1991年版《弘一大师全集》第7卷。

《清故渊泉居士墓碣》 1931年7月作于慈溪五磊寺。辑上海北风书屋1946年版《弘一大师文钞》，收入福建人民出版社1991年版《弘一大师全集》第7卷。

《厦门贫儿舍资请宋藏记》 1933年7月作于泉州开元寺。初见上海大藏经会1935年影印《宋碛砂版大藏经》首册，收入上海北风书屋1946年版《弘一大师文钞》。

《了识律师传》 1933年9月作于泉州开元寺。辑上海北风书屋1946年版《弘一大师文钞》，收入福建人民出版社1991年版《弘一大师全集》第7卷。

《南山道宣律祖年谱》 1933年11月6—7日（农历癸酉年九月十九—廿日）作于泉州开元寺尊胜院。初见上海大藏经会1952年刊印弘一《南山律在家备览略编》（黄幼希编），收入福建人民出版社1991年版《弘一大师全集》第7卷。

《瑞山禅师传》 1934年2月作于晋江草庵。辑上海北风书屋1946年版《弘一大师文钞》，收入福建人民出版社1991年版《弘一大师全集》第7卷。

《见月律师年谱》 1934年10月（农历甲戌年九月）完稿于泉州开元寺尊胜院。收入福建人民出版社1991年版《弘一大师全集》第7卷。

《心灿禅师传》 1935年春作于厦门万寿岩。辑上海北风书屋1946年版《弘一大师文钞》，收入福建人民出版社1991年版《弘一大师全集》第7卷。

《蕅益大师年谱》 1935年12月（农历乙亥年十一月）完稿于泉州承天寺。初见上海弘一大师纪念馆1944年刊印本，辑台北新文丰出版公司1988年版《弘一法师法集》（蔡念生汇编）第2卷。收入福建人民出版社1991年版《弘一大师全集》第7卷。

《记陈敬贤居士轶事》 1936年4月（农历丙子年三月）作于厦门南普陀寺。辑上海北风书屋1946年版《弘一大师文钞》，收入福建人民出版社1991年版《弘一大师全集》第7卷。

《法空禅师传》 1936年4月作于厦门南普陀寺。辑上海北风书屋1946年版《弘一大师文钞》，收入福建人民出版社1991年版《弘一大师全集》。

《本妙法师传》 1936年6月作于厦门鼓浪屿日光岩。辑上海北风书屋1946年版《弘一大师文钞》，收入福建人民出版社1991年版《弘一大师全集》。

《玉泉居士墓志铭》 1936年秋作于厦门鼓浪屿日光岩。辑上海北风书屋1946年版《弘一大师文钞》，收入福建人民出版社1991年版《弘一大师全集》第7卷。

《为广义法师题号昙昕释义》 1938年3月2日（农历戊寅年二月初一）作于厦门南普陀寺。初见泉州开元寺1943年刊印《弘一法师生西纪念刊·昙昕〈弘公本师见闻琐记〉》（广义法师编），收入福建人民出版社1992年版《弘一大师全集》第8卷。

《陈复初居士往生传·附立钧童子生西事略》 1941年5月作于晋江檀林福林寺。辑上海北风书屋1946年版《弘一大师文钞》，收入福建人民出版社1991版《弘一大师全集》。

《灵芝律师年谱》 1941年夏作于晋江檀林福林寺，未及完稿。后由二埋（妙因）法师于1951年续成。辑上海大藏经会1952年刊印弘一遗著《南山律在家备览略编》（黄幼希编），收入福建人民出版社1991年版《弘一大师全集》第7卷。

护生画题词

众生 1928年10月作于温州江心寺。初见上海开明书店1929年版《护生画集》（丰子恺绘图、弘一题句、李圆净编辑），收入上海北风书屋1946年版《弘一大师文钞》。

生的扶持 1928年10月作于温州江心寺。初见上海开明书店1929年版《护生画集》，收入上海北风书屋1946年版《弘一大师文钞》。

今日与明朝 1928年10月5日作于温州江心寺。初见上海开明书店1929年版《护

生画集》,收入上海北风书屋1946年版《弘一大师文钞》。

母之羽　　1928年10月16日作于温州江心寺。初见上海开明书店1929年版《护生画集》,收入上海北风书屋1946年版《弘一大师文钞》。

亲与子　　1928年10月作于温州江心寺。初见上海开明书店1929年版《护生画集》,收入上海北风书屋1946年版《弘一大师文钞》。

仁兽　　1928年10月作于温州江心寺。初见上海开明书店1929年版《护生画集》,收入上海北风书屋1946年版《弘一大师文钞》。

儿戏　　1928年10月作于温州江心寺。初见上海开明书店1929年版《护生画集》,收入上海北风书屋1946年版《弘一大师文钞》。

沉溺　　1928年10月作于温州江心寺。初见上海开明书店1929年版《护生画集》,收入上海北风书屋1946年版《弘一大师文钞》。

暗杀　　1928年10月9日作于温州江心寺。初见上海开明书店1929年版《护生画集》,收入上海北风书屋1946年版《弘一大师文钞》。

诀别之音　　1928年10月作于温州江心寺。初见上海开明书店1929年版《护生画集》,收入上海北风书屋1946年版《弘一大师文钞》。

生离欤？死别欤　　1928年10月作于温州江心寺。初见上海开明书店1929年版《护生画集》,收入上海北风书屋1946年版《弘一大师文钞》。

倘使羊识字　　1928年10月5日作于温州江心寺。初见上海开明书店1929年版《护生画集》,收入上海北风书屋1946年版《弘一大师文钞》。

乞命　　1928年10月作于温州江心寺。初见上海开明书店1929年版《护生画集》,收入上海北风书屋1946年版《弘一大师文钞》。

农夫与乳母　　1928年10月7日作于温州江心寺。初见上海开明书店1929年版《护生画集》,收入上海北风书屋1946年版《弘一大师文钞》。

示众　　1928年10月作于温州江心寺。初见上海开明书店1929年版《护生画集》,收入上海北风书屋1946年版《弘一大师文钞》。

喜庆的代价　　1928年10月5日作于温州江心寺。初见上海开明书店1929年版《护生画集》,收入上海北风书屋1946年版《弘一大师文钞》。

残废的美　　1928年10月5日作于温州江心寺。初见上海开明书店1929年版《护生画集》,收入上海北风书屋1946年版《弘一大师文钞》。

生机　　1928年10月作于温州江心寺。初见上海开明书店1929年版《护生画集》,收入上海北风书屋1946年版《弘一大师文钞》。

囚徒之歌　　1928年10月作于温州江心寺。初见上海开明书店1929年版《护生画集》，收入上海北风书屋1946年版《弘一大师文钞》。

投宿　　1928年10月作于温州江心寺。初见上海开明书店1929年版《护生画集》，收入上海北风书屋1946年版《弘一大师文钞》。

雀巢可俯而视　　1928年10月作于温州江心寺。初见上海开明书店1929年版《护生画集》，收入上海北风书屋1946年版《弘一大师文钞》。

诱杀　　1928年10月作于温州江心寺。初见上海开明书店1929年版《护生画集》，收入上海北风书屋1946年版《弘一大师文钞》。

倒悬　　1928年10月作于温州江心寺。初见上海开明书店1929年版《护生画集》，收入上海北风书屋1946年版《弘一大师文钞》。

尸林　　1928年10月作于温州江心寺。初见上海开明书店1929年版《护生画集》，收入上海北风书屋1946年版《弘一大师文钞》。

开棺　　1928年10月作于温州江心寺。初见上海开明书店1929年版《护生画集》，收入上海北风书屋1946年版《弘一大师文钞》。

茧的刑具　　1928年10月作于温州江心寺。初见上海开明书店1929年版《护生画集》，收入上海北风书屋1946年版《弘一大师文钞》。

昨晚的成绩　　1928年10月作于温州江心寺。初见上海开明书店1929年版《护生画集》，收入上海北风书屋1946年版《弘一大师文钞》。

惠而不费　　1928年10月作于温州江心寺。初见上海开明书店1929年版《护生画集》，收入上海北风书屋1946年版《弘一大师文钞》。

醉人与醉蟹　　1928年10月作于温州江心寺。初见上海开明书店1929年版《护生画集》，收入上海北风书屋1946年版《弘一大师文钞》。

忏悔　　1928年10月9日作于温州江心寺。初见上海开明书店1929年版《护生画集》，收入上海北风书屋1946年版《弘一大师文钞》。

冬日的同乐　　1928年10月16日作于温州江心寺。初见上海开明书店1929年版《护生画集》，收入上海北风书屋1946年版《弘一大师文钞》。

老鸭造像　　1928年10月作于温州江心寺。初见上海开明书店1929年版《护生画集》，收入上海北风书屋1946年版《弘一大师文钞》。

杨枝净水　　1928年10月作于温州江心寺。初见上海开明书店1929年版《护生画集》，收入上海北风书屋1946年版《弘一大师文钞》。

盥漱避虫蚁　　1940年7月作于永春蓬山普济寺。初见上海开明书店1940年版《续

护生画集》(丰子恺绘图,弘一题书,李圆净编辑),收入台北东大图书公司2002年版《弘一大师诗词全解》(徐正伦编著)。

燕子飞来枕上　1940年7月作于永春蓬山普济寺。初见上海开明书店1940年版《续护生画集》,收入台北东大图书公司2002年版《弘一大师诗词全解》。

关关雎鸠　男女有别　1940年7月作于永春蓬山普济寺。初见上海开明书店1940年版《续护生画集》,收入台北东大图书公司2002年版《弘一大师诗词全解》。

敝衣不弃　为埋猪也　1940年7月作于永春蓬山普济寺。初见上海开明书店1940年版《续护生画集》,收入台北东大图书公司2002年版《弘一大师诗词全解》。

解放　1940年7月作于永春蓬山普济寺。初见上海开明书店1940年版《续护生画集》,收入台北东大图书公司2002年版《弘一大师诗词全解》。

采药　1940年7月作于永春蓬山普济寺。初见上海开明书店1940年版《续护生画集》,收入台北东大图书公司2002年版《弘一大师诗词全解》。

乐 歌 佛 曲

《上海义务小学追悼李节母歌》　上海义务小学学生词,李叔同选曲配词。1905年3月作于上海沪学会。初刊天津《大公报》1905年7月24日。收入福建人民出版社1993年版《弘一大师全集·附录卷》。

《追悼李节母之哀辞》　李叔同选曲填词,1905年3月作于上海沪学会。初刊天津《大公报》1905年7月24日,收入福建人民出版社1993年版《弘一大师全集·附录卷》。

《婚姻祝辞》　李叔同选曲填词,1905年春作于上海沪学会补习科。初见上海中新书局1905年印行李叔同编《国学唱歌集》,收入台北慧炬出版社1991年版《弘一大师李叔同音乐集》(秦启明编订)。

《男儿》　李叔同选曲填词,1905年春作于上海沪学会补习科。初见上海中新书局1905年5月印行李叔同编《国学唱歌集》,收入台北慧炬出版社1991年版《弘一大师李叔同音乐集》。

《出军歌》　李叔同选曲配词,1905年春作于上海沪学会补习科。初见上海中新书局1905年5月印行李叔同编《国学唱歌集》,收入台北慧炬出版社1991年版《弘一大师李叔同音乐集》。

《武陵花》　李叔同选曲配词,1905年春作于上海沪学会补习科。初见上海中新书局1905年5月印行李叔同编《国学唱歌集》,收入台北慧炬出版社1991年版《弘一大

李叔同音乐集》。

《化身》 李叔同选曲填词,1905年春作于上海沪学会补习科。初见上海中新书局1905年5月印行李叔同编《国学唱歌集》,收入台北慧炬出版社1991年版《弘一大师李叔同音乐集》。

《爱》 李叔同选曲填词,1905年春作于上海沪学会补习科。初见上海中新书局1905年5月印行李叔同编《国学唱歌集》,收入台北慧炬出版社1991年版《弘一大师李叔同音乐集》。

《哀祖国》 李叔同选曲填词,1905年春作于上海沪学会补习科。初见上海中新书局1905年5月印行李叔同编《国学唱歌集》,收入台北慧炬出版社1991年版《弘一大师李叔同音乐集》。

《山鬼》 李叔同选曲配词,1905年春作于上海沪学会补习科。初见上海中新书局1905年5月印行李叔同编《国学唱歌集》,收入台北慧炬出版社1991年版《弘一大师李叔同音乐集》。

《离骚经》 李叔同选曲配词,1905年春作于上海沪学会补习科。初见上海中新书局1905年5月印行李叔同编《国学唱歌集》,收入台北慧炬出版社1991年版《弘一大师李叔同音乐集》。

《喝火令》 李叔同选曲填词,1905年春作于上海沪学会补习科。初见上海中新书局1905年5月印行李叔同编《国学唱歌集》,收入台北慧炬出版社1991年版《弘一大师李叔同音乐集》。

《蝶恋花》 李叔同选曲配词,1905年春作于上海沪学会补习科。初见上海中新书局1905年5月印行李叔同编《国学唱歌集》,收入台北慧炬出版社1991年版《弘一大师李叔同音乐集》。

《菩萨蛮》 李叔同选曲配词,1905年春作于上海沪学会补习科。初见上海中新书局1905年5月印行李叔同编《国学唱歌集》,收入台北慧炬出版社1991年版《弘一大师李叔同音乐集》。

《秋感》 李叔同选曲配词,1905年春作于上海沪学会补习科。初见上海中新书局1905年5月印行李叔同编《国学唱歌集》,收入台北慧炬出版社1991年版《弘一大师李叔同音乐集》。

《扬鞭》 李叔同选曲配词,1905年春作于上海沪学会补习科。初见上海中新书局1905年5月印行李叔同编《国学唱歌集》,收入台北慧炬出版社1991年版《弘一大师李叔同音乐集》。

《隋宫》 李叔同选曲配词,1905年春作于上海沪学会补习科。初见上海中新书局1905年5月印行李叔同编《国学唱歌集》,收入台北慧炬出版社1991年版《弘一大师李叔同音乐集》。

《行路难》 李叔同选曲配词,1905年春作于上海沪学会补习科。初见上海中新书局1905年5月印行李叔同编《国学唱歌集》,收入台北慧炬出版社1991年版《弘一大师李叔同音乐集》。

《柳叶儿》 李叔同选曲配词,1905年春作于上海沪学会补习科。初见上海中新书局1905年5月印行李叔同编《国学唱歌集》,收入台北慧炬出版社1991年版《弘一大师李叔同音乐集》。

《无衣篇》 李叔同选曲配词,1905年春作于上海沪学会补习科。初见上海中新书局1905年5月印行李叔同编《国学唱歌集》,收入台北慧炬出版社1991年版《弘一大师李叔同音乐集》。

《繁霜篇》 李叔同选曲配词,1905年春作于上海沪学会补习科。初见上海中新书局1905年5月印行李叔同编《国学唱歌集》,收入台北慧炬出版社1991年版《弘一大师李叔同音乐集》。

《葛藟篇》 李叔同选曲配词,1905年春作于上海沪学会补习科。初见上海中新书局1905年5月印行李叔同编《国学唱歌集》,收入台北慧炬出版社1991年版《弘一大师李叔同音乐集》。

《祖国歌》 李叔同选曲配词,1905年3月(农历乙巳年二月)作于上海沪学会补习科。辑北京音乐出版社1958年版《李叔同歌曲集》(丰子恺编),收入台北慧炬出版社1991年版《弘一大师李叔同音乐集》。

《春郊赛跑》 李叔同选曲填词,1906年1月作于东京。初见李叔同1906年2月在东京编刊《音乐小杂志》,收入台北慧炬出版社1991年版《弘一大师李叔同音乐集》。

《我的国》 李叔同选曲填词,1906年1月作于东京。初见李叔同1906年2月在东京编刊《音乐小杂志》,收入台北慧炬出版社1991年版《弘一大师李叔同音乐集》。

《隋堤柳》 李叔同选曲填词,1906年1月作于东京。初见李叔同1906年2月在东京编刊《音乐小杂志》,收入台北慧炬出版社1991年版《弘一大师李叔同音乐集》。

《忆儿时》 李叔同选曲填词,作于浙一师任教前期(1912—1915)。初见上海开明书店1928年8月印行《中文名歌五十曲》(丰子恺编),收入台北慧炬出版社1991年版《弘一大师李叔同音乐集》。

《杭州浙江省立第一师范学校校歌》 夏丏尊词,李叔同曲。1913年春作于杭州浙

江第一师范学校。辑杭州第一中学1983年编刊《杭州第一中学校庆七十周年纪念册》，收入台北慧炬出版社1991年版《弘一大师李叔同音乐集》。

《春游》（三部合唱曲） 李叔同作词作曲，1913年春作于杭州浙江第一师范学校。初见李叔同1913年6月在浙一师编刊《白阳》杂志创刊号，收入台北慧炬出版社1991年版《弘一大师李叔同音乐集》。

《南京高等师范学校校歌》 江易园词，李叔同曲，1915年秋作于南京高等师范学校。初见南京钟山书局1935年9月《国风杂志·南京高等师范学校二十周年纪念刊》，收入台北东大图书公司1993年版《弘一大师歌曲集》。

《春景》 欧阳修原词，李叔同选曲配词，作于杭州浙江第一师范学校任教前期（1912—1915）。初见上海开明书店1928年9月版《中国名歌选》（钱君匋编），收入台北慧炬出版社1991年版《弘一大师李叔同音乐集》。

《春夜》 李叔同选曲填词，作于杭州浙江第一师范学校任教前期（1912—1915）。初见上海开明书店1928年9月版《中国名歌选》，收入台北慧炬出版社1991年版《弘一大师李叔同音乐集》。

《朝阳》（四部合唱） 李叔同选曲填词，作于杭州浙江第一师范学校任教前期（1912—1915）。初见上海开明书店1928年8月版《中文名歌五十曲》，收入台北慧炬出版社1991年版《弘一大师李叔同音乐集》。

《大中华》（二部合唱） 李叔同选曲填词，作于杭州浙江第一师范学校任教前期（1912—1915）。初见北京音乐出版社1958年版《李叔同歌曲集》，收入台北慧炬出版社1991年版《弘一大师李叔同音乐集》。

《送别》 李叔同选曲填词，作于杭州浙江第一师范学校任教前期（1912—1915）。初见北京音乐出版社1958年版《李叔同歌曲集》，收入台北慧炬出版社1991年版《弘一大师李叔同音乐集》。

《早秋》 李叔同作词、作曲，作于杭州浙江第一师范学校任教前期（1912—1915）。初见上海开明书店1928年8月版《中文名歌五十曲》，收入台北慧炬出版社1991年版《弘一大师李叔同音乐集》。

《月夜》 李叔同选曲填词，作于杭州浙江第一师范学校任教前期（1912—1915）。初见上海开明书店1928年9月版《中国名歌选》，收入台北慧炬出版社1991年版《弘一大师李叔同音乐集》。

《秋夕》 杜牧诗，李叔同选曲配词，作于杭州浙江第一师范学校任教前期（1912—1915）。初见上海开明书店1928年8月版《中文名歌五十曲》，收入台北慧炬出版社

1991年版《弘一大师李叔同音乐集》。

《秋夜》(《眉月一弯夜三更》) 李叔同选曲填词,作于杭州浙江第一师范学校任教前期(1912—1915)。初见上海开明书店1928年8月版《中文名歌五十曲》,收入台北慧炬出版社1991年版《弘一大师李叔同音乐集》。

《冬》 李叔同选曲填词,作于杭州浙江第一师范学校任教前期(1912—1915)。初见上海开明书店1928年8月版《中文名歌五十曲》,收入台北慧炬出版社1991年版《弘一大师李叔同音乐集》。

《莺》 李叔同选曲填词,作于杭州浙江第一师范学校任教前期(1912—1915)。初见上海开明书店1928年8月版《中文名歌五十曲》,收入台北慧炬出版社1991年版《弘一大师李叔同音乐集》

《利州南渡》 温庭筠诗,李叔同选曲配词,作于杭州浙江第一师范学校任教前期(1912—1915)。初见上海开明书店1928年8月版《中文名歌五十曲》,收入台北慧炬出版社1991年版《弘一大师李叔同音乐集》。

《涉江》 古诗十九首之一,李叔同选曲,吴梦非配词,1913年选于杭州浙江第一师范学校。初见上海开明书店1928年8月版《中文名歌五十曲》,收入台北慧炬出版社1991年版《弘一大师李叔同音乐集》。

《清平调》 李白诗,李叔同选曲配词,作于杭州浙江第一师范学校任教前期(1912—1915)。初见上海开明书店1928年8月版《中文名歌五十曲》,收入台北慧炬出版社1991年版《弘一大师李叔同音乐集》。

《幽居》 李叔同选曲填词,作于杭州浙江第一师范学校任教前期(1912—1915)。初见上海开明书店1928年8月版《中文名歌五十曲》,收入台北慧炬出版社1991年版《弘一大师李叔同音乐集》。

《送出师西征》 岑参诗,李叔同选曲配词,作于杭州浙江第一师范学校前期(1912—1915)。初见上海开明书店1928年8月版《中文名歌五十曲》,收入台北慧炬出版社1991年版《弘一大师李叔同音乐集》。

《秋夜》(《正日落西山》) 李叔同选曲填词,作于杭州浙江第一师范学校任教前期(1912—1915)。初见上海开明书店1928年9月版《中国名歌选》(钱君匋编),收入台北慧炬出版社1991年版《弘一大师李叔同音乐集》。

《幽人》 李叔同选曲填词,作于杭州浙江第一师范学校任教前期(1912—1915)。初见上海开明书店1928年9月版《中国名歌选》,收入台北慧炬出版社1991年版《弘一大师李叔同音乐集》。

《梦》 李叔同选曲填词,作于杭州浙江第一师范学校前期(1912—1915)。初见上海开明书店1928年8月版《中文名歌五十曲》,收入台北慧炬出版社1991年版《弘一大师李叔同音乐集》。

《废墟》 吴梦非原词,日本近藤逸五郎原曲。李叔同选曲配词。选配于杭州浙江第一师范学校任教前期(1912—1915)。初见上海开明书店1928年版《中文名歌五十曲》,收入北京音乐出版社1958年版《李叔同歌曲集》。

《夜归鹿门歌》 孟浩然诗,李叔同选曲配词,作于杭州浙江第一师范学校任教前期(1912—1915)。初见上海开明书店1928年8月版《中文名歌五十曲》,收入台北慧炬出版社1991年版《弘一大师李叔同音乐集》。

《天风》(二部合唱) 李叔同选曲填词,作于杭州浙江第一师范学校任教前期(1912—1915)。初见上海开明书店1928年8月版《中文名歌五十曲》,收入台北慧炬出版社1991年版《弘一大师李叔同音乐集》。

《丰年》 李叔同选曲填词,作于杭州浙江第一师范任教前期(1912—1915)。初见上海开明书店1928年8月版《中文名歌五十曲》。收入台北慧炬出版社1991年版《弘一大师李叔同音乐集》。

《留别》(二部合唱) 叶青臣词,李叔同曲,作于杭州浙江第一师范学校任教前期(1912—1915)。初见上海开明书店1928年8月版《中文名歌五十曲》,收入台北慧炬出版社1991年版《弘一大师李叔同音乐集》。

《采莲》 李叔同选曲填词,作于杭州浙江第一师范学校任教前期(1912—1915)。初见上海开明书店1928年8月版《中文名歌五十曲》,收入台北慧炬出版社1991年版《弘一大师李叔同音乐集》。

《人与自然界》(三部合唱) 李叔同选曲填词,作于杭州浙江第一师范学校任教前期(1912—1915)。初见上海开明书店1928年8月版《中文名歌五十曲》,收入台北慧炬出版社1991年版《弘一大师李叔同音乐集》。

《归燕》(四部合唱) 李叔同选曲填词,作于杭州浙江第一师范学校任教前期(1912—1915)。初见上海开明书店1928年8月版《中文名歌五十曲》,收入台北慧炬出版社1991年版《弘一大师李叔同音乐集》。

《西湖》(三部合唱) 李叔同选曲填词,作于杭州浙江第一师范学校任教前期(1912—1915)。初见上海开明书店1928年8月版《中文名歌五十曲》,收入台北慧炬出版社1991年版《弘一大师李叔同音乐集》。

《诚》 美Smith.W.C原曲,李叔同选曲填词,1915年冬作于杭州浙一师。初刊上海

商务印书馆1924年版《中等学校唱歌集(第二编)》,收入上海商务书局1933年版《新时代高中学生唱歌集》。

《悲秋》 李叔同选曲填词,作于杭州浙江第一师范学校任教后期(1916—1918)。初见上海开明书店1928年8月版《中文名歌五十曲》,收入台北慧炬出版社1991年版《弘一大师李叔同音乐集》。

《长逝》 李叔同选曲填词,作于杭州浙江第一师范学校任教后期(1916—1918)。初见上海开明书店1928年8月版《中文名歌五十曲》,收入台北慧炬出版社1991年版《弘一大师李叔同音乐集》。

《落花》 李叔同选曲填词,作于杭州浙江第一师范学校任教后期(1916—1918)。初见上海开明书店1928年8月版《中文名歌五十曲》,收入台北慧炬出版社1991年版《弘一大师李叔同音乐集》。

《月》 法国Lind11od原曲,李叔同选曲填词,作于杭州浙江第一师范学校任教后期(1916—1918)。初见上海开明书店1928年8月版《中文名歌五十曲》,收入台北慧炬出版社1991年版《弘一大师李叔同音乐集》。

《晚钟》(三部合唱) 李叔同选曲填词,作于杭州浙江第一师范学校任教后期(1916—1918)。初见上海开明书店1928年8月版《中文名歌五十曲》,收入台北慧炬出版社1991年版《弘一大师李叔同音乐集》。

《三宝歌》 太虚法师词,李叔同曲,1930年3月作于厦门南普陀寺。辑浙江天台山国清寺1987年刊印《音声佛事》(闻妙编),收入台北慧炬出版社1991年版《弘一大师李叔同音乐集》。

《清凉》 李叔同词,俞绂棠曲,1930年7月作于上虞法界寺。初见上海开明书店1936年版《清凉歌集》,收入台北慧炬出版社1991年版《弘一大师李叔同音乐集》。

《山色》 李叔同词,潘伯英曲,1930年7月作于上虞法界寺。初见上海开明书店1936年版《清凉歌集》,收入台北慧炬出版社1991年版《弘一大师李叔同音乐集》。

《花香》 李叔同词,徐希一曲,1930年7月作于上虞法界寺。初见上海开明书店1936年版《清凉歌集》,收入台北慧炬出版社1991年版《弘一大师李叔同音乐集》。

《世梦》 李叔同词,唐学咏曲,1930年7月作于上虞法界寺。初见上海开明书店1936年版《清凉歌集》,收入台北慧炬出版社1991年版《弘一大师李叔同音乐集》。

《观心》(四部合唱) 李叔同词,刘质平曲,唐学咏配合唱,1930年7月作于上虞法界寺。初见上海开明书店1936年版《清凉歌集》,收入台北慧炬出版社1991年版《弘一大师李叔同音乐集》。

《厦门市运动大会会歌》 倪杼尘词,李叔同曲,1937年5月上旬作于厦门万石岩。刊5月13日厦门《华侨日报·夕刊》。收入台北慧炬出版社1991年版《弘一大师李叔同音乐集》。

佛 学 论 述

《毗尼母经分章标目》 1923年3月3日—4月3日(农历癸亥年二月十五日—十八日)作于温州庆福寺。收入福建人民出版社1991年版《弘一大师全集》第1卷。

《根本说一切有部毗奈耶犯相摘记》 1924年5月中旬完稿于衢州莲华寺。初见上海中华书局1928年印行弘一《有部毗奈耶》,收入上海大藏经会1952年编刊《弘一大师律学讲录卅三种》(菲律宾性愿法师施资)。

《四分律比丘戒相表记》 1924年9月(农历甲子年八月)完稿于温州庆福寺。初见上海中华书局1927年8月印行单行本(穆藕初施资),收入台北新文丰出版公司1988年版《弘一法师法集》(蔡念生汇编)第一册。

《根本说一切有部毗奈耶自行抄》 1924年9月(农历甲子年八月)完稿于温州庆福寺。初见上海中华书局1928年印行弘一《有部毗奈耶》,收入上海大藏经会1928年编刊《弘一大师律学讲录卅三种》。

《学四分律入门次第》 1924年9月作于温州庆福寺。初见上海中华书局1927年印行弘一《四分律比丘戒相表记》,收入福建人民出版社1991年版《弘一大师全集》第7卷。

《南山对施兴治篇》 1924年9月作于温州庆福寺。初见上海中华书局1927年印行弘一《四分律比丘戒相表记》,收入台北新文丰出版公司1988年版《弘一法师法集》第一册。

《律宗诸书入门举要》 1924年9月作于温州庆福寺。初见上海中华书局1927年印行弘一《四分律比丘戒相表记》,收入台北新文丰出版公司1988年版《弘一法师法集》第一册。

《新集受三归五戒八戒法式凡例》 1924年冬作于温州庆福寺。初见上海中华书局1925年印行弘一校刊《五戒相经笺要》(明蕅益著),收入香港法界学苑1964年刊印弘一《南山律苑文集》。

《学根本说一切有部律入门次第》 1928年春作于温州庆福寺。初见上海中华书局1928年印行弘一《有部毗奈耶》,收入上海北风书屋1946年版《弘一大师文钞》,收入北京文物出版社1984年版《弘一法师》。

《华严经读诵研习入门次第》 1931年6月2日(农历辛未年四月十七日)作于上虞法界寺。初见上海开明书店1931年印行弘一法书《华严集联三百》,辑上海北风书屋1946年版《弘一大师文钞》,收入北京文物出版社1984年版《弘一法师》。

《普劝出家人常应受八戒文》 1931年6月(农历辛未年五月)作于上虞法界寺。辑上海北风书屋1946年版《弘一大师文钞》,收入上海大藏经会1952年编刊《弘一大师律学讲录卅三种》。

《征辨学律仪八则》 1931年(农历辛未年五月)作于上虞法界寺。辑上海大藏经会1952年编刊《弘一大师律学讲录卅三种》,收入台北新文丰出版公司1988年版《弘一法师法集》第三册。

《问答十章》 1931年6月(农历辛未年五月)作于上虞法界寺。辑上海大藏经会1952年编刊《弘一大师律学讲录卅三种》,收入台北新文丰出版公司1988年版《弘一法师法集》第三册。

《南山三大部灵芝记注释现存本》 1931年6月(农历辛未年五月)作于上虞法界寺。辑上海大藏经会1952年编刊《弘一大师律学讲录卅三种》,收入台北新文丰出版公司1988年版《弘一法师法集》第三册。

《依长养功德经或四分随机羯磨受八戒法之区别》 1931年6月(农历辛未年五月)作于上虞法界寺。辑上海大藏经会1952年编刊《弘一大师律学讲录卅三种》,收入台北新文丰出版公司1988年版《弘一法师法集》第三册。

《略诵四分戒菩萨戒法》 1931年秋作于慈溪五磊寺。辑上海大藏经会1952年刊印《弘一大师律学讲录卅三种》,收入香港法界学苑1964年刊印弘一《南山律苑文集》。

《地藏菩萨圣德大观》 1933年1月(农历壬申年十二月)完稿于厦门万寿岩。初见上海佛学书局1933年刊印本,辑台北新文丰出版公司1988年版《弘一法师法集》第二册,收入福建人民出版社1991年版《弘一大师全集》第1卷。

《菩萨璎珞经自誓受菩萨五重戒法》 1933年9月19日录于泉州开元寺尊胜院。辑上海大藏经会1952年编刊《弘一大师律学讲录卅三种》,收入台北新文丰出版公司1988年版《弘一法师法集》第三册。

《毗奈耶质疑编》 1933年秋作于泉州开元寺尊胜院。辑上海大藏经会1952年编刊《弘一大师律学讲录卅三种》,收入台北新文丰出版公司1988年版《弘一法师法集》第三册。

《梵网经菩萨戒本浅释》 1933年12月31日(农历癸酉年十一月十五日)完稿于晋江草庵。辑上海大藏经会1952年编刊《弘一大师律学讲录卅三种》,收入台北新文丰

出版公司1988年版《弘一法师法集》第三册。

《四分律行事钞资持记扶桑集释》 1935年5月—1936年12月撰著于惠安净峰寺、厦门鼓浪屿日光岩。未及完稿。1964年由妙因法师续成于香港法界学苑。初见香港法界学苑1965年编刊本（新加坡广洽法师等施资），收入福建人民出版社1992年版《弘一大师全集》第4卷。

《周尺考》 1937年3月（农历丁丑年二月）作于厦门南普陀寺。辑上海大藏经会1952年刊印弘一《南山律在家备览略编》，收入台北新文丰出版公司1974年版《弘一法师法集》第二册。

《古今尺略图记》 1937年3月（农历丁丑年二月）作于厦门南普陀寺。辑上海大藏经会1952年编刊弘一《南山律在家备览略编》，收入台北新文丰出版公司1988年版《弘一法师法集》第二册。

《周尺别形记》 1937年3月（农历丁丑年二月）作于厦门南普陀寺。辑上海大藏经会1952年编刊弘一《南山律在家备览略编》，收入台北新文丰出版公司1988年版《弘一法师法集》第二册。

《扶桑旧藏鉴真九衣七衣记》 1937年7月作于青岛湛山寺。辑上海大藏经会1952年编刊弘一《南山律在家备览略编》，收入台北新文丰出版公司1988年版《弘一法师法集》第二册。

《饲鼠免鼠患之经验谈》 1939年夏作于永春蓬山普济寺。辑上海北风书屋1946年版《弘一大师文钞》。

《盗戒释相概略问答》 1939年8月（农历己卯年残暑）作于永春蓬山普济寺。初见上海佛学书局1939年编印刊本，收入上海大藏经会1952年刊印《弘一大师律学讲录卅三种》。

《戒体章名相别考》 1940年1月30日（农历己卯年十二月廿二日）作于永春蓬山普济寺。辑上海大藏经会1952年刊印弘一《南山律在家备览略编》，收入台北新文丰出版公司1988年版《弘一法师法集》第二册。

《受十善戒法》 1940年8月16日（农历庚辰年七月十三日，落发纪念日）作于永春蓬山普济寺。辑上海大藏经会1952年编刊弘一《南山律在家备览略编》，收入台北新文丰出版公司1988年版《弘一法师法集》第二册。

《释门归敬仪撷录》 1940年10月17日（农历庚辰年九月十七日）完稿于永春蓬山普济寺。辑上海大藏经会1952年刊印《弘一大师律学讲录卅三种》，收入台北新文丰出版公司1988年版《弘一法师法集》第三册。

《受八关斋戒》 1940年冬作于南安灵应寺。辑上海大藏经会1952年编刊《弘一大师律学讲录卅三种》，收入台北新文丰出版公司1988年版《弘一法师法集》第三册。

《持非时食戒者应注意日中之时》 1941年夏作于晋江檀林福林寺。辑上海北风书屋1946年版《弘一大师文钞》，收入北京文物出版社1984年版《弘一法师》。

《随分自誓受菩萨戒析疑》 1941年秋作于晋江檀林福林寺。辑上海大藏经会1952年编刊《弘一大师律学讲录卅三种》，收入台北新文丰出版公司1988年版《弘一法师法集》第三册。

《南山律在家备览略编》 1941年11月21日（农历辛巳年十月初三，宋代律祖元照诞辰纪念日）完稿于晋江檀林福林寺。初见上海大藏经会1952年刊本（菲律宾性愿法师施资），收入台北新文丰出版公司1988年版《弘一法师法集》第二册。

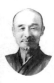

《药师经析疑》 1941年12月9日（农历辛巳年十月廿一日）完稿于晋江檀林福林寺。初见菲律宾三宝颜福田寺传贯法师1970年施资刊本（道津法师编辑），收入台北新文丰出版公司1988年版《弘一法师法集》第一册。

《剃发仪式》 1942年9月1日（农历壬午年七月廿一日）完稿、教演于泉州温陵养老院。辑上海大藏经会1952年编刊《弘一大师律学讲录卅三种》，收入香港法界学苑1964年刊印弘一《南山律苑文集》。

疏 启

《绍兴开元寺募建殿堂疏》 1923年10月作于衢州莲华寺。辑上海北风书屋1946年版《弘一大师文钞》，收入北京文物出版社1984年版《弘一法师》。

《重建永嘉庆福寺缘起》 1930年8月23日作于上虞法界寺。辑上海北风书屋1946年版《弘一大师文钞》，收入北京文物出版社1984年版《弘一法师》。

《重兴草庵碑》 1936年秋作于厦门鼓浪屿日光岩。辑上海北风书屋1946年版《弘一大师文钞》，收入北京文物出版社1984年版《弘一法师》。

《瑞竹岩记》 1938年6月（农历戊寅年五月）作于漳州瑞竹岩。收入福建人民出版社1992年版《弘一大师全集》第8卷，手迹刊福建人民出版社1991年版《弘一大师全集》第9卷。

《福州怡山长庆寺修建放生园池记》 1942年7月根据罗铿端、陈士牧草稿改写于泉州温陵养老院晚晴室。初见上海弘一大师纪念馆1943年刊印本，收入福建人民出版社1992年版《弘一大师全集》第8卷。

法事行述

《断食日志》 1916年11月30日—12月18日(农历丙辰年十一月初六—十一月廿四日)作于杭州虎跑定慧寺。初见上海《觉有情》半月刊(陈无我主编)1947年7卷第11、12期,收福建人民出版社1992年版《弘一大师全集》第8卷。

《庆福寺闭关为约三章》 1921年4月(农历辛酉年三月)作于温州庆福寺。见上海大华印刷公司1945年印行林子青《弘一大师年谱·一九二一年条》,收入福建人民出版社1992年版《弘一大师全集》第8卷。

《庆福寺掩关谢客简》 1921年4月(农历辛酉年三月)作于温州庆福寺。收福建人民出版社1992年版《弘一大师全集·第8卷〈致丁福保信〉》。

《发菩提弘愿文》 1921年6月10日(农历辛酉年五月初五)作于温州庆福寺。辑高文显1960年在菲律宾集资编刊《弘一大师手书圆觉本起章》,收入台北新文丰出版公司1988年版《弘一法师法集》第一册。

《礼诵南无西方极乐世界阿弥陀佛愿文》 1921年夏作于温州庆福寺。辑高文显1960年在菲律宾集资编刊《弘一大师手书圆觉本起章》,收入台北新文丰出版公司1974年版《弘一法师法集》第一册。

《预立遗嘱》(之一) 1921年秋在温州庆福寺向寂山上人口述,因弘笔录。见上海大华印刷公司1945年印行林子青《弘一大师年谱·一九二一年条》。

《学南山律誓愿文》 1931年4月2日(农历辛未年二月十五日)作于上虞法界寺。辑上海北风书屋1946年版《弘一大师文钞》,收入香港法界学苑1964年刊印弘一《南山律苑文集》。

《预立遗嘱》(之二) 1931年4月作于上虞法界寺。见上海大华印刷公司1945年印行林子青《弘一大师年谱·一九三一年条》。

《预立遗嘱》(之三) 1931年5月1日作于上虞法界寺第二次大病时(付刘质平收执)。手迹刊北京文物出版社1984年版《弘一法师·图版六一》,收入福建人民出版社1992年版《弘一大师全集》第7卷。

《自誓受菩萨戒文》 1931年8月26日(农历辛未年七月十三,落发纪念日)作于慈溪五磊寺。手迹刊北京文物出版社1984年版《弘一法师·图版三十》。

《南山律苑住众学律发愿文》 1933年5月26日(农历癸酉年五月初三)作于厦门万寿岩。辑上海北风书屋1946年版《弘一大师文钞》,收入香港法界学苑1964年刊印弘一《南山律苑文集》。

《弘律愿文》 1936年6月（农历癸酉年五月）作于厦门万寿岩。收入香港法界学苑1964年刊印弘一《南山律苑文集》。

《梵行清信女讲习会规则并序》 1934年1月22日（农历癸酉年十二月初八）作于晋江草庵。手迹刊菲律宾性愿法师1958年在沪施资刊印《晚晴山房书简》真迹本（上海宋藏经会费慧茂编辑），收入福建人民出版社1992年版《弘一大师全集》第8卷。

《晋江生西助念会简章》 1934年1月22日（农历癸酉年十二月初八）作于晋江草庵。手迹刊菲律宾性愿法师1958年在沪施资刊印《晚晴山房书简》真迹本。

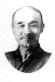

《晋江念佛会简章》 1934年1月22日（农历癸酉年十二月初八）作于晋江草庵。手迹刊菲律宾性愿法师1958年在沪施资刊印《晚晴山房书简》真迹本。

《南山律苑入学同住须知》 1934年3月（农历甲戌年正月）作于晋江草庵。手迹刊菲律宾性愿法师1958年在沪施资刊印《晚晴山房书简》真迹本。

《南闽行脚散记》 1934年3月17日（农历甲戌年二月初三）作于厦门南普陀寺。辑上海北风书屋1946年版《弘一大师文钞》，收入福建人民出版社1992年版《弘一大师全集》第8卷。

《拟定南普陀寺佛教养正院教科用书表》 1934年8月29日（农历甲戌年七月廿日）作于厦门南普陀寺。手迹刊北京文物出版社1984年版《弘一法师·图版四十》。

《惠安弘法日记》 1935年12月28日（农历乙亥年十二月初三）完稿于晋江草庵。辑上海北风书屋1946年版《弘一大师文钞》，收入福建人民出版社1992年版《弘一大师全集》第8卷。

《预立遗嘱》（之四） 1936年1月作于晋江草庵大病中（交付传贯法师收执）。见泉州开元寺1943年刊印《弘一法师生西纪念刊·传贯〈随侍弘公日记一页〉》，收入福建人民出版社1992年版《弘一大师全集》第8卷。

《致日本名古屋其中堂书店邮购佛书信》（又名《弘一大师购书帖》） 1936年1月31日（农历丙子年正月初八）作于晋江草庵病中。手迹刊北京文物出版社1984年版《弘一法师·图版四三、四四》，收入福建人民出版社1992年版《弘一大师全集》第8卷。

《壬丙南闽弘法略志》 1936年6月作于厦门鼓浪屿日光岩。辑上海北风书屋1946年版《弘一大师文钞》，收入福建人民出版社1992年版《弘一大师全集》第8卷。

《余居地名山名寺名院名略考》 1936年秋作于厦门鼓浪屿日光岩（原稿寄交刘质平收存）。手迹刊福建人民出版社1992年版《弘一大师全集》第10卷。

《我在西湖出家的经过》 1937年4月上旬于厦门南普陀寺口述，高文显笔记。刊黄萍荪1937年5月杭州主编《越风杂志·西湖增刊》，收入北京中国广播电视出版社

1993年版《弘一大师李叔同讲演集》。

《释弘一启事·移居厦门中岩谢客启》 1937年4月作于厦门南普陀寺。初见厦门《佛教公论》1937年5月号,收入福建人民出版社1992年版《弘一大师全集》第8卷。

《漳州尊元经楼苦乐对览表》 1938年8月8日(农历戊寅年七月十三,落发纪念日)作于漳州尊元经楼。收入福建人民出版社1992年版《弘一大师全集》第8卷。

《己卯泉州弘法记》 1939年4月12日(农历己卯年二月廿三日)作于泉州清源山(原稿寄菲律宾高文显收存)。收入福建人民出版社1992年版《弘一大师全集》第8卷。

《预立遗嘱》(之五) 前半部:1942年10月7日下午5时作于泉州温陵养老院晚晴室,交付妙莲法师收执。后半部:10月8日下午5时于泉州温陵养老院晚晴室口述,由妙莲法师记录。见泉州开元寺1943年刊印《弘一法师生西纪念刊·妙莲〈弘一大师生西经过〉》。

弘法讲演

《普劝发心印造经像文》 弘一示纲,尤惜阴演绎,1923年5月合作于上海太平寺。初见上海商务印书馆1924年印行《增广本·印光法师文钞》第4卷,收入北京中国广播电视出版社1993年版《弘一大师李叔同讲演集》(秦启明编订)。

《初发心者在家律要》 1926年7月11日在上海闸北世界佛教居士林开示,尤惜阴纪录。初见上海世界佛教居士林《林刊》1927年4月号,收入北京中国广播电视出版社1993年版《弘一大师李叔同讲演集》。

《劝人听钟念佛文》 1927年1月作于杭州虎跑定慧寺。初见上海世界佛教居士林《林刊》1927年4月号,收入北京中国广播电视出版社1993年版《弘一大师李叔同讲演集》。

《净土法门大意》 1932年12月(农历壬申年十一月)作于厦门妙释寺并讲演。辑1962年香港弘一大师迁化二十周年纪念会编刊《弘一大师讲演续录》,收入北京中国广播电视出版社1993年版《弘一大师李叔同讲演集》。

《人生之最后》 1933年1月(农历壬申年十二月)作于厦门妙释寺并讲演。初见上海佛学书局1935年1月刊印单行本,辑上海弘一大师纪念会1943年编刊《晚晴老人讲演录》,收入北京中国广播电视出版社1993年版《弘一大师李叔同讲演集》。

《改过实验谈》 1933年1月26日(农历癸酉年正月初一)作于厦门妙释寺并讲演。辑上海弘一大师纪念会1943年编刊《晚晴老人讲演录》,收入北京中国广播电视出版社

1993年版《弘一大师李叔同讲演集》。

《地藏菩萨之灵感》 1933年5月1日作于厦门妙释寺并讲演。辑上海佛学书局1933年印行弘一《地藏菩萨圣德大观》，收入北京中国广播电视出版社1993年版《弘一大师李叔同讲演集》。

《授三归依大意》 1933年5月31日于厦门万寿岩讲演。辑1962年香港弘一大师迁化二十周年纪念会编刊《弘一大师讲演续录》，收入北京中国广播电视出版社1993年版《弘一大师李叔同讲演集》。

《杀生与放生之果报》 1933年6月7日于泉州开元寺讲演。辑1962年香港弘一大师迁化二十周年纪念会编刊《弘一大师讲演续录》，收入北京中国广播电视出版社1993年版《弘一大师李叔同讲演集》。

《敬三宝》 1933年6月27日于泉州开元寺讲演。辑1962年香港弘一大师迁化二十周年纪念会编刊《弘一大师讲演续录》，收入北京中国广播电视出版社1993年版《弘一大师李叔同讲演集》。

《常随佛学》 1933年8月31日于泉州承天寺为幼年学僧讲演。辑1962年香港弘一大师迁化二十周年纪念会编刊《弘一大师讲演续录》，收入北京中国广播电视出版社1993年版《弘一大师李叔同讲演集》。

《改习惯》 1933年秋于泉州承天寺讲演。辑1962年香港弘一大师迁化二十周年纪念会编刊《弘一大师讲演续录》，收入北京中国广播电视出版社1993年版《弘一大师李叔同讲演集》。

《万寿岩念佛堂开堂演词》 1934年12月于厦门万寿岩念佛堂讲演。辑1962年香港弘一大师迁化二十周年纪念会编刊《弘一大师讲演续录》，收入北京中国广播电视出版社1993年版《弘一大师李叔同讲演集》。

《净宗问辨》 1935年3月于厦门万寿岩讲演。辑1962年香港弘一大师迁化二十周年纪念会编刊《弘一大师讲演续录》，收入北京中国广播电视出版社1993年版《弘一大师李叔同讲演集》。

《性常法师掩关示要》（原题《为性常法师掩关笔示法则》） 1935年4月作于泉州开元寺。辑泉州佛教协会1987年编刊《晚晴老人讲演录》，收入北京中国广播电视出版社1993年版《弘一大师李叔同讲演集》。

《律学要略》 1935年12月在泉州承天寺律仪法会讲演。辑上海弘一大师纪念会1943年编刊《晚晴老人讲演录》，收入北京中国广播电视出版社1993年版《弘一大师李叔同讲演集》。

《青年佛徒应注意的四项》 1936年2月（农历丙子年正月）在厦门南普陀寺闽南佛教养正院开学日讲演，高文显记录。辑上海弘一大师纪念会1943年编刊《晚晴老人讲演录》，收入北京中国广播电视出版社1993年版《弘一大师李叔同讲演集》。

《南闽十年之梦影》 1937年3月28日在厦门南普陀寺闽南佛教养正院讲演，高文显记录。辑上海弘一大师纪念会1943年编刊《晚晴老人讲演录》，收入北京中国广播电视出版社1993年版《弘一大师李叔同讲演集》。

《出家人与书法——在闽南佛教养正院的"最后一言"》（原名《弘一大师"最后一言"——谈写字的方法》） 1937年5月8日在厦门南普陀闽南佛教养正院讲演，高文显记录。刊香港晓云法师1956年7月编刊《原泉杂志》，收入北京中国广播电视出版社1993年版《弘一大师李叔同讲演集》。

《劝念佛菩萨求生西方》 1938年2月25日在泉州开元寺讲演。辑1962年香港弘一大师迁化二十周年纪念会编刊《弘一大师讲演续录》，收入北京中国广播电视出版社1993年版《弘一大师李叔同讲演集》。

《释迦牟尼佛为法舍身》（原名《泉州开元慈儿院讲录》） 1938年3月13日在泉州开元寺慈儿院讲演，吴栖霞记录。辑1962年香港弘一大师迁化二十周年纪念会编刊《弘一大师讲演续录》，收入北京中国广播电视出版社1993年版《弘一大师李叔同讲演集》。

《〈般若波罗蜜多心经〉讲录》 1938年3月18日于泉州承天寺撰写完稿。三月十七—十九日在泉州开元寺讲演。初见泉州佛教界1987年编印本，收入北京中国广播电视出版社1993年版《弘一大师李叔同讲演集》。

《佛教之源流及宗派》 1938年3月27日在泉州昭昧国学专科学校讲演，陈祥耀记录。刊《福建佛教》1998年9月第3期。

《佛法大意》 1938年7月16日在漳州七宝寺讲演。辑香港弘一大师迁化二十周年纪念会1962年刊印《弘一大师讲演续录》，收入北京中国广播电视出版社1993年版《弘一大师李叔同讲演集》。

《药师如来法门略录》 1938年8月在泉州清尘堂讲演。辑香港弘一大师迁化二十周年纪念会1962年刊印《弘一大师讲演续录》，收入北京中国广播电视出版社1993年版《弘一大师李叔同讲演集》。

《佛法十疑略释》 1938年11月27日（农历戊寅年十月初六）在安海金墩宗祠讲演。初见安海澄渟法会1939年编刊《安海法音录》，辑上海弘一大师纪念会1943年刊印《晚晴老人讲演录》。收入北京中国广播电视出版社1993年版《弘一大师李叔同讲演集》。

《佛法宗派大概》 1938年11月28日（农历戊寅年十月初七）在安海金墩宗祠讲演。初见安海澄渟法会1939年编刊《安海法音录》（许书亮作序），辑上海弘一大师纪念会1943年刊印《晚晴老人讲演录》。收入北京中国广播电视出版社1993年版《弘一大师李叔同讲演集》。

《佛法学习初步》 1938年11月29日（农历戊寅年十月初八）在安海金墩宗祠讲演。初见安海澄渟法会1939年编刊《安海法音录》，辑上海弘一大师纪念会1943年刊印《晚晴老人讲演录》，收入北京中国广播电视出版社1993年版《弘一大师李叔同讲演集》。

《最后之□□（忏悔）》 1939年1月4日（农历戊寅年十一月十四日）在泉州承天寺为闽南佛教养正院同学会讲演，瑞今法师记录。辑上海弘一大师纪念会1943年刊印《晚晴老人讲演录》，收入北京中国广播电视出版社1993年版《弘一大师李叔同讲演集》。

《药师法门修持课仪略录》 1939年3月21日在泉州光明寺讲演。辑1962年香港弘一大师迁化二十周年纪念会刊印《弘一大师讲演续录》，收入北京中国广播电视出版社1993年版《弘一大师李叔同讲演集》。

《佛教之简易修持法》 1939年4月16日在永春桃源殿讲演，李芳远记录。辑上海弘一大师纪念会1943年刊印《晚晴老人讲演录》，收入北京中国广播电视出版社1993年版《弘一大师李叔同讲演集》。

《药师如来法门一斑》 1939年5月26日在永春蓬山普济寺讲演，王世英记录。辑1962年香港弘一大师迁化二十周年纪念会刊印《弘一大师讲演续录》，收入北京中国广播电视出版社1993年版《弘一大师李叔同讲演集》。

《永春普济寺莲宗地藏法会缘起》 1940年7月19日（农历庚辰年六月十六日）作于永春普济寺。原件存永春普济寺，手迹刊上海书画出版社1990年版《弘一法师书法集》。

《普劝净宗道侣兼持诵地藏经要旨》 1940年1月1日（农历庚辰年七月廿九日 地藏菩萨圣诞）在永春蓬山普济寺讲演，王梦惺记录。辑上海弘一大师纪念会1943年刊印《晚晴老人讲演录》，收入北京中国广播电视出版社1993年版《弘一大师李叔同讲演集》。

《略述印光大师之盛德》 1941年夏在晋江檀林福林寺念佛会期撰稿讲演。辑上海弘一大师纪念会1943年刊印《晚晴老人讲演录》，收入北京中国广播电视出版社1993年版《弘一大师李叔同讲演集》。

后　　记

　　1989年，笔者为纪念弘一大师李叔同诞辰一百一十周年——农历庚午九月二十日（公历1990年11月6日），曾将历年所收集的李叔同遗作分类归纳，编订成四习：（一）《李叔同书信集》；（二）《李叔同诗文集》；（三）《李叔同讲演集》；（四）《李叔同音乐集》，分别寄交有关出版社出版。内除《李叔同诗文集》稿可能地址不确"石沉大海"外，其余三集均蒙出版社厚爱不弃。《李叔同书信集》，1991年由陕西人民出版社出版。《弘一大师李叔同音乐集》，1990年由台北慧炬出版社出版。《李叔同讲演集》，1993年由中国广播电视出版社出版。

　　值得一书的是台湾版《弘一大师李叔同音乐集》所产生的效应：一是2002年10月，由台北益生文教基金会（董事长江朝阳）出资，与该书出版方——台北慧炬出版社（以中华慧炬佛学会名义）一起，选取《弘一大师李叔同音乐集》部分歌曲，由采风乐坊、台北妇女合唱团在台北联合举办了纪念弘一大师圆寂六十周年纪念音乐会，并由主持本书编务的郑振煌先生（台北慧炬出版社总编）担任音乐会导聆，为全场听众逐一介绍音乐会曲目。音乐会后，江朝阳先生还出资将音乐会演唱曲目制成光盘，分赠海峡两岸同好。二是简谱本《弘一大师李叔同音乐集》受到台湾读者欢迎，自1991年在台北慧炬出版社初版以来，已由该社多次重印。2003年，慧炬出版社还请台湾名画家施并锡先生绘制了弘一大师油画像，重行设计封面再版，让《弘一大师李叔同音乐集》平添了"音声佛事"的庄严感。从中可见出版方对该书的用心。

　　谋刊大陆版《李叔同音乐集》也由此而起。

　　有道无巧不成书。2012年初，笔者去苏州新华书店淘书，偶见安徽文艺出版社新版蒋雄达先生编著的小提琴曲集。可巧的是，编著该书的小提琴教育家蒋雄达先生，20世纪50年代曾与我家同住苏州铁瓶巷任家大院。于是便去信与该书编辑洪少华先生联系，征得洪先生支持，将台北版《弘一大师李叔同音乐集》样书寄上。蒙洪先生审阅后认可，计划在安徽文艺出版社出版。后因洪先生调离原单位，允将该书携往新单位苏州大学出版社出版。2014年，经洪先生推荐，拙编《李叔同音乐集》列入苏州大学出版社年度计划。趁此机会，笔者又对该书作了修订、补遗。今将修订的具体情况、目的，说明如下：

　　一、增补遗文《音乐老大家上真行先生》《唱歌法大意》两篇；增补遗歌《上海义务小学追悼李节母歌》《追悼李节母哀辞》《南京高等师范学校校歌》《诚》五首。

二、对原书附录部分三稿——《名士　艺术家　高僧——李叔同传奇》《李叔同生平活动系年》《李叔同著述系年》，因原文完稿于1989年，距今已20余年，故予以修订，充实新知新见。

三、针对有人将李叔同部分诗词（如填词《满江红》《护生画》白话诗等）自行选曲配词，公然充作"弘一大师歌曲"，编入所谓《弘一大师歌曲集》，此举有违李叔同生前嘱咐："传播著作，宁少勿滥。"（《致尤玄父信》）笔者愿以此书正本清源。

本书在修订时，吸取了海内外专家学者的研究成果，在此一并致谢。并借此机会，向在宝岛台湾热诚推介本书、传播李叔同歌曲的台北江朝阳先生、郑振煌先生致谢。

值此李叔同诞辰一百三十五周年来临之际，笔者愿以付印大陆版《李叔同音乐集》，表达缅怀敬仰之情，愿本书能为推动海内外李叔同研究、传播李叔同歌曲起到铺路作用。

秦启明

2015年11月15日于苏州吴中新村"二一庐"